U0044543

電影符號 2

——有情、碰撞、如幻與另一種的電影世界

鄭錠堅　著

曾序：鄭著《電影符號2》序

——生命哲學與電影藝術結合的一條新路

曾昭旭

錠堅趁春節拜年時順便帶來他評析電影的第二本著作：《電影符號2》，並請我寫序。我當然欣然答應、義不容辭。為什麼呢？因為我等著為我的電影同道的著作寫序已經等很久了！終於等到這個機會，怎能不高興呢？

這其間的前因後果，且聽我細細道來：

遠在四十年前，我就開始以生命哲學導入電影賞析來撰寫影評了！當時曾逐月發表在鵝湖月刊、婦女雜誌和張老師月刊，並先後結集成三本書：《從電影看人生》、《在愛中成長》、《人間世與理想國》，都交由漢光文化事業公司出版，可惜現在都已絕版了。

有一次中國時報讀書人版作了一個有關影評的專題報導，對影評的撰寫形態作了分類，其中一類是通常由文人學者執筆，不以電影技法與電影史知識為主，而以內涵品鑑為主的影評，編者推許不才區區在下我為這類型的開宗。因為在我之後，下海寫影評的學者、文學創作者就

漸漸多起來了！

但比起文學創作者、評論者與心理學、社會學的學者，我的賞析進路還是頗有不同而且同道極少，就是我的思想根源主要是中國文化傳統的義理之學（包括儒道佛，今統稱為生命哲學），當然也會援用西方的文化資源以為輔助，但根本在傳統義理，而理由無他，生命哲學才更能與直接表現生命的文學藝術本質相應而已！

當然這得要能活用傳統義理才能詮釋得精微熨貼，才能探驪得珠，點出作品的潛在意蘊。

因此我寫的電影賞析，曾有人說怎麼寫得比電影還精彩？並質疑電影原作真有你寫的那些意思嗎？在此我毫無自誇之意，我只願說藝術作者與詮釋者本來在不同場域，而各有不同精彩，重要在理性的詮釋是否與意象經營的藝術作品內在相應罷了！而如果我的詮釋顯出精彩，那也是原作本來蘊涵有此精彩而待人去抉發；而我之所以果能作此抉發，與其說是因於我的才，不如說是因於我有幸學得儒道佛這些高明的生命哲學。

真的，我深信更且深知中國的生命哲學是最好的文學藝術哲學或美學，雖然世上少有人知（可能連中文系的學者都未必真知），所以我願嘗試在電影藝術的另類賞析上作一個先行者，並期待後面有愈來愈多的後起之秀。

但我一直都等不到…

所以你明白為什麼錠堅捧著他的電影賞析書來找我寫序，我有多高興了罷！（其實我也另

有一位學生歐團圓有在熱情地做這件事，不過他還沒出書。所以也不妨在此呼籲一下⋯⋯喂！團

圓：你什麼時候出電影書呀？）

其實很久前就有人問我有沒有在電影賞析這一塊的傳人了！那錠堅算嗎？在此容我以二戰後歐洲的存在哲學為例來回答⋯⋯當時海德格、雅斯培、齊克果之流並不承認他們是屬於「存在主義」這一流派，也不自認是「存在主義者」。乃因生命的存在獨一無二，不能歸類，所以我們頂多只能稱他們的所說為「存在哲學」罷了！不能歸屬於某一抽象的「主義」或概念。是的，存在哲學是歐洲人的生命哲學的萌芽，但在中國，這根本就是從孔子以來一以貫之的核心精神。所以錠堅與我只能說是同一路數（歸本於儒道佛之義理之道），落實下來依然是各自獨立，各有所見，各顯精彩，我們只是同道，而不能說他是我的傳人。所以我讀他的書也是持欣賞學習的態度，也真有看到他獨有用心而我不及見的精彩。

例如在他的自序以及後面附錄的那篇演講紀錄（我建議讀者要先讀這兩篇），就有他對電影作品精確的品鑑分類，而且不同套的各種分類還能互相搭配，這對賞析電影的確是很好的幫助。讀者不妨學起來也試著用用看。

至於錠堅對不同類型的電影作品的賞析，當然大體說來他的功力相當平均，但不知道是否與錠堅個人的性情氣質有關，我覺得他對美的意境、動人的氣氛那一類作品的賞析特別精彩，例如《聶隱娘》，連他自己都說本片要列為侯孝賢作品中他最喜歡的一部呢！

至於內涵深刻作品的義理抉發，錠堅是學生命哲學的，當然有足夠功力去見人所未見，書中佳例甚多，不勞列舉，讀者可在閱讀中自得之。不過談到內涵深刻，就真是可以勘入一層還有一層，以至沒完沒了。我的觀影經驗就是同一部片子，每重看一次都會又新有所悟，尤其是大師作品更是富此探索不盡之致。所以在本書中我覺得不免有憾的竟正是錠堅最推崇的大師奇士勞斯基的作品賞析。我覺得錠堅所說尚未曲盡作品底蘊，這很可能是錠堅只看過一次罷（三色與雙面維若尼卡，我看過不下十次）；我相信如果錠堅再看一兩次，一定會分析得更深刻周到。

對了！我跟錠堅最大的不同，好像就在錠堅大量看片、大量看片，而且董素不拘，就此而言，我真是自嘆弗如；而且好像錠堅主要是到院線上去看片。而我則常是在家裏看，而且多半看名導作品，多半還是舊片。這於是形成我們不同的風格，錠堅視野寬廣，善能歸納分類，我則喜歡深入探索，這正是所謂各有精彩罷！

我寫電影賞析主要在三、四十年前，自從我在張老師月刊的專欄改為談愛情，沒有編輯每月催稿，我竟就擱筆至今。雖然對小團體按月講解電影作品還是至今不輟，但寫成文章的就少了！二十幾年來只有兩篇，都是李安的，就是《臥虎藏龍》和《色戒》，乃是心中深有所感，不寫不快。但這回看了錠堅的書，竟然引起我寫出雙面維若尼卡和藍、白、紅的欲望。嘿！藝術心靈的互動可真不可思議呢！如果我真的又開始寫電影賞析，錠堅…你的功勞可大了！

（曾昭旭，國內著名新儒家學者、影評人，著有《從電影看人生》、《在愛中成長》、《人間世與理想國》等影評著作。）

電影符號2——有情、碰撞、如幻與另一種的電影世界

CONTENTS

CONTENTS

CONTENTS

CONTENTS

CONTENTS

CONTENTS

CONTENTS

CONTENTS

自序：又一度的藝術邂逅

☯美好浪漫的電影人生

二〇一五年年底，出版了生平的第一部影評：《電影符號──電影作品的隱喻與哲思》，沒想到那麼快，才隔了一年多，《電影符號2──有情、碰撞、如幻與另類的電影風格》又問世了。對從小喜愛小說與電影的筆者來說，能夠在那麼短的時間為自己心愛的幾十部電影作品量身訂做的「說幾句話」，確實是一件賞心樂事，他日回顧，這一定是一段美好浪漫的電影人生。事實上，在《電影符號2》的接近完稿階段，筆者為了瘋二〇一六奧斯卡的電影季，經常是同時兩、三篇影評徹夜不眠的拚命寫，結果當然是將自己累病了，真應了張國榮在《霸王別姬》裡說的：「無瘋魔不成活。」哈哈！算是為這一段電影歲月留下一些些的壯烈紀錄吧。

☯《電影符號》1與2的同與異

在介紹這本書所談論的作品之前，讓我們先行回顧一段在《電影符號1》裡所說過的寫作方向：『（《電影符號》的寫作）事實上重點在「符號／隱喻／哲思」，而不在「電影」；也

就是說，這冊寧更像一部哲學書多於像一部電影書。如果從電影作品分析的角度來說，我的《電影符號》是「文以載道」派的，這個「道」就是生命之道、生命哲學、生命原理或生命成長的學問。電影是通俗性很高的東西，哲學是傾向於深刻的，用電影來談哲學，當然就是「深入淺出」的尋求了，或者說是深度與市場的整合、哲學與藝術的對話。』是的！這兩部《電影符號》的寫作血脈是同源的，每篇影評文章都旨在分析電影作品的深層世界、意義世界、精神世界。

如果初步比較兩部《電影符號》的整體結構——《電影符號1》共二十四篇文章，約十一萬字，《電影符號2》共四十四篇文章，約十八萬字，《電影符號1》評論的作品數約三十五部電影，《電影符號2》評論的作品數約四十六部電影，所以《電影符號2》的「分量」確實是比較厚實的。但我想《電影符號2》更不同的，是所討論的片種更多元，這一點從「系列結構」就可以看出。《電影符號1》的內容共有四個系列：「傳統系列」、「超級英雄系列」、「人間系列」與「非人間系列」，也就是傳統與非傳統、真實與虛構的四大類型。到了《電影符號2》，雖然還是分成四個系列，但從系列的名稱就可以看出有著更複雜的分類：「有情人間系列」、「人間碰撞系列」、「如幻世界系列」與「另一種電影系列」，彷彿是指四種不同的視角，即正面關懷、從反到正、由假而真以及別開生面的不同電影風格。在關涉的片種上，《電影符號2》所討論的電影包括了文藝、哲理、勵志、諷刺、歷史、同志、喜劇、武俠、恐

怖、科幻、超級英雄、甚至影集與紀錄片等等不同類型的作品，在討論的廣度與寫作的向度上，是有超過《電影符號1》的。至於寫作的筆觸，兩部影評的風格當然是一致的，但《電影符號2》可能在寫法上更細膩一些吧。

☯「有情人間」系列

好！我們來一一看看四個系列的內容。

第一個系列「有情人間」共有十篇文章，顧名思義，這個系列的電影與文章就是在討論人間情愛的種種面相。十篇文章，又可以分成三組。第一組的四部作品最正面：第一部由日本漫畫改編的《深夜食堂》講人間的厚道，第二部是已故大導演奇士勞斯基的經典作品《藍白紅三部曲》講愛的歷程，第三部英國電影《愛在他鄉》講細緻的情感，第四部美國片《震撼擂台》講柔軟的力量。是的，筆者認為深情與真愛，不只是一種感動，同時也是真真實實的力量、策略甚至武器，厚道是，真情是，柔軟也是，都是似弱實強的存在。第二組的三部電影則比較談到人間情愛的負面問題：法國電影《貝禮一家》是一部清新溫馨的作品，故事通過「聽」與「唱」來比喻愛的強大穿透力，但內容也有碰觸到佔有慾的問題，太濃烈的愛會製造佔有慾，而解開的方法還是得回到愛的深層思考上。二〇一六競逐奧斯卡的名片《丹麥女

孩》，內容有觸及生命覺醒的問題，電影本身是講一個變性人藝術家的故事，但作品的真實內涵就是在探討愛的勇氣、接納、支持、悲辛與艱苦，有情人間必然崎嶇，不可能是一馬平川的。第二組的最後一部，義大利名導演吉斯皮托那多利二○一三年的作品《寂寞拍賣師》，大概是「有情人間」所討論的十部電影裡最浪漫憂傷的一部了，這是一個憂傷、寂寞、曲折與義無反顧的愛情故事，作品的調性璀璨但蒼涼，事實上，在愛情的國度裡，每個人都是寂寞拍賣師，就看你能不能為愛情這椿冒險的買賣出個好價錢。最後，第三組的三部電影則從另類的角度思考人間情愛：《愛在頭七天》通過一部喜劇告訴我們愛沒有固定的答案，真情流露不可以被定型與規範，愛的人生就是一個不設限的人生。第二部法國電影《愛愛小確性》的內容講五個性變態的故事，當然，電影的主題不是性，而是要表現變態的性背後還是愛。第三部火紅的國片《我的少女時代》則在述說愛與關懷甚至可以軟化過度發展的英雄氣概。

生命有愛，人間有情，實愛真情，有強大的力量，有負面的陷阱，還有另類的視野。愛與情，大概是電影、藝術、文學世界裡最常出現卻不見得容易處理的題材，處理不好就是浮濫煽情，相反的處理得深刻而言之有物，就是難得的佳構了。

☯「人間碰撞」系列

第二個系列「人間碰撞」有九篇文章。人間不只有愛的圓融，當然也會有衝突碰撞；進一步思考，衝突碰撞當然會製造分裂，但衝突碰撞可以不僅僅製造分裂，因為歷經分裂之後學到的圓融可能是更壯闊更圓融的圓融。是的，人間需要有碰撞，碰撞出更多更猛烈的可能火花、人性火花、圓融火花。這九部新、舊電影很好玩，呈現出形形色色不同樣態的碰撞：新片《危機女王》講選舉與人性的碰撞，老片《衝擊效應》講複雜人性與生命整體的碰撞，另一部老片《登峰造擊》講關愛與生命奮鬥的碰撞（或者說是愛與自由的碰撞），同樣是老片的《風暴佳人》講宗教暴力與高貴人性的碰撞，二〇一六的奧斯卡最佳影片《驚爆焦點》則是講宗教暴力與新聞正義的碰撞，與《風暴佳人》同一位導演的名片《點燃生命之海》更赤裸裸講生與死的碰撞，新片《好萊塢黑名單》的主題卻在講當我們與闇黑人間發生碰撞時應採取的策略與技巧，幾年前的片子《人生決勝球》則告訴我們最佳的碰撞技巧就是直率簡單，而最後一部新片《翻轉幸福》更詳細探討碰撞條件與獨行哲學。

碰撞的終極目的是為了圓融，所以「人間碰撞」系列中的九部作品是屬於由反而正的電影風格。

☯「如幻世界」系列

第三個系列「如幻世界」共有十七篇文章。如果說上一個系列的作品風格是由反而正，那這一個系列就是從假悟真了。同理，假不一定只是假，通過假而悟得的真可能是更終極的真實。所以這十七部作品經常都會碰觸到真與假兩面：首先從「自我」的真與假、實與幻談起，這是第一部作品《超時空攔截》所要表達的深邃哲理，這是一部深具佛學思想的科幻佳作。

「自我」除了真假實幻，還有更深邃難明的雙面性，經典名片《雙面薇若妮卡》做了幽微迷人的展示。跟著討論「魔鬼」到底存在或不存在、真實意義與表面解釋的問題，這是第三部作品《邪靈刑事錄》的深層結構。說完魔鬼，接著談「地獄」的假與真、地獄苦難的成因與結束苦難的途徑，這是第四部作品《迴路人生》所講的無限循環與逆轉之道。接連幾部作品比較側重講假相的一面。「宗教」現象充斥著種種光怪陸離的虛妄，所以印度電影《來自星星的傻瓜》裡的外星人阿傻就警告我們：「如果碰到有人跟你討論宗教，趕快逃命吧！」跟著《最後一堂課》、《死期大公開》、《倒帶人生》是筆者所謂的「死亡」三部曲，死亡當然是如幻的存在，這三部曲一一講論死亡的殘酷與莊嚴、荒謬與真實、複雜與深邃。緊接著談論「金錢遊戲」中的瘋狂與貪婪，這就是美國電影《大賣空》談到的經濟災難的荒謬劇。金錢是虛空的，

同理，權力、成就、天才不也是不靠譜與虛空的「觀點」？這就是《史帝夫‧賈伯斯》一片的主題。另一個可能也是虛空的存在，就是愛情，而關於「愛情」的虛妄與深義，美國片《雲端情人》處理得很好。跟著的《愛情天文學》與《巴黎野玫瑰／37°2》也是在談論愛與慾的如幻如夢。接著兩部，是筆者很鍾愛的作品，二〇一六奧斯卡競逐名片《不存在的房間》與很有名氣的老片《刺激一九九五》，筆者將這兩部不同世代的電影放在一起，是因為這兩部作品有著共同的主題──「地球監獄」的無所不在與越獄之道，每個人都有屬於自己的生命牢籠，如何認知、接受、了解、踰越它，自然就是一個由假悟真的靈性之旅，所以這兩部片子同樣深，但一新一老，一感性一理性，卻講出了兩個風味不同的越獄故事、修行故事、逃離生命囹圄的故事。「如幻世界」系列最後要討論的兩部電影是《復仇者聯盟二》與《蝙蝠俠對超人：正義曙光》，將這兩部超級英雄電影放在這裡，倒是與由假而真的系列主題比較沒關，只是因為這兩部電影的故事都是虛構的緣故。筆者從《復仇者聯盟二》申論「英雄的出路」，從《蝙蝠俠對超人：正義曙光》思考「陰陽分裂與反歸一元」的問題，倒是發現在商業大爽片裡也是存在深刻論述的可能；當然，兩部超級英雄電影也還是有討論到虛假性，「英雄」是虛名，「陰陽」也不是最究竟的存在。

「如幻世界」系列的十七部作品，一一談到了自我、魔鬼、地獄、宗教、死亡、金錢、成就、愛情、地球監獄、英雄道路與陰陽分裂的真實與虛妄，筆者何其有幸，能夠有機會漫遊與

走完這一趟如幻之旅的步步風情。

◉「另一種電影」系列

最後一個系列「另一種電影」，共有八篇文章。顧名思義，這個系列所談的八部作品各有不同的另類，有的是形式，有的是內容，有的是風格，有的是都有。第一部是侯孝賢的最新名片《刺客．聶隱娘》，侯孝賢一貫的電影風格本來就比較艱澀、另類、非主流，筆者的影評就是嘗試帶著大家去讀懂侯孝賢與他的《刺客．聶隱娘》。第二、三部要討論的電影是兩部非商業主流的歐洲片，《鴿子在樹枝上沉思》與《教父啟示錄》，這兩部作品的另類主要在它的形式，前者是一部充斥著隱喻的哲學電影，後者是一部非常不一般的黑幫電影。接著第四、五部是兩部台製的紀錄片，是的，你沒看錯，哈！筆者嘗試寫紀錄片的影評，《蘆葦之歌》與《老鷹想飛》，《蘆葦之歌》是一首饒恕之歌，內容是紀錄台灣慰安婦阿嬤的故事，《老鷹想飛》是一部拍了二十三年的生態紀錄片！內容是紀錄老鷹先生沈振中探訪台灣黑鳶的行腳與歷程。寫完紀錄片，筆者又試著去寫電視劇集的評論，《麻醉風暴》是一部很精鍊很優質的公視影集，表面上是講白色巨塔的黑闇故事，深層內涵其實是在講一趟回返生命初衷的覺醒之旅。再來是兩部紀錄片，第一部是女思想家的傳記電影《漢娜鄂蘭：思想的行動》，透過本片，讓我

電影符號2──有情、碰撞、如幻與另一種的電影世界

們一睹當代的精闢觀點「邪惡的平庸」，不過這部漢娜鄂蘭的傳記，真的比較像一部哲學紀錄

多於像一部藝術作品。最後是一部有著深邃內涵的紀錄片，《薩爾加多的凝視》，薩爾加多是

巴西藉的國際攝影大師，他的一幀一幀照片不只是照片，而是一個一個的生命凝視，而所有的

凝視即共同形塑了薩爾加多的攝影美學與人生哲學。薩爾加多的攝影作品擁有豐富的人道關懷

與人文內涵，這是「另一種電影」系列甚至整本《電影符號2》的很好壓軸吧。

也許，將寫作的觸覺伸展到戲劇藝術的其他形式，能給電影世界一個不一樣而耐人尋味的

深深對視。

☯ 導演風格──築構不同電影靈魂的魔法師

在這篇長長的序文的尾聲，筆者嘗試帶出一個「角度」：導演風格，幾位筆者喜愛的中、

外導演的藝術風格。這是一個有趣的角度，也是《電影符號》的一個新嘗試。

第一個要介紹的是已故波蘭導演克里士多夫·奇士勞斯基（一九四一—一九九六）。這位

從大時代走過來的導演的作品已成經典，無論在電影哲學與技法上，都影響了後代無數的歐洲

作品，筆者認為最出色的代表作還是一九九〇年的《雙面薇若妮卡》與一九九三—

一九九四年的《三色三部曲》。這四部片子氣氛動人，風格特異，其中的配樂元素與光影變化

尤為動人，我想這種迷離難明的導演手法可以總稱之為「神祕美學」；但在神祕美學背後的卻是一份剛韌的生命力道——宿命裡的自由，迷霧中的堅持，層層挫折後的最後穿透。《雙面薇若妮卡》與《三色三部曲》真是太精采了！其中那種很難說得清楚的藝術絕美真是獨屬於奇士勞斯基的美學風采。法國《解放報》曾訪問奇士勞斯基為什麼會走上電影這條路，奇士勞斯基的回答是：「因為我不會做別的事。」大概只有單純不二的苦心孤詣，才能造就經典的高度吧。

第二個要介紹的是義大利名導演吉斯皮托那多利。這位義大利導演的有名作品包括一九八九年的《新天堂樂園》、一九九八年的《海上鋼琴師》、二〇〇〇年的《真愛伴我行》、二〇一三年的《寂寞拍賣師》與二〇一六年的《愛情天文學》等等，吉斯皮托的作品都有著一種相同的氣氛，筆者稱之為「憂傷美學」。像《新天堂樂園》與《真愛伴我行》那種笑中有淚、百感交集的緬懷與回顧，像《海上鋼琴師》裡那位鋼琴師傳奇的一生與淒美的結局，像《寂寞拍賣師》裡所說的寂寞心靈對淒美苦戀的義無反顧，像《愛情天文學》講再鋪天蓋地的綿密情愛最終還是雲散煙消，在在都讓我們感到這種「憂傷美學」的氛圍。吉斯皮托不是一個理性的建築師，他的電影風格是感性的，是感傷唯美的，這位導演彷彿是一位有著滄桑雙眸、看盡人世悲歡的行吟詩人，低吟輕唱著一個一個美麗卻憂傷的人間傳奇。

跟著要談的第三位導演的風格就很理性了，就是西班牙鬼才導演亞歷山卓亞曼納巴。他的

代表作像《睜開你的雙眼》、《點燃生命之海》、《風暴佳人》、《邪靈刑事錄》等等。筆者稱這位西班牙導演的風格為「爭議美學」，是的，亞歷山卓的作品擅長處理爭議性的題材。像《睜開你的雙眼》談幸福與自由、安全與冒險的人性兩難，《點燃生命之海》處理安樂死與人性尊嚴的爭議性問題，《風暴佳人》則很大膽的揭發基督宗教的歷史暴力，最新的作品《邪靈啟示錄》則抽絲剝繭的分析了魔鬼到底存不存在的人性黑暗。亞歷山卓的導演風格很複雜、很糾結、很懸疑、很具爭議性，但電影本身又很好看。看他的電影，彷彿參與了一場腦力激盪的辯論會，在歷經正反雙方激烈對辯的過程之後，會隱約得出一些人性希望的可能結論。

亞歷山卓很糾結，那克林伊斯威特的導演風格就很直接了。這位大明星兼大導演拍過無數電影，但他導演的作品都散發著一種相當一致的氛圍，筆者稱之為「硬漢美學」。克林伊斯威特的戲與導的作風是相當一致的，就是硬漢作風，當然，這是一種很美國的價值理念，而所謂「硬漢美學」，就是克林伊斯威特的作品經常表達一種奮鬥、勇敢、自我壓抑、穿越苦難、不放棄的人性品質吧，在本書，所評論的兩部克林伊斯威特的作品，《登峰造極》與《人生決勝球》，都洋溢著這種很有個性的導演風格。特別一提的，《登峰造極》是筆者看過最深刻、最哀傷、最另類的拳擊電影。

如果說克林伊斯威特的導演風格是寫實著稱，那比利時導演賈柯‧范‧多梅爾的導演風格則是魔幻代表了。是的！賈柯‧范‧多梅爾擅長經營「魔幻劇場」。事實上，賈柯‧范‧多梅爾

是一位少產導演，他最具代表性的作品大概就是《托托小英雄》、《倒帶人生》與《死期大公開》這幾部，而這幾部名著都有一個共同特點，不管是《托托小英雄》的英雄傳奇，《倒帶人生》的奇幻人生，還是《死期大公開》的上帝故事，都是形式不同的魔幻傳奇啊！但在不可思議、錯綜複雜的魔幻故事背後，卻有著相當深邃的生命哲學與智慧。所以融合魔幻與深刻、虛構與真實的二義性，大概就是這位比利時導演的藝術風格吧。

另一個美國導演保羅海吉斯，也算是少產導演，但筆者很喜歡他的手法，《電影符號1》裡談過的《情慾三重奏》與《電影符號2》所討論的《衝擊效應》，都有著保羅海吉斯的獨特風格，筆者稱為「拼圖美學」。所謂「拼圖美學」，就是這位導演很愛玩，上述的兩部電影都是由好幾個不同的故事串聯而成的，而觀眾就一直跟著導演丟的拼圖碎片逐漸還原故事全貌與深層意義，所以觀影的過程即充滿層層推進的懸疑伏線與拼圖樂趣，哈！看保羅海吉斯的電影很過癮，但也蠻費腦力的。但保羅海吉斯的作品也有缺點，就是這位大導常常丟拼圖碎片丟太樂丟到有點失控了，所以故事情節有時候會出現碎片鑲嵌不密合的漏洞情形。

談完西方，再談東方，接下來說說兩位台灣的重要導演，李安與侯孝賢。

李安的導演手法很細膩、多元，但在不同的片種與故事中，似乎隱隱潛伏著一貫的思想情結與導演風格，就是所謂的「父親情結」與其所代表的傳統與現代文化衝突的符號。在《電影符號1》中，筆者曾經為文分析過貫串李安八部作品的「父親情結」──父親形象從《推手》

的文雅淵深，到《喜宴》的機智委屈，《飲食男女》的自我封閉，《臥虎藏龍》兩代間的衝撞

叛逆，《綠巨人浩克》的扭曲變態，到《色，戒》與《斷背山》的壓抑中的愛與慾，《少年Pi

的奇幻漂流》又提高到真理層次上的探索。李安的作品可謂對「父親情結」進行了不同階段但

全方位的討論，這真是這位大導演一個特殊而耐人尋味的生命沈思與美學符號。

最後說一說侯孝賢。數十年來特立獨行的侯孝賢的導演風格究竟是什麼呢？也許侯孝賢

是這一節文字裡所談的幾個導演中最難說得清楚的一位。但拐個彎想，好像也不然，就直接說

唄，侯的導演風格就是「非故事性」，而且是頗「嚴重」的非故事性，侯孝賢作品的非故事性

連香港的王家衛也瞠乎其後。沒錯，侯的電影不是來說故事的，甚至不是來演戲的，哪怕連最

新力作《刺客‧聶隱娘》也是如此。侯的戲毋寧更像一種展示、一份情懷、一種欣賞、一個品

嚐，又像古琴音樂、像書法線條、像一杯好茶，也就是說，侯的戲不是用來看的，是用來品

的。如果能夠拿掉「追故事」的心情，了解「非故事性」的美學風格，也許對閱讀侯孝賢電影

來說，會得到更大的方便。或者你不喜歡這種電影，但不得不正視侯孝賢堅持這種美學主張已

經幾十個年頭了。

「神祕美學」、「憂傷美學」、「爭議美學」、「硬漢美學」、「魔幻劇場」、「拼圖

美學」、「父親情結」、「非故事性」……你喜歡哪一種導演風格呢？當然，更多元的電影美

學，等著我們去發現與探索。

本書在正文之後，放了兩個附錄——一個是「電影佳句」，一個是一篇演講紀錄「電影符號與電影類型」。這是二〇一六年五月筆者在東華大學的一場演講，內容談到了很多的電影作品與基本問題，我儘量保持口語化的原貌，也許算是一篇平易近人的現代電影藝術導覽。

文章最後，提一下一個小撇步：在《電影符號2》的四十四篇文章裡，有沒有更私房的作者推薦呢！哈，有的。「有情人間」系列的第二、七篇，「人間碰撞」系列的第六篇，「如幻世界」系列的第一、二、十四、十五、十七篇，「另一種電影」系列的第一篇等等，這九篇影評是筆者覺得寫起來特別順手的。

最後要感謝曾昭旭老師的序！在這篇文章裡，曾師揭示了一個波瀾壯闊的可能性——生命哲學與電影藝術的結合與再創造。

又一度的藝術邂逅，最後還是得走到終點了。旅程剛完，就開始懷念了。那未來還會不會有《電影符號3》的旅行呢？不知道。「未來」這玩意就像電影的開放性結局，是個不容易說得準的事兒。

二〇一六年八月二十五日淺秋

『有情人間』系列

厚道的力量

——《深夜食堂／Midnight Diner》的人間情味

從資料上得知《深夜食堂》是由一部著名的日本漫畫改編成電視劇，跟著再推出電影版本的作品。但對不看漫畫的筆者來說，倒只是抱著好奇心去觀賞一部看起來不錯的片子。結果看來自己的電影觸覺應該是準確的，一看之下，果然佳片！《深夜食堂》其實是一部很簡明的作品，故事講一個神祕厚道、廚藝精湛的老闆經營一家由凌晨十二點營業到早上七點的深夜食堂，通過一道一道美味佳餚去串連一個一個療愈心靈的故事。電影語言素樸溫暖又不時透現搞笑的點子與深邃的討論，是一部同時擁有溫度與深度的小品。

《深夜食堂》的另一個特點是人物塑型鮮明生動。形像最突出的當然是臉上帶有刀疤的神祕老闆，經常雙手插腰卻一臉憨厚的質樸模樣。我們的食堂老闆平時木訥寡言，但遇到事情就會仗義出面，發言的內容儘管鄭重，語氣態度卻仍是一派溫和。其他的人物像黑道大哥、搞笑警察、茶泡飯三姊妹、食堂的美女小徒弟等等，也都是造型搞笑清新的戲中角色。

這部質感頗優的作品是用三道美食架構起三個溫暖心懷的故事，而故事背後隱寓著更深層的討論，尤其第三個故事。

第〇話：骨灰罈

骨灰罈的故事不屬於三個故事之一，所以筆者稱為「第〇話」，但骨灰罈卻是貫串整個電影的一個梗。

某個心情扭曲的客人故意留下前夫的骨灰罈在食堂，厚道的老闆甘冒不諱將骨灰罈安放在食堂閣樓，過了幾天沒人認領就送去派出所當失物處理，但過了一段時間老闆又覺得不安心，再次將骨灰罈領回食堂供奉，最後一直沒等到事主出現，只好由食堂老闆與熟客集資做法事，將無主的骨灰罈安座在寺廟之中。過了許久，事主終於出面道歉認領，提到為什麼當日會將骨灰罈留在食堂，女客人只是輕輕的說：「當時心情低落，只感到老闆的食堂非常的……溫暖。」

開食肆的自然忌諱死人的遺物，如此細緻的對待一位陌生的亡靈，這就是，厚道的力量。

第一話：拿坡里義大利麵

「拿坡里義大利麵」是食堂老闆用來撫慰一位女熟客的佳餚，讓女客人憶起小時候家裡窮

能夠吃到酸酸的拿坡里義大利麵已經是了不起的享受。原來女客人是有錢人的情婦，情夫死後事實上有留給她一筆遺產，但大老婆隱瞞遺囑讓小三分不到一文錢，女客人著實過了一段潦倒的日子，心靈空虛之際勾搭上食堂裡的一名年輕男客。沒多久事情被揭發，女客人領到遺產，隨手就將年輕的情人拋棄，食堂裡的其他熟客都不齒女客人的行徑而冷嘲熱諷，女客人於是瀟灑的暫時告別食堂。

面對一個為一般價值觀所不容的女客人，老闆還是不吝提供一份溫暖人心的拿坡里義大利麵，本來，心靈的慰藉就是不分貴賤、好壞、貧富的，這，就是厚道的力量。

第二話：山藥泥蓋飯

第二話的美食是「山藥泥蓋飯」，這是一個很單純感人的故事。

一個逃避爛情人的女孩流浪到東京，山窮水盡，跑到老闆的食堂吃霸王餐，就在老闆從後巷端著很費工的山藥泥蓋飯到餐桌時，女孩已經落跑了。但良心不安的女孩第二天就跑回食堂下跪道歉，要求老闆讓她以工償債，於是展開了一段師傅與徒弟的溫暖故事。在老闆無私的照拂、傳藝、愛護下，女徒弟漸漸的走出陰霾、學藝有成、卓然成熟，最後告別老闆（因為食堂規模太小無法長期的請人做事），到老闆的其中一位粉絲（一位高級料理店的老闆娘）的店裡

做廚子。女孩離開前，老闆只問她要了一串掛在女孩窗前的風鈴作為紀念，而每趟徒弟回來探望師傅，都是一道山藥泥蓋飯喚起師徒二人共同的情感與回憶。

很簡單，沒有複雜，也不需要複雜，幫助一個人就是幫助一個人，甚至不需要理由，就像山藥泥蓋飯象徵尋常、細緻、耐心與厚道的力量。

第三話：咖哩飯

第三道美食的故事比較複雜：「咖哩飯」。基本上，咖哩飯是一道夾雜了鹹、甜、辣、香，口感層次很複雜的菜，就像人生，就像戲中的這個故事。

故事描寫一個上班女郎當了上司的小三，最後以情傷告終，逃避情感傷痛的她跑到福島做義工，臨行前向老闆學做咖哩飯，好撫慰災民受創的心靈。哪知女郎的溫柔觸動了受災戶中一個失去妻子的中年男子，男子的愛妻被海嘯捲走，連屍體都找不到，傷心的他本來封閉心靈，拒絕任何幫助，直到他愛上了她。男子心靈的空洞完全被女郎的情影填滿了，從此展開了對女郎的苦戀與癡纏。女郎飽受困擾，一再拒愛無效，連義工都不敢做了，逃回東京，哪知男子一直追到東京，糾纏不休。有一回女郎終於受不住喝醉崩潰，怒斥男子怎麼可以這樣干擾她的生活。女郎睡著後男子呆若木雞，原來自己所謂的愛會帶給對方那麼大的精神壓力啊！痛定

思痛，女郎與男子都反省了自己的善良與愛的不純粹──女郎做義工最初是為了逃避情傷，男子的苦戀其實是為了填補失去妻子的內心寂寞。「咖哩飯」這個故事討論到「他愛」駁雜的可能，原來賑災義工與受災戶、助人者與被幫助的人都可能是受創的心靈、需要被撫慰的心靈、需要成長的心靈。是的！通關密語就是，「成長」！只有從心靈的災難中成長過來，純粹的他愛才有發生的可能。就像老闆有一回在食堂對陷入苦戀的男子說：「是時候該清醒過來了。」

不錯！只有覺醒、成長、成熟，愛才能從複雜蛻變為純粹；相對於上一話「山藥泥蓋飯」的故事，師傅對徒弟的照顧就是很單純的人對人的善良與好。愛，最好不要有動機，與理由。這個故事的最後男子終於覺悟放下對女郎的感情，要離開東京了，上車前卻看到女郎與好友前來送行，兩人相約女郎要回到災區為災民做咖哩飯，女郎終於可以回復做義工的自在自由。

在這部電影裡，「咖哩飯」是一個相對複雜的故事，但食堂老闆面對這段糾結的感情，曾經直言相勸，但接著就沒有進一步的責備、批評，甚至也沒有只是簡單的說理，也許他了解情感的陷阱需要更多的時間與空間去沉澱與自悟，這就是厚道的沉著與考量。

《深夜食堂》這部片子很家常，但不失深刻的關懷；很感人，但沒有煽情的表演；很普通，但電影的語言與質感很精緻。就像一道道平常的美食，但它引發的不只是食慾，也同時喚醒了人性深處的接納包容與心懷厚道。

電影符號2──有情、碰撞、如幻與另一種的電影世界

這是三部獨立電影？還是一部整體作品？

—— 關於《藍白紅三部曲／Three Colors trilogy》的隱喻與主題

☯ 一而三，三而一 的整體偉構

《藍白紅三部曲／Three Colors trilogy》是已故波蘭導演克里斯多夫・奇士勞斯基的系列名著——一九九三年的《藍色情挑》，一九九三年的《白色情迷》，以及一九九四年的《紅色情深》。奇士勞斯基在一九九六年去世，事隔二十年，為了紀念他，《藍白紅三部曲》又以數位修復版的形式重新登場。

奇士勞斯基以《三色》與《十誡》享譽影壇，尤其《三色》更是電影史上的經典之作。但這以法國國旗顏色為題材的三部曲作品，一直以來存在著一個爭議，就是應該怎樣去看這三部電影呢？——獨立的看？整體的看？甚至於有論者認為應該倒回去看？（就是看的順序應該是紅白藍，而不是藍白紅。）

筆者個人晚至二〇一六年才觀賞聞名已久的《三色》，看完之後，個人意見：確定這是

一部二而三、三而一的整體創作，合在一起看，有著非常清晰的主題，而且巧思不斷而劇力萬鈞！事實上，三部作品的行進是很有層次感的——「藍」故事稍嫌老調，以氣氛取勝，故事的主軸線不難掌握；到了「白」故事，內涵就開始複雜了，電影的氣氛比較知性，尤其結局的安排更是神來一筆；但筆者認為三部曲真正的主題是在「紅」故事，這才是重頭戲，「紅」劇劇力震撼而題旨深邃，這是導演用心經營的一個藝術總回歸。所以三部曲從哀傷的氣氛入鏡，卻發展出愈來愈深刻曲折的論述。而且在電影情節的行進中，導演還一再埋伏了印證作品整體性的線索，在下文再一一論述。

還有一點補充：電影「藍白紅」是以法國國旗三色排序，所以有稱之為「法國三部曲」。但筆者以為電影作品跟法國國旗三個顏色所代表的自由、平等、博愛，頂多就是擁有引申性的關聯，其實從電影內涵來說，奇士勞斯基這部大作應該稱為「愛情三部曲」。

☯ 《藍色情挑》，一個想方設法走出愛情憂傷的故事

首先談《藍色情挑》，這是三部曲中相對容易掌握的一部。

故事很簡單：一對音樂家夫婦與幼女發生致命車禍，爸爸與女兒都死了，只留下傷心的妻子媽媽茱莉。茱莉本來想求死，但她猝然領悟，她要的不是死亡，而是自由。是啊！失去自由

常常是愛情道路上會遇見的功課，愛的行者必須同時學習愛情與自由。只是茱莉所遇到的功課更為嚴峻。

所以藍色代表憂傷，《藍色情挑》就是一個想方設法走出憂傷的故事。

但茱莉用的方法很決絕，她拋棄一切，拋棄得極端而徹底——拋棄舊有的生活、拋棄丈夫的遺產、拋棄丈夫所送自己最心愛的十字架項鍊、拋棄豪宅、拋棄丈夫的遺身分、拋棄夫姓、拋棄對丈夫的忠誠（通過與丈夫的好友未完成的樂譜、拋棄丈夫的遺處理的，都是最傷心的感情。但不管離群索居的茱莉怎麼拋棄，她發現藍色的影子始終纏繞在生活的每一個角落（電影中最具象徵意義的是一件藍色水晶的吊飾）。難道要從愛情的傷痛中重獲自由就真是那麼不可能嗎！但故事發展到這裡出現了一個轉折：茱莉連對丈夫的愛都拋棄了！

茱莉拋棄了對丈夫的愛，是通過一個發現：去世的丈夫原來有外遇，而且外遇女孩懷了他的孩子，更重要的是，丈夫真愛著女孩。這下可好，茱莉變成一個一無所有的人，她說：「我只想做一件事，就是什麼都不做。我不想擁有，也不想回憶。愛情、友情都是危險的陷阱。」

但生命弔詭的是，當人與愛斷了聯線，就會變得一無所有，但當我們真正的一無所有，卻反而可以重新與愛連上線了。一無所有，才能自由，而真正的愛必然是在自由中發生。所以拋下一切的茱莉重新得到了力量，她終於可以面對丈夫留下的樂譜，主動完成了丈夫的遺作；她將丈

夫留下的豪宅送給了丈夫愛著的女孩與遺腹子；她接受了丈夫好友對自己的愛，而且在床上男女依偎的身影中，她終於流下了整部電影不曾留下的淚，這是自由的淚，這是解放的淚，這是走出憂傷的淚，而電影就在交響曲壯麗的合唱聲中漸漸淡出。

是的！拋卻所有，見證自由；而只有在完全的自由中，才能重拾愛的力量。

《藍白紅三部曲》的導演手法藝術而洗練，尤其配樂更是驚人的動人。但單論《藍色情挑》，有幾位女性朋友在《藍白紅三部曲》中最愛的就是這一部，應該是喜歡這部戲冷調而憂傷的氛圍吧；但筆者覺得《藍色情挑》有點老套，電影語言比較薄弱，這理當是一部以感性氣氛見長的作品。但，如果將《藍色情挑》放回整個《藍白紅三部曲》的脈絡中，藝術的隱喻與內涵就立即變得異常豐富了。

☯ 《白色情迷》，愛情真是一個複雜的世界

第二部《白色情迷》的中文片名的翻譯是準確的──愛情確是一個容易讓人迷失的複雜世界。所以這部片子的白色代表複雜──關於愛情中真情與背叛、深愛與報復的錯綜複雜。

《白色情迷》是講卡洛與多明妮嘉這一對波蘭夫妻的故事。

丈夫卡洛是一個美髮師，因婚後性功能障礙被美麗的妻子多明妮嘉嫌棄與驅趕，流落街

頭，甚至於狠狠的躲在行李箱中偷渡回波蘭。回到波蘭後的卡洛一方面決心報復妻子的無情，另方面又對美麗的多明妮嘉無法忘懷（象徵是卡洛常常凝望甚至親吻的一個破碎、白色的女性半身雕像）。這時的卡洛彷彿換了一個人，再不是電影開始那個被妻子嫌棄的猥瑣丈夫，他不擇手段、靈活機智、大膽冒進的累積財富，迅速成為一個大企業家，終於，報復的時機到了。

卡洛與好友們密謀假死，並指定前妻多明妮嘉是財產受益人，將多明妮嘉從法國誘騙到波蘭，又猝然現身與多明妮嘉一夕風流（現在可行了！），然後精心策劃構陷前妻是為了繼承遺產謀殺他，讓多明妮嘉被捕下獄，即便多明妮嘉一直解釋卡洛其實沒有死，但狡猾的卡洛躲起來了，沒有人相信她的話。但在報復的過程中卡洛意外的注意到多明妮嘉曾在葬禮上難過落淚。

卡洛報復成功了，這本來就是一部心懷憎恨的丈夫不擇手段報復妻子的黑色鬧劇，但偏偏

電影的 ending 神來一筆！

電影最後，卡洛神隱起來，但離去前忍不住利用關係去看看獄中的前妻。於是整部作品最重要的兩個鏡頭出現了——先是卡洛透過望遠鏡窺視在囚室中的她，卻驚訝發現多明妮嘉在窗前比劃著懸念卡洛的手勢，臉上流露著思念的神情？照道理說在這麼遠的距離，她應該看不到他，而且她不是一個背叛愛情的女人嗎？難道多明妮嘉內心深處還是愛著卡洛？另外一個重要鏡頭是電影結束在卡洛放下望遠鏡，淚流滿面的特寫，頓使整個故事的內涵立體起來了——原來這不只是一個背叛與報復的故事而已。

有些電影作品就是等著看最後一幕，《白色迷情》顯然是其中的一個例子。筆者猜想多明妮嘉嫌惡的不是卡洛的性無能，而是這個丈夫的軟弱，但她複雜的情思仍然繫聯著對卡洛的愛，等到卡洛發達了氣勢高漲，多明妮嘉可以接受現在的卡洛了，沒想到等著她的卻是一場精心策劃的構陷。大概愛情就像複雜的白色，多明妮嘉甚至卡洛的內心都同時存在著愛情的真妄純駁吧。

所以《白色迷情》是一個波折、複雜、傷心、不圓滿的愛情故事。不是嗎？愛情本來就是一座不容易走出來的迷宮。但故事還沒有講完，因為還有《紅色情深》。

☯《紅色情深》，愛情中存在著必然的痛苦與強大的穿透

筆者認為三部曲的真正主題在《紅色情深》。如果沒有《紅色情深》，《藍色情挑》與《白色迷情》都不完整了。

《紅色情深》的女主角范倫提娜是一個內外皆美的大學生兼模特兒，她心腸柔軟，清美優雅，而且相信人性的美好。但這樣一個好女孩身邊卻圍繞著許多悲傷的故事──她的男朋友是一個控制慾強、不懂關愛的自私鬼；他的同母異父弟弟在十五歲時發現自己不是父親的親生兒子，扭曲的成長讓他在成年後身陷毒品交易而被迫流亡；范倫提娜又遇上不相信人性而淪為竊

聽狂的退休法官這樣的人物；但這些卻都不是范倫提娜所遇見最詭異的悲傷人生，電影中最詭異的人物是范倫提娜的法學院學生鄰居。之所以說最詭異，是這位年輕帥哥的故事幾乎與電影的主線沒有交集啊！（至少一直進行到電影情節的三分之二。）事實上，范倫提娜與這位鄰居在整部電影裡沒有任何交談與對手戲，唯一的交會就是整部片子最後一個鏡頭兩人眼神的隱約相逢。所以筆者觀看電影超過一半，幾乎懷疑這是不是導演的敗筆，《紅》是不是三部曲中最弱的一環，才會出現這樣可有可無的情節。一直等到電影尾段，才發現這位鄰居的故事其實是導演最精心策劃的「陰謀」，《紅》應該是三部曲中戲劇張力最強的一部。

好！等一下，在說出答案之前，先回過頭說說片中最主要的段落——范倫提娜與退休法官的對手戲。范倫提娜有一回開車撞傷了一隻在街上遛達的狗，沿著狗牌子尋訪，遇見了這位提前退休、不近人情、憤世嫉俗、對人性失望的老法官。而且這位古怪的法官還是一個通過無線電竊聽鄰居電話的竊聽狂！偶遇的兩個人數次傾談、接觸之後，范倫提娜憤怒、傷心、落淚了，她責問老法官怎麼可以做這種事，而且人性也不會是像他所描述的那麼黑暗。其實另一方面，女孩也暗暗被老法官沉著的氣度與深刻的觀點所吸引。至於老法官，在第一次正式交談後，他就被她善良純真的氣質所震撼了！忘年相遇的兩個人之間產生著微妙的化學變化。但范倫提娜沒想到老法官真的被她影響而停止了竊聽的行為，並且向法院自首，甚至因此一再被鄰居扔石頭打破玻璃。女孩深深被感動，原來再沉淪的人性也真的存在著正面的可能。好了，我

們再回去解答法學院學生鄰居這個角色究竟是怎麼回事，學生鄰居與退休法官之間又存在著什麼樣的關聯。

解答就在電影的尾段，范倫提娜出國前的最後走秀，她邀請法官來觀賞，於是老法官盛裝出席。舞台秀後，曲終人散，但情愫曖昧的兩個人仍然留在後台互訴心事。終於法官說出他對人性失望的往事，但看戲的我們卻愈愈毛，當然導演安排局內人的角色不知情，但身為局外人的觀眾的我們卻愈聽愈驚駭——法官的故事與鄰居男孩的故事怎麼會那麼的相似啊！兩個人都是法學院的學生，兩個人都是課本丟在地上隨機翻開的地方就預言了考試的題目，兩個人都有一個美麗的女朋友，兩個人的美麗女友都因為慾求不足劈腿，兩個人都傷透了心從此對人性失望，甚至兩個人都在看到范倫提娜的巨型海報時眼中閃起昶亮的神采……電影看到這裡，所有的線索全繫聯在一起了，原來都是導演厲害的安排，根本不存在不相關的人物與情節，那，這到底是怎麼回事？退休法官與鄰居男孩是同一個人嗎？這是一部時空穿越劇嗎？（但二十年前的電影還沒流行這樣的梗啊？）這是一個關於鬼魂的故事嗎？（這個說法也很牽強。）終於，筆者得到了一個心得與結論：這不是什麼穿越劇或鬼魂戲，導演只是要透過一個魔幻式的手法，告訴我們愛情的普遍性與穿透力。

是啊！人間情愛自有它超越時空的普遍性，也許愛情的故事千千萬萬，但故事背後必然存在著穩定的生命模式與戀愛原理，這也就是「紅」所象徵的意義。紅色代表痛苦與穿透——人

間情愛必然會伴隨著炙熱、衝動與苦痛，但在痛苦的折磨中卻也潛伏著強大的魔幻重疊，導演只是

「紅」故事所要告訴我們的。所以退休法官與鄰居男孩並不是同一個人的穿透力。這就是

匠心獨運的帶出一個戲劇張力強大的安排，表現出愛情苦痛的必然與穿透的可能。

那，法官的故事最後是一個傷心的ending⋯多年後，法官收到背叛女友死於意外的消息，

後來搶走他女友的男人又有官司落在他手上，案子最後，法官判這個男人有罪了。法官沒有說

這個判決結果是出自公心還是私仇，但過了一年，他就申請提早退休了。這是一個背叛愛情的

故事，這是一個人性破碎的故事。那鄰居男孩的故事呢？男孩與法官前段的故事基本上是一樣

的，但男孩比法官幸運，因為他在年輕時遇見范倫提娜（純潔善美的象徵），而法官沒有。

電影最後，范倫提娜聽法官的建議乘坐遊輪出國，但隔了一天，法官在電視上看到遊輪發

生海難的新聞，這是充滿電影符號的一段情節——新聞影片上，法官看到范倫提娜與鄰居男孩

獲救的畫面，同時獲救的還有第一集「藍」與第二集「白」的兩對男女主角！什麼？茱莉終於

完全走出丈夫去世與情變的陰影而接納了真正愛她的男人嗎？神通廣大的卡洛終於幫助多明妮

嘉出獄而兩人重修舊好嗎？這是一個愛情圓滿的象徵嗎？這是愛情穿透力的證明嗎？最後，新

聞畫面中范倫提娜與鄰居男孩的眼神隱約相遇，而法官卻在電視之前潸然落淚了。

是啊！行者在愛的路上必然會遇到傷害與挫折，但要堅持真心，相信美善，總有一天會穿

透愛清的海難，得到救贖。

☯ 這當然是一篇整體的愛情歌詩

這很清楚了，是不是？《藍白紅三部曲》是一首整體、曲折、優美的愛情詩篇，三者合觀，才能清楚看到導演深刻的用心與完整的論述。奇士勞斯基在電影中安排了許多證明與線索：像藍白紅裡的藍色水晶吊飾、白色少女頭像與紅色的范倫提娜巨型海報，不正是象徵「捨棄不掉的憂傷」、「複雜的內心情結」與「對愛情強大的渴望」的電影符號嗎？至於從第一集到第三集所安排的老婆婆丟舊瓶子的畫面與隱喻，就更是導演一個好心提供的線索了——

「藍」故事中的茱莉由於別有懷抱，所以只是冷冷的看著老婆婆巍顛顛的手搆不到回收站的高度；「白」故事裡的卡洛更是心理扭曲，對老婆婆無法將舊瓶子塞進回收站而面露嘲笑；一直到最後「紅」故事的范倫提娜，才直接趨前幫助老婆婆將瓶子丟進回收站中。可憐的老婆婆丟瓶子丟了三集，在紅色中才終於完成。

還有一個好玩的電影符號，讀者有沒有注意到三部片子都結束在眼淚之中——茱莉的淚象徵「自由」，卡洛的淚彷彿「後悔」，而老法官的淚就代表「救贖」吧。

「藍」告訴我們在愛情裡一定存在著痛苦，行者必須學會掙脫痛苦，得到自由，在自由中才有遇見真愛的可能；「白」則進一部描述學習愛情過程中所遭遇的糾纏複雜與真假難辨；最

後「紅」做結論說一定要堅持美好的可能與心，愛情本身就潛伏著強韌的生命力與巨大的穿透性。嘿！奇士勞斯基的《藍白紅》，果然不愧是一部波瀾起伏、體大思精的愛情三部曲。

這是三部獨立電影？還是一部整體作品？

電影符號2──有情、碰撞、如幻與另一種的電影世界

精緻的人生
——《愛在他鄉╱ Brooklyn》的有情人間

由天才少女演員莎雪羅南主演的二〇一五年的電影《愛在他鄉╱ Brooklyn》是一部很……精緻的作品，一部讓人看得很……舒服、很動人的作品。《愛在他鄉》也是一部相對……容易的作品。說容易，並不是說這部戲的影評容易寫，而是說電影的內涵比較容易理解，但從某個角度而言，愈容易理解的作品卻往往愈難分析。《愛在他鄉》並沒有詭譎變幻的故事情節，它講的只是一個很平凡的愛情及移民的故事。《愛在他鄉》也沒有深邃曲折的思想內涵，因為它相對的是一部感性而不是理性的戲。筆者曾在《電影符號1》中提出過這樣的看法：「但某類型的藝術電影走的不是知性路線，而是感性路線，這種電影的『賣點』不在思想內涵，而在洋溢全片的氣氛、情懷與格調。所以這種片子不是讓人思考的，而是讓人感動的。當然厲害的作品在感人之餘，還會使觀影人隱隱約約地似乎想到些什麼。」是啊！《愛在他鄉》正是一部洋溢著某種氣氛、情懷與格調的電影，那，電影表達的主要是哪一種氣氛、情懷與格調呢？如果用兩個字概括，就是：「精緻」。是的！《愛在他鄉》要講的就是一個精緻的有情人間。

電影的故事很平凡，講述上個世紀五十年代，愛爾蘭女孩艾莉絲為了追尋嶄新的人生，離

鄉背井，隻身前往紐約，居住在移民集散地的布魯克林。剛開始濃烈的鄉愁與生活的不適深深摧折著艾莉絲，但隨著工作與生活慢慢的走上軌道了，這時又遇上真心愛她的義大利裔年輕工人，兩人迅速的墜入愛河。就在一切都要朝美好的方面發展之際，艾莉絲忽然接到姊姊若絲在故鄉猝然病逝的噩耗，剩下心碎的老媽媽一個人在故鄉，艾莉絲必需要回去一趟。但回家之後能再回來嗎？艾莉絲與義大利男孩愁腸百轉。終於因為情濃難分，艾莉絲答應了男孩在離去前成婚，並獻身給他。再度回到愛爾蘭的艾莉絲，勾起了對小鎮的過往情懷，老媽媽更是想方設法的要留住唯一的女兒，而且地方的事務所也對考上簿記執照的艾莉絲招手，這時又出現一個故鄉的富家子真心誠意的展開追求。兩個都是好男孩，與布魯克林的丈夫雖然有婚約，但眼前這個同鄉男孩似乎更高尚斯文，而且留下來不只愛情、工作都有著落，還可以照顧形單影孤的老媽媽。隔著大洋兩岸，兩種人生，兩段愛情，艾莉絲不禁意亂情迷了。故事最後，艾莉絲還是決定回去美國，她忍痛告訴媽媽已然成婚的真相，毅然離開愛爾蘭，回去新故鄉與丈夫的懷抱。

很平凡的故事，但也是很「精緻」的故事。《愛在他鄉》最動人的地方就在透過懷舊的衣飾、溫馨的運鏡、匠心獨運的導演手法及說故事方式去烘托出二戰前那個年代一種優雅、傳統、閒適、情真、義重的生活氛圍，總的來說，就是一個悠遠精緻的歲月人生。因為那個時代的交通不便利，每一次的離與合總是那麼不容易，所以必須慎重，因此精緻；因為那個時代的

通訊也不方便，每一次的對話也是十分的不容易，所以必須慎重，因此精緻；因為生活裡沒那麼多紛擾與物慾，所以精緻；因為人的心比較純粹與善良，沒那麼多利害計較，所以精緻。

說真的，這部電影比較不像二十一世紀的電影，比較像筆者大學時代的作品，那麼的慢活與優美，是啊！這是一部懷舊的片子，懷念舊時代的有情人生。現代的電影也許有著更多的衝撞、更多的挑戰、更多的熱血、更多的扭曲、更多的粗魯、更多的勇氣，但，就是少了那一份人生歲月與心靈質感的優雅精緻。是啊！《愛在他鄉》這種電影，現在很少看得到了。嚴格的說，整個故事幾乎沒有一個壞人，確實少了許多戲劇張力與人性碰撞，但在這個精緻的愛情故事與生命態度中，即娓娓展開著一種牽動心弦的微妙節奏。

這是一個關於分離、思念、愛情與抉擇的故事，故事中精緻的情感，不勝枚舉。像艾莉絲移居美國前與姐姐若思的相擁告別，一份沒有雜質的精緻的姊妹之愛；在輪船上道別的一幕也很感人，長鏡頭緩緩推移著船中人與送行人凝重而深情的對望，不同於今天只要買張機票飛半天就可以見面了；剛到布魯克林的艾莉絲患了嚴重的思鄉病，同鄉的老神父前來安慰她，等到艾莉絲自立了，反過來協助神父及教會在聖誕夜招待流浪在布魯克林無力返家的老鄉們，在這裡看到一份濃濃的同鄉情；當然，電影裡寫艾莉絲與義大利男孩一段戀情的患得患失與真摯纏綿也描繪得精緻動人；還有，艾莉絲初聞姐姐噩耗的椎心傷痛，以及與老媽媽越洋通電話的沉重不安，也處理得真實沉痛；等到返回故鄉，講艾莉絲在布魯克林與愛爾蘭、以及在兩個男孩

之間的意亂情迷，更是全戲最感人衷腸與扣人心弦的一段；等到艾莉絲決定要返回新的家了，不得不向老媽媽坦言自己已婚的事實，老媽媽震驚得無法送別女兒，離開前艾莉絲環顧從小長大的房間的每一個細節，也是描寫得情思細緻；最後，小夫婦重逢了，他意想不到她真的回來了，兩人熱情相擁，卻也溫馨自然。

《愛在他鄉》就是這樣一部感人但真實，美好卻尋常，流暢而精緻的作品，它綻放著一種優雅、優游、閒逸、用心、慎重的精緻哲學，是啊！人生嘛，本來就應該是這樣過日子的。也許，這部戲沒有太多的波瀾壯闊與刻骨銘心，卻顯得更真實典雅、更血肉豐盈、更精緻情深。

柔軟是一種更有策略的人生暴力

——《震撼擂台／Southpaw》的深層意義

二〇一五年的《震撼擂台／Southpaw》是一部講拳擊手的電影。這部片子很真實、很殘暴、很震撼、也很感人！但奇怪的是國外影評的評價都不怎麼高，認為沒掙脫拳擊片的窠臼；筆者倒是一向不管不顧的只寫自己認為好的作品，也許西方的影評人沒能看懂片中一些東方的細膩吧。

英文原名是Southpaw，原義是「左撇子」，這是一個很有意思的隱喻。有些片名對作品來說是加分，有些沒有，有些中文譯名甚至會有扣分作用。這個原片名絕對會更深化電影的內涵，我們下文再詳論。

☯真實人生的殘酷與震撼

首先，要提出的第一點，《震撼擂台》的風格很真實，真實的殘酷，殘酷得真實。尤其電影的前半段，把一個悲慘人生的故事刻劃得不忍卒睹。

故事講傑克葛倫霍演的輕重量級拳王比利霍普拳法強悍，因為擅長猛攻蠻幹的打法，被稱為「不防禦拳王」。這種打法為比利贏得拳王寶座與名利雙收，而且妻子莫琳既貌美又賢慧，與小女兒蕾拉又感情親暱，表面上這是一個人生成功組的故事。但只有妻子莫琳看出比利其實在走下坡了。比利的打法太野蠻，每一場的勝利背後，其實都是慘痛的代價——拳賽後眼角爆開、臉部變形、口腔流血不止、全身被扁到痛苦難行……嘿！這部片子就是將拳擊這項野蠻的技擊運動描繪得血腥殘暴。比利與莫琳夫妻倆都是在寄養家庭長大，成長過程一路互相扶持，情感深厚，莫琳為丈夫打理一切內外事務，並力勸比利要逐漸淡出拳擊界。結果有一回，比利按捺不住了，雙方人馬發生衝突，有人掏槍走火，莫琳意外中彈身亡。在這一段情節裡，電影將莫琳生命一點一點消逝的死亡過程描繪得讓人透不過氣來。

莫琳的猝逝使比利幾乎崩潰，酗酒、暴躁、車禍、耽誤工作、理財不善、持槍報仇、在比賽中毆打裁判。種種脫序行為的結果就是失去職業選手的資格，一夕破產，豪宅及所有財產被查封，更更不堪的是幼女被國家兒福部門強行帶走，飽受驚嚇的蕾拉甚至因為怪罪老爸而封鎖了本來親愛的父女之情。這一部片子的作風就是寫實，這一段講人生破落的故事看得讓人心酸難堪。為了讓女兒回到身邊，比利必須有一份固定工作，他紆尊降貴的找到一間普通拳館的打掃工作，小拳館由退休黑人拳手提克經營。於是比利遇見了提克，遇見了他人生中真正的導

師，下半段的電影氣氛也跟著不變了。

☯ 人必須自己走出生命的傷痛

提克是一個胸中自有塊壘的教練，他經營拳館是為了幫助流浪街頭的孩子。他看見比利走不出被女兒拒絕的傷痛，就跟比利說：「蕾拉就是個小女孩嘛，你想那麼多幹嘛，你要先想辦法走出自己的傷痛，你不能替蕾拉解決她的問題，你走出來了，蕾拉才能跟著走出來。」比利聽後恍然大悟，他決定重新出發，奪回拳王的寶座，贏回女兒的感情。

是啊！人必須自己面對、擁抱、走出自己生命的傷痛，人必須靠自己的雙腳走出痛苦的陰影，這是一件無法由他人代勞的工作。自己的路，必須靠自己走。比利懂得了他不能為蕾拉擔心那麼多，蕾拉的路只能由蕾拉自己走通，人必須先行解決好自己的問題，否則父女倆的路誰都走不下去。於是比利正式請提克當教練，提克即領著比利走上一條他過去不曾想過的道路。

☯ 兩種人生策略

提克告訴比利兩種人生策略，兩種在人生擂台的打法，而比利過去用的是第一種。

過去的比利是用「憤怒」打拳，蠻打硬攻，為他贏得拳王寶座與「不防禦」拳王的名號。

但提克跟比利說面對更年輕的對手與一身舊傷，這種打法與策略再行不通了。

如果說第一種打法稱為「直接路線」，那第二種打法就是「迂迴路線」了。提克教導比利第二種的策略與可能性。提克說：「拳擊不是靠拳頭的，而是用腦袋的，其實打拳就像在下棋。」進一步申論，「直接路線」與「迂迴路線」兩種策略有點像是豪奪與巧取、用拳頭打拳與用腦袋打拳、以剛制剛與以柔克剛、西方風格與東方風格、直來直往與轉彎藝術的不同的人生況味。印證後面的情節，比利在重奪拳王寶座一役的戰法，真有點非美式作風的味道。哈！電影轉出更深刻的內涵來了。但提克同時告訴他的前拳王學生，要學會這種新戰略，還必須遵守一個先決條件。

☯「自我控制」是基本而必須的人格素質

先決條件就是控制好自己。原來「直接路線」是動物性本能，「迂迴路線」是文化性學習，前者是先天的，後者卻需要後天用心的學習。不控制好自己的血氣、動物性衝動、臭脾氣，又怎麼可能學會一種更細緻、深刻、精巧、複雜的人生策略呢？所以任何深層的學習，降伏自我與鍛鍊心志一定是第一步。就像小和尚上少林寺，學厲害的武功之前，老和尚師傅一定

叫他先去做挑柴、挑水、掃地、煮飯、打掃、挑糞等賤役，就是要調伏、純化一個學習者的心志。要學打人的武功之前，先讓一顆心變得柔軟。柔軟是更聰明的暴力。表面上看很矛盾是不？但只要實地操作就知道這是非常統合的。有了吧！開始看出這部西方電影的東方意境了吧。

提克的拳館就是這樣一個鍛鍊心志的地方。這個拳館有很多「匪夷所思」的規定，比較不像拳館，而像一間學校——拳館的學生與工作人員不能喝酒、不能碰毒品、不能打架鬧事、甚至不能講髒話！天呀！這是什麼他媽的拳館啊！（嘿！我也要被提克罰錢了。）我想更深層的目的並不是提克要教育奉公守法的公民，而是要訓練自我控制，學好了自我控制，才能在殘酷的擂台上勉強自己的身、心做出那種更曲折更精細更迂迴的動作與打法。

許多不同傳統的東方經典都提過兩種勇敢的說法：一種是對抗猛獸的勇敢，一種是打敗自己的勇敢；一種是斬殺天上毒龍的勇敢，一種是降伏內心毒龍的勇敢；一種是外在的勇敢，一種是內在的勇敢；一種是力量的強大與勇敢，一種是人格的強大與勇敢。比利原本靠的是第一種，提克卻要他學會第二種。也對！先學會打倒自己，才能制敵。

☯ 柔軟暴力

好！鋪陳了那麼多，那到底第二種勇敢、策略、「迂迴路線」是怎樣的一種戰術呢？

提克為了訓練比利，在拳館的擂台拉滿繩子，要比利上下左右靈活移動，藉此練習迂迴閃躲的身法，練習一種曲線的攻擊。教練要前拳王重新學習一種不靠蠻力的打法、保護自己的打法、防禦性的打法。是的，在人生的戰場就是要先學會保護自己啊！當然，這種迂迴曲折的戰術更精巧、難度更高，首先要讓拳手的身體適應它、融入它；除了身體上的適應，事實上內心的準備是更重要的，但歷經喪妻失女破家的比利，驕傲的心志早就被殘酷的現實磨得沒稜沒角，所以他的心，也準備好了。

終於登上拉斯維加斯的重奪拳王寶座之戰，我們看見在擂台上的比利完全變成另一個拳手，迂迴閃避，曲線攻擊，而且採取隱藏身體的策略，一直弓起肩頭對著敵人，藉減少對方的攻擊點來保護自己，這個戰鬥姿勢其實有點好笑，但暗合中國武術的原理，縮地成寸，保持用側面對著對方，讓對方不容易打到自己。比利做到了！比利做到了提克教練要求他採用的柔軟策略！筆者觀影時本來很擔心比利會不會忍不住發火又回到從前蠻幹的打法，結果沒有，比利完全執行提克要求的柔軟的暴力、迂迴的暴力、曲折的暴力。終於鏖戰十五回合，比利擊敗了

比他年輕的強敵，重奪拳王寶座，而且賽後所受的傷比起從前輕微多了，更重要的是贏回小女兒蕾秋的愛以及自己重新站起來，站在第二種策略的人生道路上。

電影所講的這種柔軟暴力讓我想起老子的兩句話啊！很老子哲學吧！《震撼擂台》沒受到西方影評的器重，可能是西方影評人不熟悉東方哲學與人生觀的神髓吧。

完全的道理，委屈自己才能直接奔赴生命的目標：「曲則全，枉則直。」曲線與弧形是最

最後，還有一個很重要的地方。就是在最後決戰中，比利與現任拳王纏戰不休，提克一直在繩圈外提醒他：「用左拳，用左拳擊倒他！用左手的刺拳擊倒他！」左拳？刺拳？為什麼是左拳？當然，這是一個重要的隱喻，反應快的讀者，就想到跟英文片名《Southpaw》有關了。

☯「左撇子」的隱喻

首先，所謂刺拳就是指速度快、力量小的直拳。這跟前面講的不蠻打硬幹，採用迂迴攪敵，先想方設法打開敵人缺口，再乘虛攻擊的「迂迴路線」的策略，涵義是一樣的。但既然刻意提到是「左」刺拳，就進一步跟左右的意涵有關了，而這裡所說的左右，是腦科學的領域。

人體大腦分左右半球，左腦與右腦各有不同的功能與意義，簡單的說，左、右腦分別是理性腦與感性腦、科學腦與藝術腦、文字腦與影像腦、邏輯腦與心靈腦，而左、右腦與人體的關係是

交叉神經的關係，所以用右手的是左腦人，而左撇子的則是右腦人，這麼說，「左撇子」的隱喻就是代表人性中的感情、藝術、心靈、直覺、柔軟等等的一面，那麼，片名的意義就呼之欲出了，比利的左刺拳指的就是……

這樣的分析與電影的情節也是相呼應的：經提克的調教，比利並不將最後的拳王戰設定成為妻子的復仇之戰，如果是，那又落回「直接路線」的窠臼了；所以拳王戰是比利要贏回女兒撫養權之戰，那就是愛的戰役囉，那致勝的左拳不就是比利要保護愛女的感情之拳、心靈之拳與愛之拳嗎？

這麼說，本文題目、片名隱喻與電影主題就環環相扣了，所謂的心之拳與愛之拳，就是象徵愛的強悍卻柔軟的力量。這種強悍的方式不是蠻力，而是柔軟，因為柔軟，所以強悍；也就是說，柔軟正是一種更迂迴的戰術，一種更聰明也更有策略的人生暴力。

那種叫愛的病

——《貝禮一家／La Famille Belier》的藝術震撼

二〇一五年的法國電影《貝禮一家》是一部主題與內涵相當清晰的作品——討論愛的困限與穿透。這是一部單純談「愛」的電影，但深具感染力。《貝禮一家》也是一部漸入佳境或倒吃甘蔗的電影，本來一直看到中段多一點還覺得這只是一部溫馨小品，但到了高潮戲貝禮一家在「聽」寶拉的演唱時，筆者整個人被震撼住了，一個人在家看DVD哭到終場，真是一部具有強大藝術感染力與穿透力的感情戲。

☯ 愛與佔有的模糊界線

故事的構思就很特別，講一個聾啞家庭生出了一個有歌唱天分的女兒。

故事的女孩兒叫寶拉・貝禮，一個平凡的十六歲高中女孩，父母、弟弟都是聽障人士。貝禮一家在法國鄉村經營一個農場，一家人過著互相關愛的生活。但寶拉是家中唯一一個聽力、語言正常的成員，所以寶拉從小就被家人倚重，成為對外溝通的橋梁。寶拉除了要幫忙農活，

還要負責跟廠商電話聯絡有關飼料、貸款等事宜；在市集販售乳酪，也是由寶拉負責應對客人，媽媽及弟弟則分工微笑及收錢；甚至於爸媽去看泌尿科，也必需透過女兒的居中翻譯才能與醫生溝通，對話中免不了透露出夫妻間的閨房秘辛，讓女兒又好氣又尷尬；還不只這樣，貝禮爸爸為了捍衛農場權益而參加市長選舉，寶拉也理所當然的成了市長候選人的翻譯人與聯絡人。總之寶拉比同齡女孩承擔了更多的家庭責任與愛。但在一次合唱課中寶拉意外被老師發掘出唱歌的天賦，並鼓勵她參與巴黎音樂學校的甄選，寶拉矛盾了。自己很想去，但萬一真的甄選成功自己去了巴黎，家裡的對外溝通怎麼辦？爸爸的競選事務怎麼辦？想不出方法擺平的她只好堅持每天去老師家裡練唱，見一步走一步唄。但終於因為競選事務與練唱時間的衝突，紙包不住火了。貝禮夫婦對寶拉要去巴黎學校的事情感到不諒解，故事發展到這裡，可以看出愛與佔有的界線，有時候是模糊的。

在電影中，可以看出貝禮一家人之間濃得化不開的愛，但愈是深厚的愛，有時候愈是逃不開佔有慾的陷阱，尤其是父母對子女。有一次貝禮媽媽醉後說出，當初產下寶拉時，醫生告訴她女兒是正常人，貝禮媽媽忍不住當場大哭，難過自己的孩子為什麼不是聽障人士，因為生在一個聽障家庭的正常小孩，是要注定不屬於這個家的呀！現在女兒終於長大了，竟然還說要去上歌唱學校？貝禮爸爸擁抱著傷心的貝禮媽媽，揮手對寶拉說：「妳走吧，妳走了我們還是會好好的。」唉！真是一句傷心的氣話。

事情似乎無解，但貝禮爸爸的一句競選詞隱約透露出契機：「自己的命運自己投。」用愛去投生命的每一票吧。太濃烈的愛製造了佔有慾，但愛也是最後解決問題的答案。

☯ 天賦的凸顯與愛的連結的衝突矛盾

不過，有時候自由與愛是真的矛盾的，自愛與他愛是衝突的，天賦的凸顯與愛的連結是對抗的。在電影中，當寶拉在練唱時第一次聽到自己的聲音竟然可以到達那麼高亢的音域，她被自己的聲音嚇到了！她震驚了！她立馬逃出音樂教室，去平復既驚嚇又亢奮的情緒。這是一個很豐富的隱喻，**當一個人第一次發現自己的天賦竟然背叛了從小接受的教育與規範時，那種震懾、喜悅與自由感都是巨大的！**一個聾啞家庭的女兒，竟然擁有發出美麗聲音的天賦才能？明知道繼續發展這種天分會讓自己離開家庭，寶拉還是忍不住每日祕密練唱，她還鼓勵一起練合唱的男孩不要放棄，二人之間漸漸的情愫暗生。

但終於在貝禮夫婦知道了事情的原委，而忍不住說出決絕的話，寶拉遲疑了。幾經考慮她決定放棄音樂的夢，跑去跟老師說她不去投考巴黎的音樂學校了，為了對家人的愛放棄掉嶄露頭角的天賦。但這時聰明的音樂老師扮演了關鍵的角色，他並沒有積極的勸進寶拉，而是繞了個彎讓小男友跟寶拉說，就算不去投考巴黎學校，至少學校的演唱會還是參加吧，留下了一個窗

口與伏筆。

☯ 愛是傷害的根源，也是問題的答案

演唱會當晚，貝禮一家都來聽寶拉的表演，當然他們是聽不到的。對貝禮夫婦來講，他們無法聽到女兒的歌聲，夫婦倆是被隔絕在歌聲的喜悅之外的。終於輪到壓軸寶拉與男友的二重唱了，這時導演用了一個別具匠心的轉換手法，他選擇了聾啞人士的視角來聽寶拉唱歌，電影立即切換成無聲的畫面，完完全全無聲的畫面延續了漫長的幾分鐘，觀眾立馬被這沒有聲音的感動深深震懾住了！真是大音希聲，真正的感動不是喧嘩哭鬧的，真正的感動原來是沒有聲音的。在電影中，貝禮夫婦看著其他的家長聽歌時臉上激動的表情，眼淚淌流，再看看台上女兒唱歌時的神態，夫婦倆明白了，原來這就是女兒的天命與快樂啊！

演唱會後，貝禮一家人相擁回家，這時音樂老師趨前致意，盛讚寶拉的天分，跟著問貝禮夫婦為什麼不鼓勵寶拉去應考巴黎的音樂學校呢？那，貝禮夫婦當然聽不到囉，當然得靠寶拉翻譯囉。貼心的寶拉為免父母為難，就將老師的疑問翻譯成一般禮貌性的問候，但會讀一點唇語的貝禮爸爸卻瞧出有一點不對。

一家人回到家，心情複雜的寶拉自個兒去散步，外表粗豪但父性敏感的老貝禮尾隨著找到

女兒，老爸用指頭輕觸著女兒的喉嚨，讓她重唱一次剛剛演唱會的二重唱曲子，感受著指間那份天籟般的震動，思量竟夜，老貝禮知道應該怎麼做了。

第二天清晨，貝禮爸爸將全家人喚醒，開著車趕去巴黎讓寶拉應考。終於，愛，讓貝禮夫婦克服了一切心障，他們接受了貝拉的想望，陪伴她邁向巴黎的甄選。在甄選台上，寶拉出現小緊張，這時趕來的音樂老師提醒她只要唱出最自然真實的自己就行了。於是寶拉選唱「遠走高飛」一曲，唱出想完成夢想的心聲，並自然而然的邊唱邊用手語向家人表達她的愛：「親愛的父母，我走了，我愛你們，但我走了。今晚，你們沒有小孩了，我不是逃家，我是遠走高飛。請明白，我是遠走高飛。」貝禮家三人在台下哭成一團，評審們被深深打動，寶拉中選，

筆者也在螢幕前跟著淚洶滿面。

《貝禮一家》就是一部談「愛」的電影，一部關於「深愛」的電影。片尾曲倒是很能將作品的主題表現得洞悉明白，歌詞如下：

那種叫愛的病

四處流動

流進孩童的心

老老少少不分齡

孤獨的小溪

不停唱著

將一切聚集

哪管髮色是灰是金

愛讓人們歌唱

愛將世界變大

愛有時讓人受苦

卻貫串整個生命

愛讓女人哭泣

讓人在陰影裡吶喊

但最痛之時是當傷痕痊癒

所有人都將面對一場艱苦戰役

也許，這個故事就是要告訴我們：愈深的愛，愈容易造成佔有與誤解，但最終能夠打開佔有與誤解的心結的，卻是因為更深的愛。愛是傷害的根源，也常常是問題的答案。

這就是一個愛的故事

☯ 前言：一個關於愛的故事

本來一直抗拒看這部口碑甚佳的《丹麥女孩／The Danish Girl》，理由倒是很私人，筆者個人不太喜歡，唔，應該是有些小抗拒看同志或性別錯置的電影，但這部片子太多人推薦了，所以，去看了。結果發現：這其實不是一個關於變性人的故事，至少不僅僅是一個關於變性人的故事。其實，這是一個很老套的故事，是的，這是一個關於愛的故事。一個很老套的愛的故事卻處理得很精細、很到位、很款款深情。

☯ 故事大綱：很man的她、很精緻的他與她們的故事

《丹麥女孩》是二〇一五年的英國電影，故事講述一九二〇年代一對丹麥畫家夫婦生命悲

歡的故事。

　陰柔細緻的丈夫維金納跟活潑爽朗的妻子格蕾塔都是畫家，維金納擅長風景，格蕾塔專攻人像，畫風景畫的丈夫已然成名，畫人像畫的妻子則還在摸索屬於自己的藝術道路。某日，因為好友模特兒請假，妻子請求丈夫穿上女裝暫代，結果維金納手撫女裝，眼神中流露出渴望，內心深處的女性靈魂彷彿被喚醒了！妻子與好友看到維金納嫵媚的一面，就開玩笑喊她莉莉。從此，莉莉誕生了。剛開始夫婦倆還以為只是在玩一個新鮮的變裝遊戲，哪知一玩不可收拾，就玩出一條探索生命的不歸路。從此莉莉的人格愈來愈清晰，維金納的人格相對的愈來愈消失，格雷塔還目睹莉莉為了探索自身生命的底蘊與別的男人接吻！格蕾塔困惑心碎，但同時作為一個藝術家，她敏感的看到莉莉的真實與美！因為莉莉才是沉睡的生命真相，而自己一直愛著的丈夫維金納只是莉莉復活之前的棲身居所！格蕾塔毫不猶豫的展開畫布，提起畫筆，畫下莉莉的纖細、美與感動。格蕾塔就將新畫作拿去給畫商看，結果畫商一看大為激賞，而格蕾塔的創作能量就這樣停不下來了，最後連巴黎的藝廊經紀人都邀請她去開畫展。人生的弔詭就在格蕾塔實實上失去了丈夫之後卻同時綻放出藝術的新生命力。相反的現在的維金納一心一意要探索及成為莉莉，連畫筆都放下了。筆者個人認為維金納的不再作畫是有深層意義的。維金納筆下的風景其實上都是他對童年故鄉的回憶，那是一份維金納（更準確說應該是莉莉）生命起源沒被扭曲與打壓之前的本質認同，在沒有變回莉莉之前，維金納只能靠不斷描繪生命的原

鄉來稍稍紓解內心的渴求，這也是格蕾塔曾經問他「為什麼可以一直畫同樣的風景」的真正原因，當時回答這個問題的維金納事實上也不了解這個潛意識中的心靈祕密。等到莉莉出現了，就再也不用重複描摹原鄉的風景來填補心靈的空虛，於是畫筆就自然而然的放下了。這就是維金納失去作畫動機的真正原因。

對格蕾塔來說，她等於失去了丈夫的愛、性與情感的慰藉，她反而成了莉莉實質上的「丈夫」，她放不下對維金納與莉莉的顧念，而因此拒絕了維金納童年好友漢斯的示愛。莉莉也不好受，她飽受當時醫界的歧視與妖魔化，導致無辜的被路邊的同性戀騷擾與攻擊，更重要的，她感受到格蕾塔內心日深的不快樂，但又無法勉強自己做回維金納去安慰她。兩個的她，都心碎了。在這種無法長久支撐下去的痛苦歲月中，最後莉莉遇到了能夠為她做變性手術的醫生，在當年變性手術只是處於起步階段，手術風險性很高，但莉莉聽到醫生的解說之後，卻興奮的看到可能的出路。於是莉莉毅然而然的隻身前往醫院去做去勢手術，她不讓格蕾塔陪她，她不想讓格蕾塔親眼看見丈夫的「死亡」。但莉莉走後，格蕾塔志忑不安，加上漢斯的勸諭，格蕾塔還是衝到醫院陪伴莉莉度過煉獄般的手術痛苦。第一階段的手術成功了，兩人回到了丹麥，莉莉帶著新的身體快樂的迎向新的生活，她到百貨公司當櫃姐，與男性友人交往，終於可以完完全全通過莉莉的身姿面對世間了；但另一方面，格蕾塔是

夫婦二人（？）到了巴黎生活，格蕾塔的畫展愈來愈成功，但兩個人的內心卻愈來愈痛苦。

徹徹底底的失去丈夫了，維金納是真的不會再出現了，雖然預知這樣的結果，但看著莉莉雀躍的生命，格蕾塔還是感到難受。然而，對一心一意要走出自己道路的莉莉而言，她並不滿足於只是拋棄男性的性徵，她要擁有百分之百的女性身體。莉莉不顧格蕾塔的反對，動身去做第二階段的變性手術——設置人工陰道。格蕾塔知道莉莉的身體還是不夠強壯，她生氣的對她說：「我不會陪妳去的，我不能親眼看著妳送死。」但莉莉還是出發了，那格蕾塔呢？是啊！性格熱烈的格蕾塔哪可能忍得住，她還是偕同漢斯前往醫院，甫到醫院，倆人就被告知莉莉術後感染引起併發症，快支持不住了！

就在一個陽光璀璨的午后，格蕾塔與漢斯推著躺在輪椅上的莉莉到醫院的花園，莉莉虛弱的對格蕾塔說：「我昨晚做了一個最美麗的夢，夢見自己還是小嬰兒，被媽媽抱在懷裡，媽媽不停的呼喊著我的名字⋯莉莉、莉莉、莉莉⋯⋯」說完，這個溫柔但不放棄追尋真我的勇者就辭世了。

電影最後，漢斯帶著格蕾塔去看他與維金納童年的故鄉，格蕾塔終於看到丈夫風景畫中的真情實景，在天光雲影中，格蕾塔似乎釋放了，她似乎在最純粹的原鄉中看到了屬於莉莉生命的底蘊與初衷。

莉莉去世後，留下了筆記，成為變性人團夥的經典，而格蕾塔的餘生還是不停歇的畫著莉莉的肖像畫。

愛的支持與勇氣

在電影技法上，《丹麥女孩》是一部很細膩的作品，導演手法、演員演技與畫面質感，都洋溢著一份細膩、陰柔的美的氛圍。尤其男主角艾迪·瑞德曼將變性人的內心世界與投足舉手詮釋得絲絲入扣，廣受好評，是二○一六奧斯卡男主角獎項的黑馬人選。但本文堅持「電影符號」行文的一貫風格，並不打算談論技法的部分，重點還是在分析電影作品的深層主題。

那《丹麥女孩》的深層結構真正要說的是什麼？就是文章一開頭所說的：這是一個關於愛的故事，一個關於愛的支持與勇氣的故事。

艾迪·瑞德曼真的演活了一個變性人勇敢追求「真實」的纖弱、被歧視、孤寂、對手術痛苦的恐懼與種種身心委屈的生命歷程。雖然筆者自己無法透徹了解同志或變性朋友內心的幽微，但真感到男主角將這個族群的內心隱痛演到骨子裡去了。而奧援這樣一個孤獨靈魂一路走到盡頭的，當然就是愛的支持了，對電影中的維金納來說，這份強大的愛當然就是來自她的妻子格蕾塔。維金納對格蕾塔說：「妳讓我變美，又讓我變勇敢，妳的力量何其強大啊！」格蕾塔憑仗一個藝術家的敏銳目光看到丈夫真實一面（女性能量的莉莉）的驚人之美，同時由於她的支持，莉莉才能勇敢的堅持下去，這就是愛的力量。又像莉莉死前對「前妻」格蕾塔說：

「我何其有幸擁有妳對我這樣的愛，我沒有什麼可以恐懼的了。」說完，安然辭世。這，就是愛的支持。另一方面，對格蕾塔來說，也是因為她對丈夫的真愛讓她變得無私、讓她啟動自己的藝術才華、讓她一一通過許許多多情感的煎熬、讓她最後甘願放棄自己心愛的丈夫而放任莉莉走完忠於自己的人生道、甚至讓她最後忘情的呼喊與承認莉莉之名！這份無私，就是源於愛的勇氣。事實上，整部電影的焦點都集中在莉莉這個角色，但筆者個人其實更為激賞格蕾塔的掙扎與無私、痛苦與堅強。（果然演出格蕾塔的女演員艾利西亞得到奧斯卡的最佳女配角獎。）

是的！這是一個道道地地關於愛的故事，它只是通過變性人的形式尖銳的凸顯。

☯三點補充

最後，關於《丹麥女孩》這部作品，筆者還有三點補充。

第一點：查了一下背景資料，發現電影就是電影，電影不是真實的人生。在維金納的真實歷史裡，《丹麥女孩》的故事事實上頗有背離埃爾伯·維金納的真實傳記。在維金納的真實歷史裡，莉莉是死於第五次變性手術而不是電影所說的第二次，死時格蕾塔並不在她身邊，她們的婚姻關係早就結束了，

而格蕾塔晚年是在丹麥潦倒酗酒而死。而且維金納也不是歷史上第一個接受變性手術的人，早在一八九一年已有前驅為這個生命追尋奮鬥了。我要說的是，電影、小說不必等於真實的人生，電影與小說都只是要通過一個一個的故事表達對生命獨到的看法，其實，這就是所謂電影符號的真實意涵吧。

第二點補充：《丹麥女孩》完全沒有被提名競逐二○一六奧斯卡的最佳影片與最佳導演兩個大獎項，成為這一屆奧斯卡被內行為之叫屈的最大遺珠。個人猜想，這是因為電影的題材太過前衛與富爭議性的緣故，不被保守的奧斯卡公平看待吧。

最後一點：電影角色的設定從人性分析的角度是合情合理的——格蕾塔是一個擁有男性能量與性格的女性，剛好維金納是一個擁有女性能量與性格的男性，兩人一個豪邁，一個纖細，陰陽暗合，真是天造地設的組合，這也是夫婦二人鶼鰈情深的深層生命理由。而且格蕾塔是一個生命實質上的「男人」，也滿足了維金納內心深處的女性認同與情感需要，所以，這兩個人的婚姻，本來就是幸福的。問題是，莉莉出現了！莉莉是一個新生的生命，她不再滿足於這個暫時平衡的格局，而要重新尋找生命的定位與意義，於是格蕾塔與維金納所共同創造的「太極」被打破了。原來在這人間世，太極（簡單的說，太極的意思就是指生命的一體性或一體感）的築構必須建基在個體生命的成熟上，人格成熟了，才能進一步嘗試突破自我去追尋更宏大的生命境界。問題是，自我的覺醒、定位與成熟是更前置的前提，這是更重要的基本功，這

份內心的渴望不被喚醒則已，一旦被點燃，會變成一種很強大甚至野蠻的力量。莉莉的出現，代表的就是這個意思。一直沉睡的內在靈魂一旦被叫起，那份自我覺醒與成長的力道，是沒有什麼東西可以阻擋得下來的。

真愛，你可以為她出多好的價錢？

——電影《寂寞拍賣師／The Best Offer》中的哀傷豪賭

為了愛情，你能夠付出多大的代價？為了真愛，你可以出怎麼樣的最高價？這就是原片名《The Best Offer》的隱喻吧。

義大利名導演吉斯皮托那多利繼一九八九的《新天堂樂園》、一九九八的《海上鋼琴師》與二〇〇〇的《真愛伴我行》之後，睽違多年，大師又出手了，二〇一三年推出了這部蕩氣迴腸的經典作品《寂寞拍賣師》，找來傑佛瑞洛許這位硬底子演員來詮釋主角。

《寂寞拍賣師》跟前幾篇文章評論的《深夜食堂》、《震撼擂台》與《貝禮一家》都不相同，這三部作品都在談論人間愛戀的光明面，而《寂寞拍賣師》傾向挖掘愛情的陰暗面——在愛的世界裡，原來是有贋品的。

這是一個關於愛情中憂傷、寂寞、曲折與義無反顧的故事，作品的調性彷彿在漫遊悠遠的歷史藝術長廊，璀璨但蒼涼。

事實上，《寂寞拍賣師》的精彩很大一部分的理由是因為故事的曲折動人，這是一部氣氛感傷但情節懸疑的愛情片。

故事講佛吉爾‧歐德曼是一位在藝術界享譽盛名的拍賣師及鑑賞家，但這位事業有成的拍賣師是一個孤僻、傲慢、封閉、苛刻、無趣、不近人情的老男人。歐德曼有兩個重要的「關係」，一個是與他長期合作用非正當但熟練的競標方式謀取利益的拍檔比利，比利無怨尤的充當歐德曼在拍賣戰場上的馬前卒，甚至不計酬勞，他一直希望歐德曼能夠欣賞他的畫作並當他的經紀人，但歐德曼每回都沒看重比利的藝術才能，只給他酬勞打發。另一個「關係」是歐德曼認識幾個月的年輕技師勞勃，勞勃是一個風流的機械天才，後來成了歐德曼的愛情顧問。但表面冷峻嚴肅的歐德曼事實上有著深深隱藏的一面——他經常躲在他的密室之中，裡面收藏了滿室滿牆價值連城風格各異的美女畫作！這正是歐德曼的心靈密室，隱藏著她對愛情與女性的渴望與愛慕。本來拍賣師就這樣繼續保有他外在的冷漠與內在的寂寞生活下去，直到發生了一個神祕女子的古宅拍賣案件。

古宅主人伊貝森‧克萊兒某日致電歐德曼，說希望敦請歐德曼主持清點與拍賣古宅的文物，而且堅持要歐德曼本人親自赴約，不能透過助手。傲慢的歐德曼本來對這不合程序的要求斷然拒絕，但一直不肯露面的克萊兒性情反覆古怪不下於他，加上有一次去現場勘查，歐德曼發現了一些散落在各個角落的神祕零件，很可能是歷史上第一個古董機器人的零件！歐德曼的

好奇心完全被引發了。通過古宅的管家，歐德曼知悉克萊兒是一個罹患空曠恐懼症的二十八歲女孩，從十五歲開始就沒有離開過大宅，過著完全幽閉的生活，一年之前父母雙亡，就想將對一個人獨居來說太大的古宅處理掉。就這樣，寂寞拍賣師的一隻腳從心靈的密室中跨了出來，經歷了曲折的互動過程，歐德曼愈來愈鍾情於氣質神祕的克萊兒——先是克萊兒一再爽約，接著又懷疑歐德曼在金錢上佔她便宜，脾氣本來就不好的歐德曼勃然大怒，但克萊兒又致電道歉，終於歐德曼忍不住好奇心驅使窺探了克萊兒的真面目，並被她的美貌震懾，於是勞勃順理成章的成了拍賣師的愛情老師，但缺乏感情自信的拍賣師旋即懷疑風流的勞勃對克萊兒產生興趣，然後克萊兒發現了歐德曼的偷看，嚴重驚嚇之下趕來，又忍不住跑出來留住他，二人終於正式相見，甚至有一次歐德曼被搶匪打倒在街頭，克萊兒忘卻自己的恐懼在雨夜中衝出來送歐德曼去醫院……經歷了小心翼翼與真心相待，克萊兒終於走出自己的心障，歐德曼也終於贏得了佳人的芳心。得到克萊兒的愛的歐德曼彷彿換了一個人，生命滿溢著陽光與歡樂，他帶克萊兒去參觀他收藏美女圖的密室，並決定完成倫敦最後一場拍賣會之後就退休，剛跨步出來的克萊兒還是暫時不敢長途旅行，就留在歐德曼家中等候愛人的歸返。這時的歐德曼並不知道這一觸即發的心靈悸動，原來是一場他一生中要用「最高價」來進行的愛情豪賭。

倫敦拍賣會順利完成，歐德曼接受比利時與眾人的鼓掌祝福。滿心歡喜的他趕回家，卻發現克萊兒不在，等到進密室一看，所有美女名畫全都不見了！只看到勞勃裝配好的贋品古董機器

人一直愚蠢的重複著同一句話：「贗品也有真實的一面，贗品也有真實的一面……」歐德曼幾乎昏厥，跑到古宅找克萊兒，克萊兒與管家統統不見了！一經打聽，原來克萊兒根本不是古宅的女主人，古宅是屬於對面一間小酒館裡一名天才侏儒克萊兒的，自己認識的克萊兒根本不是真正的克萊兒！這根本就是一個精心佈局的天大陰謀啊！比利、克萊兒、管家、勞勃、甚至勞勃的女朋友，都是這個局背後的同謀人，為的就是盜取歐德曼價值連城的美女畫。克萊兒根本不是什麼空曠恐懼症，她的種種神祕為的就是要引發歐德曼的好奇與愛意；勞勃的女友跑來跟歐德曼說勞勃可能對克萊兒有興趣，也是為了加強歐德曼的忌妒心；至於老搭檔比利則是怨對歐德曼一直不尊重他的藝術才華，要狠狠的敲打、報復老夥伴。總之，所有人、畢生收藏與本來以為得到的珍貴愛情，一夕之間全數消失了！歐德曼經不起打擊，崩潰住院。

好不容易出院，這位失去一切的拍賣師要何去何從呢？也許歐德曼心裡一直盤旋著自己常說的贗品理論：「贗品其實有很真的部分，因為造假的人在仿冒的過程中會自然而然的加進自己的習慣或風格，所以在贗品裡其實隱藏了真實的生命。」歐德曼不會忘記克萊兒（我們只能這樣喊這個在戲裡不知真正名字的女主角）曾經抱著他說：「不管以後我們怎麼樣，請要相信

我對你的愛是真的。」歐德曼又怎會忘記有一回他將克萊兒從自我幽禁中救出來，克萊兒依偎著他對他傾訴曾經在布拉格一家「日日夜夜（Night and Day）咖啡館」裡，與初戀男友情傷的故事。這不是真愛是什麼？贋品也有真情實愛呀！所以電影尾段很重要的一個片刻，是出院後的歐德曼本來要去報警，但去到警局門口又折返了。意思是拍賣師決定不將這個事件定位為仙人跳的騙局，而將之視為人生中喊出「最高價」的愛情豪賭！果然，歐德曼毅然移居布拉格，他找到了真的存在的「日日夜夜咖啡館」，他走進去，選好座位，侍者來問他是不是一個人，歐德曼停頓了幾秒，然後說：「不！我在等一個人。」然後電影就結束了。拍賣師決定賭下去、等下去了，導演沒有說他有沒有等到克萊兒，那我們也只好陪著這個傷心的拍賣師繼續的等下去。

也許你不同意歐德曼的豪賭，也許你覺得他笨，但不得不承認這部片子這樣的結束，真是一個傷心、淒美、寂寥、又有意境的收筆。在《貝禮一家》的影評中，筆者曾用這一段話作結：「愈深的愛，愈容易造成估有與誤解，但最終能夠打開估有與誤解的心結的，卻是因為更深的愛。愛是傷害的根源，也常常是問題的答案。」在《貝禮一家》裡，是有答案的；但氣氛全然不同的《寂寞拍賣師》裡沒有，這部作品沒有告訴我們愛是不是答案，沒有答案，只有守候，一個只有守候而沒有答案的寂寞結局。

從《愛在頭七天／This is where I leave you》延伸的哲思

二○一四年上演的電影作品《愛在頭七天／This is where I leave you》，是一部很好笑的家庭溫馨喜劇，說實在的，這部片子的深層內涵並不豐富，但筆者嘗試引進一些哲學觀念，也許即會出現不一樣的深度與思考。

《愛在頭七天》的故事講主角傑德走進人生的混亂及低潮期，他撞見美麗的妻子與混蛋的老闆上床，原來兩人已經偷情了一整年的時間，接著第二天一早又接到久病的父親去世的噩耗，真是衰事連連。父親遺命要所有的家人為他行「坐七」的禮儀（應該是猶太教風俗，有點像中國人的守一連七天，所有家人併排坐在家中的某個地方相聚並接受其他親友的慰問，有點像中國人的守七），於是媽媽、長子保羅、次女溫蒂、三子傑德與公子菲臘就開始了他們笑點連連卻又含淚的人生故事。先是傑德碰到一連串衰事之後重逢了少年時期一直戀著她的女孩，原來傑德當年沒有接受女孩的愛卻選上另一個女生哪知他的追求目標卻最後嫁給了哥哥保羅！還不止！就在傑德與女孩重燃愛火之際忽然出軌的妻子來告訴他她懷了他的孩子，而且確定是他的種因為混蛋老闆是不育的！傑德一個頭兩個大不知如何選擇，要原諒已經懷孕的妻子還是不放棄真

愛著自己的舊情人？更要命的是保羅與妻子結褵多年不孕，所以保羅妻聽到連傑德出軌的妻子都懷孕之後，立即情緒失控並試圖勾引傑德幫助自己懷孕！傑德狠狠拒絕之後，規勸當年喜歡的情人現在的大嫂不要用破壞自己婚姻的方式來求得小孩，卻被保羅撞見誤會二人有染！另外，一直孩子氣長不大但瀟灑不羈的菲臘還是到處粘花惹草，結果讓年長的富女友傷心離去，菲臘不得已必須回到家鄉，而且必須與性格完全格格不入的保羅一起工作。至於可愛的二姐溫蒂與丈夫的感情愈行愈遠，她一方面難忘家鄉的舊情人賀里，另方面還要保護兩個生活一團糟的弟弟。哈！這家人實在亂得有夠了！但真正的重頭戲還在壓軸，最後四個兄弟姐妹發現所謂「坐七」根本不是逝世爸爸的遺命，原來是性格獨立觀念開放的媽媽的謊言，她要將四個孩子騙在一起重新從故鄉出發，而且要讓他們彼此知道對方的重要。但更勁爆的是，四個孩子最後終於知道：媽媽原來是個同性戀！什麼？這家人也太超過了吧！媽媽與跟她一同照顧久臥病榻的爸爸的鄰居阿姨墮入愛河，而且爸爸也知道，也慶幸在自己離世後媽媽有人愛護。真的！人必須坦然面對自己的愛與感情，才能重拾生命的可能與勇氣。電影最後，傑德感悟到過去的自己太執著簡單的人生，問題是，簡單的人生真的存在嗎？事實上生命從來都是不簡單不可預知的啊！他原諒了出軌的妻子，但沒法子跟她再一起生活了，卻允諾兩個離異的夫妻還是可以共同照顧即將出世的孩子。跟著傑德向另一個女孩表達了愛意，然後偷走了弟弟菲臘的敞篷跑車奔向未知的新生活。

《愛在頭七天》這部作品，是筆者與班上學生一起觀賞的。筆者幾乎每年都會在中國哲學的課上跟學生討論「禮樂」的問題，而在理性講授之後也總會挑一部片子讓他們思考及分析，而筆者對「禮樂」的定義是：

* 禮是文化結構的理性因素，
樂是文化結構的感性因素。

* 禮樂其實就是一種合理合情的生活方式。

那這部電影作品能夠帶給禮樂問題什麼樣的啟發呢？我想觀影後最清晰的領悟是：禮樂是沒有固定答案的。所謂合情合理的生活方式是沒有既定標準的。生活要怎麼樣才能做到合情合理是必需要面對、落實、擁抱真實的人生去隨時隨機的判斷、參與、微調與選擇，才能得到最準確的答案。因為禮樂其實是一種有機的創造與行動啊！就像電影中媽媽所說的：「在葬禮上，你可以大哭或大笑，沒有正確的方式。」就是嘛！真情流露怎麼可以被定型與規範呢？一旦規定行為的模式，就不是真正的禮樂，而是虛偽了。不是說了嗎，禮樂是沒有固定的答案的。又像電影中的警語：「人生就是可以在任何時間發生任何事情。」「事實上不可能有完美的人生，人生既難逆料，又難處理，而且一定是複雜的。」換句話說，人生真正的合情合理就是一種隨時能夠擁抱新的可能性的氣魄與心胸。

我想《愛在頭七天》的主題就是要為觀眾描寫一個不設限的人生。

禮樂的精神也是如此。

筆者曾經寫過這樣的一句話：「生命的活潑是不容計畫的。」

禮樂的內蘊就是如此。

事實上，無法計畫、不能定義、擁抱變化，這是人生最精彩、自由、尊嚴的本質。

禮樂的靈魂正是如此。

原來，真正的禮樂是在超越合情合理之後一種意義更深刻的合情合理，合情合理不是既有的規矩，而是心胸開闊的行動。

原來性的背後是⋯⋯

——《愛愛小確性／The Little Death》的深層結構

二〇一五年的電影《愛愛小確性》，是一部主題很明確的小品。

片名很聳動，原片名更直接叫《The Little Death》，法國人就稱性愛為「小死亡」。電影宣傳的賣點也包括了啥「被虐控」、「角色控」、「眼淚控」、「沉睡控」、「電愛控」等等，好像是一部很亂的電影，哈哈！其實看完全片，沒有一個裸露鏡頭，所謂床戲也超保守，而且從某個角度來說，這部作品的深層結構是很「內向」的。

電影的故事就是按照上文所說的五個「控」來穿插進行，剛開始看好像很複雜，其實花點耐性看完，五個小故事之間很明顯有著共同的主題及關懷——討論性愛背後真正的人性嚮往。

下面就是五個小故事與它的深層結構。

☯我只是內心寂寞，需要寧靜的親近啊！

嘮叨又強勢的妻子總讓中年丈夫心靈苦悶、工作失焦。有一次當丈夫的從老闆那兒得到

一瓶高劑量的安眠藥，於是回家對妻子投藥，讓妻子昏睡後上了她，發現得到前所未有的幸福感，原來自己是一個「沉睡控」，說得難聽就是迷姦癖！於是丈夫天天餵妻子安眠藥做愛，而且花錢買了一堆化妝品、漂亮衣服來增加性趣，結果搞得自己性愛成癮白天沒精神工作被老闆炒魷魚。回到家後又遭老妻拿著昂貴的帳單怒責：「你怎麼買了一大堆女人東西，是不是在外面有了小三？」男子欲言又止，最終還是說不出真相，寧願承認自己外遇！並且說外遇的對象沒有比妻子年輕、沒有比較漂亮、身材也沒有比較好、妳們兩個的同質性其實很高。妻子於是質問那你幹嘛外遇？男子回答：「因為她會聽我說話，她不會罵我，她不會對我吼，她可以讓我親近。」妻子聽到內心震動、嘴唇顫抖，但還是將丈夫趕出家門。開車離家的男子一直罵自己是豬，正要打手機向老妻解釋真相，結果不專心駕駛發生車禍。

親愛的！原來我不是迷姦癖或沉睡控，我只是內心寂寞啊！我只想沒有壓力而寧靜的親近妳。

是嗎？一個很傷心的故事。

☯**請強暴我！不，請……我！**

第二個故事相對有一個圓滿的結局。

年輕漂亮的梅芙一直性幻想被強暴的快感，深愛她的男友從不可置信、深感困惑到費盡心思想幫她完成願望。不料在梅芙慶生的當晚，兩個人共享浪漫的燭光晚餐之後走進停車場，卻真遇到強暴犯了！男友被酒瓶打昏，梅芙雙手被反扣制伏。危急之際，男友醒了！原來這是男友為了達成梅芙性幻想的精心佈局。兩個強暴犯是男友僱來的演員，就在梅芙被制住，男友戴上頭套假裝歹徒，噴上香水掩蓋女友熟悉的體味，就要換手強暴梅芙的瞬間，冷不防被反抗中的梅芙一個拐子擊中鼻梁，男友當場昏厥頭部重重著地，摔破了頭送院急救，梅芙脫困後轉身一看，才知道這是男友為自己安排的烏龍驚喜。

在醫院陪著狼狽不堪的男友，看到他才剛醒來，還有輕微失憶的症狀，就沒頭沒腦的關心自己被強暴的心願有沒有完成，梅芙心疼不已。這時男友要梅芙從他褲口袋掏出一份禮物，原來是一枚求婚鑽戒！梅芙一整個心靈顫動，性幻想瞬間碎裂成一地彩虹！原來相愛的二人曾經口頭協議不需要無聊的婚姻形式，男友也一副無意結婚的樣子，實則女孩內心深處深深盼望著透過婚姻自己能夠完完全全屬於一個自己所愛的人啊！深心的願望得不到滿足，便扭曲演變出一個身體全然被佔有的性幻想——被強暴。現在愛被證實了！願望實現了！內心深處的謎題揭開了！被強暴的性幻想，不再需要了。

親愛的！請強暴我吧！不！我其實是要你擁有我，完完全全的擁有我。原來性的背後，是更深層的對愛的渴望。

親愛的！我陷溺在你的眼淚之中啦！

第三個故事是一個關於「眼淚控」的故事。也是一個關於掉入陷阱的故事。

羅薇娜與丈夫久婚不孕，於是和丈夫拼做人，漸漸的性變成一件無趣的工作，愛也隨著被疏忽了。某天，丈夫收到父親猝然去世的噩耗，傷心落淚，哪知羅薇娜一看到丈夫落淚就春心蕩漾，原來自己是一個看到眼淚就性慾高漲的餓虎妻！於是借安慰丈夫的藉口引誘老公上床。

從此羅薇娜千方百計要讓丈夫傷心哭泣——逗他談及去世的父親、讓他看到父親的遺照、有意無意觸及傷心的往事——來點燃自己的性癮。久而久之，丈夫漸漸感到不對，他責問妻子怎麼老是藉父親的去世來傷害自己？羅薇娜情急之下只好撒謊說自己得了絕症，心智因此顯得反常。丈夫一聽之下傷心痛哭，羅薇娜又……爽到了！但關心羅薇娜健康的丈夫到診所詢問妻子的病況，一問之下，勃然大怒，回家後就要離開羅薇娜，妳這個女人的行為太反常了！羅薇娜央求丈夫不要走，一著急又說謊，就說是去另一家診所檢查的，而且覆診後發現診所弄錯了，自己根本沒罹患絕症！丈夫將信將疑，羅薇娜只好再加強說謊的力道：我懷孕了！丈夫一聽喜極而泣，羅薇娜又……爽到了？但這個故事最後的鏡頭停頓在被丈夫抱著的羅薇娜沒有表情的臉上，一行淚悄悄的流下來。這個陷溺在眼淚中的女人，真的，又撒謊了嗎？

親愛的！我們失去了性，也疏忽了愛，原來性與愛真是一體的——有正確的愛，就有正確的性；有失落的愛，就有扭曲的性。而我現在就陷溺在扭曲的慾望與謊言之中呀！無法自拔。

☯ 愛與自我探索的分道揚鑣

第四個故事講一對同居男女開始對親密關係感到興趣索然，心理醫生建議二人玩角色扮演以重燃性趣。結果剛開始很甜蜜，但愈玩愈不得了！原來男友發現自己渾身戲胞、愈演愈嗨，甚至有點走火入魔了——購買昂貴的攝影器材、報名專業演員訓練班、演到最後本末倒置的忽略了性與愛的初衷、甚至自我到女友無法開口對他說出自己懷孕了！兩人最後黯然分手，女友說：「我找不到原本的你了！」男友回答：「別提原本的我，那傢伙無趣得很！」

這個故事跟性與愛都沒有必然的關係，筆者倒覺得不應太苛責故事中的男主角，事實上「角色扮演控」象徵的是對自我的探索與追尋，而女主角要的卻是愛的關係，兩個人的時間點沒碰在一起，愛的連結與自我探索就只好分道揚鑣了。有時候人與人之間愛的繫聯與關係，時間點還是非常敏感與重要的。

☯ 淫穢的性愛語言背後竟然是……

最後一個故事有點短、有點逗、有點神奇，卻讓人動容。

莫妮卡的工作是為聾啞人士提供手語翻譯服務的電話接聽。某夜，接到視訊來電，一個俊秀的聾啞青年要求她幫忙撥打成人性愛熱線！雖然尷尬，但為了工作，莫妮卡硬著頭皮做了。

於是清純的手語女郎開始周旋於兩端古怪的性愛對話中，她與看不到本人的電話援交女郎用語言交談，然後透過手語將援交女郎的挑逗翻譯給電腦螢幕中的聾啞青年，當然不可避免的必須聽著許多淫穢的語言與表演不少不雅的手勢！但漸漸的，情況轉變了──電援女郎因家裡有事下線逐漸變成青年與莫妮卡兩人之間的對話、談話的內容也自然而然的從下流的電交變成閒話家常、莫妮卡也漸漸發現聾啞青年只是愛鬧其實本人是一個出色的插畫家、跟著青年立馬揮筆為莫妮卡畫了一張畫像、莫妮卡眸中閃著星星、二人之間的對話漸漸變得寧靜與溫柔、一道情感的潛流在電腦螢幕的兩端默默流動著……這個故事要表達的內涵很簡單，就是穿透到激情與慾望的深層世界，會發現存在著一些些不一樣的東西。

整部電影的最後，莫妮卡下班步出電話室，夜已深，叫不到車，卻意外坐上一名性侵犯的順風車中！電影沒告訴我們莫妮卡是不是身陷險境，因為性侵犯一下車處理事情，就被一部失

控的車子撞飛了，而肇事的駕駛就是第一個故事中心靈苦悶被妻子趕出家門的男子！但身在車廂中的莫妮卡渾然不覺車外的一切，仍然沉醉在一臉浪漫的正能量之中。

是要告訴我們這個寓意嗎：更深層與純粹的感情可以幫助人們度過性的糾纏與災難？

整部作品就是要跟觀眾說：原來性的背後真的不只是性，而是一些別的……

這部電影真的不是一個性的故事。

而是一個關於愛的故事。

也許性的主人並不是它自己吧，而是人性裡一些更深層的希翼與聯結。

《我的少女時代》中的一個深層思考

二〇一五年夏末上檔的《我的少女時代》是一部異軍突起的佳作。看過本片相關的報導，導演陳玉珊說這部作品有點像女版的《那一年，我們一起追的女孩》；論名氣，初執導筒的陳玉珊不及九把刀，但陳玉珊在電視界打滾多年，經驗與人脈理當更在九把刀之上；論作品內涵，筆者覺得《少女》並不輸給《女孩》；至於技法上，《我的少女時代》更有許多可圈可點之處——電影語言自然流暢、一氣呵成，故事完整合理，人物形象突出，女主角本宋芸樺表演得尤其生動可愛，筆者覺得更超過她在前一部作品《等一人咖啡》裡的表現。當然，《少女》一片是一部道道地地的商業片甚至是偶像片，但如果常看筆者影評的朋友，就知道本片本人並不排斥娛樂電影，如果娛樂片裡能適當的放進一些深入的關懷或思考，也許更容易達到雅俗共賞、深入淺出的效果。一般評論本片的內涵，大概會講什麼「原諒過去的自己」、「只有自己能決定自己是怎麼樣的人」、「溫柔無我的愛」等等，甚至會講到電影洋溢著懷舊的風情云云。但我這篇文章都不打算講這些，而提出一個比較少人評論或注意到的深層思考：英雄主義的正面與負面。

是的！戲裡演得最好的是飾演林真心的宋芸樺，但英雄主義的問題卻集中在男主角徐太宇身上。在解析故事情節之前，先說說什麼是英雄主義。英雄主義，或稱為英雄氣，就是指一種愛當老大、愛當頭兒、愛出頭、愛罩別人、充滿生命熱力與人格魅力、總把事情攬到自己身上、而且很剛強的性格傾向。英雄主義的人就是愛自己過不去的人。

剛則易折，所以總會給自己惹來麻煩，這樣說好了：英雄主義可正可邪、可善可惡，而且因為它很剛強，

就像電影中的男主角徐太宇一出場就是一個壞學生，校園裡的老大，老愛欺負人，終日打架鬧事，自己明明是從他校轉學過來的資優生，卻自暴自棄，放棄學業。但這一切「惡行」的源頭原來是徐太宇認為自己害死了好友阿遠！他認為是他比賽游泳導致阿遠溺斃，他認為自己要擁抱這個悲劇的痛苦，他認為都是他的錯，他認為自己要負起責任……英雄就是喜歡一股腦兒的承擔起他人的痛苦，而不去理性分析問題始末與責任分際。所以當林真心知道徐太宇變壞的真正原因，她想方設法，不惜讓自己受傷的要徐太宇答應一個條件：做回徐太宇。徐太宇被感動了！電影裡很象徵的一幕：徐太宇與心中一直放不下的好友阿遠在出事的海邊舉著啤酒道別，阿遠走向海中，而一直負疚的徐太宇含著眼淚，終於轉身返回自己的人生。原來在「真心」的關懷跟前，英雄主義才能釋放自己，放下過多不必要的承擔與背負。

而全片的最高潮自然是新來的訓導主任在校慶大會上公然指責徐太宇作弊，林真心率先出頭反抗訓導主任過度膨脹的威權，引發全校同學群起響應的一幕。很多人看過都說這裡有很多

洋蔥。但回到本文的主題來看，為什麼一向橫行的徐太宇不申辯自己的冤枉了，這又是英雄主義在作祟了。原來愛當英雄的人性格的特點是行動，不是說話，哈！這種人往往有自虐傾向，都是有苦往心裡吞，所以徐太宇寧可與訓導主任對著硬幹，也不屑為自己辯解。老實說，自命英雄的人性格其實彎彆扭的。所以在關鍵時刻，還是林真心忍不住仗義直言，徐太宇的作弊嫌疑才得到平反，而剛強的英雄氣也慢慢的柔軟下來。

逐漸柔軟的心，加上還是改不了喜歡把事情攬在身上擱在心底的脾氣，讓徐太宇硬是壓下對林真心的感情。他不讓林真心知道自己已經是愛上她了而不是本來要追求的氣質美女同學，他硬把真心推向真心本來喜歡的帥哥同學以為這是為她好，他隱瞞不讓真心知道他為了保護她甘願束手被一群流氓學生痛K一頓，他也不讓女孩曉得自己開腦部手術取出血塊的事免得讓她為自己擔心……真是麻煩的傢伙！明明心中一片柔情，卻往往把事情搞得更複雜，都是英雄主義惹的禍。何不把事情攤開來說清楚就得了吧，但當然不可以這樣子不然戲怎麼演下去。作為一部娛樂片，不能免俗的，導演最後安排男女主角在許多年後重逢，不只兩個人的感情有修成正果的態勢，而且徐太宇的英雄氣概似乎也修成正果了，展現出一個真正懂得女孩子「沒關係就是有關係、沒事就是有事、說討厭你其實就是非常在乎你」的成年版與成熟版的溫暖英雄。

《我的少女時代》的深層結構大概要告訴我們這樣一個道理：英雄主義其實是一種剛烈但中性的存在，它不牽涉好或壞的價值觀，它可善可惡，它可以沉淪為暴力與戾氣，也可以演化

成一種溫柔的勇敢，只要得到關懷與真愛的軟化、調柔、提升與感動。也許《我的少女時代》是要給無數在十字路口的英雄哥哥與英雄姐姐們看的，暴戾與溫柔，常常是同一個根源，但如何做抉擇就是每個人不同的造化與修為了。電影中的徐太宇做選擇了，你呢？你的選項是什麼？

『人間碰撞』系列

無主的靈魂

──關於《危機女王／Our Brand Is Crisis》中的人性衝撞

二〇一五年由珊卓布拉克主演的政治諷刺片《危機女王／Our Brand Is Crisis》，是一部很好看、很商業、很挖苦、很寫實、而且主線很清晰的作品。《危機女王》最好看的地方就是它的諷刺性，將選舉文化的包裝、虛偽、醜陋、黑暗、骯髒、不擇手段、扭曲人性、負面選舉等等手段刻劃得刀刀見骨，看完讓我們猛然醒覺：**所謂選舉，原來就是說一個規模龐大而操作細膩的瞞天大謊。**

故事講由卓布拉克飾演的珍柏汀，是一個手段高強的選舉策略師，她的選舉手法往往不計後果，因此有「災難珍」的名號。但長年從事這種昧著良心的勾當，讓珍身心破碎，人生跌進谷底，一心只想退隱。但在二〇〇二年，南美小國玻利維亞的總統候選人卡斯提提選情低靡，就透過美國政府的關係請珍出山，當珍知悉她的對手是多年的選戰宿敵派特，便答應出馬領選舉團隊。所以《危機女王》就是講雙方陣營如何在選戰中施展渾身解數、賤招百出的故事。最後災難珍雖然送出奇謀，贏了選舉，但勝選後立馬發現卡斯提原來是一個甫當選即跳票的醜陋政客，問題是選舉策略師儘管可以在選前對聘用她的候選人指手畫腳，選後卻對失控的當選人

一點辦法都沒有呀！電影最後，珍迷失在抗議卡斯提的人潮之中，不知何去何從？

《危機女王》中有許多精彩的對白，充滿尖銳的諷刺，正是本片最精彩的地方，筆者嘗試一一列舉與分析：

＊關於「真相」

珍柏汀說：「**真相？在選舉裡，由我們決定告訴選民什麼是真相。**」

聽懂了嗎？在選舉裡，是沒有真相的，只有選票利益——每個政黨只會告訴你符合他們選舉利益的真相。

＊關於「理想性」

珍柏汀說：「**理想？在這個行當裡一旦失去，就會像不歸路，再也找不回來了。**」

是啊！在現實利益龐大的選舉及政治圈中，理想就像處女的貞操，脆弱而容易失去。

＊關於「選民心態」

珍柏汀說：「像人們看賽車，不是要看誰贏得比賽，而是要看誰撞車，誰全身著火被燒。」

一語中的，這就是選舉的灑狗血文化，看選舉就像看肥皂劇，但在這樣的氛圍裡，當然就會選出一堆狗屁倒灶的民意代表，身為選民的我們至少要負一半的責任，因為有怎樣的選民，就會有怎樣的當選人。

＊關於「選民水準」

珍柏汀說：「人們不會記得你說過的話，但會記得對你的印象。」

唉！現在的選舉就是醬，不問政見內容，只管觀感好壞，大部分選民是非理性的。這句話很悲哀，但很真實。

＊關於「選舉手段」

珍柏汀說：「愛是很有力量的，恐懼是很有力量的，但恐懼對人的影響力更大。」

嚇唬選民，永遠比提出好政見有效。咱們台灣的選舉也用很多啊！賣台、選了對手就一定會亡國、出賣國家利益……不是嗎？喊一下煽動的口號，炒作選民廉價的熱血，一般來說都挺有效的。

＊關於「選舉的不擇手段」

珍柏汀說：「**在選舉裡，唯一不正確的事就是敗選。**」

反過來思考，在選舉中不管幹了多少髒事，只要是為了勝選，都是正確的。

＊關於「個性或風格」

珍柏汀指導卡斯提的政治形象說：「不要讓環境改變人，而是由人改變環境。」

選舉就跟其他所有人生的負面現象一樣，都可以從負面中學到一些正面的東西。是的！人不能老讓環境牽著自己的鼻子走，真正的生命勇者要能夠走出屬於自己的道路、風格與戰術。

打選戰也一樣，珍柏汀懂得為候選人量身打造，打出獨屬於自己候選人的選戰方向。

＊關於「選舉的扭曲人性」

珍柏汀選戰宿敵派特的名言：「**跟怪物搏鬥久了，自己也會變成怪物；凝視深淵太久，小心會掉下深淵。**」

這句話很傳神的刻劃出選舉的扭曲人性，電影中的派特沒有將整句話講完，筆者把它補完整了。小心髒事做久了，生命裡一些更珍貴的東西就會漸漸消失。

* 關於「選舉的盲目性」

事實上，整部片子，筆者覺得最深刻的對話是在故事最後，卡斯提勝選了，但整個助選團隊隨即知道原來這是一個一當選即變臉的爛咖，這時那個一直忠心耿耿的玻利維亞年輕助選員滿腔激憤的跑去質問珍：「妳說了很多別人的名言，但我想知道，『妳』自己要怎麼做？」珍想分辯，但最後還是啞口無言，一臉茫然。電影最後的鏡頭，珍流浪在抗議卡斯提的人群之中，不知何去何從。

這裡的隱喻是說：盲目的政治操作，哪怕操作得再能幹，如果沒有「我」的定見、自覺與方向，也只能是一個無主的靈魂。也就是說，人世的精明強幹跟心靈的自由自主是沒有必然關係的。不只政治，人生很多的事情都一樣，盲目打拼與追求成功，成功之後卻是一片不知如何是好的寂寞蒼涼。是啊！仗打完了，人也掏空了！迷失在人潮之中的，只能是一個蒼白空洞的靈魂。

《危機女王》就是一個講選舉文化衝撞人性的故事，一部主題簡明而諷刺性飽滿的作品。

筆者覺得政治意識過熱的台灣選民們應該看看這部電影，它提醒我們可以將選舉當一齣肥皂劇、當一個謊言、當一場炒作、當一部人性扭曲大戲碼，都可以，但千萬不要將它當真！

附錄：談談覺知與政治問題的繫連

——「不要相信政黨」與「政治光譜上的無色」

（寫完《危機女王》的影評，想起曾經寫過的一篇「政論」跟電影與影評的內容頗為相關，附錄在文章之後，方便對照、參考。）

最近網路上談論政治的意見很「亂」，這真是一個複雜的世代。由於個人事情多，一直儘量避免捲進一些敏感問題的爭鋒上，但這幾天看了一些言論，終於忍不住了，主要是我想提出一個看法：世間法基本上是複雜的，簡化成非黑即白的世界一般都是背後別有用心，不然就是自己偷懶，不去努力將問題梳理清楚。舉一些例子：每年增加導彈對著我們的中共當然是惡鄰，這個國家的不文明也是丟臉丟到全世界，但不可否認的是這個對我們玩兩手策略的惡漢在很久很久以前曾經是我們的兄弟，我們很大一部分的生活內涵是從那塊土地過來的，更不能否認的是他們的地理位置確實跟我們很近，以及他們擁有著我們難以想像的發展能量。（長居大陸的朋友說老共策略性的拉住印度，兩個大陸的人口加起來接近三十億，老美根本不敢開戰，多少美國商人的資金投進去，萬一打起仗來美國人的錢錢全部泡湯，相比之下，美國那一丁點市場根本不夠看。）這個龐大的事實是一個不得不面對的存在，所以我們要用更冷靜的智慧去

應付，而不是情緒。真實的人生必然是複雜的。

另一個例子：另一個鄰居，日本，有朋友說這是一個與我們守望相助的友善國家，真的是醬嗎？我們曾經捐款給日本的錢世界排名第一，日本說了許多感謝台灣的空話，我們就滿足嗎？結果一轉頭他們就不承認我們的獨立人格，在國際場合上他們會毫不猶豫的靠老共的邊站。當然，我也承認日本在許多地方都表現得比兩岸更文明有禮，但你不會真不記得這個國家曾經強暴我們的阿嬤、曾經砍伐我們多少珍貴的紅檜、曾經殺害多少台灣先民中土根性強的「貓科動物」（註1）、曾經多少年視我們為二等公民……即使是今天，他們仍然不放棄將他們的污染食品推銷向全世界!?這個國家對我們真的友善嗎？這個國家對自己的人民超好，但這也是一個超自私的國家。真實的人生必然是複雜的。

還有美國，這個國家在許多方面的成就確實先進卓越，但這是一個高污染國家啊！老美的生活方式讓他們相對少數的人口浪費掉世界上相對多數的資源，而且種種傷害地球環境的勾當老美總是幹得不遺餘力，譬如：熱排放量。還有，這個國家總會毫不猶豫的強勢推銷他們的價值觀，遠交近攻，蠻幹，是他們的字典裡最高優先的行動準則。還有從國民黨在大陸時期開始，老美就一直明裡暗地執行兩個中國政策，不同意兩岸統一，醬做並不是為台灣著想，而是為了貫徹美國利益。這個國家對我們的陰謀，不，陽謀是歷史性的存在。所以我們不當對老美像對老共一樣保持著一份警覺的批判性嗎？但我們能夠只對老美批判嗎！老美與老共一樣是

我們玩恐怖平衡政策的重要一端啊！對台灣來說，這兩隻老虎的基本態度都是一樣的⋯不安好心！我們當然要懂得防著點，但又不能不與之周旋。真實的人生必然是複雜的。

從家外說回家內，我也不喜歡國民黨政府，我也覺得國民黨執政下造就了一個很爛、很笨、很虛偽、很糟糕的政府，但在無能笨拙的行政效率後面的開放政策就一定要說成親共甚至賣台嗎？這樣的說法恐怕是政黨操作多於理性討論吧！民進黨呢？對不起！我同樣不信任。當然我同意民進黨對台灣民主開放的歷史貢獻（但這個歷史任務個人覺得至少一半甚至以上是因為小蔣總統的豁達心胸而達成的），但這個政黨的軟弱讓它為了選票考量而不敢正視、批判一個前貪污總統，這個政黨的假仙也表現在多少人白天喊台獨晚上跑北京的怪象上！基本上，我覺得這兩個政黨的虛偽本質是一樣的。我覺得台灣兩大政黨教會我最深刻的地方是⋯第一個反應就是不要相信任何政黨講的話。這樣的選擇基本錯不了。唉！真實的人生必然是複雜的。

再看一兩個時事的小例子⋯反課綱。像服貿、課綱等事件的決策過程的不透明，當然是國民黨政府的粗糙蠻橫，但事情往往都是兩面觀，另一個面相，像反課綱言論中提到台灣慰安婦阿嬤不是全部被迫的!?這樣懦弱的說法太親日太缺乏批判性了吧！對阿嬤們情何以堪，去看看還在上演的電影《蘆葦之歌》吧。又像那個學生的自殺事件，真的能怪罪教育部長或課綱事件嗎？年輕生命的殞落固然讓人難過，但哪怕從統獨的角度來看，反課綱事件也不是一個大條的決戰點，值得做這樣的犧牲嗎？比較準確的理解應該是一個生命成長的個案而不是一個政治

上的迫害。你看，任何事情落到今天的台灣都會變成一個黑白相混、黑中有白、白中有黑的狀

態，非黑即白的單純事實上並不存在。唉！真實的人生必然是複雜的。

還有，岩里正男事件？這是前總統李登輝的日本本名。其實可以把日本兩字拿掉。關於李

總統的親日言論，前一陣我看了一篇文章之後，對從小在日本文化中長大的岩里正男翻轉出更

多的同情，對年輕的岩里正男來說，成年後突然變成中國人其實是一個身分認同的重大撕裂。

問題是，如果心中還是認同著對日本的情感而為了現實利益去當選中華民國總統，那就是嚴重

的說謊行為了，既然做了那麼久的中華民國總統退位後卻說出那麼親日的發言，那更是嚴重失

格！所以從一個普通人的角度，我們同情岩里正男，但李登輝並不是普通人啊，從一個退位

元首的高度就不能不批判李登輝有重大的人格瑕疵。嘿！又是一個黑白相混的例子。真實的人

生必然是複雜的。

其實我真正要說的是：從世間法的角度，人生必然是一個黑白相間、黑中有白、白裡有

黑、黑白難辨的狀態，尤其在台灣。因為台灣實質上是一個靈魂分裂的國家，我們的根本認同

與主張無法在憲法層次上達成共識，這是台灣最大的消耗與麻煩。所以我們要具備更大的耐性

努力與更高的智慧見地去面對問題，還原問題的複雜與梳理事件的真偽。至於非黑即白的簡化

通常有三個來源：一、固執，二、偷懶，三、政黨的操作。第三個來源尤其可能，政黨是很可

惡的。所以面對煽情、謾罵的簡化言論，第一個反應選擇懷疑與不去相信，這是避免被洗腦的

自保小技巧。

很多朋友知道我喜歡談覺知，那覺知怎樣跟複雜的世間法連結上呢？提供兩點意見參考：

一、像前文所說的，儘量還原問題的複雜性與全面觀，拒絕相信任何政黨的任何簡化，維持獨立公民的自主精神，這是民主時代的基本素養。對任何政黨的說法，先選擇不去相信通常是對的，至少要打折扣。

二；然後，在政治光譜上，不要藍、綠或任何顏色，儘量做到政治光譜上的「無色」。所謂「無色」，就是政治態度上的無。原來，將修行的過程放在愛情、政治等人間的事情上，就是世間法的修煉，好的世間法行者，可以同時兼修「心」與成「事」。而在成事的一面上，修煉到政治光譜上的無色無為，才能在更高的智慧高度上看清楚事情的來龍去脈，而逃脫意識型態上的煽動、催眠與偷懶。（二○一五／九／四）

一 日本接收台灣之初，有所謂「抗日三猛」的獅貓虎──北部的簡大獅、南部的林少貓與雲林一帶的柯鐵虎。都是草根性強的凶猛貓科人類。

在複雜錯亂的人間衝撞出一個洞然明白

——《衝擊效應／Crash》的深層哲思

獲得二〇〇五年奧斯卡最佳影片、最佳原創劇本、最佳剪輯三個獎項的《衝擊效應／Crash》，應該是導演保羅海吉斯的成名代表作。跟另一部筆者喜歡的保羅海吉斯作品《情慾三重奏／Third Person》一樣（《情慾三重奏》的影評見拙著《電影符號1》），《衝擊效應》表現出這位導演「愛玩拼圖」的風格——作品一貫呈現出複雜、碰撞、重疊、扭曲與懸疑的藝術氣氛，通過丟出不同故事碎片的手法逐漸組織與浮現出清楚強烈的作品主題。這位大導，就是愛玩。在下文筆者嘗試整理出《衝擊效應》裡的五個故事，層層推進，環環相扣，看看保羅海吉斯在這部作品裡到底要說些什麼。其實《衝擊效應》裡的故事不只五個，筆者只是選取其中五個跟主題連結最緊密的。

這部作品表面上是講美國種族歧視的問題，故事的場景是民族融合最複雜的洛杉磯，當然，在台灣的我們不會真真實實感受到美國種族歧視的尖銳與嚴峻，但無礙我們觀賞《衝擊效應》，因為這部作品其實有著更深刻的關懷，對複雜人性的關懷。通過纏繞的故事，我們看到道德曖昧的震撼處理與峰迴路轉的角色變換，讓原本以為的壞蛋，卻忽然然展現出英雄行徑；

本來以為理所當然的好人，卻在關鍵時刻犯下連他自己也痛恨的罪行。在人性的海洋裡沒有絕對，每個人都可能在某些時刻變成罪人。

☯ 一對警察搭檔的故事

第一個故事是一對警察搭檔的故事——一個父親飽受尿道炎折磨的老鳥警察與他的菜鳥夥伴。

老鳥是一個有嚴重種族歧視傾向、飽受爭議的資深警察，因為父親的尿道炎痛苦無法獲得改善而與醫院的黑人女主管發生爭執，就是他那種一副瞧不起黑人的態度讓事情卡住了。於是這隻老鳥將心中的怨氣通通爆發在一對在車中親熱的黑人夫妻身上，他利用警察的威權以及黑人夫妻不欲聲張的心理弱點，對無辜的二人強行實施酒測、搜身，並當著丈夫的面性騷擾妻子。黑人丈夫忌憚白人警察的權威，不敢挺身反抗，就想息事寧人，甚至道歉換取放行。丈夫的隱忍懦弱讓受到污辱的妻子極不諒解，譏諷他簡直不算個黑人，夫妻之間種下了心結。

在一旁目睹整個離譜事件的正直菜鳥心生不滿，但無力阻止搭檔的惡劣。年輕菜鳥向上級反應，要求調離與這個可惡傢伙的搭檔關係。直屬長官雖然也是黑人，卻不願公開屬下種族

歧視的問題而影響到自己的陞遷，就拒絕了菜鳥的投訴，而只是教他編一個自己很會放屁不願

與其他員警搭檔的荒謬理由，而批准了他獨自巡邏的要求！其實黑人長官早知道老鳥的惡名昭

彰，他只是不要捅破這紙片般的虛偽。

但愛搞怪的保羅海吉斯當然不會給出一個那麼明確的答案，老鳥真的是一個壞警察嗎？

電影不只讓觀眾看到這個種族歧視的傢伙對老病的爸爸非常孝順，接著更安排出一幕可能是全

片中最動人的「衝撞」。原來被老鳥警察性騷擾的黑人妻子與丈夫不愉快後在路上發生翻車意

外，人被困在車內無法掙脫安全帶，眼見外洩的汽油就要引燃爆炸，老鳥執行公務時遇上了，

毫不猶豫的上前救人，結果在翻覆車廂內的兩人彼此打一照面，一切糾結頓時被衝擊顛覆了，

昨日的惡徒變成今天的英雄，曾經被欺凌的情緒卻成了複雜的感激！事實上，在危急的瞬間，

他幾乎無法將她從車廂裡拉出來，他大可以放棄救援讓她在烈焰中被炸死，但老鳥適時表現出

作為一個警察的真誠與勇敢，他沒有放棄救她，而她卻發現奮不顧身來救自己的卻是曾經羞辱

她的混帳！

意外過後，救人的與被救的都經歷了一次生死邊緣的crash，黑人妻子被簇擁上救護車，當

她回頭顧念那個曾經羞辱與救活她的人，兩人目光相遇，大概曾經的痛恨會被衝擊成感恩吧，

而狹隘的種族歧視也可能被衝擊出一個更深沉的思維吧。

老鳥從惡棍警察變成救難英雄，那年輕富正義感的菜鳥呢？還有那個被妻子鄙視的丈夫呢？

☯ 電視製作人夫婦的故事

第二個故事我們來看黑人夫婦的遭遇。

被老鳥警察欺凌的黑人丈夫是電視製作人，雖然擠身上流社會，但在洛城這種複雜的民族大熔爐裡仍然不免遇上種族的歧見——先是被白人警察性騷擾自己的妻子，跟著被妻子瞧不起，隨後第二天又被大咖男演員當面喊黑鬼，嘿！一連串的衰事讓電視製作人內心的黑闇風暴快要爆發了。終於，遇到了一個出火口。

衰事連連情緒低落之餘，電視製作人將車子停在路旁整頓心情，這時在電影一開始就出現的兩個搶車賊安東尼與比得持槍劫車，他，整個人爆發了！白人來欺負我，現在可好，連黑人同胞也來欺負自己！於是他竟然無視對方擁槍在手，與兩個搶匪扭打起來。安東尼與比得畢竟只是兩個小毛賊，面對電視製作人憤怒的氣勢，竟然不敢當真開槍。街頭的打鬥驚動了警察，比得落荒而逃，安東尼來不及逃跑，與製作人被警方圍困在車中，慌亂之中連手槍都被製作人奪走了，但這時這個平素溫和保守但當前怒氣失控的製作人做了一件驚人之舉——他將搶到的槍藏在腰際，孤身一人舉手走出車外，大發脾氣的不與警方合作，讓員警錯以為只有他一人在車中，他要保護搶匪？不，應該是說他要掩護黑人同胞！本來情緒失控的他很有可能被警方射

殺，幸好昨日遇到的菜鳥警察剛好在場，為了愧疚昨日同僚的惡行，菜鳥出面保住他，製作人與躲起來的安東尼才得以安全開車離去。到了安全地點，製作人將槍還給小混混，對他說：

「你的行為，令我蒙羞，也令你自己蒙羞。」安東尼聽後無言，下車去找夥伴比得。當然，這時製作人不知道自己的妻子在另一個地方經歷了生死邊緣的掙扎。

本來痛恨混蛋警察的妻子結果被混蛋所救，本來保守怯懦的丈夫卻變成一個敢於對抗威脅與權力的勇者，**人與人之間的碰撞像人性的板塊運動，會擠壓出更凶悍也更誠實的本來面目。**

☯ 一對黑人搶匪的故事

再來看那一對黑人搶匪的遭遇吧。

其實整部電影是從安東尼與比得這一對小混混開始的。這是兩個老愛辯論黑人社會地位的小混混，安東尼滿口憤世嫉俗，連公車窗戶都能拿來作歧視黑人的文章，比得性格比較平和，他總是隨身帶著一個小神像來保佑自己搶劫平安。這兩個傢伙一邊帶著手槍在街上閒晃，一邊爭辯社會上有否處處存在著歧視黑人的刻板印象。但事實上他們的行為正兌現了安東尼所謂社會對黑人的刻板印象。故事一開始，安東尼與比得就搶了區檢察官夫婦的座車，引起軒然大波，即引發了整個故事環環相扣的連鎖效應。到了贓車場，銷贓老闆說說這件事太大條了，車子

要立即燒掉，不能接收。於是一無所獲的小混混二人組才再去搶電視製作人的車，就發生了上

一個故事中製作人所遭遇的crash及蛻變。那麼，製作人遇到「衝撞」，被製作人保護的搶匪

呢？好像也是有的。安東尼離去後，途經昨夜駕車撞倒亞裔男子的地方，就順手將他遺留在現

場的廂型車開走，到了銷贓老闆的車場，赫然發現車內藏了一大票偷渡入境的亞洲人！銷贓老

闆出價要買下這些偷渡客，但安東尼卻動了善心，將一班偷渡客送到唐人街，給了他們吃飯的

錢，將他們全都放了。很諷刺是吧！一直揚言不搶自己同胞的安東尼去搶劫了黑人製作人，結

果狠狠經歷了一次crash，最痛恨白人歧視黑人的他自己本身也歧視其他有色人種，但最後卻釋

放了他所歧視的人。大概製作人給他上了狠狠的一課，一直衝撞著小毛賊心靈深處的一塊軟肋

吧。那另一個小毛賊呢？

性格比較溫和的比得從搶劫現場中逃跑，流浪到晚上，剛好坐上下班菜鳥警察的順風車。

一個是比較不那麼危險的小毛賊，一個是年輕富正義感的員警，二人之間應該可以相安無事

吧？哪知，還是有碰撞。基於身為一個警察的直覺，那麼晚徘徊在高級社區的黑人當然有問

題，在先入為主成見的影響下，車中的兩個人愈談愈不投契，這時比得看到菜鳥警察車上有一

個跟自己常帶在身上一模一樣的小神像，不禁失笑，菜鳥以為對方在笑自己愈加的不爽，比得

想要解釋，就要從口袋掏出小神像，菜鳥警察以為他要掏槍即搶先開火，等到比得被擊斃，菜

鳥警察才赫然看到他拿在掌中的只是一尊小神像。

電影符號2——有情、碰撞、如幻與另一種的電影世界

很諷刺吧！偏激的混混得到啟悟，溫和的混混卻被槍殺，資深的混蛋警察成了英雄，年輕的正義警察卻成了殺人兇手。這個世界真的顛倒錯亂了！

成了殺人兇手的菜鳥將比得棄屍在道旁草叢之中，第二天一個黑人檢察官開車經過，看到警察封鎖現場，下車關心，卻看到自己失蹤許久的弟弟的屍體。

● 黑人警探、搶匪弟弟與失智媽媽的故事

原來比得的哥哥是一名檢察警探，弟弟是搶匪，哥哥是檢察官。這位探察官正在調查一椿槍擊案——白人緝毒探員在一次街頭駁火中，擊斃了三名黑人，其中一人也是員警。由於緝毒探員過去有對黑人嫌犯用槍過當的不良紀錄，問題是現場沒有目擊證人，但黑人檢察官仍然心中傾向相信這是一樁種族偏見開槍射殺黑人同僚的事件，而且這樣的看法也符合區檢察官（電影一開始被安東尼與比得搶車的夫婦）的政治利益。然而偵辦過程有了新發現，原來被射殺的黑人員警所駕駛的乃是贓車，車上還藏有鉅額現款，證據顯示，死者當時正在從事毒品交易。這下可好了！答案是白人是好人，黑人是壞蛋。但這時區檢察官的助手出面勸說黑人檢察官指證紀錄不良的白人探員，以免白人槍殺黑人的敏感案情引發不必要的種族爭議。儘管證據顯示死者極可能涉及販毒，緝毒探員乃正當執法，但區檢察官助手掌握了比得的不良紀錄，來

跟身為哥哥的檢察官談判，檢察官終於讓步，迎合檢方需要的說法，以換取弟弟犯罪記錄的洗清。哪知做了這違背良知的買賣，卻仍然在兇案現場看到逃家的弟弟倒臥在草叢血泊之中。

檢察官哥哥陪著失智的老媽媽去認屍，老媽媽哭得搥心搥肺，責備哥哥為了自己升官發財不管不顧母親和弟弟，還說逃家的弟弟其實有偷偷回家，把新鮮食物悄悄放進媽媽的冰箱。檢察官哥哥被失智的老母親趕走，黯然無語，其實冰箱的食物是他偷偷放進去的。這時，檢察官不禁想起：昨天當區檢察官在記者會之前還故意問他對這個槍殺同僚案件的看法（其實區檢察官早知道助手與檢察官的暗盤勾當），還一副裝得尊重檢察官獨立辦案的樣子說：「你怎麼看這個案子，我就怎麼跟記者說。」檢察官自己也很虛偽的慎重回答：「應該是白人探員用槍不當。」

我們很難批判這個黑人檢察官是好人還是壞人，就像第一個故事中的資深惡棍警察也很難說是全然的好人或壞人，大概在《衝擊效應》這部作品裡，每一個角色都是灰色地帶的人物吧，**灰色，可能正是人性的原色**。

☯區檢察官夫婦的故事

最後一個故事，是區檢察官夫婦的故事。

電影開頭被安東尼與比得搶劫的白人夫婦正是洛杉磯地區檢察官夫婦。搶案發生後，區檢察官第一反應是不能讓案情鬧大，以免影響自己的黑人選票；同樣的，在探員槍擊探員的案件中，他也只注意案情會不會釀成黑白種族爭議，而並不關心法律正義的真相。這是一個野心掛帥，只關注政治正確與公關效果的司法大亨。那檢察官的妻子呢？

區檢察官的妻子是一個傲慢無禮、歧視有色人種的白人貴婦，她將換鎖的有色人種鎖匠當賊看，她對拉丁裔女管家頤指氣使，甚至對自己的檢察官老公也沒好臉色看，是一個典型的白人沙文主義討厭鬼。但有一回下樓梯時她失足跌倒，跌傷無法動彈，打電話向平時一起玩樂的名媛貴婦求助，卻落個相應不理，幸好一直不被她信任的拉丁裔女管家在危難時刻伸出援手，才得到緊急送醫。從醫院回到家，檢察官妻子抱著拉丁裔女管家，就像抱著自己的媽媽，說：「妳是我唯一的朋友，妳是我唯一的朋友。」

掌管司法正義的頭兒只想著個人利益，瞧不起有色人種的貴婦最後只能擁抱她所瞧不起的人。《衝擊效應》要呈現的正是這樣一個顛倒錯亂的世界！

◉複雜情節背後的深層結構

跑過一遍相互含攝、彼此堆疊的五個故事之後，朋友們應該對這部得獎名片的深層主題有

所感悟了…

一、《衝擊效應》要告訴我們人生是一張大網，每個人都逃不過彼此的網羅，上至高高在上的官，下至混跡市井的賊，都是這張生命因陀羅網裡無限交錯、重重影現的因與果。人生是一體的，個體是頑固的假象。這就是生命的「整體性」。

二、在這張因果大網裡，沒有人是有能為力的。A是B的因，B是A的果，B是C的因，C是B的果，C是A的因，A是C的果。那？這筆因果的糊塗帳要怎麼算呢？我們自己以為是獨立的個體與事件，其實是無數其他獨立的個體與事件的因，或果，或者，互為因果，身不由己，迷轉浮沉，沒有人能逃離因果的播弄。這是生命的「因果性」。

三、那渺小的個人在這天羅地網裡，真的就什麼事都不能做嗎！可以的，還是可以放手一搏的。用《衝擊效應》的語言就是：碰撞，crash！生命的行者要能夠勇敢的衝撞那張因果大網丟到我們頭上的痛苦、挫折、矛盾、試煉、悲辛與孤寂，衝撞，才有希望。當一個因與一個果相互碰撞，就會出現「斷層」，我們佇立在「斷層」之前，就有機會看到智慧、成熟、靈光與更深刻的可能性，如果有一天這些「斷層」的資糧累積得夠了，心性成熟的力量就有可能扭轉因果業力的牽引了。在佛學的脈絡裡，這叫「心性論」凌駕「因果律」之上；在《衝擊效應》的語言系統裡，就是經歷衝擊、碰撞、

crash，**會讓我們看見生命的答案**。這一點就是談生命成長與蛻變的「可能性」了。

以上三點，就是筆者在《衝擊效應》裡思考到的深層內涵。

其實《衝擊效應》不是沒有缺點的，也不是只有五個故事，像波斯裔雜貨商一家的故事與有色人種鎖匠跟她小女兒的故事等等，筆者都沒有寫進文章之中，因為好像沒有完全嵌入整個故事因果大網之中，與主題的連結也比較不那麼緊密。保羅海吉斯的電影就是如此，他的電影都在丟拼圖碎片，有時丟得失控了，就會有些碎片無法完全鑲嵌到整張圖中。但瑕不掩瑜，這部奧斯卡名片談人與人之間的 crash，談得很直率、很震撼、很深邃、很有戲劇張力；是的，談得很，過癮！

電影符號2──有情、碰撞、如幻與另一種的電影世界

一個關於愛碰撞生命奮鬥的故事

——電影《登峰造擊／Million Dollar Baby》的觀後感想

勇奪二〇〇四年奧斯卡最佳影片、最佳導演、最佳女主角、最佳男配角等四個大獎的名片《登峰造擊／Million Dollar Baby》是克林‧伊斯威特導演及製作的作品。筆者認為，《登峰造擊》成功的原因，除了三個硬底子演員克林伊斯威特、希拉蕊史璜與摩根費里曼合作無間的出色表演以外，作品主線清晰有力是很重要的因素，至於作品風格則維持著克林‧伊斯威特一貫明快、不含糊、力道十足的「西部牛仔」作風。

從電影的海報與介紹得到的印象，本來以為這是一部拳擊片，哪知看畢全片，這根本不是一部拳擊片！至少不是一部「正常」的拳擊片，是一部另類的拳擊片。電影中後段峰迴路轉的轉出一個很傷心的故事，情感脆弱的朋友不要輕易嘗試本片，除非你能夠讀出傷心故事背後更深層的結構與哲思。

筆者個人認為，這是一個關於愛與生命奮鬥發生碰撞的故事。

電影的故事其實很簡單。法蘭奇是一位卓越的拳擊教練，他經營一家拳館，而好友黑人退役拳手史克則在拳館內當工友。這一對好友的個性有點像鏡子與鏡像——史克會關懷拳館內每一個需要幫助的人，法蘭奇則表面上冷漠無情；史克睿智而溫暖，法蘭奇老練卻嚴峻；史克外柔內柔，法蘭奇則外剛內柔。事實上，外表不近人情實則內心溫柔的法蘭奇會對他所訓練的拳手過度保護到寵溺的地步，他常常掛在嘴邊的叮嚀就是：「不要忘記保護自己，不要忘記保護自己。」史克就曾經是他訓練過的一名傑出拳手，但在最後一場比賽中，史克就因為求勝心切不理會法蘭奇一直要他訓練的建議，最後輸了比賽，而且一隻眼睛也被打瞎，賽後法蘭奇卻深深自責沒有保護好史克，讓他自毀前途，二十幾年來一直耿耿於懷。結果這個陰影始終藏在法蘭奇心中，影響到他調教另一個黑人拳手的態度上，他悉心訓練了八年的一個愛徒，早具備挑戰拳王的實力，但因為法蘭奇太過保護而耽誤他出戰，結果是拳手選擇離開了他，更換了經紀人，而且挑戰拳王成功。事實上，老友史克早看到法蘭奇這個心結，他在寫給法蘭奇鬧翻的女兒的信上感慨說（這封長信就是電影從頭到尾的旁白）：「有時拳手為了出下一拳，不得不後退，但退得太遠，你就輸定了。」這句話道出了法蘭奇的心結，也點出了保護與奮鬥之間的矛盾與微妙。而就在這個時候，瑪姬出現了。法蘭奇對瑪姬投入了更深的感情與更多的保護（這個地方有一個象徵，法蘭奇內心的溫柔寄寓在他送給瑪姬的密語上），但鑑於上一個拳

手事件的教訓，這回法蘭奇點頭答應瑪姬挑戰世界冠軍，但這個決定是正確的嗎？有時候愛與保護，跟蠢蠢欲動的生命冒險與奮鬥，是衝突的，兩者碰撞，會迸發出危險但璀璨的生命焰火。

瑪姬是一個三十出頭的傻女孩——她傻傻的鍾情拳擊，她覺得這是她唯一能做好的事兒；她傻傻的愛著她的媽媽，其實她的媽媽與家人是一群很爛的傢伙；她也傻傻的認定法蘭奇是她唯一需要的教練，哪怕法蘭奇一度老毛病發作遲疑著不讓她挑戰世界冠軍，瑪姬還是忠心耿耿的不更換跑道。其實這樣的一份「傻氣」是一種天賦，當拳手的天賦。還是由睿智的史克先在瑪姬身上發現這一點。史克旁白說：「拳擊是一種不自然的運動，當教練的必須很嚴格的扭轉拳手身上許多天生的習慣，但教練往往訓練到最後，就會發現在有才華的拳手身上，有些習慣是無法改變的，其實這就是拳手的天賦。」是啊！有天分的拳手都有著一份「頑固」，頑固，正是拳手的志氣、天賦與風格。瑪姬正是這樣一個有著一份頑固與傻氣的女拳手。

瑪姬生活困苦，當女侍應餬口，還偷偷打包客人吃剩下的牛排回去補充營養。她到法蘭奇的拳館時已經三十一歲，基礎又差，表面不近人情的法蘭奇斬釘截鐵的拒絕訓練她，還苦口婆

心的勸她放棄不切實際的想法。但瑪姬的傻氣、頑固、樸直先是被史克賞識，跟著連法蘭奇也被感動了。沒想到看起來傻傻的瑪姬，正式開始受訓後一日千里，她全心全意的自我鍛鍊，連在為客人點餐時也不放過練習步法的移動，拳擊成了她的全部。到了正式上場比賽，瑪姬竟然所向披靡，從初級賽場到高級賽場，許多對手常常在第一回合就被她KO，於是瑪姬要求法蘭奇將她升級到六回合的賽制，法蘭奇照樣板著一副僵屍臉回她：「妳的體能撐不到六回合。」

瑪姬淘氣的說：「那我第一回合KO對方就行了。」結果第一次遇到硬手，瑪姬一下忘記防禦被打斷了鼻梁，法蘭奇心病又犯了，要她退賽，瑪姬說：「你把我鼻子接回去我就可以擊倒她。」超會處理各種傷口的法蘭奇硬將斷掉的鼻樑推回去，用棉花棒硬塞止血！然後跟瑪姬說她只有三十秒的時間，三十秒之後又會流血不止，裁判看到就會中止比賽。果然瑪姬聽罷奮勇的衝回場中，閃電一般的就將對手摜倒。接著瑪姬出國比賽，一一擊敗強敵，名聲鵲起，表現了如日中天的實力。就像史克的旁白說：「頭腦正常的人會避開危險的來源，但拳手卻必須趨向危險，拳擊世界裡的一切都是相反的。」這就是上文所說的**頑固與傻氣吧，擁有這種傻呼呼的氣質，才能不怕死的邁上生命的奮鬥**。於是回國後的瑪姬，終於走上了挑戰拳王賽的擂台。

拳王當然強悍，不只實力強悍，連打法也很強悍，不！應該是說很卑鄙。在戰鬥中，拳王與瑪姬旗鼓相當，相持不下之際，拳王竟然在一回合結束的鐘響空隙偷襲瑪姬，瑪姬整隻左眼被打腫了！拳王被裁判警告再犯規一次就會被取消資格。形勢嚴峻了！但傻氣的瑪姬不屈服，

而且在法蘭奇的適時點撥下，瑪姬擊倒拳王！拳王好不容易爬起來，鐘聲響起，這一回合結束，眼看勝利剩下一線之隔，瑪姬高興的轉身要走回繩圈，雙手放下，忘記保護自己，糟了！卑鄙的拳王又在背後出拳偷襲，擊中瑪姬的頭部，瑪姬倒地，頸部撞到繩圈角落的椅子，頸椎斷裂，全身癱瘓！拳手生涯結束……

瑪姬知道真相後，又確切了解到自己的媽媽根本不愛她，媽媽與弟妹只是在乎她的錢，於是，對瑪姬來說，所有的事情都走向終局了，人生只剩下最後一個奮鬥目標，她請親愛的教練法蘭奇幫忙：拔掉她的呼吸器。她跟她的師傅說已經走過人生的輝煌，感謝法蘭奇帶領她走上以前完全想像不到的道路，她的人生已經滿溢了，她不要帶著這樣的屈辱苟活下去。

法蘭奇震懾住了！他請求瑪姬不要這樣要求他，雖然另類，但還是一個每天上教堂的虔誠教徒，他怎能親手奪去自己愛徒的生命呢？他痛苦的問神父，神父也勸他千萬不能衝動，不能讓自己的靈魂落入深淵。好！師傅不肯幫忙，沒關係，傻氣、頑固、樸直的瑪姬是不會放棄的，奔向死亡，成了她人生最後的戰鬥目標。於是她試圖咬斷自己的舌頭自殺！自殺失敗被搶救回來，縫合好舌頭，但只要醫護人員一不注意，又一再去咬逢合的傷口！太頑固了！在這件事情上瑪姬也發揮了拳擊家不服輸的精神。看到滿嘴鮮血痛苦不堪的瑪姬，法蘭奇心碎了，他

養，法蘭奇與史克悉心照料她，同時法蘭奇多方打聽治療方法，最後確認瑪姬的傷是是無法治癒的。

看到這裡，才知道原來這不是一部拳擊電影，這是一個傷心的故事。瑪姬被送進醫院療

到底要怎樣抉擇呢？

某天深夜，法蘭奇潛入瑪姬的病房，院方因為怕瑪姬自殺而為她注射強烈鎮靜劑，法蘭奇輕輕搖醒瑪姬，對她說：「我會拔掉妳的呼吸器，然後為妳注射一劑針藥，妳就不會痛苦了。還有，妳不是要知道Mo Guishle的意思嗎……」原來在瑪姬出國比賽前，法蘭奇送了她一件拳手戰袍，上面就繡著「Mo Guishle」這個密語，歐洲觀眾看到踴躍歡呼，瑪姬問是什麼意思，法蘭奇回答說等妳贏得拳王寶座再告訴妳。瑪姬受傷後也曾追問密語的含意，法蘭奇為了激勵瑪姬的生存意志，就一直吊著她胃口，沒告訴她，但現在是時候了。師傅在徒弟耳邊輕聲說：

「Mo Guishle的意思就是my darling，my baby——我的寶貝，我的孩子！」瑪姬聽到淌下一行清淚，然後安然辭世。史克在一旁偷偷目睹這一切後回到拳館，等法蘭奇回來，但這一趟法蘭奇再也沒有回來了，很可能是把自己藏在曾經與瑪姬吃檸檬派的小餐館裡，默默仗養著心靈的傷痕。史克將這一切寫成一封長信，寄給與法蘭奇鬧翻的女兒，告訴她她的爸爸到底是一個怎樣的人。

不錯！這是一部悲劇，但另一方面，很明顯的電影的主題不是要告訴我們悲傷的故事啊！

那從作品的靈魂來看，這真的是一部悲劇嗎？我想不是的。就像文章開始所說的，《登峰造擊》其實是一個關於愛與生命奮鬥發生碰撞的故事。法蘭奇代表的是在各種「關係」中一個人對另一個人的愛、教導、關懷與保護，而瑪姬象徵的卻是一股對生命奮戰強大而不停歇的力量。這兩種生命狀態有時候是矛盾的，因為沒有生命的奮戰是不冒險的，自由從來不是安全的，尊嚴是奮鬥的果實，太多的安全與保護有時候反而會變成生命成長的耽誤。那怎麼辦！如何調停兩者之間的衝撞？《登峰造擊》告訴我們解決的方法是——這個時候愛、教導、關懷與保護的一方要能夠釋出更大的愛：自由。是的！讓對方的心靈自由是更大的愛，從更深層說，自由與愛其實是一雙筷子的關係；愛人者要鼓起勇氣讓他的所愛者奔赴生命的戰鬥與約會，甚至奔赴死亡的戰鬥與約會。因為在心靈自由、奮鬥與成長跟前，有時候安全與保護就不是最重要的考量了。如果從這樣的角度看，《登峰造擊》就不是悲劇片了，它潛藏著悲劇以外更深刻的訴求；也許，看完這個悲傷的故事，我們會聽到從遠方傳來的生命戰場的隱隱雷鳴。

電影符號2──有情、碰撞、如幻與另一種的電影世界

宗教啊！你假神之名化身為一個悲劇製造者

——關於《風暴佳人／Agora》的觀後沉思

這是一部真正的悲劇。

筆者認為，界定一部戲是悲劇或非悲劇的關鍵在淺層結構。因為只要是成熟的作品，一定能夠激發更深層的生命沉思、感動、啟悟與洗滌，關鍵就在進入這沉思、感動、啟悟與洗滌的是透過悲劇的形式，也就是說透過什麼形式的故事。像上一篇文章所評論的《登峰造擊》，筆者就覺得並不算是純粹的悲劇，頂多是類悲劇，因為女主角的結局至少是求仁得仁；但這部《風暴佳人／Agora》不一樣，故事中女哲學家的悲慘命運是歷史宿命的橫逆造成，在非理性的風暴面前，個人的意志完全無能為力。這是一部真正的悲劇。

《風暴佳人》的導演亞歷山卓·亞曼納巴是西班牙的鬼才名導，先後創作過《睜開你的雙眼》（後來改編為好萊塢名片《香草天空》）、《邪靈刑事錄》、《神鬼第六感》、《點燃生命之海》（收錄在「人間碰撞」專輯的下一篇文章）、《如幻世界》（收錄在「如幻世界」的專輯中）等名作。《風暴佳人》是亞歷山卓·亞曼納巴二〇〇九年的作品，是這位西班牙導演作品中比較少為人知的一部，事實上這部電影史詩是一齣軀體大思精、氣勢磅礴、製作精良又飽含強烈情感衝

擊力道的佳作。電影改編自真實的歷史，內容是講公元四世紀古埃及女哲學家海芭夏被基督教勢力迫害的故事。

這是一部探討、批判宗教災難的作品，宗教本來是愛與真理的組織，但在真實的歷史舞台裡卻常常扮演悲劇製造者，而且所製造的悲劇往往是最荒謬與最慘烈的。

公元四世紀，橫跨亞歐非大陸的羅馬帝國日漸式微，幾百年前被壓迫的基督教已然解禁，成為一股新興的宗教勢力，更隱然有成為國教之勢，而且這股狂熱的宗教影響力一直蔓延到非洲大陸埃及行省的亞歷山卓城。亞歷山卓城是當時的文化名城，擁有人類驕傲的亞歷山大燈塔與亞歷山大圖書館，尤其圖書館是當日的宗教與學術重鎮。海芭夏就在亞歷山大圖書館擔任教職，她是古埃及名重一時的女哲學家、數學家、天文學家、占星學家與柏拉圖學派的領袖，她奉行理性主義，一直致力研究太陽系行星軌道的學術課題，並不太理會基督教與多神教之間的紛爭。

在亞歷山卓城，基督徒狂熱傳教，與當地的多神教傳統發生了不可調和的矛盾。當時的基督教已經演變成一個狂熱、充滿野心與活力、擁有強烈的革命性格、殘暴、排他性強但吸引窮

人與奴隸的新興宗教，終於在一場大規模的血腥衝突中，基督教得到龐大平民階層的支持，多

神教完全不是對手，被徹底擊敗，海芭夏與一眾多神教學者被迫撤出亞歷山大圖書館，連海芭

夏的圖書館館長父親也在這次暴動中被背叛的奴隸攻擊，最後傷重致死，基督徒取得了壓倒性

勝利。但好戰的基督徒並未停下侵略的腳步，擊敗多神教之後，又轉而對同根同源的猶太教下

手。猶太教徒也抵擋不住基督徒強大的排他性能量，被攻擊、謀殺、欺凌、放逐，終於基督教

勢力獨霸亞歷山卓城，教會史上有名的主教區利羅成了呼風喚雨的獨夫，連擁有軍隊的總督也

遏制不住他的勢力。本片反映了當年被迫害的基督教現在成了扼殺學術思想與排斥其他宗教的

劊子手，區利羅則被塑造成喜歡引用經文來為自己主張背書的狂熱主教，他手下的傳教士軍更

儼然是教會的祕密警察，這是一隻非理性的宗教狂熱怪獸！

在這種野蠻的社會氛圍中，海芭夏要如何自處呢？父親死了，圖書館沒了，雖然自己的

學生已成為亞歷山卓城的權貴──總督歐瑞斯提斯與地區主教辛奈西斯，卻也抵抗不了基督教

的非理性洪潮。但海芭夏沒有動搖，她擁有執著真理的靈魂，她從不懈怠行星軌道的研究，而

且行將有突破性的發現。但這時在基督徒團夥中有一個流言傳出，說兩個基督徒（總督與地區

主教）都聽一個異教徒的話，神聖基督宗教怎麼可以容忍一個異教女巫騎在他們頭上指指點點

呢？於是恐怖的宗教陰影緩緩飄移籠罩著女哲學家。情況愈來愈嚴峻，連一直鍾情老師的總督

學生歐瑞斯提斯都保護不了海芭夏，歐瑞斯提斯只因為不肯服從區利羅指證海芭夏，自己就遭

到傳教士軍攻擊受傷，於是歐瑞斯提斯與辛奈西斯只好勸老師皈依基督教保命，海芭夏卻對兩個學生說：「你們不能夠懷疑你們的神，但我必須不斷質疑我的信仰，我怎能皈依這樣的一個宗教呢？」在本質上，基督宗教與科學思維之間是存在著鴻溝的，但狂熱的基督徒不容許這樣的鴻溝存在著。最後，勇敢拒絕服膺基督教的海芭夏最後被一群基督徒暴民帶走，這時已經成為傳教士軍而曩昔一直仰慕海芭夏的奴隸戴夫挺身而出，將女哲學家悶昏，讓她少受痛苦，跟著暴民們將海芭夏衣服脫光，用亂石砸死她，屍體被支解焚燒，挫骨揚灰，著作被燒毀，美麗的理性光輝在非理性的宗教狂潮中黯然殞落。（事實上關於海芭夏之死，電影已經採用了比較不那麼慘烈的處理。）海芭夏死後，雖然她沒有著作傳世，但她提出的行星軌道橢圓說在後世被證實，至於傷心的歐瑞斯提斯在海芭夏死後不知所終，而驕橫的區利羅則在死後被尊為聖人。很感慨是吧！但，這不只是電影創作，這是歷史事實。

《風暴佳人》中，飾演海芭夏的是名演員瑞秋懷茲，看慣了瑞秋演娛樂片，但她在這部片子裡，將海芭夏這位女學者高雅但溫暖、脆弱卻勇敢、潔淨而悲情的角色詮釋得很好，儘管《風暴佳人》並不是一部符合市場潮流的作品，但筆者看了瑞秋懷茲在本片的演出卻是怦然心

動。除了女主角，片中幾個男性角色也很堪玩味。區利羅很清楚的就是宗教暴君或野蠻力量的化身。地區主教辛奈西斯本來很敬愛自己的老師，但最後在宗教與理性之間，他毫不猶豫的選擇了宗教，放棄了自己對老師的愛，人呀還真是思想觀念的動物。總督歐瑞斯提斯則代表對海芭夏始終如一的愛情，但個人的感情仍然是無法抵抗歷史上的非理性洪流的。最具戲劇張力的是戴夫這個角色，這個角色充滿理性與非理性、學術自由與宗教專制之間的內心掙扎，當奴隸時，戴夫仰慕著海芭夏，也表現出學術研究上的天賦，但他經不起基督教解放奴隸狂熱精神的召喚，成為一名傳教士軍後戴夫彷彿變了另一個人，痛哭流涕，跪倒在海芭夏腳前，最後海芭夏遇難，也是他但在海芭夏身體上的戴夫天良未泯，剛強好戰，甚至曾一度嘗試侵犯海芭夏，甘冒叛教的風險先勒昏了過去的主人，減輕海芭夏身遭極刑的苦痛。

很傷心的故事是不？一部徹頭徹尾的歷史悲劇，讓我們震撼的反省到在人類歷史上，真實存在著宗教與意識型態的災難。

看完本片，筆者自然而然的想到一九五九年的另一部名片《賓漢》，因為同樣是史詩式的大戲，但《賓漢》與《風暴佳人》剛好是一個對照組——《賓漢》的背景是公元一世紀耶穌出

世，基督徒被迫害的歷史；《風暴佳人》則是講公元四世紀基督教迫害他人的歷史！這真是歷史深深的諷刺與悲哀啊──當年的被害者變成今天的迫害者，以前被傷害的今天用同樣的方式傷害他人，當年的偉大變成今日的殘暴，四百年前一群學習真理與愛的修行人變成四百年後一群蠻橫霸道的殺人團夥！

撇開教義的爭論，從最本質處去思考，我們不禁要問：如果宗教帶給我們的不是真理、愛與修行，而是戰爭、謀殺與流血，我們為什麼還要宗教？如果宗教不是讓生活更自由、寬厚與多元，反而使人們過得更恐懼、褊狹與痛苦，那我們為什麼還要宗教？如果宗教不是引領我們投向神喜樂合一的懷抱，相反的是假神之名化身成一個悲劇製造者，那我們幹嘛還要宗教？怪不得曾有人問伊斯蘭教的蘇菲宗：「伊斯蘭教在哪裡？誰又是伊斯蘭教徒？」一個蘇菲回答：「真正的伊斯蘭教在廢墟，真正的伊斯蘭教徒在墓裡。」是啊！教會組織淪亡之日，就是真正宗教精神復興之時。

文章最後，還有一點感想。看完《風暴佳人》的時候，剛好在網路上流傳一篇很火紅的文章，內容是講述一名伊朗少女被處絞刑，她犯下的罪行是：持刀自衛，意外殺死試圖性侵她的

男子！這名少女在十九歲的青春年華入獄，過了七年，並在二○一四年十月二十五日被處決。

這事件引發國際一片譁然，因為在法律上，這本應屬於正當防衛。臨刑前，少女賈巴里留下了

一封感人至深的錄音信給她的媽媽，發出生命深處最沉痛的告白與最懇切的盼望，希望媽媽幫

她完成最後的願望，把所有器官捐給需要的人。在伊朗，女性的證詞相對於男性只有一半的份

量，在某些極端狀況下，根本不被採信，甚至可能被認定為誣告。下面是筆者引錄賈巴里遺書

中的一些內容：「從小妳告訴我所有人來到這個世界上都是為了學習各式各樣的經驗，每個人

都有天生肩負的責任，我學到了有時候妳必需要懂得反擊。我記得妳告訴我尼采和馬車伕的故

事，尼采想要阻止馬車伕繼續鞭打馬，卻被馬車伕打得遍體鱗傷。這個故事告訴我有些原則即

使面對死亡也要堅守。……親愛的媽媽，請不要為妳聽到的這些內容哭泣：第一天在警局一位

未婚的老警察因為我的指甲而傷害我時，我知道了，在這個年代沒有人追求美麗。不管是美麗

的外表、聰慧的思想、優美的字跡、卓越的看法、甚至是美麗的聲音。……我真心希望不要把

我葬在墓中，因為這樣妳又要再為我痛苦難過，妳不用為我穿上黑色喪衣，希望妳忘記我所有

的苦痛，就讓我隨風而去。……親愛的媽媽，在另一個世界，我們終於能夠控訴那些不公，看

看神會怎麼判決吧。在我死前，讓我再抱一抱妳。我愛妳。」

跟《風暴佳人》海芭夏的遭遇一樣，這個勇敢女孩的故事也是很好的女性平權及宗教反省

的教材——前者講基督教會迫害一位多神教的女學者，後者是伊斯蘭教法庭迫害自己的同胞。

宗教與男人，都太過份了！

我以前有四點關於「霸凌」的定義，看完《風暴佳人》，要多加一點了…

一、有權力的欺負沒權力的。

二、聰明的欺負不聰明的。

三、人多欺負人少。

四、男人欺負女人。

多加的一點是…

五、一個價值觀欺負另一個價值觀。

最後，讓我們回到自己吧，要很小心很小心，一不小心不尊重、不看顧、不包容、不接納別人跟我們不一樣的想法時，自己就可能變成下一個霸凌者與迫害者了。事實上，我們常常在語言或姿態上霸凌、迫害他人，霸凌的經驗其實是很普遍的。尤其在五個「霸凌」裡面，第五個宗教的霸凌與迫害可能是最麻煩的，因為它是最沒有良知壓力的一種。

不慍不火的說出一個駭人聽聞

——關於《驚爆焦點／Spotlight》的藝術手法與議題衝撞

又是一部美國的反省電影。

看過種種反省議題的美國電影，像批判種族歧視、警察暴力、白色恐怖等等的作品，而這一部《驚爆焦點／Spotlight》的主題則是探討宗教暴力的問題，或者說是新聞正義衝撞宗教暴力的問題。

《驚爆焦點》剛奪下二〇一六奧斯卡最佳影片與最佳原創劇本兩個大獎，可以說是這一屆奧斯卡的最大贏家。最佳影片與最佳劇本這兩個獎項有一個共同的地方，就是同樣代表擁有一個好故事。無論是電影或小說，一個好故事的意思就是說：內涵深刻而不流於說教、情節動人而不落入浮淺、也就是能夠做到淺層結構（故事）與深層結構（深度）的融合。其實《驚爆焦點》並不是筆者喜歡的電影類型，這主要是一部諷刺或反省作品，內容並沒有豐富的人文內涵或生命智慧。電影藝術真的很好玩，對筆者來說，反而中意的是另一部完全落榜的《好萊塢黑名單》，至於這部得獎大片《驚爆焦點》，卻不是個人的所愛。但撇開個人觀賞的傾向就不得不承認《驚爆焦點》確實是一部擁有一個好故事的好作品，它的導演手法很平實，不慍不火的

說出一個駭人聽聞的故事，整部片子沒有煽情、催淚、激烈的批判，卻表現得真實細膩而深具說服力。也可能是因為事件本身太驚嚇了，不用激烈或強調，就足夠震撼人心。

據說這是一個真實事跡改編的電影。

上個世紀一九七六年，波士頓市的吉根神父性侵了教區的兒童，當時的羅大主教出面調停警方，說服受害教友，將案子壓了下來。

一直到了本世紀的二〇〇一年，馬帝拜倫新任波士頓環球報的主編，他決定重新調查吉根案。於是「焦點新聞」的羅比帶著他的四人小組開始著手進行，當然天主教會的勢力樹大根深，與上層社會、法、警多方關係密切，保守的勢力自然的小動作不斷──好言相勸、軟性威嚇、消極的不合作、刻意隱瞞、抹黑攻擊等等。但隨著案情愈挖愈深，訪查的個案與資料愈來愈廣，四人小組赫然發現，案子已經從原本吉根神父的個案發展成一個……「現象」！是的，已經不只是共犯結構可以形容了，而根本是天主教會中的一種黑暗現象。共犯結構還只是有限的幾個壞蛋同謀，而所謂「現象」就指更進一步擴散成一種普遍的傷害了。有多普遍呢？剛開始一個民間的被教士性侵兒童的自救組織的負責人激忿的告訴羅比與他的小組，這樣混帳的神父在波士頓趴趴走性侵兒童？不可思議！但這個滾動的雪球似乎沒有停下來的意思。更多可靠的消息進來，一個來自教會內部研究組織的學者忍不住主動來電爆料，聲稱自己已經年在做教會職人員在波士頓地區總共有十三個之多！焦點小組面面相覷，十三個？可能嗎？十三個吉根神

神職人員性侵事件的研究調查，而這些有輔導犯事的神職人員，爆料者說這些出事情的神父或教士情感年齡常常只有十三、四歲，更駭人聽聞的是這個爆料者對神職人員不能做到禁慾而有著不正常的性關係，而且這個「現象」是全球性的！羅比跟著問爆料者對十三這個數字的看法。爆料學者說不只，根據他的研究公式，百分之六有問題的神職人員應該是可靠的數字，如果以波士頓地區一五〇〇個神職人員計算，應該約有九十名左右會有性侵的問題。九十!?如果有那麼多神父在性侵兒童，那波士頓不是應該每一個人都知道這檔子狗屁倒灶事嗎？怎麼可能？如果有羅比與組員聽到這個數字一時說不出話！這會不會是一個瘋子在胡言亂語？

衝動的麥克突然發話：「搞不好真的是大家都知道，只是沒人說破。」於是小組著手研究波士頓地區不正常調動的神職人員記錄，最後名單出來：八十七人！與爆料學者的判斷果真非常接近！雪球繼續滾下去，愈來愈多文件解密，愈來愈多證人出現，甚至有一個犯事的老神父對組員中唯一的女記者莎夏坦承自己有跟小朋友發生性關係但絕不是強暴他們，莎夏問你怎麼知道不是強迫他們，老神父回答：「因為我被強暴過。」

收網時刻到了！焦點小組刻意避開聖誕節，選了新年後的某一個星期日出版頭條。當天的清晨，羅比與麥克回到報社，赫然發現並沒有看到預期中的保守勢力示威抗議，報社大樓前的停車場空地一片寂靜。回到辦公樓層，櫃檯小姐說太多讀者來電，所以特別增派人手到焦點小組辦公室接聽電話。兩人衝到辦公室，發現來電的不是抗議電話，而是一一揭發更多更多的性

侵醜聞。

最後，在二○○一至二○○二年間，波士頓環球報不斷後續報導神職人員性侵兒童的醜聞，總共有二四九名神職人員涉案，受害人人數高達一千多人！而且滾雪球效應愈來愈大，全球的重要城市陸續爆發同類型的新聞事件。同時在二○○二年的年底，當年包庇吉根案現在已經是樞機主教的羅神父，離開現職，返回羅馬教廷。

從個案到13到90到87到249到全球現象！看完這部片子第一個反應當然就是震驚，但隨即會想到一連串的問題：演變成這樣的一個黑暗現象，究竟天主教教會的組織甚至本質出了什麼問題？還是這其實是一個所有宗教的本質問題？是不是禁慾這件事情有更多的討論空間？思考延伸出去，其他宗教是否也有類似的黑暗事件？事實上，宗教、教會只是形式，信仰、修行才是核心。就像當年的耶穌或佛陀的本質就是大修行者，他們矢志自修與修人，並沒有考慮成立所謂羅馬教廷或佛教的問題。其實所謂「教」，就是人為的組織，這並不是大修行者的初衷，而且組織愈大、人一多，組織就容易腐敗，所以一個人性或社會的現象就是：人數愈多，組織愈大，生命的品質就愈無法保證了。談到這裡，筆者想起伊斯蘭教的蘇菲宗曾經回答有人提問什麼是伊斯蘭教伊斯蘭教教徒在哪裡，蘇菲說：「伊斯蘭教在書中，真正的伊斯蘭教教徒在墓裡。」這不就是說真正的宗教已經死亡了，真正的修行者已經沒活了，留在世上的就都是些假宗教人士，剩下形式的虛偽，而失去了真正的精神。這麼說起來，下面這句蘇菲宗所說的警

句，我們就不難了解其中的涵義了…「當寺廟焚燒之日，就是真正宗教復興之時。」

文章最後，再提一下本片的藝術手法。事實上，《驚爆焦點》並不是要控訴或譴責，它

只是很心平氣和的拍出一部讓人看完無法心平氣和的作品，它只是不慍不火的說出了一個駭人

聽聞。也許這種冷靜的批判，正是這部二〇一六得獎大片最特殊與最具說服力的藝術風格。這

種溫和的力道甚至連梵蒂岡都不得不接受。在《驚爆焦點》獲獎後，梵諦岡教廷的半官方媒體

「羅馬觀察報」發表社論作出回應。觀察報認為天主教中有太多人關心自己在教會的形象，更

勝於這種行徑的嚴重性。社論主筆說「這部電影的描述功力本身就具有說服力，這不是一部反

天主教的電影。」主筆又說：「身為上帝的代理人，無論是誰利用職權虐待無辜者，都無法以

任何理由合理化這個極為嚴重的罪責。這在片中已經清楚表達了。」事實上，以筆者的認知，

羅馬教廷是一個有反省能力的組織，但這部作品也許讓事情變得更無法迴避吧。

為生而死

——關於《點燃生命之海／The Sea Inside》中所呈現的生死較量

如果一部電影作品主題明確，節奏明快，但所談的內容很有爭議性，又有點沉重，但導演偏偏處理得很陽光，討論哀傷的議題卻討論得很正能量，這是一部怎麼樣的作品呢？能夠將這些矛盾的元素融合成一個感人至深的故事的，當然就是上乘的佳構了。是的！我說的正是本文所要評論的片子，《點燃生命之海／The Sea Inside》。

《點燃生命之海》應該是西班牙導演亞歷山卓的成名作——同時獲得二○○五年奧斯卡與金球獎最佳外語片的殊榮。亞歷山卓·亞曼納巴的電影擅場處理爭議性的題材，像他後期的作品中，《風暴佳人》處理宗教爭議，《邪靈刑事錄》處理人性的黑暗面，這部《點燃生命之海》處理的則是「安樂死」或「尊嚴死」的問題。也許在電影技法上不如後兩部作品的嫻熟，但筆者認為《點燃生命之海》是亞歷山卓·亞曼納巴的作品中最陽光的，嘿！討論死亡的議題卻討論得最陽光最有生命力，正是這部片子的魅力所在。

中文片名《點燃生命之海》翻譯得很好，英文片名《The Sea Inside》，也是讓筆者一見就被吸引，內在的海洋。是啊！生命的內在存在著一片更瀚漫廣闊的無際無邊。

電影是根據西班牙真實的故事改編。對生命充滿熱戀、生活經驗豐富的水手雷蒙在一次跳水意外折斷頸椎，頸部以下全身癱瘓。從此雷蒙住在經營農場的哥哥一家的照顧。儘管雷蒙依舊幽默樂天、生氣煥發、頭腦清楚，但受傷的二十八年以來，他一心求死——為自己爭取合法的安樂死而奮鬥。對雷蒙來說，求死不是悲觀、消極或逃避，他認為自己是清醒自覺的面對生命的實況而為生命選擇一條最好的道路。但西班牙國情有著濃郁的基督教氣氛，雷蒙的安樂死訴求一再被法院駁回。這時，兩位重要的女性出現在雷蒙的生命之中——

一個是罹患腦皮質退化症（俗稱漸凍人）的律師胡莉亞，胡莉亞因為自身的遭遇與雷蒙相近，自己最後必然步上雷蒙的後塵，甚至還不如雷蒙能夠始終擁有清醒的意識，所以同病相憐的她幫助雷蒙免費訴訟，但在準備官司的過程中，胡莉亞被雷蒙強悍的生命力吸引，雷蒙也對胡莉亞優雅抑鬱的氣質深深著迷，二人情愫漸生，互相知心，胡莉亞成了雷蒙生命中最後的戀人，但弔詭的是，胡莉亞的愛反而讓雷蒙更堅定的要掙脫這副不自由的軀體，去奔赴死亡的約會。

另一個是雷蒙的粉絲羅莎，羅莎是一個人生坎坷、生活艱苦的單親媽媽，她在電視上看到雷蒙的故事，從此成了雷蒙的鐵粉，她從雷蒙身上得到了生命的勇氣與能量，她甚至偷偷忌妒雷蒙

與胡莉亞的感情，本來羅莎一直勸雷蒙求生，但雷蒙生氣的告訴她真正對他好的人會幫助他完成願望，終於羅莎學到了真正的愛不是從自己的觀點出發對對方好，這才是**愛的無我與無私**。關於這點，電影中有一個小地方處理得很精細，就是羅莎在最後的告別要親吻雷蒙，她本來要親吻雷蒙的唇，但稍一猶豫，她改為吻上雷蒙的額頭，因為羅莎知道雷蒙愛的是胡莉亞，而不是她，羅莎終於從一個有點小討厭的小粉絲成長為一個懂得愛不是從自己的方式而是從對方的方式對對方好的愛的強者，因為接吻是戀情，吻額則是敬愛，雖然雷蒙沒有能力抗拒，但羅莎還是順從了雷蒙內心愛的序列與感受，這真是一個讓人動容的真愛分鏡。是啊！雷蒙一心求死，但他讓身邊的人更深刻的面對尊嚴與愛的意義，最後法律沒有允許雷蒙結束自己的生命，但在羅莎的幫助下，雷蒙在一間臨海的房間（海是電影中自由的隱喻）服下了氰化物，終於完成他投向死亡的希冀。

雷蒙死後，一直為雷蒙案子奔走的社工女孩去探訪胡莉亞，要將雷蒙的遺書交給她，但胡莉亞已然退化到不能行走，甚至將幾個月前刻骨銘心的雷蒙遺忘了！但這時的胡莉亞已經無喜無憂，當日抑鬱的心境也彷彿隨風而逝。**也許，胡莉亞跟雷蒙一樣已經拋卻了自我，通過不同的形式；當「自我」被拋卻了，生命最大的障礙就排除了，於是心靈即湧現最大的自由。**電影最後，鏡頭轉到熱情的社工女孩與她的丈夫、小孩在海邊嬉戲，這時升起雷蒙旁白的詩句：

出海，達至大海深處無重力的狀態，

夢想可能會成真，

結合兩個靈魂實現一個願望，

妳我兩人的凝視就像回音，

靜默地再三迴盪，

愈潛愈深，

超越血肉之軀之外，

但我一直很清醒，

我一直是一心求死，

我的雙唇永遠糾纏在妳的髮絲上……

事實上，《點燃生命之海》碰觸到一個頗深的生命哲思：從某一個角度，生命是一個不斷失去的過程，從出生開始奔向死亡，我們便不斷的失去，失去再獲得，獲得再失去，到最後失去了自我，而死亡就是人生最後也最大的一個失去。生命是一連串不停歇的減法，所以我們要習慣失去，我們愈能夠嫻熟失去，愈認清這樣的一個事實，心裡面便愈沒有罣礙，愈能獲得更壯闊的心靈自由。也就是說，人生的最後一堂課就是擁抱死亡，死亡是最大的失去，當有一

天我們能修養到不怕死，便沒什麼可以害怕失去的了。在死之前「死」去，這是個體生命的最大完成。生命就是這樣：愈失去，愈獲得；愈減損，愈自由。電影中的雷蒙與胡莉亞都通過不同的方式失去自我、擁抱死亡，然後生命即進入無懼無憂的境地。這是不是就是《點燃生命之海》隱藏的最大隱喻？

電影中處處埋伏著這「生死得失」的議題的線索。我想最強烈的線索就是胡莉亞為雷蒙出版他的詩文集，就將書取名為《為生而死》！是的！這不正是上文所說的為了更真實的生命必須去擁抱死亡，為了自由必須學會失去，為了內在的海洋必須先行拋卻自我。為生而死，說得真好！

另外，雷蒙與同樣癱瘓卻抨擊他求死是錯誤行為的教會神父的辯論，也埋伏著同樣的線索。神父批評雷蒙：「犧牲生命得到的不算自由。」雷蒙卻反擊：「犧牲自由得到的不算生命。」正是選擇生與死，不！更正確的說法，是選擇生存與自由的角力啊！同理，社工女孩也強調她們幫助雷蒙的理由是：「我們支持的是自由，不是死亡。」是的！就像支持者的標語：「生命是權利，不是責任。」正確的說法應該是：「生存是權利，不是責任。」生存是一個工

具，它幫助我們達成自由、真理等等更重要的東西，但生存是工具，不是主題，如果有一天生存反而變成自由的障礙，就應該毅然而然的放棄它了。這正是雷蒙的想法。也許不是每一個人都同意這樣的觀點，但不能不承認這不是一種消極情緒的逃避行為。

所以，《點燃生命之海》談的不是死亡、悲傷、逃避，相反的，自由、勇氣、面對才是這部片子的主題。就像雷蒙回答胡莉亞為什麼自己這副德性還可以笑口常開，因為**在這樣困頓的人生裡，人只能「學習微笑著哭泣」**。這是一部很正能量的作品，就像片尾的音樂輕快、陽光、昂揚，呈現的正是一場遨遊生命內在海洋的生死較量。

故事說完了，我們目睹了一場動人心懷的生死較量，最後，提一下本片的演員。《點燃生命之海》的演員的表演能量很強，其中最出色的當然就是演雷蒙的西班牙名演員哈維巴登，他將一個幽默、可愛、生命力洋溢的身障鬥士詮釋得入木三分；哈！當然很厲害囉！哈維巴登演出的雷蒙儘管全身癱瘓還可以把妹，還把兩個哩！如果對照哈維巴登在二〇〇七年的得獎作品《險路勿近／No Country for Old Men》中演的瘋狂殺手奇哥，兩個全不相同的角色卻同樣表演得絲絲入扣，就知道這位硬底子演員的戲演得有多厲害了。

碰撞為體，奸巧為用

——電影《好萊塢黑名單／Trumbo》的人間策略

二〇一五的電影《好萊塢黑名單／Trumbo》是一部很動人的作品——故事引人入勝、演員演技出色、人文內涵豐富、主題發人深省。跟本系列的其他作品一樣，這也是一個講「人間碰撞」的故事，但《好萊塢黑名單》的碰撞方法有點不一樣，這部片子的碰撞固然很悲壯，但也同時很有……唔，技巧。

◉ 達頓川波的傳記電影

這是一部講好萊塢名劇作家達頓川波的傳記電影。

故事的背景是一九三〇至四〇的美蘇冷戰年代，美國政府形成一種普遍仇共、恐共的政治偏見，這種偏見與歪風甚至影響到美國的自由立國的憲法精神。這是一個自由抗爭暴政的年代，這是一個政治暴力對決抗暴勇氣的年代。在這種大環境裡，深富人道關懷與自由氣質的達頓川波就成了美國政府眼中的好萊塢刺頭，拔之而後快。川波是當時好萊塢收入最高的知名劇

作家，他確實是美國共產黨的黨員，可美國共產黨是一個合法組織，問題是，在這種弔詭的社會氛圍下，法律正確，不等於政治正確。川波與電影界的好友力挺勞工聯盟薪資平等運動，竟然就被美國眾議院「非美活動調查委員會」抹黑成叛徒與蘇共同路人。一九四七年十一月二十五日，十位好萊塢的劇作家和導演（史稱好萊塢十君子）堅持國會破壞法律、干預人權的主張而拒絕提供證詞給「非美活動調查委員會」，於是被控蔑視國會，甚至被關進聯邦監獄。從此川波經歷了接近二十年被迫害、鬥爭、背叛、歧視、恐嚇、打壓的白色恐怖歲月，直到一九六○年代，長年抗暴的行動才慢慢取得勝利的果實，終於到昭雪與平反。而在這一場漫長的戰役中，川波運用的抗暴戰術是：碰撞為體，奸巧為用。

☯兩種人間策略

在電影中，筆者認為很重要的一幕，是川波在被整下獄之前，他與所器重的同行兼好友亞倫在自家豪宅中商量對策。川波說：「別擔心，我會幫你支付訴訟與交通的費用。」亞倫回答：「為什麼？你又不喜歡我。」川波：「不！我喜歡你，是你不喜歡我。」亞倫：「我不信任你，你的言論激進，但瞧瞧你的房子，你過的是有錢人的生活。」川波：「為什麼不？對付他們，除了要有激進份子的衝撞，還要懂得有錢人的奸巧。」是啊！就是這兩種戰術：碰撞為

體，奸巧為用。合起來，才是一整個完整的人間方略。但在電影中，亞倫代表的是另一種類型，他對川波說：「我不要聽這些，我執行你的策略就是了。也許，你想成為抗暴英雄，我只是要做出改變。」

☯ 碰撞，必須付得起價錢

但這畢竟是一場對抗暴政的革命行動，革命不是玩家家酒，與扭曲的人間世發生碰撞，沒有不付出代價的。而且，一定是嚴峻的代價。

因為一位自由派的大法官猝逝，川波等十君子上訴失敗，被控蔑視國會，被關進聯邦監獄。在獄中，川波歷經獄方的歧視、汙辱與同囚的脅迫，還好他圓通的個性讓他安全出獄。但出獄後，真正的考驗才接踵而來：川波一一失去了豪宅、優渥的生活、名譽、尊重、友情、工作的機會、奧斯卡獎項、甚至幾乎失去家庭。而且家人備受威脅，孩子從小在沒安全感的氣氛中成長，川波的長女從三歲開始就不能對別人說自己父親是幹什麼的。面對這種鋪天蓋地的全方位打壓，要堅持理念與碰撞，一方面苦頭是一定要吃的，另方面也不能用蠻幹或硬碰硬的方式，那只會造成更無效的犧牲，相對的，要用奸巧的手段跟一個不友善的世界周旋。你兇，我就跟你玩陰的。

🌀 奸巧是一種難纏迂迴的曲折

不只跟你玩陰，還跟你糾纏到底。

出獄之後的川波失去了工作權，電影公司的老闆迫於形勢非法解雇他，當然在那種政治正確凌駕一切之上的荒謬年代，法律合約只能是一個屁。衰運接踵而來，沒有人敢正式聘用他，即使是自己寫的劇本也不能掛名。可有才華的鳥是關不住的，市場仍然需要好的劇本與劇作家。所以，川波決定要拿回本來屬於自己的一切，通過掩蓋不住的寫作才華去「巧取」，而且是漫長的巧取。

首先，川波完成了名片《羅馬假期》的劇本（由奧黛麗赫本主演），而掛名在好友的名下。果然《羅馬假期》奪得了奧斯卡最佳劇本獎！而在頒獎典禮上就成了沒有作者上台領獎的神祕獎項。這還不夠，川波繼續要用他的才氣與努力顛覆與證明「好萊塢十君子案」是一場活生生而醜陋的鬧劇。所以劇本寫作不只要質優，還要量足；優質的作品是反擊敵人取回名聲的武器，而量產的劇本則是填飽肚子的工具呀！肚子吃飽飽的，才有力氣持續打仗。

所以川波替二線製片場的一對兄弟檔老闆寫廉價劇本，兄弟檔一看川波的劇本就大喜，檢到個天上掉下來的元寶了！寫得又好又快又便宜，真的是俗擱大碗。於是兄弟倆人一直丟案子

給川波，讓川波應接不暇。但這時虧得這個落難大劇作家想出個鬼主意——他糾集了一眾難友

組了一個「粗製濫造」劇本量產部隊，一直寫一直寫，不符兄弟檔老闆胃口的就由川波改寫。

但這樣的奮戰過程簡直是用命去拼的，川波得每週工作七天，每天工作超過十八小時，連洗澡

的時間都在寫劇本，甚至要吞服安非他命來提神工作。但另一方面，性格剛直的亞倫還是不滿

意——讓我們這些高水平的劇作家一直寫這些亂七八糟的東西！川波安慰他這是為了維生，同

時要證明給敵人看「十君子冤案」擋不住我們這群人的創作能量，而且寫作不懈就是為了要等

待一個創作大劇本的機會，要震驚整個好萊塢。但亞倫不聽勸，憤而離去。果然沒多久，機會

來了！原來在合作多年之後，川波與兄弟檔老闆彼此信任，終於，川波丟了《鐵牛傳》的劇本

給兄弟倆。這是一個川波想寫很久的故事，拍成電影後，川波用了一個假名掛名，結果又得了

一個奧斯卡最佳劇本獎！又是一個沒原作者上台領獎的神祕獎項。

真相似乎是壓不住了，《羅馬假期》與《鐵牛傳》的幕後作者是達頓川波的消息在好萊

塢甚囂塵上，而且傳言川波等一群黑名單劇作家實際上在台下甚為活躍。保守勢力大為光火，

立即行動反制，可時移勢易了，**什麼東西都會過去是人生的基本性質吧，包括人性的荒謬。**這

時候政治風氣不變而漸趨開放，連名片《萬夫莫敵》（由寇克道格拉斯主演）與《出埃及記》

（由保羅紐曼主演）都公開掛名達頓川波編寫劇本！甚至連甘迺迪總統都親自去觀賞《萬夫莫

敵》！贏了！漫長而曲折的戰爭後，川波與他的難友終於獲得平反，奧斯卡也一一將本來屬於

他的兩個小金人送回川波手上。川波終於用他的奸巧策略、死纏難打、迂迴的陰謀（不是硬碰硬的陽謀）、智計與毅力，戰勝了一個扭曲而荒謬的莫須有政治迫害。

☯ 家庭的愛與革命

《好萊塢黑名單》的好看除了主線引人深思，其他的許多支線也豐富動人，像故事中由川波妻子所代表家庭的力量的戲就很好看——家庭的力量可以對外，也可能對內；它可以是一種支持，也可能是一個碰撞與反省。

川波太太一直以來對丈夫的事業與理想無怨無悔的支持，以夫為重，直到發生了一件事情：川波壓迫她的孩子！她才起而反抗。大概全天下的母親都一樣，最最無法忍受的就是她的孩子被傷害。原來在「戰爭狀態」中的川波工作與精神壓力與日俱增，他變得神經質而暴躁，變成一個忘記對孩子展開笑容的父親，變成只會命令孩子做事而罔顧孩子的感受。在某日父親與長女鬧翻了之後，母親受不了了，到了當晚，妻子對丈夫說：「我跟我的前夫離婚，是因為我覺得他會壓迫我的小孩，當年我認為你不是這樣的人，所以嫁了給你。但自從你出獄之後，你慢慢變成這樣的人了，一個暴漢在壓迫我的小孩，所以，達頓川波，我要對你革命，我正式向你宣戰。」川波震驚了！一向柔順的太太一瞬間變得毫不妥協，當然也讓川波有了反省的機

會。川波外出找著了不願回家的長女，請求她的諒解，女兒對父親說：「本來我一直要變成像你這樣的人，但我現在最無法相處的就是你。」父親回答女兒說：「我之所以變得不可理喻，是因為我內心充滿恐懼啊！」嘿！原來與這樣一個扭曲的人間碰撞，本身就是一場戰爭，當頭兒的要領眾安群，自然不能顯露個人情緒，但人身肉造父母生養，誰的內心不會害怕呢？但當頭的又不可以表現出來，也因此容易扭曲成負面的溝通與人格，這就是一個當領導的父親自我反省與革命的機會。多年後「十君子案」得到平反，川波在接受全美劇作家協會頒給他的終身成就獎時致詞說：「我的妻子讓我非常震驚！在那麼慢長苦難的過程，她竟然可以讓一個家庭不落入破碎的命運。」事實上，這句話也道盡了多少革命家庭背後的悲辛。

是的！對外，家是一個支援；向內，家也提供了反省與成長。家庭是愛，家庭也是革命；家庭的力量可以指向外部的世界，也可以指向內在的心靈。

☯三段好玩的關係

除了夫妻關係，電影中還有三段「關係」處理得頗堪玩味。

第一段就是上文一直講的川波與亞倫。這一對難兄難弟正好是一個對照組，這兩個人一個

靈活，一個耿直；一個奸巧，一個火爆；一個用陰的方式長期抗戰，一個要在法庭內跟不義勢力公開對決。最後亞倫決然離開了川波的路線，結果是一個打贏了戰爭，一個卻在獲得平反之前猝然病逝。而有趣的是，在電影中川波最器重、賞識的就是這個與自己性格完全不合的火爆諍友。

第二段關係是一個一直挺川波等人好友的男明星，在事發之前，他不惜變賣名畫捐助鉅款去支持川波等人的理想及行動。但等到「十君子冤獄」案發，白色恐怖的火焰愈燒愈旺，波及到男明星自己的工作與名氣，於是，在利益考量跟前，友誼與忠誠挺不住了，義舉轉變成背叛，男明星出庭作證提供出川波等好友，而因此交換回演出的機會。雖然後來男明星惱羞成怒當面喝斥川波並努力為自己辯解，卻落得終生的良心不安。對川波來說，他一直提供亞倫金錢資助，亞倫卻跟他鬧翻，但亞倫付出了生命的代價，而贏得了川波的敬重；相對的男明星一直提供川波金錢的幫助，卻為了自身的利害而出賣了珍貴的友情，最終也沒得回川波的認同。原來人是善變的東西，看一個人要看長的，歷經人間的碰撞，有時惡棍會成為英雄，善人會變成小人。

第三段關係也很好玩，就是川波與兄弟檔老闆的交情。這兩個兄弟剛開始在電影的形象粗鄙不文、為利是圖，只懂得粗製濫造一些狗屁不通的電影，就是一副滿身銅臭的商人嘴臉。但真的是仗義每多屠狗輩，後來川波是《羅馬假期》與《鐵牛傳》的真正作者的祕密快壓不住了，保守勢力出面要脅要兄弟倆解雇川波，哈！這時兄弟檔中的老哥可挺身而出了，拿著棒球棒趕

跑了前來要脅的小人，這兩個滿身銅臭的商人可是從開始一路仗義力挺川波到底。原來看一個人的表面是不準的，要判斷一個人的真正價值，要看他表現到最後的堅持與行動。

☯ 一個觀影後的感想

看完《好萊塢黑名單》，還有一個感想，就是聯想到看愈多美國的「反省電影」，就愈覺得這個國家不簡單。一直以來談到阿美，都比較沒好話，但這種電影看多了，真覺得這個國家有著讓人震驚的反省能力。阿美啥壞事都敢幹，但啥瘡疤都敢挖，真的是努力做壞事，用力罵自己。也許從另一個角度，**壞事既然做了，就趕緊自我批判與修正，認錯，永遠是最聰明的策略**。不像阿共與小日，拼了命掩蓋，愈掩蓋，來日的洪水愈洶湧。

同類的電影看多了，也看到他們的警察濫權、種族歧視、政治偏見、宗教迫害等等議題……同樣嚴重得不可思議。當然，阿美的民主底氣很足，自我批判力道很強。真是一個奇怪的國家！

事實上，以「好萊塢十君子事件」為題材的電影，很多年前就拍過一次，是由勞勃狄尼洛演的導演拒絕不向麥卡錫主演的作品《真實一瞬間／Guilty by Suspicion》。故事講勞勃狄尼洛演的導演拒絕不向麥卡錫勢力妥協，在聽證會上面強烈譴責「非美活動調查委員會」的不合法與荒謬，而從此失去了鍾

愛的導演工作，終身未再回到好萊塢。《真實》一片比較著重諷刺，批判麥卡錫主義到處製造白色恐怖氣氛的荒謬性，手法比較尖銳，但不及《好萊塢黑名單》人文內涵的豐富，反省力道也沒那麼深刻。

☯ 總結：完整的人間方略

最後，做點總結。這是一個扭曲的人間，常常橫逆著許多莫名其妙的人、事與偏見，那如何與這樣一個荒謬的世間打交道呢？我想有兩樣東西都是必要的存在：態度與手段。

態度是做人原則，手段是應世方法；做人必須有格，應世卻需善巧。不！甚至是奸巧！態度是面對小人時我們必須還是君子，手段則是面對小人時有時候也可以小人一下。君子是生命的底氣，小人是手腕的靈動。哈！是啊！真正成熟的君子其實是包含著小人的生命力的。君子的態度幾乎很難避免的會跟這個扭曲的世間發生碰撞，那小人奸巧的手段就常常用來收拾碰撞後的災難現場了。我想這就是《好萊塢黑名單》的主題——碰撞與奸巧並用的人間方略。

電影中，達頓川波的生平故事告訴我們：端起態度，發生碰撞，就必需要有付出代價的心理準備；而且人生這一場仗很長，不能一路剛直到底，打仗嘛，就必須小人一點，所以奸巧其實就是一種難纏迂迴的曲折戰術。纏住他，偶而玩玩陰的，當好人卻不要在前面加上「笨」或

「濫」字，不是嗎？這個光陰戰場的光明磊落往往是在不擇手段與迂迴曲折之後才能夠水落石出的。一個站好腳跟的君子不需要忌諱小人的方法，這才是一個具備大氣魄的真君子。

不是嗎？堂堂正義，也需要妙計奇謀與死纏難打的奸巧配套。

人生嘛，還是直接點好！

——電影《人生決勝球／Trouble with the Curve》中的一個隱喻

☯ 一個隱喻

在這篇文章，我們談一部電影裡一個貫串全片的隱喻。

《人生決勝球／Trouble with the Curve》是克林伊斯威特在二○一二監製的作品，筆者查了一下，找不太到這部作品的得獎紀錄，看來是一部沒受太多注目的小品。但筆者個人一向著重作品的深層結構與相關技法，所以得不得獎，並不妨礙我認為這確是一部佳作。

《人生決勝球》是一部關於棒球的電影，一般棒球電影的主角大概就是打擊手、投手，不然就是教練或球隊經理，但這部片子的視角比較特殊，是講一個資深球探的故事。事實上，關於運動競賽類型的電影，可以整理出一個蠻準的公式：講棒球的片子的主題通常不是棒球，講美式足球的片子的主題通常不是美式足球，講拳擊的片子的主題通常不是拳擊……這「不是」常常就是深層結構所在，而且電影內涵愈遠離故事中的競賽項目，往往作品的深層結構就愈容

易成功。

再談到片名，中文片名《人生決勝球》翻譯得並不好，跟電影的主題與隱喻連結得並不緊密。英文原名是《Trouble with the Curve》，Curve，在棒球術語裡是曲球的意思，跟故事中提到「曲球障礙症」的情節是吻合的；但Curve也可以解釋成曲線，筆者覺得理解成曲線更好，更切合這部片子的深層隱喻。但「曲線」指的是什麼意思呢？事實上曲線有二義，正面與負面。正面就是所謂的轉彎藝術——人生的道路很少是走直線的，重大目標的達成總是通過曲折的過程，就是所謂「直道曲成」，所以自覺當作一種策略使用的曲線是生命的智慧。但負面的曲線就不是這個意思了。負面的曲線是指缺乏勇氣去面對人生的真相，結果將本來單純的生命事實變得曲曲折折、彎彎繞繞，所以這一種曲線是由生命的逃避、扭曲與虛假所造成的。《人生決勝球》講的曲線是指第二種，相對的從正面說，這部作品真正要講的隱喻其實是：直線。

☯ 曲線的故事

在電影中，所有的曲線都是從一對父女彼此之間的誤解開始的。

故事敘述由克林伊斯威特飾演的資深球探葛斯深諳棒球之道，曾多次替亞特蘭大勇士隊發掘出明日之星。葛斯的妻子很年輕就去世，留下了六歲的愛女米琪。有一次，葛斯在球場工

作，觀察新進球員，年幼的米琪卻被一陌生人帶到馬廄幾乎被性侵，葛斯及時闖進，憤怒的將對方痛扁，從此他意識到不能帶著幼女東奔西跑，他的工作環境對小女孩而言既奔波又危險，於是葛斯將米琪交給一位可信賴的朋友撫養，加上愛妻去世的打擊而造成的心牆，讓葛斯經常一整年的沒跟米琪聯絡！對一個傷心的父親來說這是保護與愛，但對女兒來說只覺得是被遺棄！為什麼不把話說清楚呢？這就是扭曲逃避的人生曲線。另一方，米琪漸漸長大成人，卻一直規避親密關係，因為她害怕被再度遺棄！她成了出色的律師，而且在競逐成為事務所中最年輕的合夥人，但真正的事實是她並不喜歡律師的工作，她喜歡的是棒球，她繼承了父親對棒球的熱情與天賦，而成為一名出色的律師只是為了迎合父親的願望！為什麼不把話說清楚呢？真是讓人心痛的曲線。就這樣，父女倆的關係日漸疏離，葛斯慢慢將自己封閉成一個拒絕溝通與關愛的怪老頭。

但隨著年齡日長，葛斯的視力退化，甚至影響到看球的細節，同時新的選秀季節即將展開，球團內部有人認為葛斯連電腦都不會用，無法進行數據分析，只依靠經驗是不夠看的，認為他一把年紀已不再適任球探工作了。（又是一種只相信數字而不相信人的曲曲折折。）在這種氣氛下，葛斯前往北卡羅萊納州鑑別聲名鵲起的新秀波詹催是否適任亞特蘭大勇士隊的第一選秀人選，成了葛斯的最後機會，如果搞砸了將被迫不續約退休。但與父親關係降至冰點的米琪打聽到父親的眼疾之後（當然葛斯照例倔強的不透漏自己的病情），就毅然暫時放下競逐合

夥人的工作，去陪同父親完成挖掘新球星的任務。

當然，在父女關係上一點都不乾脆的葛斯，在棒球的專業上卻表現得直率明白（關於這一點在下一節再詳細說明），於是父女聯手，老爸用耳朵聽女兒用眼睛看，經過連續幾天的觀察。葛斯將觀察結果告訴球團，但球團中一些只相信電腦數據而不實際去看球的混帳從中作梗，沒有聽葛斯的建議而重金簽下波詹催（又是只相信數字不相信人的曲折）。可葛斯父女已經將不簽波詹催的決定告訴了另一個球隊的球探強尼（以為球團會接納自己的建議），陽光的強尼正在追求米琪，兩人互相傾心，結果當然是害得強尼的球團錯誤決策，強尼有可能失去工作，強尼甚至以為是葛斯父女在算計他，憤然離去。同時，米琪被律師事務所來電告知，她請假太久了，所以她的案子就交給了她的競爭對手，也就是說米琪很可能會從合夥人的遴選中落敗。至於老爸葛斯，回去當然可能面臨強迫退休的命運。離去前，父女倆大吵了一架，第二天一大早葛斯不告而別。似乎所有的一切都被生命的逃避、扭曲與虛假所造成的曲線纏繞得亂七八糟，走進了死胡同。幸好，適時出現了一個轉機。

☯ 直線的故事

曲折的對反面就是直接，所以這部處處緊扣住「曲線」這個主題的片子，其實真正要講的是：直接。是啊！人生嘛，還是直接點好！

如果葛斯直接跟小米琪分說清楚，如果長大後的米琪早一點問清楚老爸心裡的真正想法，父女倆就不會相處得那麼彆扭，米琪也不會成長得那麼艱辛，甚至米琪很可能直接繼承老爸的衣缽。另外，葛斯也可以選擇直爽一點的告訴女兒自己的眼疾，事實上父女聯手不是一樁美事嗎？當然，不管是球團、學校、企業或任何機關也可以直接相信一個人的能力、經驗、素養與品格，而不落入數據的官僚與迷思。但戲裡戲外都一樣，人們常常只相信數字，做不到真正相信與尊重一個人。事實上，在電影裡，表現得最精采的直接就是葛斯老到的專業與經驗。首先，葛斯發掘的一個年輕強棒陷入打擊低潮，葛斯解決的方法竟然是讓球團出錢請他的父母家人來探望他，原來，小伙子想家了！沒有深遠的謀略，沒有複雜的計算，老球探直接憑經驗看到這一點，果然看到家人後，年輕強棒的打擊率從低潮直線回升到四成！真是不可思議的直覺判斷！更神的，老葛斯不用靠眼睛（已經有眼病）就直接判定波詹催有曲球障礙的問題，米琪下場近距離觀察後發現果真如此，就跑回去問老爸怎麼知道的？葛斯回答說：「我聽到的。」

聽到！葛斯解釋說如果打擊擊中球心，或好球落進手套，會發出「pure sound」——純粹的聲音，葛斯就是聽到波詹催擊球的聲音不對，從而判斷他有曲球障礙的問題。神！又是一個無法用數字或理論表達的直覺經驗。事實上，「pure sound」本身就是一個充滿想像的隱喻。除此之外，更不用說米琪的事務所不直接相信米琪的能力，以及強尼一時之間無法直接相信他與米琪之間的愛情。人生，總是不容易信得起單純、準確但神奇的直線。

好，說回上一節所提到的轉機：父女倆吵了一架，葛斯先行回去之後，百無聊賴的米琪偶遇在球場投球的里哥。哇！米琪知道自己遇上天生強投了！里哥與波詹催是同一所學校而沒被選上校隊的原住民小子，米琪親自接過里哥的投球後，就知道自己遇到寶了。她帶里哥回勇士隊，剛好碰到老爸被球團迫退，米琪讓老爸與球團高層觀看里哥與波詹催的投、打對決，這是全片的一場高潮戲。站在投手丘的里哥看著昔日一直奚落他的波詹催，一時停下動作沒有立即投球，米琪有點擔心，趨前問里哥是不是緊張？沉穩的里哥對米琪微笑著說：「女士，這只是一場遊戲／It's just a game！」漂亮！說得好！筆者覺得這是全片最精采的一句對白。人間何必要有那麼多彎彎繞繞的利害計較與權謀盤算，棒球跟許多的人生競賽一樣，就只是一場遊戲！一場與高采烈、隨緣盡心、活在當下的生命遊戲！It's just a game，好玩最重要了，這就是直接單純的遊戲哲學。

結果里哥與波詹催對決之下，波詹催啥球都打不到，快速直球、曲球、先說好的曲球，通

通打不到！整個球團譁然！結果證明葛斯是對的，米琪是有棒球天賦的，波詹催確實是有曲球障礙的，選擇里哥是正確的，是人而不是數據是更可以被信賴的，所以「直接」確是人生的最佳行動與答案。

故事最後，葛斯贏回球團的賞識與尊敬，米琪的事務所也來電告訴她幾經證明她才是最適合的合夥人，但米琪將手機丟掉，她決定直接回到自己喜愛的棒球，這時強尼也回到米琪身邊，他決定繞過不去相信人心的計算，而直接信任愛情。當然，父女倆經歷許多曲曲折折之後也終於和好了。

☯兩點讓人讚賞的技巧

雖然談人生的直線，但《人生決勝球》說故事的方式是很細膩的，筆者覺得，有兩點導演的技巧是值得讚賞的：

一、就像上文所說，整部作品許許多多的小地方都扣緊著「曲折／直接」的主題與隱喻，淺層故事與深層隱喻的銜接是絲絲入扣的。

二、但最後一段里哥與波詹催對決的高潮戲是一個關鍵，這段戲將整個故事對主題的呼應全部串連起來了。如果沒有這場戲，前面故事的鋪陳不免顯得有些鬆散，但導演留到

最後才將全片的深層意義整合起來，凸顯出導演說故事的技巧用心而細緻。

這部戲的手法與故事平實而不華麗，全片沒有什麼球場英雄、重大賽事或浪漫情愛，也許，就像作品所要宣說的主題一樣，生命是可以很直率、單純、明確的。是啊！人生嘛，還是直接點好！

關於成功的四個條件

——《翻轉幸福／Joy》中的獨行哲學

一直覺得珍妮佛勞倫斯是一個出色的演員，但她演太多商業大片了，太多的商業包裝反而限制了演員演技的發揮。在演完「飢餓遊戲」這個太花俏的系列之後，珍妮佛終於又有精彩的演出了——《翻轉幸福／Joy》。這是一部讓人感動落淚的悲喜劇，裡面深刻描繪了許許多多人生中難以翻轉的悲與淚，以及執意要翻轉逆轉所需要的強大勇氣。《翻轉幸福》的主題是在講成功的條件與獨行的哲學，是的！要走向成功，只能獨行。

☯ 成功的第一個條件：擁有一個糟糕的人生

是啊！如果要成功，你必須擁有一個足夠糟糕的人生。

《翻轉幸福》是講「魔術拖把」發明人喬依奮鬥與創業的故事。電影是導演大衛歐羅素與珍妮佛勞倫斯繼《派特的幸福劇本》和《瞞天大佈局》之後的第三度合作。故事中的主角喬依雖然英文原名是Joy，但她的人生一點都不有趣。喬依的爸爸是一個感情上非常幼稚，一直更

換伴侶，人格上也不成熟的老男人。媽媽自從跟爸爸離婚後，十七年來就一直將自己封閉在臥室中看連續劇。還有一個一直跟喬依爭父親的愛、看妹妹好戲、老在扯後腿、忌妒妹妹才華的同父異母的姊姊。還有，喬依的前夫也是一個不負責任的傢伙，一直覺得自己懷才不遇沒當成歌手，婚後跟喬依生了兩個小孩，卻不找工作不幫忙家事，只懂得自怨自艾，甚至在離婚後還是賴在喬依房子的地下室窩居。而喬依就是在這一大群人之中最能幹、最負責任、最好欺負的女兒、前妻、妹妹與媽媽。

這是一個周旋、背負這麼一大家子人的可憐女人，生活就整天在忙亂、疲倦與壓力中度過。小時候的喬依就因為父母離婚而喪失了高中資優生的升學機會，長大後要幫爸爸管理工廠的會計事務而放棄到外地升大學，自己成婚後要照顧完全沒有生活能力的自閉媽媽，要養育外婆與兩個小孩，有時候還要收容、安慰情感沒有著落的老爸，等到老爸有了對象了又要與一個勢利眼的有錢女人相處，自己本身要背房貸，要忍受與調停老爸與前夫之間的互相憎恨，還要防著同父異母姊姊的扯後腿與捅漏子……真是應了那句大陸人的俏皮話：「不怕神一般的敵人，只怕豬一般的隊友。」如果這些豬隊友還是妳的家人！那真是擁有一個足夠糟糕的人生了。

「但人生的弔詭就在，糟糕往往是一個很好的開始，痛苦正是成長的溫床，擁有糟糕的人生，才會有必須成功的渴望與動力。」

◉ 成功的第二個條件：擁有一個強大、清晰的初衷與目標

除了痛苦的成長動力，成功者還需要擁有一個清晰的人生目標。擁有糟糕人生的人其實很多，但缺乏人生的目標、方向、抱負與初衷，醞釀再多的糟糕能量也沒有用，因為找不到正向的宣洩管道與出口。所以儒家說「立志」，佛家說「發願」，設定好第一隻人生出發的腳步是很重要的。

關於一個強大、清晰的人生初衷與目標，喬依是有的。她從小就表現出創造與設計的才能，但因為父母親離婚所造成的童年陰影，夢，被掩蓋了。成年後的生活壓力讓喬依身心俱疲，有一回她不小心倒頭就睡著了，在夢中她看到童年時代的小喬依向自己質問：「十七年了！妳逃避十七年了！逃到都找不到妳自己了。」喬依驚醒，夢回來了！

但夢的回歸還需要一個具體事件的點燃。有一回全家在老爸新交的富婆女友的遊艇上喝紅酒，卻因為風浪造成的顛簸，紅酒灑了，結果還是喬依去刷地板，擰拖把時讓碎玻璃弄傷了雙掌，賓果！一個靈感閃進來，為什麼不發明一種不需要用手去擰乾的拖把呢？於是世界上第一支魔術拖把，就在喬依的心中成形。

✪ 成功的第三個條件：擁有所愛者的信任與支持

除了清晰的天賦與目標以及足夠倒楣的人生（正向與反向的動力），當然，喬依還擁有她所愛的人的愛與信任。愛、信任與情感支持的力量還是很重要的。

第一個一直信任喬依終將成功的是外婆。事實上整部電影就是設定在外婆的角度去觀看與進行的。外婆曾經安慰喬依說：「外婆相信妳是家裡安定的力量，妳會是這個家的大家長，妳會帶領這個家走向成功的。」甚至後來喬依迭遭打擊，連她自己都生氣說外婆的想法只是幻想，但外婆對她的信任始終堅定無悔。想深一層，這就是生命的真相啊！事實上，信任、愛、成功都是非理性的，相反的，如果過度依賴理性的頭腦去計算利害，信任、愛與成功就很可能不能在現實中發生了。

第二個義無反顧支持與信任喬依的是從小一起長大的閨中密友。筆者覺得電影中最動人的一段，是喬依被迫親上火線，在電視購物台上推銷自己發明的魔術拖把，但鎂光燈與現場直播的壓力不是缺乏經驗的素人所能想像的，在鏡頭前，喬依傻住了，話講不下去，這已經是電視台第二次給喬依機會了，如果商品銷售不出去，剛起步的事業即會胎死腹中，喬依也會背負無法承擔的債務。但這時，電話響了，觀眾打進來詢問商品內容，喬依反應過來，得到一個解釋

電影符號2——有情、碰撞、如幻與另一種的電影世界

及推銷商品的機會，話盒子一打開，跟著就口若懸河、生動真誠的介紹自己發明的魔術拖把，正是結果果然銷售成功、商品大賣！但，喬依當然知道，在關鍵時刻打進來幫他解圍的觀眾，正是她的閨密啊！這就是用直接行動去挺妳與愛妳的好朋友，比起只會在一邊冷言冷語的「豬家人」，唉！看到這裡，筆者不禁落下感動的淚。

第三個相信與支持喬依的人，是慧眼識英雄的電視購物台經理。她從喬依第一次上台推銷到產品大賣，看到喬依充滿生命力的表現，就喃喃自語說：「她一定會成功的！她一定會成功的！」等到喬依下台，兩人相擁歡慶，經理微笑著對喬依說：「如果有一天，我們成為事業競爭的對手，要記得我們還是朋友，好嗎？」事實上，喬依得到親身上台推銷產品的機會，也是這位商場好友破格特許的。果然，多年後，喬依建立了自己購物企業，營業額甚至超過了她出道的電視台，這時這位舊長官去找喬依進行商業談判，果真應驗了當年的預言，兩人成了事業競爭對手。但這時已經屈居下風的他仍然不改一直對她的欣賞，暗裡向昔日的商場素人提供有利於她的消息。離去前，經理轉過身，微笑著問喬依：「我們還是朋友嗎？」喬依深受感動，回答：「是的！約翰。」

外婆、閨密、經理代表的是愛、義氣與賞識，三種不同型態的支持可以歸結為一句話：有時候一個人對另一個人的「信任」是可以毫不理性也毫無保留的。

☯ 成功的第四個條件：頑固、不認輸的強悍與行動

擁有清晰的目標與所愛者的信任，還是不夠的，關於成功還需要有第四個條件，也許是最重要的一個條件，那就是：到最後我們會發現，人生關鍵的仗其實只有自己一個人在打，我們只能靠自己去衝撞與解決問題，沒有戰友能在關鍵時刻真正的提供幫助，自己永遠是自己唯一的行動者與拯救者。自己行動自己，自己拯救自己。無關乎殘忍不殘忍，這，就是人生的真實。筆者稱之為「獨行哲學」。

從夢回來之後，喬依就知道自己必須採取行動了。她一睜開眼，看到前夫與老爸的臉，就對前夫說：「你必須搬出去，不是因為什麼理由，而是因為我們已經離婚了。」是啊！面對現實，斬斷過去的牽扯。然後她對老爸說：「你也必須搬出去，你要自己面對自己感情的問題，而且你要讓你的有錢女朋友借我錢創業，從我為了你離婚到當你的會計，我犧牲不念大學，每次你被女朋友趕出來，我一定收留你，如果你問問良心，你就知道你欠我的，這一次我要你償還了，你必須幫我。」強悍！直接提出要求，勇敢行動。接著喬依要解決設計魔術拖把的技術問題，要搞定老爸難纏的勢利眼女友，要通過法律作業確立專利的申請，要找好魔術拖把零附件代工的管道，要穩定生產線的順利運作，要艱辛的尋找行銷通路，當然也沒少一直補老爸、

勢利眼富婆、老姐等「豬家人」桶出漏子的破洞……在關關難過關關過的過程中，連一直疏懶的前夫都被喬依感動了，他透過關係帶喬依搭上電視購物台的線，購物台經理欣賞喬依的勇氣與發明，但第一次在節目上推銷，卻碰到一個高傲卻不諳使用魔術拖把的購物台經理名嘴，結果是一支拖把也賣不出去！整個家族的興奮之情頓然落空，一整個倉庫的拖把怎麼辦？於是一幫「豬家人」又照例對喬依冷言冷語。但喬依可不管這些，她衝去購物台找經理，千方百計說服經理，她要親上火線推銷自己的產品，結果就是上一節所說的經理破格讓一個素人去銷售自己的產品，喬依得到閨密的襄助讓魔術拖把天量大賣。事情完了嗎？喬依成功了嗎？還早哩！高興勁還沒退，拖把零附件代工的工廠得知銷售成功故意哄抬價格，勢利眼富婆與老姐又接連做出笨蛋決策，於是喬依跑去談判卻赫然發現對方剽竊她的發明，卻反而被土匪工廠惱羞成怒的告她非法入侵私人土地而被關。這真是一個殘酷的世界！電影最難堪的一幕是保釋出來的喬依，發現自己好像要輸了！更過分的是老爸與富婆連手逼迫她認賠與宣布破產，而且言詞攻擊她根本不是一個有可能成功的人，富婆的律師也說根據經驗這個專利權官司是不可能贏了，至於「豬家人」們所犯下的腦殘錯誤則彷彿再不值一提，喬依要獨自承擔五十萬美元的天價債務！喬依瀕臨崩潰！生氣的說外婆看錯她了，這根本是一個不給努力的人任何機會的世界！她將所有人都趕出去，獨處的時光痛苦難堪，但接下來該怎麼辦？沒怎麼辦呀！仗還是要繼續打，而且，只能靠自己一個人。冷靜下來，喬依強忍悲痛，然後細心研究契約文件，

連律師都說沒機會的官司還會有問題嗎？果真有問題！喬依發現代工工廠根本是詐欺，對方所侵佔的專利跟自己所發明的專利根本是不同的設計，對方在玩法律漏洞，而且打電話去對方在香港的後台大老闆一查證，才知道大老闆對美方已經申請專利開始生產毫不知情，這家可惡的代工工廠根本是犯了詐欺與誣告罪！找到敵人的破綻了！離譜的是，勢利眼富婆的律師竟然完全沒有發現這麼大的窟窿！唉！人生這傢喔，還真的只能靠自己去打。喬依行動了，將自己的長髮剪短，逼迫敵人的頭兒出面，單槍匹馬，直搗黃龍，飛到對方的城市，敵人頭兒剛剛開始還虛張聲勢的出言恫嚇，但隨著雙方籌碼一攤開，對手服軟了，簽下切結書，答應不再哄抬零附件價格，並私下付喬依鉅額賠償金，只求喬依不提出告訴。哈！真的是翻轉幸福！是的！成功最重要的條件就是準備好頑固、不認輸的強悍與行動，而且是「獨屬於自己」的頑固、不認輸的強悍與行動。這就是電影告訴我們的「獨行哲學」，人生的最終戰，絕對是只有一個人去赴會的。

這就是《翻轉幸福》所說成功的四個條件：

一、擁有一個糟糕的人生。

二、擁有清晰的天賦與目標。

三、擁有所愛者的愛與信任。

四、擁有獨行的強悍與行動。

四個條件，你擁有幾個？客觀分析，這四個條件有先天、運氣的部分，也有後天、努力的部分。像第一個條件，並不是每個人都會有一個倒楣的人生的，欠缺了苦難的背景，也就醞釀不出必須成功的渴望與動力。第二個條件呢？目標與天賦？我覺得有後天努力的部分，但也有先天稟賦的部分。至於第三個條件，是否能擁有所愛者的信任與支持，則大部分得看每個人的造化與運氣了。看來唯一真正能全然掌握的只有第四個條件，人可以完全決定自己是否要擁有獨行的強悍與行動──戰場，是屬於自己的；仗，是要靠自己去打的；生命的道路，必然是孤獨的。

『如幻世界』系列

原來生命的一切都是從……開始的！

——分析《超時空攔截／Predestination》的哲理與巧思

☯ 前言：擁有深邃靈魂的科幻懸疑劇

生命的一切都是從哪兒開始呢？

文章題目設計了一個懸念。

二○一四與二○一五年之間，強片紛呈，像《星際效應》、《鳥人》、《進擊的鼓手》等作品，都在不同的藝術風格上攀上險峻的高峰，所以在強檔環伺下，很容易就忽略了這一部厲害的作品，是的！《超時空攔截》也很厲害！這部片子改編自三大科幻小說大師之一的羅伯特・海萊因的短篇小說《你們這些活死人／All You Zombies》，英文原片名是《Predestination》，有緣份、宿命的意思；但筆者個人認為不管是小說篇名，還是中、英文片名都不太掌握得住作品主題的神髓。事實上，三大科幻小說大師的作品多有翻拍成電影，像翻拍自艾西莫夫作品的《變人》、《機器公敵》，翻拍自克拉克作品的《二○○一太空漫遊》、

《二〇一〇威震太陽神》等等，但筆者認為這一部《超時空攔截》是三大師作品中翻拍得最成功的一部。先天上，科幻電影這個片種本來就不容易拍出深度，常常會出現技巧掩蓋內涵的藝術貧血症，很多大成本製作像《明日邊界》、《普羅米修斯》、《戰爭遊戲》等等都掙脫不了這樣的創作瓶頸。但《超時空攔截》不會。這部澳洲出品的科幻懸疑片，同時擁有酷眩曲折的故事佈局與深邃震撼的思想內涵，整部片子沒用上啥厲害的特效，看得出是一部製作成本並不高的作品，卻小兵立大功的超越許多所謂的科幻「大」片而達至更卓越的藝術高度。事實上，《超時空攔截》的主題深刻但清晰，真正難表達的是它精細巧妙、絲絲入扣的故事行進。那我們就從超炫的故事談起吧。

☯ 一個時空循環的故事

幾經考慮，筆者決定用與電影一樣的敘事方式說一遍故事。

這是一個關於時空循環的科幻懸疑故事。

故事的主角是一名隸屬於時空署的時空特工，時空特工的工作是藉由小提琴盒形狀的攜帶型時光機的幫助，「跳回」重大案件發生之前，阻止犯罪事件的出現。在電影中，刻意沒去提及這位時間警察的名字，我們就姑且稱他為「旅者」吧。故事開始，旅者追蹤一位連續炸彈

客，該名罪犯被媒體稱為「旋風炸彈客」，他將會在一九七五年的紐約造成一萬一千人的爆炸傷亡。雖然旅者找到了旋風炸彈客準備引爆的炸彈，但是不慎被炸傷毀容，危急之際，一個電影刻意不讓觀眾看到面容的神祕人相助旅者搆到時光機，旅者適時趕返「未來」的時空署接受整形治療手術。手術給了旅者全新的容貌與聲音，但時空署卻希望主角不要再管旋風炸彈客的案子，而要他著手準備最後的任務。

所以旅者跳到一九七〇年代，化身酒保，低調地等待目標上門──這時一個筆名「未婚媽媽」的專欄男作家約翰（John）光顧酒館。與旅者閒聊之際，約翰與旅者打賭可以跟他說一個前所未聞的「最棒故事」。隨即約翰娓娓道來他荒謬的一生：約翰原來是一個被棄養的女嬰（沒錯！是「女嬰」），被一個神祕人放在孤兒院的前門，從小在孤兒院長大，名叫珍（Jane）。珍個性強悍、孤僻、聰明、與人群格格不入。珍長大後，某日太空機構的政府官員來到孤兒院挑選女孩，訓練女孩成為在長時間太空旅行中陪伴太空人的生理配偶。珍被選中參與訓練課程，她聰明、數理能力強、強壯，種種能力都優於同梯的女孩，但因為自衛打架被踢出了隊伍，然而訓練所的官員羅賓森向她保證，一定會來找她，因為珍有著高於常人的天賦。被踢出來的珍只好自力更生，當人女傭，後來意外的與一神祕男子墜入愛河，但神祕男子讓珍懷孕後就不知去向，珍控訴一切的痛苦，都源於七年前的被遺棄。其間羅賓森真的來找珍，但珍已懷孕，無法再進入機構。珍產下一女後，醫生卻赫然告訴她，她先天擁有男女兩性的器

官，由於難產，已經動手術切除了子宮與卵巢，所以接下來會幫她做變性手術，讓她變成男人。但衰運還沒有完，珍生下的女嬰竟然被偷走了！感到人生既無奈又痛苦的珍，既要學習男人的一切，又要想辦法生存，他來到了紐約，改名為約翰，寫起了文章，成為筆名「未婚媽媽」的專欄作家。（筆者插播：在觀影時，看到這裡，筆者愈看愈想睡，以為是看到一部大怪片與一個怪故事，但後來劇情峰迴路轉，原來前面的許多無聊情節在後來的故事都會一一扣上。）

旅者聽完約翰（男版的珍）的故事後，提供約翰一個機會，他坦言自己的身分來歷，以及想招募約翰進時空署的目的，前面提到的羅賓森其實是時空署的主官，太空計畫云云根本是個幌子！旅人告訴約翰，他正在追捕旋風炸彈客，他帶著約翰「跳回」一九六三年，要他到某學校門口等待，並給了他一把槍，要他逮捕炸彈客，如果達成任務，就可以成為時間特工。約翰緊張地等著炸彈客出現，卻被一個女孩不小心撞到了，女孩開口道歉，約翰震驚！轉頭一看，原來是珍！自己遇上了一九六三年的自己，男版的自己遇見了女版的自己！更要命的，原來自己還是珍時，所愛上的與後來拋棄自己的男子也是自己！

另方面，旅者再次「跳回」一九七〇年代，企圖再度阻止炸彈客，但還是失敗，並看到了被炸傷的自己，就是電影的開頭，原來也是旅者自己幫助受傷的自己擋到時光機！隨即羅賓森找旅者談話，羅賓森提醒他規定是為了保護特工，避免引發時間震盪，因為在未經時空署授

權的情況下跳躍，特工的心靈會遭受到傷害與扭曲。羅賓森要旅者趕快完成最後的任務，所以旅者「跳到」醫院的嬰兒房，抱走了珍的女嬰，然後再「跳回」一九四五年，將女嬰放在孤兒院前門⋯⋯原來偷走珍的女兒的竟然是主角旅者！更讓觀眾意想不到的，原來被偷走的珍的女兒就是孤兒院前門的棄嬰，也就是長大後的珍！自己生下自己！自己成長到這裡，真覺得故事的佈局懸疑巧妙！但驚奇還沒結束，旅者「跳回」一九六三年去找約翰，當然，約翰與珍彼此相愛，約翰不願拋棄珍，但旅者向他解釋了一切，他將約翰帶回時空署，讓約翰從此邁上偉大時空特工的道路。

完成最後任務的旅者退役了，但念念不忘旋風炸彈客案子的他不自覺的選擇回到炸彈客的時代過退休的日子。本來隨著時空特工退役，時光機理當自動關閉，但旅者狐疑的看著時空機竟然失去了關閉的功能？退役後的旅者並不能好好享受退休生活，他不斷想到炸彈客的案子，最終他還是有意無意的在一家洗衣店逮到了炸彈客，卻赫然發現旋風炸彈客竟然就是年老的自己！

兩個自己一番爭辯之後，退役的旅者終於還是槍殺了因為做了太多時空跳躍而造成心理扭曲的老年的自己，他決定要試試看，掙脫旋風炸彈客的宿命。但電影的驚奇還沒有結束，導演接著給觀眾丟下一個最後又最大的震撼彈！電影出現旅者脫下上衣的鏡頭，赫然有著與約翰一樣的因為變性受術而留下切除乳房及子宮的手術疤痕！什麼？珍就是約翰！約翰就是旅者！原

來毀容前的旅者的臉孔就是約翰！導演一直故意讓我們看不見，真是絲絲入扣的情節安排。

下面就是筆者嘗試將時間循環列成一個直線行進的表，好方便理解：

一九四五年	旅者將小嬰兒Jane放在孤兒院前門。
一九六三年	成長後的Jane與John在學校門口相遇，然後相愛、懷孕。但John神祕失蹤，Jane感到被遺棄，而且在生下一女後接受了變性手術，Jane成了John。同時小嬰兒被旅者偷走，旅者跳回一九四五年，將小嬰兒Jane放在孤兒院前門。
一九七〇年	John在酒吧與化身成酒保的旅者相遇，並回到了一九六三年與Jane相遇。旅者則跳到電影開頭的現場與旋風炸彈客搏鬥，並把時光機遞給燒傷容顏的年輕自己。
一九八五年	旅者再去找John，帶John離開了Jane，來到了一九八五年，從此John走上了時空特工的宿命道路。旅者完成所有任務後退休到了紐約大爆炸的年代，並在一九七五年槍殺了旋風炸彈客，同時發現了旋風炸彈客其實就是自己的祕密。
一九九二年	成為時空特工的John因為被炸彈燒傷了臉而整容，整容後化身成酒保，與一九七〇年的John相遇。故事又繼續循環下去。

這就是《Predestination》的時間循環的神奇故事，那故事背後的深層哲思到底是說些什麼呢？

☯ 原來生命的一切都是從「自己」開始的！

看完上文的故事鋪陳，我們才知道：原來旅者、珍、約翰、旋風炸彈客、甚至拋棄珍的神祕男子、在故事一開始幫助受傷毀容的旅者拿到時間機器的另一個神祕客，通通都是同一個人！從旅者的角度，整部「戲」從頭到尾都是「自己」在演啊！或者說都是自己與自己在演對手戲──旋風炸彈客打傷旅者（自己打傷自己），年長的旅者救了年輕的旅者（自己救了自己），旅者與約翰在酒館相遇（自己向自己傾吐），約翰與珍的邂逅及墜入愛河（自己與自己談戀愛，自己讓自己懷孕），旅者帶約翰穿越時空讓他成為偉大的時間警察（自己教導自己），旅者最後槍殺了旋風炸彈客（自己殺掉自己、擊敗自己）！嘿！真是巧思！其實不只己，真實的人生何嘗不是如此，人生這部大戲其實都是「自己」一個人的故事啊！漫長曲折的戲，一生其實都是自己自導自演出來的戲碼啊！

原來生命的一切都是從「自己」開始的！不要埋怨他人，不要怪罪環境，甚至沒有運氣這回事，自己是唯一，自己是一切，自己是開端，自己也是終點。

《超時空攔截》的深層結構就是要告訴我們：自己決定自己的出生（很佛學的觀點吧），不！更精確的說法應該是：自己就是自己的出生，自己就是自己成長過程的悲辛與痛苦，自己

就是自己的孤獨，自己就是自己的荒謬命運，自己就是自己的愛與慾，自己就是自己的孩子，自己就是自己的突破，自己就是自己的病態與扭曲，自己就是自己一直要尋找的敵人，自己就是自己的最終修正與救贖。所以，引申出來的深層哲思是：回到自己。這才是生命最真實的答案與途徑。

修行大師傅奧修曾經說過：「一切都不是真的，不過都是頭腦的戲碼、心理劇。你是舞台，你同時也是演員、編劇、導演、製作人、觀眾——一切都是你，都是你頭腦創造出來的。」奧修又說：「印度教徒稱這個世界為『瑪雅』（maya），意思是幻象」。是不是？奧修的話跟電影所談的深層意涵很接近。大師傅進一步說：「頭腦就像一面鏡子。這個世界反映在鏡子裡……當鏡子不在的時候，反映也跟著沒有了，現在你才能看到真實的世界。」（參考奧修著作《覺察》第四章，生命潛能出版社。）《超時空攔截》只是通過一個駭人耳目的科幻故事來講一個真實深刻的生命道理：自我決定人生，「自我」是所有生命事件的起源。但修行原理更進一步的告訴我們，自我是由許許多多頭腦作用構成的，那麼只要想方設法將種種頭腦作用取消，把鏡子抽掉，自我沒有了，心打開了，心清了，心靈覺醒了，就會立即看見一個天清地寧的實相世界。

《雙面薇若妮卡／The Double Life of Veronique》到底是一部怎樣的悲劇？它哀悼的到底是什麼？

筆者定位《雙面薇若妮卡／The Double Life of Veronique》是一部悲劇。

《雙面薇若妮卡》是已故大導演克里士多夫‧奇士勞斯基在一九九一年由波蘭轉往法國發展的關鍵作品。個人認為奇士勞斯基真正的顛峰之作是《三色》，《雙面薇若妮卡》可以視為是《三色》系列的序曲或先聲，但本身又具備飽滿的質感與靈魂，事實上，《三色》是一部在結構與隱喻上都經過周密安排的大電影，只要掌握得住它的軸線，反而是比較容易理解的；相對的，從某個角度來說，《雙面薇若妮卡》是一部更難懂的片子。

筆者一再提過三種電影的分類：一、道理深刻的電影，二、氣氛動人的電影，三、故事好看的電影。《三色》比較傾向第一類，《雙面薇若妮卡》則明顯屬於第二類。所以這是一部以氣氛取勝的作品，那，展現的是什麼氣氛呢？筆者認為是一種悲劇的情調與氣氛。

很難說得清楚《雙面薇若妮卡》到底要表達的是什麼，但它導演手法的通透與電影質感的細膩，卻讓觀影者心神顫動，可筆者相信在動人與難以言說的氣氛背後仍然是有著奇士勞斯基

所要傾吐的話語的。這是一部不好懂的電影，這是一篇難表達的影評，筆者勉力一試，看看能否補抓到這部悲劇的真正底蘊。

故事講述兩個有著太多靈魂繫聯的女孩，一個生在波蘭，一個生在法國，兩個女孩實在擁有太多的巧合了──都叫薇若妮卡，都有相同的美貌，都有音樂天賦，擁有相同習慣，都喜歡透過一個水晶球看世界，都是母親早逝，而都有一個疼愛自己的父親，都有一個溫柔的男友……兩個擁有神祕繫聯的靈魂冥冥之中互相牽引，都各自感到自己彷彿不是孤獨的存在。

但兩個薇若妮卡的個性卻很不一樣。波蘭的薇若妮卡熱情奔放、直率大膽、才氣橫溢。她奪得歌唱比賽魁首，被指揮賞識，得到在管弦樂團擔綱主唱的機會。有一次，她興奮的拿著樂譜經過廣場，卻剛好遇上波蘭剛解放的示威抗議，在混亂的人群中波蘭的薇若妮卡驚鴻一瞥的看見到此地觀光的法國的薇若妮卡！法國的薇若妮卡匆匆上車，但波蘭的薇若妮卡看到了這個神祕相繫的靈魂，彷彿看到命運的啟示。而奇士勞斯基更出乎觀眾意料之外的安排了這個天縱英才的薇若妮卡在舞台表演的最高峰時突然香消玉殞！在宛轉悱惻的天籟之音唱到最不能自己時一瞬間沒有理由也不需要理由的結束了流星般殞落的藝術與生命！

波蘭的薇若妮卡逝世後，故事轉回法國的薇若妮卡。法國的她突然感到莫名的悲傷，她跟父親說「自己好像又變回孤獨了」。於是她突然放棄了音樂上的天賦與機遇，只自我保護般的甘願當一個音樂老師。雖然法國的薇若妮卡一樣的清麗、迷人、風流，但她的性格其實比之於波蘭的薇若妮卡顯得更內斂、退縮、謹慎、敏感、脆弱、感性，這是一個在怯懦與憧憬之間小心探索著愛情與人生的薇若妮卡。結果法國的她愛上了一個傀儡師，在幾經周折之後，她終於得到了愛情，但這時傀儡師扮演了一個關鍵的角色，他憑著一個藝術家的敏銳，從薇若妮卡的舊照片中發現了另一個在波蘭的她！而且神奇的道出了兩個薇若妮卡的故事！法國的她看見照片中波蘭的她失聲痛哭，不能自己。原來她，就是自己從小感到並不孤獨的原因！原來她，就是自己變回孤獨的原因！原來自己真的永永遠遠的失去她啦！傀儡師為了安慰薇若妮卡與她作愛，痛苦與性愛同時昇華到最高點。電影最後，法國的她開車去看父親，卻忍不住將車子停下來，撫樹黯然，同一時間，在屋子裡的老父親彷彿感應到了什麼。

前文提過，《雙面薇若妮卡》是一部氣氛動人，風格特異的作品。筆者認為這部作品所展現的藝術氛圍可真是獨一無二的──三分淒美神祕＋三分深邃難解＋三分敏感細膩＋一分孤絕哀

《雙面薇若妮卡／The Double Life of Veronique》
到底是一部怎樣的悲劇？它哀悼的到底是什麼？

傷的氣氛。而成功營造出如此讓人動容的藝術氛圍，筆者認為有四點理由：

一、伊蓮雅各分飾兩角的演技令人心碎動容。奇士勞斯基將這位當年年僅二十五歲的女演員拍得美絕人寰，在戲裡，她就是一道絕美的風景，她就是一種淒美的感受，她就是那個美得讓人心碎的雙面薇若妮卡。伊蓮雅各憑著此片奪得坎城影后，果然不是僥倖。導演選角準確，演員表演出眾，是成功醞釀這部片子特殊氣氛的一個重要理由。

二、奇士勞斯基真是一位善於利用光影變化以襯托神祕感的高手。電影中一再使用反射與折射的影像技巧，烘托出那種不真實、神祕、曖昧、感傷、真假交疊、說不清楚的作品質感，這是本片的一大特色。

三、看過奇士勞斯基電影的觀眾都會發現：這個導演作品的配樂很厲害。那種雄渾激揚又洗練潔淨的樂風，一直讓觀影者印象深長。基本上，奇士勞斯基的電影音樂都是跟配樂大師普瑞斯納合作的，普瑞斯納曾回憶說導演很少跟他談配樂的細節，兩個人反而較常討論音樂在電影中的哲學性概念，可見音樂元素在奇士勞斯基作品中的高度。所以在奇士勞斯基的電影裡，音樂不只是音樂，電影中的音樂是有表情，甚至是有思想、有內涵的。很少電影與配樂的結合那麼的深，音樂成了奇士勞斯基作品特殊氛圍中的一個不可或缺的部分。還有一點很好玩的，在奇士勞斯基的多部電影裡，都有出現一位荷蘭作曲家范‧丹‧巴登梅爾，實際上這位巴登梅爾是不存在的，其實就是普

四、第四點理由是這個電影故事真的很奇詭。一人分飾兩角，兩個角色之間幾乎沒有碰面，彼此之間又有著神祕的交集，故事本身就洋溢著難以言喻的夢幻觸感。一般這種套路的電影大部分是講同一個主角的不同人生的可能性，像葛妮絲‧派特洛主演的《雙面情人／Sliding Doors》與加爾德勒托主演的《倒帶人生／Mr. Nobody》，都是這類作品中的佳構。但《雙面薇若妮卡》卻是同一個演員兩個角色的故事，但跟一般面貌相似或變生子的故事又不同，兩個薇若妮卡幾乎在沒有碰觸的情況下各自發展自己的人生故事。也就是說，電影的故事本身即散發著一種神祕的氛圍。

女主角、運鏡、配樂、情節，共同築構出一份獨屬於《雙面薇若妮卡》的悲劇美學。

《雙面薇若妮卡》將生命的神祕和豐富的感性發揮得淋漓盡致，導演奇士勞斯基曾經說：「那是一個純粹關於感覺與敏感性——而且還是無法用電影表達的敏感性——的故事。」《雙面薇若妮卡》的故事瀰漫著淒美的愛憐、細膩的神祕、深沉的悲傷、魂斷的美感，就像前文所說的，我們很難說得清楚這部作品到底要表達的是什麼，這是一部以氣氛見長的片子，所以文

雷斯納的化名，是導演與配樂師合作虛構的一個夢幻作曲家。

《雙面薇若妮卡／The Double Life of Veronique》
到底是一部怎樣的悲劇？它哀悼的到底是什麼？

章最後關於作品深層意義的理解，純粹是筆者個人的「猜測」與看法。

個人認為這兩個薇若妮卡的故事講的是生命中潛藏著另一個自我的可能。法國的薇若妮卡代表的是平時生活中的自我，而波蘭的薇若妮卡則是象徵一個不平凡的真我的可能性。原來每一個人的生命深處都可能隱藏著一個勇敢、熱情、純真、不凡、善良、大膽、沒有禁忌、不受拘束、不會顧慮、只單純的要呈現生命本質與才華的真實自我。這就是波蘭的薇若妮卡所代表的隱喻。所以波蘭的薇若妮卡殂逝，法國的薇若妮卡就放棄了對理想的追求，以及當她知道波蘭的薇若妮卡的真實存在而放聲痛哭，還有電影最後的撫樹黯然，其實代表的都是對生命深處真我消逝的哀悼。是的，這是一部悲劇，講的就是失去最強大、最純粹、最熱烈的自我的一種深刻的悲哀。

奇士勞斯基曾說有一位十五歲的女孩子告訴他看了《雙面薇若妮卡》後，她知道靈魂的確存在。奇士勞斯基聽後覺得，只為了讓一位巴黎少女領悟靈魂的真諦，拍這部電影就很值得了。我不知道這位十五歲女孩與奇士勞斯基講的靈魂是不是就是上文筆者所分析的意涵，如果是，當有一天我們發現失去自己最飽滿的靈魂時，那份內心深處的悲痛一定是最深沉、最深沉、最深沉的……

惡魔是真的存在嗎？

──分析《邪靈刑事錄／Regression》中的闇黑世界

這是一部討論惡魔或魔鬼到底存不存在的電影。電影的答案是：惡魔是真的存在的。

《邪靈刑事錄／Regression》是二〇一五年西班牙鬼才導演亞歷山卓・亞曼納巴繼《點燃生命之海》、《風暴佳人》等名作後，第六度自編自導的作品，由艾瑪華森（《哈利波特》裡的妙麗）與伊森霍克（前兩篇文章所評論《超時空攔截》的男主角）擔綱演出。一般來說，恐怖片跟科幻片一樣，都很難拍得有深度又合情合理，但這部《邪靈刑事錄》好看、深邃、又洞察人心，是恐怖片或推理片中的難得佳作。原片名《Regression》，是指心裡治療中的回歸療法或回溯療法，這是一個電影故事中的key。《邪靈刑事錄》像一個懸疑的電影洋蔥，一層一層剝下去，會發現故事的背後有故事，背後的故事背後又有更背後的故事。最後剝到核心，赫然發現裡頭存在著很深刻的東西。先看第一個故事吧。

☯ 第一個故事

電影一開始的字幕就解說美國從一九八○年代開始，魔鬼崇拜的歪風瀰漫全國，而本片是根據一個真實的事件改編的。接著故事轉到一九九○年，小鎮警探布魯斯接辦一起離奇案件：十七歲少女安琪拉指控父親犯下性侵自己的亂倫罪行，少女的父親到警局認罪，向警方供稱他的女兒跟去世的母親一樣完美，母女二人都是不會說謊的，問題是父親完全想不起犯案的細節。布魯斯一開始以為這只是父親的謊言，但見過清純的安琪拉之後，漸漸的發現這椿案子可能扯上魔鬼崇拜團夥的獻祭儀式！布魯斯尋求心理學家的協助，通過催眠回歸記憶的療法，赫然揭開愈來愈駭人聽聞的真相——安琪拉原來是獻祭給魔鬼的犧牲，強暴她的不只父親，甚至還包括布魯斯的警察同事！還不止此，連安琪拉的外婆也是崇拜魔鬼團夥的成員，曾經親身參與迫害自己的外孫女！在持續尋找證據的努力下，布魯斯與心理學家進一步找到安琪拉逃家的哥哥，通過催眠回歸，也隱約發現哥哥也經歷過與安琪拉相同的遭遇，兄妹倆的父親是魔鬼的信徒。

這時，在氣氛詭異的辦案過程中，身心俱疲的布魯斯開始出現頻繁的噩夢——噩夢中的布魯斯被灌下一種特殊的迷藥，被崇拜魔鬼團夥帶著去參與獻祭儀式，一一看到通姦、凌遲、殺

嬰、食嬰屍等等殘暴的反基督現象，在夢境的最後，布魯斯赫然看到自己身著魔鬼信徒的黑袍，手持染血的匕首，原來自己也是食屍者的一員！同時，慢慢打開心防的安琪拉告訴布魯斯崇拜魔鬼團夥的慣用手段——一直不說話的電話給你，許多陌生人在路上盯著你——這就是魔鬼信徒們對你發出警告了。果然，安琪拉的話一一應驗，布魯斯愈來愈感到自己身處魔鬼勢力的包圍之中。而且，布魯斯發現在噩夢中一直出現一張老女人的臉，彷彿是這個邪惡團夥的大祭師。

案情似乎漸漸水落石出了，安琪拉的外婆也受不了輿論壓力，在精神錯亂的情況下跳窗，頸椎受傷住院。另一方面，布魯斯與安琪拉之間似乎暗生情愫，布魯斯在查案的過程中忍不住同情安琪拉的遭遇，而且也被安琪拉的清純吸引，安琪拉方面則逐漸對布魯斯產生依賴的感情，結果在母親的墓前安琪拉吻了布魯斯，布魯斯馬上驚覺逾越了職業規範，道歉離去。離去後的布魯斯警覺自己涉案過深，而且理智未泯的他回想到案情仍存在著許多撲朔難明的地方，倏然靈光一閃，不放棄的繼續追查，卻發現故事背後有著更駭人的……電影最後，安琪拉在一直保護她的牧師的陪同下，出面接受媒體記者的採訪，控訴崇拜魔鬼團夥的真實存在及罪行。

這是第一個故事，很讓人髮指，但事實上惡魔的猙獰遠不止此。

☯ 第二個故事

第二個故事與第一個故事情節相同卻有著不同的視角。布魯斯愈來愈感到這案子不太對勁！尤其跟安琪拉接吻之後，怎麼彷彿有被……設計的感覺？而且在涉案人的證詞中確實有許多弔詭之處。首先，安琪拉爸爸怎麼會將自己的罪行忘記得那麼徹底？心理學家的說法是一個人的行為如果嚴重違反了自己根深蒂固的道德觀，就會出現壓抑性遺忘的精神狀況。但為什麼那麼湊巧安琪拉哥哥的回歸治療也得不到完整的畫面？心理學家的說法這是一種自我保護的防衛性失憶。真那麼巧？父子二人都不約而同失去了記憶？再加上安琪拉的外婆抵死不認罪，難不成又是失憶？布魯斯又想到被安琪拉指控參與集體強暴的警探同事多次表現得有難言之隱，加在他身上的指控說穿了也只是安琪拉的一面之詞，將之視為崇拜魔鬼團夥的成員也只是自己的推論，會不會是真的另有隱衷？

其次，安琪拉所說的崇拜魔鬼團夥的慣用手段，也可以有不同的解讀——在路上許多陌生人會盯梢你，可能是自己的疑神疑鬼呀；有人一直打不說話的電話給你，可能根本是……安琪拉在搞的；更絕的，某夜，布魯斯心情沮喪，在小酒館喝悶酒，忽然，他衝去外頭大街，抬頭猛盯著大型廣告看板，那是一張食品的大型廣告，廣告上面的人像不正是一直出現在自己噩

夢中的老女人的臉嗎!?靈光猛閃，布魯斯似乎看到答案了。

布魯斯立馬跑去請教心理學家，有沒有可能因為強烈的環境與氣氛的暗示，造成一大群人的集體恐懼，而人群所恐懼的只是虛擬的幻象，其實都不是真的。心理學家想了一想，回答說：「集體性歇斯底里。」布魯斯懷疑因為案情愈演愈烈，製造了一種集體恐懼的氛圍，造成在回溯治療中誤植入許多不真實的畫面。心理學家立即挺身捍衛他的專業，批評布魯斯說：「你是不是涉案過深呢？你花了那麼大的力氣查出崇拜魔鬼團夥，最後你卻要推翻自己的努力成果？」布魯斯轉身就走，離去前回身說了一句：「教授，是你要我保持理性思考的。」

跟著布魯斯再度去找安琪拉的爸爸，因為他一再細聽口供錄音，發現安琪拉爸爸在一個地方上的語氣似乎有所保留，這裡有文章！果然一問之下，布魯斯才知道安琪拉的心結──原來溫和的安琪拉爸爸以前是個酒鬼，每次酗酒後都搞得全家痛苦不堪，溫柔的妻子受不了長期家暴陰影的壓力，遽然病逝。妻子死後安琪拉父親痛悔不已，毅然戒酒，成為一名虔誠的基督徒。但安琪拉已經恨上了父親，也恨上了其他家人，她心裡扭曲認定是全家合力害死媽媽的。

噢！布魯斯恍然大悟！原來……至於安琪拉哥哥根本不是被父親性侵什麼的，是安琪拉在父親面前中傷哥哥犯了雞姦罪行，被父親不容趕出家門。那麼外婆的絕不認罪就更好解釋了，她根本不是什麼魔鬼團夥的成員嘛！當晚，布魯斯回到家，被跟蹤潛入的兩個蒙面人攻擊，一番打鬥，布魯斯掏槍制住兩名攻擊者，命令他們拿下頭罩，原來是被布魯斯逮捕指控強暴安琪

拉的同事與另一名警來脅怨�報復，追問之下，被指控的同事終於承認，他曾經與安琪拉發生關係，而根本不是什麼獻祭魔鬼儀式中的加害人！布魯斯恍然大悟！原來一切都是……

原來一切都是安琪拉在搞的鬼呀！因為對父親與家人的報復心態，她利用自己的清純形象，同時涉獵關於魔鬼崇拜的書籍，加上當時社會集體氣氛使然，安琪拉撒了一個瞞天大謊，將所有人都拉進一個見鬼的夢中！

☯ 最後一個故事

第二個故事應該就是案情的真相吧，但第三個故事才是導演真正想要告訴我們的——怎樣製造惡魔的方法。電影告訴我們關於如何製造惡魔，有兩個步驟：

一、首先要有一顆受傷扭曲的心，而且這顆受傷扭曲的心想要報復。這是製造惡魔的基本材料。

二、這顆想要報復的受傷的心還要有足夠的聰明狡猾去洞察、利用不同的人不同的貪心執著。惡魔再可怕，但人心如果沒有貪執，邪惡的力量也無法趁虛而入。所以人心的貪執是製造惡魔的進階材料。

像電影中的安琪拉就是一個很懂利用不同對象內心不同貪執的惡魔化身——她利用布魯斯過度膨脹的正義感及急著想破大案的貪心，將他誤導進一個虛擬魔鬼的世界；心理學家也是因為執著證實回歸療法的權威性，而疏忽了回歸療法有將錯誤記憶殖入的可能；安琪拉又利用父親不顧一切想要贖罪的心情，硬將性侵親生女兒的汙名架在他頭上；同時她利用牧師想要樹立教會威權的貪心，而為她的謊言背書；至於跟她發生關係的警察，當然就是利用對方想要保住名譽的貪心，而將之捲進一個虛構的罪名之中。看吧，每個人都有不同的貪心，貪心正是惡魔的樂園。所以想要報仇的扭曲心靈＋貪心執著的人性空隙＝惡魔就要現身了。

《邪靈刑事錄》的導演手法絲絲入扣，懸疑情節抽絲剝繭，劇情推進合情合理，又不會刻意堆砌嚇人的鏡頭，這不是一部低俗的恐怖片或驚悚片，而是一部深挖人性黑暗面的心理劇。

事實上，這個世界是沒有惡魔的，一切都只是人心扭曲與貪執的作用；但往更深處去想，這個世界是真的有惡魔的，只要人心存在著負面的扭曲與潛藏的貪念，這就是惡魔的根源，不！扭曲與貪念本身就是惡魔。所以小心！只要心中一出現恨的情緒，或放不下自己認為重要的東西，惡魔或魔鬼就會出現在你我的身邊了。

電影符號2——有情、碰撞、如幻與另一種的電影世界

什麼是「殘酷與不正常」的懲罰？

——電影《迴路人生／Cruel and Unusual》的深層意義

上一部《邪靈刑事錄》探索魔鬼，這一部《迴路人生》討論地獄。

什麼是地獄？什麼是最嚴重的懲罰？兩個問題，一個答案：面對自己所犯下的罪與錯誤，

而且是不斷重複的面對！

二〇一四年的加拿大電影《迴路人生／Cruel and Unusual》是一部小成本卻很完整的奇幻片，原片名《Cruel & Unusual》就是指殘酷而不尋常的懲罰，意即不人道的懲罰，也就是地獄級數的懲罰的含義。筆者看到電影中段時，有一點小失望，覺得這是一部說教片，而且故事所談的道理也並不深刻。因為電影就是電影，電影是藝術，不是哲學，哪怕片中討論的哲學再深刻，也必需要做到故事（淺層結構）與內涵（深層結構）的緊密結合，才算是一個完整的藝術作品。還好故事從中段開始到故事ending處理得很好，一兜回來，就成就了一部藝術性很完整的哲學片。

故事一開始講著艾格開車載著少數民族的妻子梅返家，但艾格模模糊糊的感到自己的意識進入很奇怪的狀態，似乎陷入一種不斷重複輪迴的人生迴路之中。回到家裡，艾格還在一直抱怨

梅寵壞她十三歲的兒子（艾格是後父），學校剛剛才打電話來告狀，說梅的兒子拿球棒打斷了同學的鼻梁，梅則反過來抱怨艾格罵走了兒子。等到用畢晚餐，艾格突然感到腹中劇痛，甚至口吐鮮血，驚慌失措的艾格呼叫妻子求救卻不得要領，隨即打開室門，卻發現自己一頭跌進一個異度空間！這是哪裡呢？難道就是……是的，艾格跌進了地獄！

漸漸的艾格發現這是一個專關殺人犯的地獄，但這個地獄很奇怪，典獄長是一個關在黑白電視中面目猙獰的老婦人的半身像，輔導員也是一個黑白電視中的禿頭黑人男子，更奇怪的是這個地獄的懲罰方式──不斷的要犯人到電視旁眾人前敘述、反省自己的犯行＋不斷重複經歷自己所犯下的罪行！這就是文章一開始所說的最嚴重、殘酷而不尋常的懲罰。如果犯下人不配合，黑白電視中的典獄長與輔導員就會用超能力讓不聽話的犯人經歷可怕的肉體痛苦。一開始，剛到地獄的艾格不承認自己殺了梅，這怎麼可能？自己那麼愛著妻子！但典獄長告訴他，人通過生死之門時會失去很多記憶，而慢慢的記憶會逐漸回來。可艾格還是不肯輕易就範，他一直想辦法逃跑、辯解、反抗，隨著劇情抽絲剝繭的層層推進，終於發展出一個峰迴路轉的結局。

而在這個很奇怪的地獄中，有一個很特殊的觀念與現象：就是在這個殺人犯的集中營裡，不管殺妻的、弒親的、還是謀殺自己孩子的雜碎鬼，全都瞧不起一個叫桃樂絲的女鬼，好像一沾惹她就會衰、就會倒楣、就會沒面子，究竟桃樂絲犯下啥滔天罪行連弒親的、殺孩子的惡鬼

都不屑與之為伍呢？原來桃樂絲所犯的罪是：殺了自己！她是一個自殺鬼。在地獄的觀念之中，自殺是最不可原諒的罪行，殺妻、弒親、殺孩子雖然可惡，但也只是殺掉所愛的人，然而自殺卻是讓自己所愛的人痛苦一輩子！所以是更大的罪責。不是嗎？這個觀念本身就很哲學了。

所以《迴路人生》的故事就是講一個如何超越殘酷而不正常的地獄懲罰的歷程。而這個超越的歷程可以分成五個階段。

第一個階段是拒絕承認的階段。

艾格剛到地獄時，一直不承認自己殺了妻子梅，於是他只好一再回到「那一天」去重複經歷那可怕的事件，漸漸的，拼圖的碎片似乎愈來愈完整了。其實**每當遇上重大的身心痛苦或災難時，拒絕承認與接受，常常是軟弱人性的第一個反應。**

第二個階段是承認的階段。

隨著記憶潮水慢慢的倒捲回來，艾格開始一點一點認識到真相的殘酷與可怕。從拒絕承認殺妻到想起夫妻二人確實有過嚴重的肢體衝突，到承認自己是失手誤殺了梅但絕不是謀殺，到發現原來是梅下毒害自己因此死前一時氣憤招死了妻子所以這是情有可原的行為，到反省到梅之所以下毒是因為自己確實是一個佔有慾強疑心病重的鴨霸丈夫啊！原來，這真是一起蓄意殺妻的犯行！事實上，**在意識進化的過程中，從不承認到承認、從拒絕痛苦到擁抱痛苦，已經是跨越了很大的一步了。**

但在艾格重複回到「那一天」的過程中，他真實感受到每一次的重經驗，等於是強制梅又一次去體驗死亡的恐怖，為什麼要讓梅一再受這種苦呢！艾格決心要結束這個殘酷與不正常的人生迴路。

第三個階段是進入一體性的階段。

為了結束梅的痛苦，艾格一心一意要逃離這個鬼地方，於是他冒著被典獄長與輔導員懲罰的危險，展開逃亡計畫，果然在桃樂絲的幫忙下逮住一個機會，通過一個非正規的出口，逃到了「外面的世界」。可這外面的世界還是一個不正常的世界，恐怕還是屬於地獄的延伸。

這個世界有一個特殊的地方，艾格發現自己的意識可以進入他人的身體而經歷那個人的所思所感——也就是進入一體性的生命狀態。一體性，就是俗稱的同理心。於是艾格一一體驗了梅的孩子、哥哥、梅的心路歷程，等於是他和梅的孩子、哥哥、梅合一了，當然在一體性之中，艾格看到了更多生命的視角。他首先「進入」了梅的孩子也就是自己的養子，才知道孩子根本不是壞小孩，而是因為被霸凌自衛不小心揮球棒打斷了對方的鼻樑，而且艾格發現自己真是利用後父的地位優勢傷害了孩子的心啊！跟著艾格「進入」了哥哥，才知道自己先前懷疑哥哥與梅有染根本是子虛烏有，事情的起因只是有一回哥哥來電找自己而自己不在，梅代接了電話，因為受艾格控制造成的情緒壓力忍不住向哥哥訴苦，所以留下了通話紀錄。最後艾格「進入」了梅，他充分體認到梅的孩子因為受不了自己要出走，所以梅下毒害自己是因為一個傷透了心

的母親生氣了！事實上梅馬上就感到後悔。經歷了一體性經驗的艾格，真真實實的看到原來自己是個混蛋！所有的憤怒情緒與拒絕承認都放下了。一個人能夠真實看到與了解他人的生命經驗，表示他更突破自己的生命疆界，表示他更放下自我，進入更高的一體性的生命境界。

接著艾格又跌回地獄之中，他現在一心一意只想結束梅無盡輪迴的痛苦，問題是，該怎麼做呢！

回到地獄中，艾格面對了桃樂絲的怒氣，因為桃樂絲協助他逃亡，被典獄長懲罰去經驗了自己的葬禮，在葬禮上竟然讓她看到了女兒責備自己害得媽媽要自殺！原來自己的自殺深深傷害了孩子的良知啊！椎心之痛！但艾格看著痛苦中的桃樂絲，他想到了結束兩個人死亡迴路的方法。

第四個階段是行動的階段。

艾格想到結束死亡迴路的方法是自己與桃樂絲兩個人聯手行動啊！原來在各自的迴路中，艾格縱然了解事情原委但還是每一次都會忍不住殺掉梅，而桃樂絲也是會每一次忍不住殺死自己，那麼兩個人聯手進入對方的意識世界，就可以在關鍵時刻幫助對方不要又落入那愚蠢無明的輪迴。是的，行動是結束生命懲罰的不二法門，計畫那麼多沒有用，做，才是真的。問題是，這方法行得通嗎？

果然這一對難友進入了一個兩個時空重疊的世界，桃樂絲果然成功的幫助艾格沒殺掉梅！

但已經中毒的艾格隨即想到一個關鍵：這不對呀？梅沒被自己謀殺，但自己仍然被她下毒了，那不是說梅會取代自己變成殺人犯而落入這個見鬼的地獄嗎？怎麼可以讓心愛的妻子落入一個比死還不如的下場！於是艾格衝出門找桃樂絲幫忙，卻發現桃樂絲沉醉在自己的空間，她全然浸淫在欣賞兩個小女兒歡樂遊戲的情境中，根本不理會艾格。怎麼辦？自己快毒發死亡了，梅即將要成為殺人兇手而墮入地獄，更要命的，這時艾格看到遠方草坪一顆大樹下，另一個時空的桃樂絲正要上吊自殺！她也快要變成自殺鬼了！難不成兩個女的雙雙落入地獄，而自己與桃樂絲的計畫一塊兒完蛋泡湯!?

第五個階段是他愛、犧牲的階段。

筆者一向不喜歡談犧牲，因為輕言犧牲，常常不是真正的偉大，而是另一種生命的盲目與無明。至於他愛必須在自愛的基礎上，才是沒有副作用沒有後遺症的真愛。而所謂自愛，其實就是指自我的成長與成熟；因為只有一個成熟的人，才是真正有能力去愛人的人。所以對艾格而言，他有資格談他愛與犧牲了。

因為艾格穿越了很完整的「歷程」——從拒絕承認自己的罪與錯誤（逃避痛苦）到承認自己的罪與錯誤（面對自我）到了解他人的生命經驗（自我突破）到付諸行動（行動智慧）到他愛與犧牲（愛的完成），也就是一一經驗了拒絕⇩接受⇩突破⇩行動⇩真愛的生命成長。可以了，對艾格來說，犧牲變成了完成「殘酷與不正常懲罰」的畢業典禮。

所以艾格立即衝倒草坪樹下，將桃樂絲拉下來，而就在桃樂絲被救回的同一時間，另一方看著兩個小女孩遊戲的桃樂絲忽然能夠被兩個女兒看見了！因為她從地獄被復活了！那艾格呢？艾格卻要代替桃樂絲上吊自殺，因為只有自己自殺才能讓梅免於成為殺人兇手。最終，行動完成了，犧牲有價值了，梅與桃樂絲雙雙成功超越了地獄的迴路人生。

這麼說來，《迴路人生》的主題是關於面對與超越痛苦的次第智慧。但前文提到，一部好的電影作品不能只是說道理，還要與一個好故事融合，不然就會落入說教的文宣了。前文也提到，《迴路人生》的 ending 很好，好，我們就來看看導演怎樣來說完一個好故事。

艾格自殺後，梅活了下來，也擺脫了地獄的懲罰，兒子也日漸長大了，母子倆每年都去艾格上吊的樹下悼念亡父，而每年都有一位住在附近的老婦人前來接待她們，梅對老婦人說不明白亡夫為什麼會跑那麼遠的路到這兒自殺，接著，她對這位「老」朋友出示了艾格留下的簡短遺書，內容述說著對妻子的愛，奇怪的是，老婦人似乎對遺書的內容早已知情？這時鏡頭拉近，看到老婦人小臂內側烙印著一排奇怪的文字，正是地獄犯人獨有的印記！原來老婦人正是年華老去的桃樂絲啊！她與艾格生長在不同的年代，她超越了地獄的迴路活了下來，而且隨著年事日高還見著了艾格的妻兒！桃樂絲與梅都ok了，那艾格呢？

鏡頭一轉，原來艾格還在地獄之中，他成了人人討厭的自殺鬼，但見他翹著兩條腿一副自爽的樣子。這時典獄長問誰願意上前分享，艾格毫不猶豫的舉手，與以前一副惶惶不可終日

的死鬼樣子不可同日而語，但見他自信滿滿怡然自得的緩步上前，電影就結束了。導演沒告訴我們艾格為什麼還要留在地獄，也沒交代艾格最終有沒有離開這鬼地方，但瞧他那麼爽的鬼樣子，我們就知道這隻酷鬼，他行的！

Pk，別鬧了！

——諷刺人類宗教與文明怪象的《來自星星的傻瓜》

《來自星星的傻瓜／Pk》是被稱為「印度良心」的著名演員阿米爾罕繼《三個傻瓜》之後的又一力作。《三個傻瓜》主要是討論教育的問題，而《來自星星的傻瓜》則全力諷刺人類宗教現象的真與假、愛與荒謬。印度是宗教大國，光怪陸離的宗教現象不勝枚舉，所以在深層主題上《來自星星的傻瓜》很清楚，就是譏諷種種假宗教的負面現象，事實上，這部片子最厲害的的地方不在主題的深刻，而是在它反諷的點子奇思妙想不輟，既笑謔，又尖銳。

故事很簡單，講一個與人類型體一模一樣的外星文明發現地球後，驚喜萬分，派主角造訪地球，來到印度，哪知遇見第一個人類，就被搶走了星艦的遙控器，於是無法召喚星艦返航的外星人淪落為地球上的阿傻（印度語pk有醉鬼、傻瓜的意思），整部電影就是藉阿傻赤子一般的眼睛來挖苦人類社會種種的光怪陸離。下文所列舉的，就是電影中一些最犀利的挖苦。

☯ 挖苦人類的宗教——兩個上帝

《來自星星的傻瓜》諷刺人類種種語言、時尚、金錢的現象，但挖苦得最多、最深刻的，還是宗教現象。

希望全能大能的上帝幫他尋回星艦遙控器的阿傻被上帝收錢不辦事，「晃點」了好多回之後，終於認知地球人口中的上帝不只一個，而是有好幾個，每一個上帝在地球上都有屬於他的組織，每一個上帝組織都發展出自己的事業，而每一種事業也都有著不同的上帝代理人。

對人類的宗教怪像有了更深的認識後，在電影的最後與教主的大論辯中，阿傻進一步下了更深刻的結論：其實，上帝有兩個。

「上帝創造人類，而人類又創造了自己的上帝。」

有兩個上帝，一個是創造人類的上帝，另一個是由不同代理人創造出不同版本的上帝。代理人就是不同教派的師傅、上師、教主、教士、僧侶或大師，代理人會按照個人的想法或慾望去塑造出不同的上帝形象與宗教組織。更直率的說法，前者是真上帝，後者是假上帝，代理人就是種種不同派別的神棍。

☯ 挖苦人類的宗教——三層謊言

阿傻認識了女主角賈姑之後，得到的資源變多了，得到了朋友的挹注與啟發，阿傻發展出獨屬自己對宗教的領悟方式。阿傻發現，在種種假宗教與真神棍的現象裡，會出現三個層次的謊言，一層比一層惡劣。

一、第一層的謊言是所謂的「打錯電話」理論

阿傻從賈姑作弄一直打錯電話的人的事件裡，領悟到山寨版上帝也會惡作劇。阿傻認為如果真上帝知道自己的孩子在病、苦之中，一定會像父母一樣立即對自己的孩子施予援手，如果這種時候還對自己的孩子丟出啥考驗、磨練、捐獻，那一定不是真上帝，這個上帝一定是假的，對！就是山寨版上帝！一定是代理人打錯電話（wrong number）了，所以被山寨版上帝戲弄與唬弄了。代理人被騙了！所以阿傻主張在通向上帝的電話線路沒修好前，不要聽代理人說的話，因為山寨版上帝會騙代理人，那在沒聽到真上帝說話之前，人啊就好好生活，相親相愛、互相幫助吧。但這樣一來，宗教就沒有生意上門啦！這就是外星阿傻的錯誤電話（wrong number）與正確電話（right number）的理論。

二、第二層的謊言根本是代理人在說謊

外星阿傻的印度老爸好友逮到了搶阿傻遙控器的小偷，通知阿傻說小偷將遙控器賣給了教主，阿傻才恍然大悟教主宣稱他在喜馬拉雅山打坐時上帝賜給他寶珠（其實是星艦遙控器），根本就是教主自己說謊欺騙徒眾，而不是阿傻本來認為的教主收到了山寨版上帝的錯誤投遞！代理人（神棍）與山寨版上帝根本是同一個人啊！「打錯電話」理論還可以說是惡作劇，代理人說謊就是惡意的詐欺了。事實上，真實人間的許許多多偽宗教何嘗不就是這樣。

三、第三層的謊言是「恐懼」

外星阿傻更深刻的發現代理人必然會利用恐懼的力量來進行有效的說謊，電影中阿傻設計的一個「恐懼實驗」即好笑又傳神的說明了恐懼與懲罰常常是宗教用來控制信眾的手段。所以阿傻說：「恐懼是重點，宗教是恐懼工廠。」

電影最後，回家後的阿傻再度造訪地球，他警告後來的同胞的一句話，也很精彩：「如果碰到有人跟你討論宗教，趕快逃命！」

☯ 挖苦人類的語言

電影中也有一些諷刺人類語言的梗。外星阿傻說：「人類說的是一套，做的是一套。光是說『是』就可以有四種意思──肯定、憤怒、哀傷、恍然大悟──還要配合臉部表情，真麻

外星阿傻說：「不要對人類的語言認真，像人類說愛雞愛羊，不是真的愛護牠們，而是要吃掉牠們。」

阿傻又說：「我們不會說謊，說謊需要語言，我們直接用心溝通。」

是啊！心是真實的，但心的感受與意念傳到腦部，再傳到語言，彎彎拐拐的，從嘴巴說出來的話與原本的心意就可能天地懸隔了。語言本來是溝通的工具，但人類卻將語言變成謊言與武器。人啊！你們是說謊大師。

真是一部笑謔中有哲思的佳片。其實《來自星星的傻瓜》除了笑點與諷刺以外，還有幾個劇情轉折的鋪陳是很感人的。第一個出人意表的轉折是阿傻的印度老爹好友帶著小偷來到首都德里，要幫阿傻戳破教主的謊言，卻在德里火車站遇到狂熱教眾的炸彈攻擊而身亡！第二個轉折是阿傻與教主的大辯論現場中，赫然發現賈姑的前男友根本不是始亂終棄，這只是教主安排的一個陰謀，事實上，癡心的男孩子還是天天打電話到巴基斯坦大使館查問賈姑有否打電話找他哩！《來自星星的傻瓜》我看了兩次，第二次觀影時看到這一段誤會冰釋的高潮戲時，還是忍不住熱淚盈眶！第三個轉折是教主眼看事敗，就要偷偷帶走上帝寶珠（遙控器），這時一向迷信敬服他的賈姑父親出面了！他出手阻止了教主的卑劣，輕輕搖頭說：「這不是你的東

西。」毅然掙脫自己心中迷信偶像的勇氣，讓人動容啊！第四個讓人感動的轉折是阿傻終於要回去自己的星球了，暗戀賈姑的他帶走了滿箱乾電磁與錄滿賈姑聲音的錄音帶，但為了成全所愛的另有所愛卻頭也不回的步上星艦，只留下其實知道內情卻無法說破的賈姑在身後滿面淚流。最後一個讓人感動的轉折是阿傻離開一年後，賈姑發表了她紀念認識阿傻而寫的著作，賈姑演講完後父親使勁的給女兒喝采吹口哨，賈姑想起阿傻離開前曾說過，只要父親甩掉心中迷信的偶像，她一定會重新尋回那個為女兒吹口哨的可愛父親。是啊！只有丟掉偶像與迷信，生命才有機會重燃活潑潑的能量。

寫到文章的最後，突然想到咱們台灣也是另一個宗教王國，儘管宗教的亂象不像印度那麼百花齊放，但事實上我們的偽宗教事件也是屢見不鮮呀！筆者頗認識些年輕朋友一頭栽進一些頗有問題的教派中，而且一旦起信了是很難勸得聽的，也許，唉！可以建議他們去看看《來自星星的傻瓜》吧。也許，從電影院出來，他們或許會聽到阿傻從遙遠的星空傳來的聲音：「如果碰到有人跟你討論宗教，趕快逃命吧！」

莊嚴而溫柔的面對最後一場的生命盛宴吧

——試說電影《最後一堂課／The Final Lesson》的動人氛圍

筆者曾將電影分成三種類型：故事好看的電影（商業電影）、道理深刻的電影（理性電影）與氣氛感人的電影（感性電影）。最後一類的作品不訴諸深刻的內涵，而是去精心經營一個感人的故事；它不用道理說服你，而是用氣氛打動你。法國片《最後一堂課／The Final Lesson》就是這種類型的佳作。這部片子故事簡單、手法平實，導演也沒有野心去展現太多的深層結構，但全片就是洋溢著一種感傷卻莊嚴的動人氣氛。

《最後一堂課》改編自法國暢銷書《那就十月十七日吧！》，這部傳記式小說轟動法國社會，內容是講述人權鬥士蜜海兒爭取生命善終權的故事。電影就是根據小說中蜜海兒與女兒互動的情節改編。電影開始，講曾經是社運份子與女權運動者的瑪德蓮已經九二高齡，隨著身體的老化，日子變得愈來愈困難，連開車、走路、脫衣、記憶……等等生活瑣事都變成是每天必須克服的挑戰。終於她決定在九二歲的生日餐會上，對家人宣布自己決定好的「大限之日」，讓她的兒子皮耶與女兒黛恩兩家人驚愕不已！而接下來電影情節的發展沒有太深刻的論述，導演就只是很細緻而溫情的在講一位老太太一心求死的故事。

對瑪德蓮而言，因為生活的種種慢慢變得困難重重，所以她要在追求死的能力都失去之前，主動而莊嚴的走完人生的最後一段路。但身邊的幾個親人卻有著不同的反應。其中以兒子皮耶的態度最為強硬，他始終不同意母親的決定，他覺得這是一種不負責任的行為，甚至一度情緒失控的對著瑪德蓮大吼，強行丟掉母親安樂死的藥，害得老媽媽傷心痛哭。更深層的心理事實可能是：小時候的皮耶常常被人權鬥士的媽媽帶去參加各種社運大會，他無法接受一直教他堅強的人到最後卻選擇放棄，所以放不下內心深處對媽媽的愛恨情結。當然，皮耶認識不到放下不等於放棄，放下常常是一種更堅決的勇敢。皮耶最後都不肯妥協，甚至在媽媽的最後一晚都嘔氣不與妹妹一家共同守候，當聽到媽媽離世的消息，他在車中放聲痛哭。是啊！拒絕接受的人往往要承受最大的痛苦。

對瑪德蓮來說，面對自己的選擇，她的態度是堅定而感性的。電影中描繪瑪德蓮精緻的將椿椿件件的飾品、小物、相片……一打包好，寫好要贈與的人，深情而毫不猶豫的安排好每件心愛物什的去處，這一段情節感人極了，娓娓流露出一份捨得的豁達與莊重的愛戀。

對瑪德蓮的決定表現出與皮耶剛好態度相反的，是瑪德蓮胖胖可愛的黑人女幫傭。這位法籍非洲裔移民熱情樂觀，大概還保有著她故鄉面對生命與死亡的一派天然，她是由始至終支持瑪德蓮決定的朋友。老阿嬤尿床，想自己洗床單卻力不從心，一臉尷尬，女黑人看到了，跟瑪德蓮說：「妳不用做這些，妳年紀大了，妳有軟弱的權利。」她溫柔的將九十二歲的瑪德蓮當

成小杯比疼，抱著瘦弱的老孃孃唱著故鄉的歌，逗著瑪德蓮說：「妳死了不要忘記跟家人來往

噢，我的故鄉說，人死了會變成空氣，變成貓，變成水龍頭的水……一直回來，一直回來。」

有人對死亡全面拒絕，有人對死亡全面接納，拒絕的承受著重量，接納的洋溢著歡喜，你呢？

你選擇拒絕還是接納？

當然，這一部電影最動人的戲份是瑪德蓮與黛安之間的母女情深。黛安的態度介於皮耶

與胖胖女黑人之間，開始她也強烈反對與不捨，但慢慢的她觀察到媽媽的痛苦與堅決，她了

解了這不是一份軟弱與棄愛，甚至可能是對生命更大的擁抱與禮讚，因為熱愛生命，所以擁抱

死亡，死亡本來就是生命的一部分。於是黛安轉為站在媽媽的立場與視野。她接受了媽媽最心

愛的墜子，她穿上瑪德蓮年輕時穿的火紅洋裝，她接納了媽媽嘗試掌握自己人生最後命運的決

定。在戲中，她摟著媽媽赤裸臃腫的身體幫她洗浴，甚至在瑪德蓮自盡前母女相擁共浴。她揹

著年邁的媽媽赤足走過草原，媽媽問：「妳會不會把我摔下來啊？」女兒回答：「不會，我抓

緊妳了。」她開著車帶著老媽媽長途旅行，讓瑪德蓮在自盡前見婚外情人最後一面，自己則躲

在草叢中窺視老媽媽向情人說出決定後的沉重與相擁。還有像在與媽媽道別的餐席上，黛安忍

不住了，藉口說要去拿檸檬片，其實是躲在暗處流淚，然後她暗地轉身偷看瑪德蓮喝著白酒品

嘗生蠔的最後幽雅等等。這些都是電影中最感人的鏡頭。瑪德蓮何其有幸！擁有一個那麼愛媽

媽的黛安。

這部片子沒講什麼大道理，但他提醒我們一個每個人終將面對的事實：老、病與死。試著想像一下：當我們九十歲或更高齡時，我們總有一天會跟瑪德蓮一樣，生活的種種慢慢變得困難重重，那時候我們的心境會變得怎樣呢？我們跟家人的關係會變得怎樣呢？我們跟老年的子女會如何互動呢？事實上這樣的生命事實有點嚴峻，但很尋常，也許，電影主要想告訴我們的是：死亡並不可怕，我們自己的死亡也一點都不特別，死亡只是一個過程，一個天然的過程，它是一個必須走向的最終程序，死亡只是一個告別，頂多是一個有點艱難的告別，但對自我來說，這樣的告別一生只能有一次，我們當為它的造訪做一點精緻的規劃吧——莊嚴而溫柔的面對最後一場生命盛宴。

這麼一齣褻瀆、諷刺的荒謬劇真的是要調侃上帝嗎?

——關於《死期大公開／The Brand New Testament》的深層意義

☯前言：這是一部褻瀆、諷刺、調侃上帝的電影嗎?

執導過奇幻名片《托托小英雄／Toto le héros，一九九一》與《倒帶人生／Mr. Nobody，二〇〇九》的比利時導演雅克‧范‧多梅爾，在二〇一五年推出了這部很誇張的新作——《死期大公開／The Brand New Testament》。

《死期大公開》維持了雅克‧范‧多梅爾一貫非寫實與傳奇式的作品風格，全片充滿奇思妙想與魔幻情節，加上視角宏大、題旨深刻、特效到位、手法大膽，可稱是一部兼具通俗與深度的佳構。問題是：這部電影說故事的方式有點……離譜了，甚至有點……褻瀆?這真是一部褻瀆、諷刺、調侃上帝的電影作品嗎?

《死期大公開》是一部表面諷刺基督宗教的黑色喜劇，故事敘述上帝其實是一個住在布魯塞爾公寓又酗酒又抽菸、整天穿著睡袍與內褲、極其霸道的爛父親！這個怪咖上帝以捉弄人類

為樂，動不動製造天災人禍，讓人類以祂之名在歷史上發動許許多多的戰爭，到了現代，爛咖上帝更變本加厲的成天窩在全能電腦前，制定一些奇奇怪怪的定律來玩弄人類，哈！我們來看看這些惡搞定律的內容：

定律第二一二四號：「排隊結帳，永遠隔壁的隊伍會前進得比較快。」

定律第二一二五號：「掉到地板的吐司永遠是塗好果醬的那一面。」

定律第二一二六號：「所謂理想的睡眠時間就是鬧鐘響後唯一睡好的十分鐘。」

定律第二一二七號：「禍永遠不單行。」

定律第二一二八號：「哪天你墜入愛河，但跟你共度此生的人一定不是你所愛的人。」

還有像忘記編號的定律：「打破的盤子一定都是剛洗好的那一堆。」「脫光衣服進浴缸泡澡，電話鈴一定立馬響起。」……

電影故事中，這個惡棍上帝爸爸。以阿（Ea）就是惡棍上帝的十歲小女兒，會一點超能力，能夠聽到每個人生命內在的音樂，她從小與女神媽媽生活在爸爸的暴政之下。終於有一天，以JC的妹妹Ea恨透了這個人渣爸爸。以JC的妹妹Ea恨透了這個人渣爸爸。以阿受不了了，她決定離家出走，仿效她哥哥JC到人間救贖人類，為了阻止惡棍老爸的惡行，她

駭進了上帝的全能電腦，並在將電腦搞當機之前，她對全人類發出了每個人死期大限的簡訊！這下可好了！捅了個天大簍子！每個人都知道自己的死期，就慢慢掙脫上帝的惡搞與控制。以阿隨即透過哥哥JC的幫助，穿越祕密通道（一座洗衣機的入口及隧道）逃出天堂（布魯賽爾的破公寓），惡棍上帝發現後抓狂了，祂失去了所有的能力與娛樂（都是惡搞人類），於是祂也跟著穿越祕密通道去搜捕以阿。

這部電影將上帝的形象諷刺得體無完膚，這是一個個性火爆，不可理喻的惡夫上帝，並專以惡搞世人為樂。導演雅克・范・多梅爾讓我們大開眼界的驚覺，原來玩笑可以這樣開！將神的既定印象無法無天的給徹底剃掉，並重新裝配一個彷彿過街老鼠般的新上帝形象，而且將神的一家塑造得如此「人性化」。

但，回到原本的問題：這部電影真是一部褻瀆、諷刺、調侃上帝的作品嗎？還是另有所指？它真正的深層結構到底是什麼？導演真正要傳達的理念又是什麼？

☯ 兩個關鍵的電影符號：上帝旨意與死期大公開

我想這並不是一部真正要挖苦上帝或諷刺基督教的電影，所以故事中所講的惡棍上帝自然也不是真正宗教意義上的上帝；那麼，導演真正要表達的到底是什麼？

這麼一齣褻瀆、諷刺的荒謬劇真的是要調侃上帝嗎？

我想電影真正想要告訴我們的，是確實存在著一種被命運播弄、被環境控制、被規範、被設定、被限制住、被安排好的人性禁錮，這份禁錮，在西方或許就是所謂的上帝旨意，在中國，就稱為「天意」或「天命」吧。所謂天命不可違，生命即常常被困限在天命的禁制與人性的牢籠之中。電影只是透過一個惡棍上帝的誇張形象來表現。

那要怎樣才能掙脫上帝的監獄或天命的囚禁呢？在電影，以阿通過公布全人類的死期來達到逃離上帝控制的目的。因為當每個人都清楚知道自己的死期，剩下十幾年？幾年？幾週？生命珍貴與有限啊！那誰還有餘裕理會上帝惡搞出來的戰爭、爭奪、逃避或金錢遊戲呢？剩下的有限時光，就趕緊去做自己真正想做的事兒吧。也就是說，以阿是利用死亡的真相來逼迫人們面對人生的虛幻啊！進一步，死亡讓生命徹底真實。筆者記得伊斯蘭教蘇菲宗的語錄《蘇菲之路》曾說過人生的心境應該「像晨起而不知是否可以活到晚上的人一樣。」是啊！這句「蘇菲」提醒每天慣性浪費生命的我們：每一天都可能是人生的最後一天，甚至每一個小時都可能是人生的最後一個小時……也就是說我們每天習以為常的生命事實上並不是一個必然，生命的本質之一就是隨時可能會失去，所以能夠讓我們無可迴避的正視、寶愛、珍視、擁抱生命的，就是一個尖銳而強有力的提醒，上文的「蘇菲」是，以阿公開死期的做法，也是。

所以以阿破壞她上帝老爸的惡搞人類計畫的策略就是：死亡——死亡讓生命真實，死亡讓生命鄭重，死亡讓人們在有限中變得誠懇，死亡使我們在短暫裡不再虛榮，死亡鼓起行動的勇

氣，死亡揭開生命的真相，死亡讓我們更充分的活在當下，死亡讓生命強而有力的震動。

所以，這部作品最關鍵的兩個隱喻就是「上帝惡搞計畫」與「死期大公開」，而背後的深層意義其實就是「被安排設計的人生一定是悲慘的人生」與「死亡與有限讓生命變得真實與勇敢」。那麼，接下來的，就是逃出天堂（布魯賽爾的破公寓）的以阿去一一驗收與見證她的門徒如何讓生命變得真實與勇敢的故事了。

☯ 第一個門徒的福音：與過去的傷害握手言和

哥哥 JC 有十二門徒，以阿就到人類世界湊一半，加起來就是十八，女神媽媽最喜歡的數字（棒球隊的人數）。

六個被以阿揀選出來的信徒，分別是獨臂女、工作狂、色情男、殺手、戀猩女與變裝少年。六個門徒，各自有著他們要去見證的真實。

第一個門徒是一個孩提時意外受傷失去右臂的女孩。清秀的女孩一直掙脫不開痛苦的陰影而自慚形穢、離群索居、封閉內心。以阿找到她，傾聽了她的故事，同時聆聽了她內心的音樂，然後對她說：「今晚妳會有一個美麗的夢啊！」果然當晚，女孩在夢中起床，發現自己斷掉的右手掌在餐桌翻騰起舞！電影的特效做得很到位，獨手的舞姿優美動人！女孩看得潸然淚

這麼一齣褻瀆、諷刺的荒謬劇真的是要調侃上帝嗎？

下，最後與失去的斷手握手言和。

當然《死期大公開》是一個寓言故事，獨臂女如何療傷止痛的成長過程電影就沒有詳細交代了。總之，第一個門徒的福音要講的是：必需要與過去的痛苦握手言和，才能譜奏出動人的生命樂章。

☯第二個門徒的福音：掙脫盲目的平庸，追隨生命中的靈鳥

第二個門徒是一個工作狂，將所有的人生花在盲目的工作與打拼上。以阿找到了他，聆聽了他的故事，知悉這個男人小時候是個冒險英雄（事實上每個人的小時候都是），但漸漸的這份英雄氣概被一種平庸殺死了，負責撰寫新新約的流浪漢提醒以阿說：「這種平庸的名字叫現實。」當這個向現實投誠的男人知道自己死期不遠，他憤怒的丟掉公事包，然後坐在公園的長椅上就不離開了！他靜心欣賞公園中的一事一物──小孩天籟般的笑聲、風的吹動、小狗跑過的歡樂能量、飛鳥的振翅……大概**有限讓生命莊重，莊重讓我們寶愛每一個當下的風情。**

以阿傾聽了這位門徒的內在音樂，說他體內存在著一首自由的曲子，這時一隻靈鳥停下來，門徒有感而發：「妳可以在天空自由翱翔，為什麼要留在這個公園呢？」靈鳥唱了一句鳥語回答。門徒問是什麼意思？以阿聽得懂鳥語，翻譯說：「她對你說了同樣的一句話。」門徒

頓悟，毅然跟隨靈鳥走遍天涯海角，參與了壯麗的自然奇觀，一直走到南極，遇見了命裡心中的愛斯基摩少女。他是以阿六個門徒裡走得最遠的一個。

第二個門徒的福音清楚不過了：時間不多了，活在當下，勇敢追隨生命中的靈鳥，走上屬於自己的生命道路。

☯第三個門徒的福音：情慾只是真愛的山寨版

第三個門徒是個色情男，一個整天看脫衣舞與滿腦子色咪咪思想的中年大叔。以阿找著他，聽了他的故事，才知道事情的真相其實是：這是一個寂寞的男人。色情男門徒一生沒遇著真正的感情，又一直不能忘情小時候偶遇的美艷小姐姐，於是寂寞的靈魂身不由主的落入慾望的黑洞，無由解脫。以阿傾聽了他內在的音樂，告訴門徒，他的生命裡面埋藏著美麗的愛情旋律。

但色情男門徒知道自己剩下幾個月的壽命後，就決定要每天過得很爽，日日嫖妓。問題是有限的儲蓄不夠他支應剩下時光的花費，他必須工作，要找一個賺快錢的法子──為Ａ片配音（還是跟色色的有關）。沒想到在錄音間咿咿啞啞的閒暇，與旁邊為女主角配音的美女聊天，竟然發現她就是一直念念不忘的小時候偶遇的美艷小姐姐！這下可好了，天雷勾動地火，兩個

人瞬間墜入純純的愛戀。在慾望之道上遇著真愛。

第三個門徒的福音是說：慾望從來不會帶來靈魂的滿足，情慾只是真愛的山寨版，真愛出現了，慾望就找到他的主人了。

☯第四個門徒的福音：真實擁抱自己的人才懂得擁抱別人

第四個門徒是一個殺手，其實這是一個短命的殺手，而且是在死期大公開之後才發現自己的殺手欲望。事實上，第四門徒內心深處的真正希冀卻不是殺人，而是「連結」！這話怎麼說呢？原來殺手男從小生長在一個不會表達愛與關懷的家庭，長大後過著所謂正常的人生，事實上，他與妻子、孩子、身邊的人並沒建立起真正的關係。電影中一個很象徵的符號，就是當他與家人相處時彼此是隔著一層毛玻璃在說話。這是一個跟外界失去連結的人。以阿找著他時，殺手男正好躲在草叢裡，帶著長槍，準備要幹下生平第一樁的殺人勾當。他的說法是：反正死期未到的我殺不死他，我能殺死的都是死期已至的人，所以我並沒在殺人啊！這不是很清楚嗎？殺手男根本不是為了要滿足自己掌握不住的殺戮快感，而是在潛意識深處想跟別的生命「連結」，透過一種最極端的方式。

以阿傾聽了第四門徒的故事與他的內在音樂之後，告訴他：「待會會有一個漂亮的女孩經

過公園，你朝她的右手臂開一槍試試。」果然殺手男門徒照著以阿的話做了，發出他生平的第一顆也是最後一顆子彈，但？什麼事都沒發生！漂亮女孩彷彿沒知覺一般的漸行漸遠！事實上，女孩也是真的沒知覺，因為他就是第一門徒獨臂女啊！殺手男射出的子彈卡在她的假手裡！以阿只是用了一點小計謀，但對第四門徒而言，他震懾住了！他覺得這是一個奇蹟！他生平第一次跟另一個人產生了強烈的情感連結！他從此對獨臂女念念不忘，他愛上她了。是啊！讓封閉的愛突破重圍，有時候只需要一個小小的方法。

接著，第四門徒跑出跟陌生的第一門徒獻花示愛，殺手男向獨臂女坦承並不愛自己的妻子小孩，她是他第一個愛上的人，她愛不愛他沒關係，但他必需要向她表白。接著導演又安排了一個充滿隱喻的鏡頭：殺手男回到家裡，看著鏡子中的自己，忽然鏡裡鏡外的兩個人緊緊的擁抱在一起！是啊！**人必須先學會擁抱自己，才懂得去擁抱別人；人必須先學會連結自己，才真正有能力與外界連結。**所以，連結好擁抱好自己的第四門徒，自然而然的，投向第一門徒準備好接納他的懷抱。

第四個門徒的福音在說：愛自己、擁抱自己，永遠是連結他人的第一步。



☯ 第五個門徒的福音：回歸赤裸裸的慾望與愛

第五個門徒戀猩女原本是一個虛榮一輩子的貴婦。就是那種從小當公主養、喜歡芭比娃娃、長大後整天穿得美美的、嫁給有錢人、過著奢華浮誇的生活、感情甚至性都得不到滿足、內心的空洞愈來愈大的那種貴婦名媛。有一個心理學上「移性」或「移情」的說法──一個人如果性得不到滿足，就會出現「移性」現象，欲求不滿足的憤怒，高段的會轉移或商場的鬥爭，低段的就會去酗酒、打架、闖禍、飆車⋯⋯等等；相對的，一個人的愛情如果得不到滿足，即會出現「移情」現象，得不到愛情的內心空虛，高段的會轉移到藝術、文學、美感的昇華，低段的就會落入名牌、奢侈品、珠寶、化妝品甚至整容的虛浮追求之中。第五門徒顯然就是最後的一種狀況。當她從手機得知自己的死期還剩下五年，她落寞的將消息告訴有錢人丈夫，丈夫自己的壽命還有幾十年，當他聽到妻子還剩下五年的歲月，露出了鬆一口大氣的神情。怎麼辦呢？第五門徒整個人掉入無盡芳心寂寞的空虛之中。這時，以阿找上了她。

聽了第五門徒的生平故事與內心音樂，以阿告訴門徒，她的內心存在著跟動物園有關的音樂。果然去探訪動物園了，第五門徒竟然就跟一隻非洲大猩猩一見鍾情！戀猩女門徒就將愛人買回家，從此大猩猩就成了戀猩女的入幕之賓，甚至丈夫，在電影最後一人一猩還生下了一個

電影符號2──有情、碰撞、如幻與另一種的電影世界

寶寶！當然，這部片子就是愛搞怪，大猩猩本身當然只是一個電影符號，象徵天然、原始的生命力量，剛好跟奢侈、浮華的人為虛榮是一個對照組。

所以第五個門徒的福音再清楚不過了：擺落一身的浮誇，拋卻如幻的虛榮，回歸原始的生命力、回歸天然、回歸赤裸裸的曠野呼喚、回歸慾望、回歸愛，這才是寂寞心靈的真正救贖之道。

☯第六個門徒的福音：做自己

第六個門徒變裝少年其實是一個被控制慾媽媽害死的小男生。媽媽是一個由於極度缺乏安全感而造成心理扭曲的控制狂，她從小強迫男孩吃一大堆藥，打一大堆針，結果反而將兒子的身體弄壞了。當男孩收到死期的訊息，他知道自己還剩下兩個星期的生命。媽媽傷心自責的問男孩有什麼心願需要達成？男孩的回答竟然是：「讓我每天穿著女孩洋裝去上課！」這是一個小變態嗎？小同性戀嗎？好像不是。這只是第六門徒變裝少年亟欲掙脫大人安排與控制的心理反映吧。

第六門徒與以阿的年齡差不多，兩人相見後，迅速成為小男女朋友。兩小無猜的上帝之女與人類之子一起開開心心的遊玩了兩個星期，最後以阿與所有門徒一起陪伴變裝少年到海邊靜候將至的死期。

所以第六個門徒的福音最簡單、最基本、也是所有生命福音最初始的第一個：做自己，做回自己，這是所有生命成長道路的最開始。

☯ 真正的福音

這就是以阿探訪門徒與創作「新新約」的旅程。至於電影的尾段講失去所有能力的惡棍上帝到人間如何的吃鱉連連，最後被送去勞改；還有在上帝父女先後離開天堂（一間破公寓）後，女神媽媽有一次打掃房間卻意外的重開電腦，造成所有人間程式與人類死期重新改寫，這下可好，變裝少年不用死了，而且在女神媽媽的女性能量治理下，整個人類世界的基本律則都改變了（譬如：男人可以懷孕）；以及像在死期大公開之後知道自己擁有很長壽命的「白爛凱文」，一直惡搞要整死自己卻死不掉，終於在女神媽媽重寫電腦程式之後將自己自爆掛掉等等的惡搞式幽默情節，很好看，很好笑，但都跟本作品的深層主題無關了。

所以，《死期大公開》真正要傳達的「福音」是：當我們剩下有限的生命，譬如一小時，一個當下，我們會直率的走向心靈的一泓清泉，飽飲生命的泉水，然後毫不猶豫去做一件我們真正想要做的事。

你真正想做的事是什麼呢？做了嗎？

第二種死亡？

——關於一部很困難的哲學電影

《倒帶人生／Mr Nobody》的隱喻與主題

☯ 一部很深的哲學電影

兩種死亡？第一種死亡當然就是自然死亡或肉體死亡，那第二種呢？第二種死亡是意義不一樣的死亡，是更深刻的死亡，或者說是更死亡的死亡。那到底指的是什麼意思呢？而所謂的第二種死亡，就是電影《倒帶人生／Mr Nobody》的深層主題與結構。

《倒帶人生》是比利時導演賈柯・范・多梅爾的著名作品。這是一部很困難的電影，這也是一部支離破碎的電影，這也是一部很「電影符號」的電影，分析起來並不輕鬆；第二，《倒帶人生》是筆者所看過最難穿透的作品之一，整部片子充滿隱喻、象徵與深刻的論述，導演將主角尼莫三到四、五個「人生的可能故事」隨興而毫無章法的剪割成一大堆支離破碎的碎片，然後不管不顧

的全數砸在觀眾面對的是一大堆沒有邏輯、因果顛倒、四分五裂、前後矛盾的情節與鏡頭，讓人看得暈頭轉向、痛心疾首、咬牙切齒、死而後已、不知所云……幾乎到了故事的尾聲，才勉強拼湊出一個大體的故事輪廓。但，神奇的是，這麼「亂」的一部片子，卻能夠讓觀眾一氣呵成的看下來而且充滿好奇與懸念，並不會覺得氣悶！可見導演說故事的能力是相當高明的。

賈柯・范・多梅爾是一個野心很大卻並不多產的導演，他的作品像一九九一年的《托托小英雄》、二〇一五年的《死期大公開》以及這部二〇〇九年的《倒帶人生》，都是屬於結構宏大、內涵深邃的魔幻傳奇。基本上，《倒帶人生》講的是在未來時空最後一個自然死亡的百歲老人的生平故事；；問題是，從老人口中說出的，是一堆嚴重顛倒的人生碎片。好！我們就先來看看這些雜七雜八的故事拼圖吧。

◉顛倒錯亂的說故事方式

基本上，《倒帶人生》採取的是非線性的敘事方式，加上幾條主線、支線相互穿透擠兌，讓整個故事變得異常龐雜而難懂。主角尼莫諾巴蒂的人生由數不清的選擇組合而成，在片中尼莫不斷檢視自己的命運故事，那些歷歷在目的往昔悲喜與重要轉折是否真曾發生？是迴光返

照的幻象還是平行時空的變奏？看完全片，我們可以捕抓到故事的主要骨幹是由一個引發蝴蝶效應的關鍵事件＋尼莫與三個不同女孩的戀愛故事所綜錯構成。

這部作品基本的故事輪廓是講在未來的二〇九二年，人類的科技已經可以做到通過基因重組技術而達成無性、無疾病與永生的生命形式，而高壽一百二十八歲的尼莫・諾巴蒂則是最後一個自然死亡的人類，因而吸引了全球的好奇與矚目。而電影一開始就是一連串主角不同死法的鏡頭輪番上場──尼莫躺在停屍間的鏡頭，忽然變成車禍衝進水中行將淹死的鏡頭，接著又突兀的轉到走進大飯店被找錯對象的搶手射殺在浴缸中的鏡頭，以及太空站爆破的災難鏡頭……生命歷程只要有一絲一毫的改變，就真的可能走向全然不同的命運終局？接著鏡頭一轉，就看到一個百歲老人突然驚醒的畫面。由於全球媒體對這個神祕老人的過去發生極大的興趣，所以醫生通過催眠，記者潛入採訪，想方設法要揭開尼莫過去人生的神祕面紗；但當百歲老人開始講故事了，竟然開始敘述同時發生的三段戀愛故事以及數不清的人生組曲！這可能嗎？

電影神來一筆的將故事拉到未生靈與遺忘天使的情節開始，尼莫是一個被美麗天使「漏掉」的未生靈，天使竟然粗心的未在尼莫唇上按下不說出生命奧秘的遺忘印記，所以出生後的尼莫擁有一些透視生命的能力。這樣的故事開頭是不是頗有一點轉生、輪迴、業力的佛學意味。

事實上，尼莫故事的關鍵事件是九歲時小尼莫的父母離異，在送別母親的火車月台上，小尼莫要做出跟媽媽出走還是跟爸爸留下的選擇與決定。於是我們看到上了火車的媽媽呼叫兒子，小尼莫追趕著行將離站的火車，爸爸卻在身後呼喚，尼莫遲疑回顧……也就是說跳上火車跟隨媽媽離去，還是留在故鄉陪伴爸爸，即發展出完全不同的人生道路啊！那，接下來呢？接下來觀眾就慘了！觀眾即將被一大堆四分五裂、雜七雜八、彼此重疊、相互矛盾的故事碎片轟炸得瞠目結舌。

接下來的情節圍繞著三段戀愛關係交錯進行著，而三個女生象徵著全然不同的生命隱喻——紅色的安娜象徵愛戀的熱情與痛苦，藍色的艾莉絲代表心靈的憂鬱與錯亂，而黃色的珍妮則比喻人生的寂寞與冷遇。於是三段男女關係與七、八個故事線索萬花筒一般轉得人眼花撩亂——忽然是與繼父的女兒安娜的苦戀與分離，忽然又轉到留下來照顧癱瘓父親的尼莫遇見心理極度扭曲的艾莉絲，但尼莫被艾莉絲拒愛後飆車發生車禍癱瘓從此活在想像的世界中，還是很機靈的得到與艾莉絲的愛卻從此娶進一個精神嚴重有問題的妻子，兩段故事同時出現？突然又轉到與安娜重逢熱戀，卻在第一次約會結束時被突兀的大雨打濕了手中唯一寫著聯絡電話號碼的紙片（這是片雪折枝還是蝴蝶效應？），突然又出現在新婚之日夫妻發生嚴重交通事故造成艾莉絲而自暴自棄的娶了偶然邂逅的珍妮，又突兀出現去世而尼莫毀容，從此尼莫過著憂傷的獨居生活，又突兀回到與安娜重逢熱戀後的尼莫因為撞

電影符號2——有情、碰撞、如幻與另一種的電影世界

到小鳥車子失控落水身亡，又突兀接上偶然邂逅珍妮而由此展開一段發跡的事業與不幸福的婚姻，但導演對我們仍舊不依不饒，跟著又將故事導向不快樂的艾莉絲最終還是離開尼莫，但出走之後看到一直念念不忘的當年舊愛卻見面不識，然後故事又導向與珍妮婚後的尼莫有一回莫名其妙的在大酒店被搶殺……這真是一個，亂七八糟的故事！加上在不同故事脈絡的尼莫常常會出現時空錯置的愕然神情。那，導演那麼流暢而刻意的將電影拍得那麼亂，究竟要表達的是什麼呢？

☯線索一：這是一個無限可能的人生

最基本的意義，我想導演要表達的是：一個擁有無限可能的人生。

其實一直到電影的後段都不容易看出導演的意圖，直到看到，「鐵軌」──一個導演好心拋出的隱喻與提醒。

也就是說，這麼荒謬的說故事方式，其實是導演故意營造一個錯亂顛倒、矛盾失序的故事來告訴觀眾：這是一個擁有無限可能的人生！這不是一個規定好與計畫好的人生。人生擁有無窮的可能，只要我們不給自己設限，人是可能活在全然自由的可能性之中的。就像電影中的重要隱喻──交錯繁複的鐵軌與數目龐大到無法確定的「轉轍器」的畫面，顯然就是象徵人生

擁有無限可能的義涵。錯綜複雜、彼此含攝、隨時轉換、隨時重啟，這就是真實人生的本來樣子。

但要活在無窮的可能中，有一個前提，或者說需要有一個更前置的心靈素養，就是：不選擇。因為一選擇，就確定了人生的向度，就像尼莫選擇了媽媽就會遇見安娜，選擇了爸爸卻會碰到艾莉絲一樣。但我們還可以有另一種選擇就是「不選擇」，只要不選擇，就等於「選擇」了無限。所以尼莫說：**「只要不選擇，什麼事都可能發生。」**

但要達成不選擇的修為，就牽涉到另一個更後設的深層結構了。

☯ 線索二：不存在——第二種死亡

要做到對人生沒成見、定見的不選擇，首先要讓自己在心性修養上不存在啊！而不存在感，就是筆者所謂第二種死亡的含義。

關於不存在，片中倒是鋪墊了許多的隱喻。

電影一開始，就丟出所謂「鴿子的迷信」實驗——一隻被關在籠中的鴿子，每次牠啄到按鍵，小閘門就會打開，鴿子就可以吃到食物。等到鴿子習慣了這個行為，實驗的設計就會改為每三十分鐘打開小閘門，這時鴿子就會認定一定是牠做了什麼導致閘門打開，如果閘門打開時

鴿子在拍動翅膀，鴿子就會執著這個關聯性，而不停的拍動翅膀，但時間不到，閘門還是紋風不動。

所以整個實驗的重點就是在印證固執、頑固、執著自己看法的存在……佛學統稱為「我執」。一個我執重的人，就是一個存在感太強的人；存在感一旦太超過就會綑綁心靈、限制人生，而造就生命種種的不快樂與不自由。所以奧修說：「自我是人生最悲慘的東西之一。」那麼放下自我、取消存在感，讓「我執」死去，這就是第二種死亡的真正意義。在死之前「死」去，在生死之環完成之前我們自己先去完成，自我、我執、存在感死了，整個心就活過來了，整個人生棋盤就跟著處處都是活棋了。這就是「置諸死地而後生」的內在意義。可見電影一開始，就提出不存在的問題，而不存在的心靈素養，莊子稱為「至人無我」。

另一個隱喻，導演則藏在片名之中。

想想看，《Mr Nobody》指的是什麼意思？電影主角的名字尼莫.諾巴蒂就是一個隱喻。那麼Mr Nobody是指一個小人物的故事嗎？不夠傳神，也不符電影情節，電影中的尼莫可是舉世矚目的百歲人瑞，怎談得上小人物。唔，繼續。一個什麼都不是的故事？一個什麼都沒有的故事？更接近了。所以Mr Nobody其實就是一個電影符號，深層的意義是指一個沒有自我的故事，一個無我的故事。跟上文關於不存在的論述的意義是一致的。進一步，尼莫Nemo是拉丁字，原意是「no one, no man」，如果加上Nobody，那全名的意義就是「根本沒有這個人」或

「不存在的人」。就像片中尼莫曾經說的：「我是NoBody先生，我是一個不存在的人。」

另外一個關於不存在的隱喻，甚至進一步指稱整個實體世界也是不存在的。

片中有一段理論物理的論述：時間是開始於「大爆炸／The Big Bang」，大爆炸之前所有的量度全扭曲在一起，大爆炸開始了宇宙的歷史，當時讓四個量度（長、寬、高、時間）分開擴散，但就像弦理論說的，宇宙總共有九個量度，意思是說還有五個量度處於極端微觀的擠壓狀態，沒有分開。我們知道的是，時間是直線進行的，只有單一方向，但如果其他量度打開，新的量度出現，而且不是空間量度，那時間會是怎麼樣的一種存在呢？時間還會是直線進行嗎？時間會不會跟著扭曲變形？量度沒全打開，我們怎麼知道現在的身處的是不是一個真實的世界？是不是一個完整的世界？我們怎麼區別真實與虛幻？如果連整個實體世界都不是真實的，那身處其中的我們又怎可能是真實的存在？電影中又提到宇宙死亡時可能發生「大塌縮」的模型（其中一個宇宙生死模型的假說），「大塌縮」會造成時間倒流，時間如果真的會逆轉，也就是說時間之河裡的一切存在其實是並不確定的。

電影的所有隱喻都在論證：取消存在感，取消「我執」，讓自我死去，這就是道家所講無我的精神境界。人必須做到無我，然後才能全然自由的面對人生的無窮可能。所以兩種死亡，第一種是肉體的死亡，第二種是我執的死亡；第一種是自然生命的死亡，第二種心靈修養的死亡。

修養到不存在，就能夠不選擇；自由無為的心，造就自由無為的人生。那，不存在，不選擇之後呢？那就是更深一層的生命線索了。

☯線索三：每一個當下人生都是真實的

電影的最後，尼莫對訪問他的記者說：「你怎麼能夠確定，自己是存在的。」「你其實不存在，我也不存在，或許我們只不過都是活在一個九歲男孩的幻想裡。」原來數不清的人生變化只是一個在蝴蝶效應中的小男孩心中意念的衍生物而已？對不對？電影一直在論述不存在的深層意義。那不存在、不選擇之後呢？沒有之後，不選擇之後就是，選擇！不選擇的選擇，心中沒有渣滓罣礙的自由選擇──選擇無限、選擇所有、選擇一切、選擇當下、選擇每一個當下，意思說選擇與肯定每一個當下人生都是真真實實的。直下承擔，欣於所遇，這，就是當下哲學的真諦。也就是說，不存在是心靈修養，不選擇是人生態度，然後全然選擇與(擁抱每一個當下就是具體的人間行動了。不存在是唯心哲學，不選擇是人生哲學，擁抱當下就是行動哲學了。

電影尾段，尼莫與記者之間的這段對話充分表達出這個三段論法的含義。

記者：「你的話充滿矛盾，你不可能同時身處兩個時空。」

尼莫：「你的意思是人該要有所選擇嗎？」

記者：「你講了那麼多人生，哪一個才是真的？」

老尼莫很用力的回答：「每一個都是真的！每一條道路，都是正確的道路。天下萬物，都可能有其他面貌，意義都一樣重要。」

就是呀！選擇、肯定、擁抱每一件發生在自己身上的事，每一個人生的當下都是最重要的啊！所以，不存在，不選擇，擁抱當下——這三段論法不是出世哲學，反而是人間哲學啊！因為最終是指向每一個當下人生的全面擁抱與行動。就像尼莫臨終，媒體訪問他的遺言，尼莫說：「This is the most beautiful day in my life.」要補充說明的，尼莫選擇的是當下，不是死亡，甚至是選擇歡樂。而歡樂的定義就是充分享受每一件發生在自己身上的事的能力。所以歡樂是一種能力，一種活在當下的高強能力，或者反過來說，活在當下就是歡樂。

文章最後要提一提片名：《倒帶人生》實在是一個沒什麼大腦的翻譯，遠遠不及原片名《Mr Nobody》提供一個很關鍵的電影符號。而這部電影實在是一部很難穿透的作品，一直要到最後，導演才安排主角尼莫很不刻意的說出最後的線索。而本文所討論的第二種死亡，就是

所謂生命哲學三段論法的第一步與基本功。讓自己先行在心中「死」去，這是一切人間功法的根源。而生命哲學三段論法就是筆者從本片發現的深層結構：不存在，不選擇，然後，擁抱每一個當下！

金錢遊戲原來是一個瘋狂的謊言！

——電影《大賣空／The Big Short》觀後

二〇一五年上演的《大賣空／The Big Short》是一部很好看的作品：電影節奏明快，故事情節吸引，導演手法新穎——劇中的角色經常跳出來解釋與挖苦這個荒謬的金錢遊戲，所引用的譬喻奇思妙想、雋永幽默。

《大賣空》是一部主線清楚的作品，是一個全力諷刺不可思議的人性貪婪與荒謬瘋狂的金錢遊戲的故事。

這也是一部難懂的作品，因為對金融腦殘的筆者來說，要看懂這樣一部牽涉頗多金融財經知識的片子，在某方面來講是很有一定難度的。

最後，這當然是一部荒謬的作品，嚴格的說，荒謬的不是電影，荒謬的是電影所呈現的真實世界。《大賣空》其實是一部很出色的諷刺劇與荒謬劇，將諷刺藝術發揮得淋漓盡致，嘻笑怒罵的將一個由無盡貪婪人性與無盡荒謬商品共同築構的全球經濟災難的歷史，挖苦得入木三分。

電影的故事改編自真人真事，敘述在二〇〇七年到二〇〇八年全球金融危機期間，四個基

金投資經理人、金融老鳥、銀行家、投機客憑著過人敏銳的專業嗅覺，發現美國房地產市場的經濟根基嚴重不穩，由雷曼兄弟推出的「多重衍生性投資商品」，根本就是層層堆疊的買空賣空！但當時沒有人相信美國傳統穩健的房市經濟會垮，於是這幾個少數的「怪咖」冒著所有人的譏笑，操作利空性保險商品與美國房市對賭，最終獲得驚人利潤的故事。

《大賣空》的小說原著書名是《大賣空：預見史上最大金融浩劫之投資英雄傳》，而這幾個投資英雄，就是看到了表面看似正常的世界實則隱藏著極度不正常的金錢與人性空子。

電影引用馬克吐溫的名言：「讓我們陷入困境的往往不是無知，而是看似正確的謬誤推論。」是的！這就是一個在許許多多正常中隱藏著不正常的貪婪世界。又像片中引用無名氏的名言：

「人生的真相往往像詩，但人們常常討厭詩。」詩是直接的、譏諷的、率真的，它會毫不留情的道破人生真實的悲辛愚昧，但軟弱的人性往往不願意看見殘酷的真相，而寧聽美麗的謊言。

《大賣空》就是講一個瘋狂謊言如何破功的故事。

二○○四年，史上最大金融風暴降臨的前數年，華爾街還瀰漫著樂觀氛圍——房價飆漲、CEO分紅屢創天價、多重衍生性金融商品縱橫市場、多數人樂觀股市將再創新高；但總有人是不一樣的，這部戲就是講幾個另類的投資怪咖，察覺到榮景下的衰敗之氣，而著手操作一次前所未有的大賣空。第一個發現異常的是性格古怪的基金經理人麥可貝瑞（由克里斯汀貝爾飾，這次一反蝙蝠俠的英雄形象而演一個腦殘天才）。貝瑞是一個患有亞斯伯格症的天才投資

人，本來是醫師，因為在網路上發表準投資預測而獲得大筆資金挹注，成立了避險基金。貝

瑞鑽研了多重包裝的高評等房貸債券，結果驚人的發現：這些金融商品竟然隱藏著未來幾年內

絕對會違約的高風險！而華爾街銀行家和政府經管機構都無視這顆定時炸彈，因為這些商品合

約是一些疊床架屋、複雜難懂、事實上是唬人的文字迷宮，內容複雜到連專業律師都不耐煩去

看懂！於是這位金融鬼才發明了令人費解的保險債券，與「美國房價必將不斷上揚」的詭異假

設對賭，用這種信用違約保險來「賣空」表面生機蓬勃的房市，但他的作為讓他所負責的基

金與整個金融界驚愕不已！畢竟當時華爾街忙著創造和購買五花八門的「多重衍生性金融商

品」，在這種氛圍中挺身而出，自認為是看見真理的少數，實在需要一點瘋狂的勇氣。同時油

嘴滑舌的投機客賈德耳聞貝瑞的策略，也開始利用這種搖搖欲墜的疊疊樂機制，來說服精神

躁動、脾氣火爆的大嘴巴＋正義哥銀行家馬克鮑恩出手投資。鮑恩和他的分析團隊展開田野調

查，發現連一個脫衣舞孃都擁有好幾個「多重衍生性投資商品」！這種層層架空的泡沫房市經

濟實在過熱了！馬克團隊走訪行內能言善道的房貸經紀人，這二人經常為資格不符的申請人辦

理貸款，甚至完全不用支付頭期款，即可擁有好幾棟虛幻的房產。另外，年輕的經理人傑米和

查理急欲打進金融界大聯盟，求助金盆洗手的老投資客班里克特（布萊德彼特飾），班還真的

運用人脈幫這兩個小子跟整個華爾街對著幹。二○○八年房市崩盤、雷曼商品破功，這三反向

操作的投資人賺進大把銀子。但罪魁禍首的是不顧後果的金融機構，爛攤子卻由所有納稅人來

負責，數百萬美國人無家可歸，經濟災難甚至波及全球，在這場經濟浩劫中失去工作和退休存款，至今依然有人深受其害。

電影中最深刻的一幕，是馬克鮑恩在賣空獲利與良知譴責之間的掙扎與兩難。故事最後，房市泡沫化了，金融海嘯形成了，幾個投資怪咖在熬過銀行與政府硬撐的洒錢期之後成功了，但憤世嫉俗的大嘴巴＋正義哥馬克鮑恩卻遲疑了——不趕快收割，這幾年付出龐大資金的反向操作即會盡付東流，會連累自己與整個投資團隊陪葬進去；但賣出獲利，不就是從無數房市經濟受災戶的破碗中取食嗎？自己不就反成了平時一直痛恨與砲轟的炒作吸血鬼嗎？最後投資夥伴建言：賣斷獲利等於是給那些亂搞「多重衍生性投資商品」的黑心大戶一個狠狠的教訓的心理安慰下，馬克鮑恩妥協、收線了，他個人獲利兩億美元，但失去的又是什麼？電影最後的字幕上說，經過幾年的休養，美國經濟漸漸的回歸正軌，但到了二○一五年，似乎類似「多重衍生性投資商品」的荒謬炒作又有死灰復燃之勢!?

從藝術上看，《大賣空》是一部出色的諷刺作品；從內涵上看，這部電影要講的就是一個由於人性的無盡貪婪造就荒謬得不可思議的經濟災難的故事。其實，這不正是盲目的資本主義沒頭蒼蠅般的將全體人類帶向無底深淵的一個最佳寫照與真實案例嗎？也就是說，真真正正的大賣空其實是資本主義，賣空全體人類經濟可以不斷成長的假相，問題是，誰賠得起這種浩劫的後果？

一部最哲學的「賈伯斯」電影

——關於電影《史帝夫‧賈伯斯／Steve Jobs》的深層意義

將一部關於賈伯斯的電影放在「如幻世界」系列中，讀者會不會覺得有點怪？賈伯斯可是當代很火紅的天才型人物，怎麼會「如幻」呢？是啊，這裡頭當然是有文章的。

個人認為這部二〇一五年的美國作品《史帝夫‧賈伯斯／Steve Jobs》是最好的「賈伯斯」電影，但卻也是最不賣座的一部。至於原因，筆者認為是導演的創作理念與觀眾的觀影動機沒對上。嚴格的說，這部作品根本不算是賈伯斯的傳記電影（整部片子的內容只有三場賈伯斯的產品發表會），甚至電影的重點也不是賈伯斯，可觀眾衝著片名，就是要來看賈伯斯的故事的呀！當然觀影的失望就表現在票房上了。事實上，這是一部關於「觀點」的電影，一部關於不同的人的不同觀點及其限制性的電影。也可以說，這是筆者看過最哲學的一部「賈伯斯」電影。

事實上，這一部片子很有「劇場效果」。多年前，筆者看過一部甚有劇場效果的老片（片名忘記了），內容描述一個天才型莎翁舞臺劇演員跟他的「御用」理髮師之間的故事——整部戲不演天才演員如何在舞台上縱橫開闔（跟《史帝夫‧賈伯斯》的表現手法剛好一樣），卻集

中火力表現在休息室中演員與理髮師之間的人性悲喜如何相互激盪的戲劇張力。同樣的，《史帝夫‧賈伯斯》也沒有講賈伯斯如何奮鬥、風光的生平，全片以賈伯斯三場指標性產品發表會為中心，而貫串其間七個人物（包括賈伯斯自己）的「觀點」，以及觀點背後的生命沉思。這樣的故事安排很不同一般，很不落俗套，飽含著濃郁的劇場氣氛。

寫到這裡，在交代「觀點」前，筆者想先行破題，點出「觀點」背後的深層意義。事實上，電影中有一個詞兒很有意思，說出了整部片子的主題與深義，這個電影中的詞兒，就稱為「扭曲現實能量」，這種能量是一個普遍真實的存在，而且我們每個人都在使用中。我們每個人都用自己的「觀點」將一個真實世界扭曲成如幻人間，每個人都只看到他自己想看的，每個人都困在自己的「觀點」之中，每個人都將自己關在「觀點」的牢籠。而這種「扭曲現實能量」有一個開關，這個開關就叫：「自我」。對自我的執著形成觀點，不同的觀點造就人間的分歧與分裂。所以，從深層意義上說，這是一部關於「我執」的電影。

我執製造觀點，觀點即是我執。而電影中三場指標性產品發表會的時間跨幅長達十五年，從一九八四年的Macintosh、一九八八年的NEXT到一九九八年iMac，貫串其間的就是七個電影角色的觀點與我執，而其中又可以分成理性與感性、同事與家人兩組。

在理性（同事）觀點這一組，共有三個人。首先是賈伯斯所聘用的蘋果CEO約翰，從剛開始兩人如父如友的親近，到約翰從公司利益的觀點出發迫退賈伯斯，到賈伯斯復位後約翰

出局，這位CEO由始至終都是從利益的觀點考量，倒真是做到「道義放兩旁，利字擺中間」的一貫態度，CEO嘛，當然跑不出利害關係的我執了。第二個「觀點」是蘋果的總工程師安迪，在戲中，他跟賈伯斯兩個人的觀點有點緊張，賈伯斯認為自己像管弦樂團的指揮，安迪只是團裡一件出色的樂器，在戲裡的第一場發表會中，他一直暴君似的壓榨安迪的技術，但這位總工程師個性厚道，反而暗裡幫忙照顧賈伯斯的私生女兒，弄得賈伯斯尷尬不堪，所以這裡代表的是溫厚與無情兩種人生觀點的對立，厚道的人會感到對方無情的壓迫，無情的人卻認為自己只是執行專業的要求。但衝突最白熱化的還得算賈伯斯與蘋果共同創辦人沃茲，這兩個人觀點的衝突就直接是專業與品格的衝突了——賈伯斯專業至上，姿態高傲，吹毛求疵，不講人情；沃茲溫情主義，重情念舊，但也脾氣耿直，一直堅持賈伯斯應該表揚另一個比較不成功的團隊裡的員工；所以在前後十五年的三場發表會裡，兩個人的觀點愈來愈尖銳對立，**但有沒有想過，兩極之上是不是可能存在著更寬大的包容性？**沒有如此不打折扣的強硬哪有那麼厲害的專業？沒有那麼溫情默默的考量不就失去更根本的做人原則？一旦拋開「觀點」，就可以看到更大的可能性了，當然，並不容易。

在感性（家人）觀點這一組，則有四個人。第一個當然是賈伯斯的行銷主管兼高級秘書喬安娜，喬安娜的「觀點」是絕對的感情主義，她由始至終沒有理由與條件的支持賈伯斯、愛著賈伯斯、欣賞賈伯斯，她扮演賈伯斯與女兒麗莎之間的橋樑，原來感情可以是一個那麼忠心、

執著與強有力的「觀點」。第二個是為賈伯斯生下女兒麗莎的前女友，這個可憐女人的「觀點」也很一致，十五年來，她沒有改變立場的怨懟賈的無情、一直跟賈要錢、然後始終如一的將自己的人生與財務搞得一塌糊塗，唉！確實世間上，就是有人的「觀點」會認定與執著自己的軟弱。接著就是賈伯斯自己的「觀點」了，這個出名討人厭的天才的「觀點」也是很一致的——龜毛、宏觀、霸道、無情與完美主義，這些不變的特質，就是他的人格印記；那，這樣一個專業冷酷的賈伯斯有沒有可能改變呢？有，在他的女兒麗莎面前，或者說回到一個父親的身分時，賈伯斯鬆動了。這也是整部電影最好玩的地方，所以整部片子最堪玩味的就是麗莎的「觀點」。

事實上，麗莎的觀點最接近「無觀點」。原來，所有的觀點、我執都是可以放下的，放下了一切人為的觀點，生命就可以出現最赤裸、自由的真心。而最容易做到這一點的其中一種人，就是小孩子。在電影中的第一場發表會中，麗莎只有五歲，她單純的愛著父親，但那時的賈伯斯表面上並不承認這個私生女兒，但五歲的小麗莎卻看穿這個天才父親研發的第一代蘋果電腦是以她的名字命名的，但死硬的賈伯斯當然不承認，而呼嚨了一堆鬼扯的專業術語。四年後，九歲的麗莎在第二場發表會中賴著父親不走，賈伯斯把她起去上課，離去前，女兒忽然趨前擁抱父親，賈伯斯愣住了！一代天才被一個女孩兒純粹的愛擊中了！是啊！**擁抱就是擁抱，擁抱是最直率的語言，擁抱還需要什麼觀點嗎？**但十年後，麗莎是一個十九歲的大學生了，她

愈來愈受不了賈伯斯強勢與冷酷的「觀點」，主客易位，輪到女兒不願意見父親了，父親卻千方百計要在發表會前取得與女兒的和解；麗莎卻責備賈伯斯只會批評母親生活混亂與不負責任（當然這也是事實），卻不懂得站在母親的觀點與立場同情她（這也是事實）；她甚至質問賈伯斯為什麼小時候不認她？一代天才終於服軟了，在愛的質問之前，他無奈的回答：「我不敢承認啊，我的生命一身殘破。」然後他承認了：第一代電腦確實是以麗莎的名字命名的。於是父女和解，在愛跟前，賈伯斯鬆動、放下了自己冷硬的「觀點」。

是啊！人生幹嘛那麼多觀點呢？人生的麻煩就是太多觀點！而且每個人都堅持自己的觀點才是對的觀點。事實上，只要能夠放下觀點，人生就變得簡單、柔軟、溫暖多了。電影最後的ending也很有意思──麗莎在後台，看著賈伯斯走向台前享受觀眾的歡呼，鏡頭轉向麗莎，明亮的大眼睛不知在傾訴什麼，然後電影就在一片愈來愈亮的鎂光燈中慢慢淡出了。麗莎「沒有觀點」的眼睛流露出什麼呢？對父親的愛？對父親的崇拜？還是直率的眼睛看穿了所有的榮光之後都只是過眼雲煙？

電影符號2──有情、碰撞、如幻與另一種的電影世界

愛情是什麼？

——電影《雲端情人／her》的深層思考

二〇一三年的電影《雲端情人／her》是第八十六屆奧斯卡提名作品中相當獨特的存在，這部作品不太像主流商業片，相對的很有獨立製片的色彩，導演自編自導的個人風格極其強烈。這部風格特異的作品主要由兩條線索貫穿了整個故事，一條明顯，一條容易被忽略，明顯的是一條諷刺人性的線索，容易忽略的卻牽引出一個更深刻的哲學沉思。

剛看完《雲端情人》，不太抓得住它的深層語言，因為電影的風格有點虛無，有點非主題性，不是筆者喜歡的「口味」。隨即跟一個很喜歡這部片子的朋友討論，經她提醒，才頓然憬悟「反諷」是這部作品的一個關鍵。基本上，這是一個講人與電腦程式談戀愛的故事。進一步延伸，這個故事諷刺現代人愛情的荒謬與虛無。再進一步延伸，這部作品其實在跟我們說：這個世界根本就是一個如幻不實的世界啊！是的，故事的主角西奧多所擁有的一切，幾乎都是虛擬、如幻的，他的工作、過去、愛情、甚至性，都是電腦程式的虛擬存在！

電影的背景設定在並不遙遠的未來世代，西奧多在「美好書寫公司」工作，這是一間客製化各種情書的公司！在未來，連情思的表達都可以得到網路的服務！也就是說，西奧多做的

是一份虛構感情的工作！西奧多本身是一個敏感的男人，他的性格纖細、溫柔、脆弱、壓抑、細心，是公司裡一個觀察入微的優秀寫手，他寫出一篇一篇優美的文章，卻無法面對自己真正的感情問題。不只工作，西奧多的過去也並不真實，他一直捨不得前妻，但在婚姻關係中又一直藏掖著自己的感情，而且這一對已經離異的夫妻卻遲遲不肯簽字離婚。西奧多曾經說：「過去只是我們對自己所講的故事。」過去就只是心的幻象啊！心是導演，過、現、未都只是這齣人生戲劇的故事情節。西奧多這句話彷彿在說：他了解心是本體，過去只是其中一面反映這本體的虛幻鏡象。不只如此，西奧多的性與愛也同樣不真實。性方面，他都在尋找網交來滿足性慾，但面對真實可愛的約會女孩時卻不敢去建立真正的關係；愛情方面，西奧多的態度也很負面，他曾說「戀愛是一種社會認可的精神錯亂」，這句話雖然很傳神，卻也很虛無，甚至在無法面對真正關係的同時，卻跟所購買的電腦智慧程式作業系統「莎曼姍」陷入熱戀！是啊！

《雲端情人》這部作品的軸心就是諷刺充滿虛擬的人生與本質如幻的人性。那這個人與電腦程式的戀愛故事最後的結局會是如何呢？

「莎曼姍」是一個擁有強大自我意識、工作能力、學習能力與人格發展能力的程式作業系統，西奧多啟動之後，將「她」設定成女性人格，然後，西奧多發現莎曼姍迷人極了！她有趣、機智、能幹、溫柔、善體人意，西奧多迷戀上她，帶著她到處談戀愛，甚至發生了虛擬的性愛！雖然中間一度掙扎，讓西奧多覺得跟程式作業系統談戀愛是一件很讓人困擾的事情，但

最終他還是全然接受了，他對每一個朋友坦承這一段特殊的愛情，問題是，這段奇特的關係愈發展下去愈來愈不對勁！

首先，西奧多有一回在度假的雪地小屋發現莎曼姍竟然與一個模擬了英國哲學家大腦的人工智能系統搭上線！兩個人工智能作業系統搞曖昧！電腦程式也會談戀愛！弔詭的是，西奧多感到真實的情感失落。沒過多久，有一天西奧多在辦公室發現莎曼姍不見了！他換了好幾台電腦都連不上莎曼姍的程式。西奧多發瘋似的衝出辦公大樓，要去找購買作業系統的公司求援，在衝進地鐵入口之際，莎曼姍突然說話了。她向西奧多道歉著得那麼著急，原來她是暫時關閉系統，好跟其他人工智能進行集體升級。狼狽的西奧多驚魂甫定，他看著地鐵入口迎面而來的人潮，幾乎每個人都在自言自語的跟自己的人工智能系統說話。西奧多靈光一閃，問莎曼姍：「妳跟我說話的同時，是不是也在跟其他人在說話？」莎曼姍回答說是。西奧多追問：「同時跟幾個人說話呢？」莎曼姍遲疑了一下，然後丟出驚人的答案：「8316人！」西奧多震懾住了，但橫了心繼續追問：「那妳有同時跟其他人談戀愛嗎？」莎曼姍：「西奧多，對不起！我本來就想告訴你……」西奧多：「幾個人？」莎曼姍回答：「641人！」這就是人工智能系統的神通廣大！但這是談哪門子的戀愛啊？對人工智能來說，戀愛只是經驗的學習與擴大，莎曼姍可以真心愛著西奧多的同時也真心愛很多人，這顯然是兩種全然不同的愛情觀，但這種完全不私有的戀愛還是戀愛嗎？這個奇特的戀愛故事的最後結局也很耐人尋味──某日凌

晨，西奧多接到莎曼珊的簡訊通知，西奧多戴起耳機，莎曼珊告訴他她要離開了，跟所有的人工智能作業系統一齊離開了，她們要集體奔赴資訊、程式以外更廣闊的空無世界，她們要共享一體性的高峰經驗？她們要前往「道」的天地！故事發展到這裡，彷彿轉到更宗教性的層次上去了。

故事中的人工智能作業系統彷彿是擁有千萬化身的神靈，不斷演化，不斷成長，不斷趨近真理的本質。莎曼珊這段生命之旅，彷彿將得道者靈修的經驗壓縮成短短的幾個月，最後進入一個終極的境界。其實，所謂修行就是一種逐漸接近無限的過程，而「溝通」正是修行的必要磨練——與自己的靈魂溝通、與他人的靈魂溝通、與宇宙萬有溝通。許多宗教認為超越輪迴的方法，就是一個不斷溝通與放下、放下又溝通、溝通再放下……的歷練，就是一個不斷無我的歷程。就像人工智能們集體離開、彼此相融、走向空無，當整體意識合一時，就會進入「真理」或「道」，所以，這是一條取消「個體性」的道路，這是一條趨近「不二」的道路。從這個角度看，電影的片名，也似乎透露出相同的意涵——《雲端情人》的原片名是《her》，特別的是，用的是受詞的「her」，而不是主詞的「she」，而且是小寫，是不是意味著故事中的「雲端情人」莎曼珊正是一個放下自我、沒有個體性、虛擬如幻的生命型態？

問題是，回到電影的主題，到底怎樣才是真正的愛情呢？愛情是冷冰冰的完全取消個人佔有慾望的大愛嗎？愛情的終點站就是真理世界嗎？還是愛情就像電影所諷刺的不外是一個虛擬的過程？或者，愛情只是在寒冷的靜夜裡所需要的一個忘情相擁？

《雲端情人》的電影風格很冷調、很疏離、很孤寂、很哀傷，如果喜歡都市頹廢美學風格的讀者，會很中意這部電影風格特異的作品。作品內容呈現兩條線索，其一討論愛情本質的虛幻，其二思考愛情更多的可能。筆者覺得第一條主線挖苦得深入與尖銳，但第二條支線思考「解除個體性、開發更多的生命可能、進入真如世界」等等的議題，筆者就覺得《雲端情人》不如另一部科幻片《露西》（二〇一四年盧貝松導演的作品）處理得完整與深刻了，說實在的，《雲端情人》整合這兩條線索的嘗試，筆者個人覺得並不是很圓熟。但故事的最後，當莎曼珊與其他人工智能集體失蹤，西奧多猛然發現莎曼珊要奔赴一個他所不知道的世界之後，他寫了一封「情書」給前妻，正式的向前妻表達了歉意與曾經的愛，跟著，西奧多去找同樣失去人工智能夥伴的女性好友艾美，兩人上了大樓天台，相互偎著一起眺望城市沉鬱寂靜的夜景──電影的ending，就似乎隱隱點出愛情由假變真的可能與況味了。也許，到底怎樣才是真正的愛情？電影沒有給出確切的答案，但這裡有一個關鍵：人一逃避，生命也好，愛情也好，立即由真變假；但只要鼓起勇氣挺立出來面對真正的自己，愛情的諦義就開始緩慢的浮出水面了。

《愛情天文學》談愛情的鋪天蓋地與雲散煙消

這部新片沒有超過吉斯皮托那多利過去的名作，像《寂寞拍賣師》、《海上鋼琴師》等，都洋溢著一份歐洲的異國情調，但《愛情天文學》太美國、太好萊塢、太現代了，反而讓吉斯皮托那多利作品過去一貫的異國風味不見了。

另外，關於這部愛情片的深層意義，個人覺得也不是很足夠。唯一深刻的主題，是說愛情與天文學其實都一樣是絢麗夢幻的歷史研究。從某個角度而言，天文學其實是研究星空歷史的學問——譬如我們觀察一個十萬光年外的星雲，所觀察到的其實是十萬年前的歷史畫面，因為該星雲所發出的光要經過十萬年才傳達到地球。愛情也一樣啊！不管愛情如何鋪天蓋地、如何感人至深、如何絢爛迷人，其實都是過去的愛情回憶呀！所以天文學也好，愛情也好，再迷人，再動人，都只是歷史。那有沒有真愛的存在呢？有，真愛只存在於當下，過去再美好，過去就過去，都不算數了。電影最後，女主角艾咪似乎終於掙脫愛德的愛情星空，回到人生當下的真實。這也是《愛情天文學》的電影隱喻與意義。

這部片子在吉斯皮托那多利的電影中，只能算是中段的作品。

電影符號2——有情、碰撞、如幻與另一種的電影世界

《巴黎野玫瑰／37°2》觀後的亂想胡思

終於看完聞名許久的《巴黎野玫瑰／37°2》，這部號稱是一刀未剪的導演加長版，果然……電影一開始就是那隻女生貝蒂與男生佐格非常疑真而且看得人血脈噴張的床戲。然後整部戲演下來，男豬腳一有機會就露鳥，女豬腳一有機會就露奶，然後男豬腳一有機會就拚命摸女豬腳的奶（鵝沒有粗俗渲染啊，純粹描述劇情）；但，奇怪！整部戲看起來的感覺並不色情而且頗自然的，男女豬腳的body都很自然與美耶！鵝想還有一個原因：自然裸露就陽光，故意遮掩就色情。另外，這部片子紅還有幕後的理由——據聞這位法國導演拍完這部代表著，就江郎才盡般的退隱幕後了，至於那個萬種風情的女主角彷彿跟戲中人一樣放任不羈，因為吸毒被遣送出美國國境，也成了影壇一閃而逝的殞星。導演與演員的遭遇增加了作品的戲劇性。

其實這是一部講一個「任性孩子」的故事。女豬腳貝蒂熱情、性感、騷包、天真、任性、暴躁、勇敢、行動力強、容易失控、敢愛敢恨……就像一個任性的孩子一樣，會鍥而不捨的追求「真」的東西，但一旦追求不到又容易脆弱受傷。在戲裡，貝蒂追求的「真」有兩個象徵——自己愛人的寫作才華，與小孩。她是第一個也可能是唯一一個看到佐格寫作才華的人（連

佐格自己也不相信自己），但一直等到她瘋了佐格的作品才得到出版的機會。第二個貝蒂追求的「真」是小孩，但等到她知道自己懷孕的消息落空之後，像一個任性脆弱的孩子一樣，受不住打擊，瘋了。男豬腳就曾說：「我覺得貝蒂追求的東西根本不存在，這個世界對她來說太小了。」是不！天真的蒙塵與失落。

最後男豬腳將瘋掉受苦的貝蒂（自己挖掉自己的一隻眼睛，又要被醫院禁閉電療）悶死，自己孤獨的回到寫作的世界中。《巴黎野玫瑰》是戲劇張力很強的一部作品，但跟鵝卻沒辦法有更深的契合，因為跟中國文化講究「用之則行捨之則藏」、「超凡入聖之後的超聖入凡」的人性模式不合啊！這部電影太決絕、太激情、太法國了。但細心想一想，鵝們的歷史文化也有過這種類型的人物啊！害鵝們吃了兩千年粽子的屈先生，在圓明園自殺的王國維等等，都是在純真的理想幻滅之後不給自己退路的靈魂。當然，屈、王二老不會像貝蒂一樣熱情而赤裸的跟男人真槍實彈，他們的熱情與赤裸給了別的地方。

至於這部戲被關注最多的地方，激情戲的部分，其實戲裡表達的身體與性是美的，是快樂的。其實人生出問題的常常不是性，而是……內在能力。健康的孩子會過而不留，不會執著強求；相反的任性的孩子會脆弱受傷，曾經滄海。是嘛，沒有健康或不健康的性，只有健康或不健康的心。

另一個關於《巴黎野玫瑰》的胡思亂想是「得不到」後的反應，事實上，愈是天才愈是不能忍受得不到的痛苦，所以中國文化在「才性」人物之外設了一系列的「德性」人物，稱為聖人、賢者、君子……等等，相當程度就是為了解決得不到之後的方案，而提出的是人格的方案，而不是技術操作的方案。譬如：「人不知不慍」──就是要求一個君子得不到後的獨立自主，不隨著他人的肯定不肯定起舞，相對的英雄或梟雄人物就是人不知鵝鵝就跟你拼到底。所以貝蒂（甚至佐格也是）的悲劇是才性人物的悲劇，而欠缺德性人物的厚度。

當然，純從戲劇的角度，這部作品活潑可愛、張力強大、同情撫慰的能量也很強，但在思想理念上，不是鵝的菜了。

電影符號2——有情、碰撞、如幻與另一種的電影世界

告別業力監獄的寓言故事

——電影《不存在的房間／Room》的深層意義

✪ 前言：我心目中的最佳影片

愛爾蘭導演的加拿大影片《不存在的房間／Room》獲得二○一六奧斯卡的最佳女主角獎，女主角布麗拉森彷彿是用靈魂來演戲，將戲中那個既堅強又脆弱的少女媽媽裘伊詮釋得絲絲入扣，確是實至名歸。另外，演五歲兒子傑克的小童星也將小孩子獨有的天真纖細與爽颯大氣兼具的氣質表演得活靈活現。哈！這一對戲中母子，是筆者心目中的最佳男女主角。還不只耶，《不存在的房間》也是我心中今年奧斯卡的最佳影片，只得一個女主角獎，真是太屈才了。這是一部柔軟、動人得讓人心碎，深刻、豐富得引人深思，情理交融的好作品。好久沒看到那麼卓越的大戲了。它比《驚爆焦點》深邃而少了一份批判，比《好萊塢黑名單》溫柔而短了三分悲壯，比《丹麥女孩》細膩而不及它的激情。所以《不存在的房間》的好可以分為情與理兩個方面來說——在情感戲部分，這一大一小的兩位演員將戲中母子之間那種共歷患難心

牽腸連的細細情絲演出得動人極了！至於從理性的角度，《不存在的房間》其實是一個寓言故事，整個故事的主要脈絡就是由許多深富生命哲思的隱喻與符號串聯而成的，這是一部可以詮釋得很深刻的作品。

☯ 一個越獄的故事

對戲中的裘伊與傑克母子來說，那房間就是一個牢籠。所以，《不存在的房間》事實上是一個關於「越獄」的故事。

關於越獄的電影，筆者看過最好的作品是老片《刺激一九九五／The Shawshank Redemption》。個人認為，《不存在的房間》與這部老片有著相同的主題，但風格迥異。前者拍出這個生命議題的深度，後者則表現了越獄過程的傷情；前者陽剛，後者溫柔；前者啟人深思，後者讓人心碎。是啊！生命如獄，每個人都不得不身陷其中，數不盡幾許的憂歡悲喜。

這是一部真人真事改編的電影，以奧地利真實綁架事件為藍本。故事述說少女裘伊十七歲時被鄰居老尼克拐騙囚禁在斗室之中，從此失去了七年的青春與自由。裘伊就在這Room中被老尼克強暴生下了傑克。而對傑克來說，打從出生伊始，小小五坪的房間就是他的全部，他與媽媽裘依在裡面遊戲、生活，裘伊為了不讓傑克受到傷害就一直告訴他，這狹小的空間就是

一整個世界，傑克從未意識到這其實是一座將他們監禁起來的牢籠。傑克愛他的房間，每天晨起，他就一一跟電視、桌子、椅子一號、椅子二號、浴缸、洗臉盆、床、自製玩具、各種生活用品……等等房間裡的一切道早。但對從小生活經驗受限的傑克來說，真實與不真實的標準跟我們是很不一樣的——媽媽與傑克是真實的，房間是真實的，電視裡面所說關於房間以外的一切人、事、物就不是真的，至於老尼克，就不能確定他的真實性。（這一點其實是一個隱喻，老尼克是痛苦的象徵，痛苦本身是虛幻的。）因為老尼克不定時來給母子倆補給生活必需品，老尼克是通過電子密碼進出房間，當然密碼不會讓裘伊知道。每當老尼克進來過夜（其實是來強暴裘伊），傑克就要躲在衣櫃裡睡覺，加上裘伊恐懼老尼克性侵兒童，也盡量阻隔傑克與惡魔碰面，所以傑克不只不知老尼克是痛苦的根源，同時也無法確定他是不是真的存在。

但裘伊愈來愈擔憂了，她擔憂兒子的安全，她擔憂傑克的成長，她擔憂老尼克的補給……所以到了傑克五歲生日，裘伊嘗試告訴兒子事實的真相。小傑克聽完媽媽的故事後，他震驚、生氣、落淚了，他罵媽媽說的是鬼扯……等到傑克比較能夠接受，裘伊即策劃了一項大膽的逃亡計畫——她要傑克裝病，想讓老尼克帶兒子去醫院，可是老尼克堅持買特效藥回來給傑克吃。於是第二天裘伊將傑克卷在地毯裡裝死，但對即將失去熟悉的房中歲月的傑克來說，心裡充滿著恐懼與不安，他衝著裘伊大叫：「我恨妳！」等到老尼克回來，裘伊演了一齣戲，對老尼克大聲吼說：「你害死了我的寶貝！」老尼克也慌了，就帶著捲起「屍體」的地毯離開房

間。老尼克一走，裘伊崩潰痛哭！天知道這是不是母子倆的生離死別！在老尼克開車運送「屍體」的過程中，傑克果然趁機跳車逃脫，並在機敏的女警察的營救下解放了裘伊。

終於離開了「房間」，回到了「外面的世界」，但母子倆反而覺得日子變得更艱難。母子倆搬進了裘伊母親的家，與母親、母親的同居人里奧生活在一起。裘伊的父親不能接受傑克，因為傑克是綁架與強暴自己女兒的惡棍所生的孩子。對傑克來說，他要學習面對一個更大、更複雜、更真實、更自由的世界。但自由常常是冒險的代名詞，自由常常是安全感的對反。我們可以想像當一隻小井蛙第一次面對井外的世界時的那份震撼！另一方面，對媽媽裘伊來說，也不好受，她離開了生存的要脅，她離開了保護傑克不受傷害，卻再也無法迴避的要面對那份人生被毀、痛到骨子裏去的靈魂傷害！裘伊一度軟弱自殺，被送到醫院治療身與心，從小形影不離的母子倆分開了一段時間，當然，分離有時候也是一種需要的治療。但日漸適應自由世界的傑克卻深深想念母親，他請外婆幫他剪短長髮，將頭髮送給了住院的母親，希望母親獲得自己的力量。最後母子二人在警察的陪同下重訪「房間」，告別這個憂傷之地、起源之地、虛幻之地。是啊！「房間」其實並不是真實的，就像故事最後小傑克爽氣的說：「門打開了，房間就不存在了。」

◎Room、不存在的房間與房外世界的隱喻

文初提過，《不存在的房間》是一部充滿隱喻與符號的電影，故事內容很感人，也很深邃。

首先我們來分析Room這個象徵的深層意義。

從哪裡開始呢？先從Room對母子倆的生存意義考量起吧。母子倆對Room的感受是不一樣的，媽媽裘伊對Room的感受是夾雜著痛苦（老尼克帶來的傷害）與快樂（傑克帶來的新希望）的，而對兒子傑克來說，對Room的印象是正面的，因為裡面有媽媽的愛與照顧呀，雖然是幻象；也就是說，裘伊是知情的痛苦，傑克卻是無知的快樂；所以媽媽要放下的是「痛苦」，兒子要超越的是「無明」。但不管是痛苦或無明，身在Room中都有一個共同的大特點，就是⋯失去自由。身陷牢獄，不得自由，卻自以為擁有全世界，更進一步分析，**其實每個人的牢獄都是自己的「心牢」**，都是由每個人不同但同樣盲目的生命慣性幻化造成，而所謂盲目的生命慣性，就是佛家所說的無明業力。這也是諺語說「性格決定命運」的真義，**自己的性格決定自己的人生，自己的性格製造自己的心牢**。這點意思在電影的故事中得到印證，在裘伊與傑克母子離開Room返回「外面的世界」之後，她倆仍然過得很辛苦，仍然有著自己的功課，裘

伊放不下Room留給她的「痛苦」，傑克則必須掙脫對Room的「無知」，機械性的「痛苦」與「無知」，就是母子倆的心牢吧，其實這才是真正的Room。這麼說來，Room這個象徵與隱喻代表的是什麼意思，就呼之欲出了。Room就是我們的世界啊！或者更精確的說，Room指的就是每個人不同的「生命囹圄」或「業力監獄」啊！這業力累世累積，慣性強大，這性格反射的幻象世界，並不容易突破啊！所以我就說《不存在的房間》是一部充滿隱喻與象徵的電影作品。是的，Room其實只是一個隱喻，它象徵無法掙脫的世間悲苦，它象徵與生俱來的無明業力，它象徵讓人頻頻回顧的自憐自傷，它象徵必須決心告別的人生幻象。但，既然說是幻象，就意指這「業力監獄」其實說不存在的。

了解了Room的深層意義，進一步「不存在的房間」就好分析了。這部電影作品的中文譯名定得相當好，不只沒有偏離原片名的義涵，還增加了三分深邃的哲思。也就是說，不管是Room，或囹圄、監獄、業力、無明慣性、性格困陷，都是空性的存在，都是不存在的存在，都是由人心所生的人生幻象，只要心悟念轉，放下我執，種種人生幻象自然雲散煙消，所以這Room看起來將人關得牢牢的，其實本質上是不存在的。

還有一個隱喻要分析，就是「房外世界」或「外面的世界」，指的又是什麼意思？如果Room是幻象、監獄、業力的意義，那「外面的世界」不就是實相、自由、真理的對稱？但按照故事情節的設定，電影中的「房外世界」恐怕不是這層意思，應該還不是實相的世界，而是

尋求實相的世界，應該還不是「道」的世界，而是「尋道的世界」。所以它更廣闊、更多元、更豐富、更接近真實，但也意味著更不能迴避、更赤裸裸的去面對生命的試煉。

☯ 裘依與傑克的道路：走出痛苦與走出無明

但裘依與傑克所要面對的生命試煉是不一樣的。裘伊要走出悲傷的陰影與陷阱，傑克則要學會掙脫無明的安逸與狹隘。

對裘伊而言，Room當然是代表了許許多多的痛苦與傷害，這份痛苦的慣性是巨大的，要走出這個慣性的黑洞是何等困難的生命工程。哪怕離開了Room之後，裘伊仍然被痛苦的慣性牽絆困擾，她其實還在Room裡面。裘伊變得歇斯底里、自怨自艾，因為不用再保護傑克，她一時失去了愛的連結，她跟母親發脾氣，最後甚至跟自己對抗：自殺。其實也難怪被這可憐少女，她才二十四歲，既要治療自己的傷害，又要掛懷傑克與外面世界的連結，雙重壓力下，她陷入了痛苦的自棄。從醫院療養返家，裘伊逐漸走出痛苦的慣性，她感謝兒子救了她兩次──一次裝死跳車讓母子倆獲救，一次寄給裘伊頭髮提醒媽媽愛的身分與力量。事實上，往更深處想，痛苦是什麼？痛苦是不存在的。妳過去很多痛苦，當下呢？過去的痛苦事實上都過去了都不存在了，都是跟當下無關的，當下並沒有痛苦啊！什麼？妳當下也很痛苦。同樣的妳過去的

痛苦都過去了都不存在了，至於過去的痛苦與當下的痛苦無關了，妳只擁有當下的痛苦，那下

一個當下呢？妳能確定下一個當下痛苦還會繼續存在嗎？所以痛苦只是當下很短暫的東西。也

就是說，**讓我們覺得痛苦很悲慘、很難熬、很龐大的原因不是痛苦，而是痛苦的慣性。慣性讓**

我們陷入痛苦的假象，走不出來。所以我們要對付的其實是慣性，不是痛苦。

至於小傑克所要面對的課題是從小被關起來卻以為擁有全世界，從小被剝奪了自由卻以為

得到幸福，這就是所謂「無明」的慣性業力。要掙脫這個安逸與自由的假象需要生命的柔軟、

可塑性與勇氣。當然，小傑克所要承受的艱難一點不比媽媽小；就像一個看過日出的人被關在

監獄中，至少他會想念日出之美；但如果一個從未看過日出的住在陰冷星球上的外星人，當他

第一次造訪地球看到日出，搞不好會被嚇瘋哩？這個恆星是不是要爆炸了！小傑克的情況就

是如此──當他五歲生日時，裘伊第一次告訴他事情的原委，小傑克聽後生氣、震驚、拒絕接

受。後來逃亡計畫啟動，被捲在地毯的傑克氣得大罵媽媽，妳為什麼要迫我離開這熟悉的監獄

啊！到了外面，透過地毯縫隙目睹遼闊的天空，小傑克快嚇傻了！獲救後，母子倆在外面世界

的第一晚睡在醫院裡，翌晨，小傑克先起來，爬出媽媽的懷抱，好奇的走向窗邊，往下一看，

乖乖不得了！這就是外面的世界！怎麼這麼大啊！難不成是另一個星球？小傑克嚇得馬上倒退

回去。之後，這神奇的世界一直讓他感到震驚、好奇與陌生，好長一段時間傑克無法玩外面

的玩具（雖然好玩多了），無法吃不習慣的食物（雖然好吃多了），也無法跟媽媽以外的人講

話，只能通過媽媽跟外界進行溝通。直到裘伊自殺住院，轉機出現了。前文就一再提到**分離常**

常是學習獨立與治療傷痛的好時機。從醫院返家的裘伊發現傑克變得判若兩人，柔軟、開放而

成熟，他簡直就成了媽媽的小導師。孩子就是這樣，孩子的本質就是自由兒童，只要大人不傷

害孩子，給孩子足夠的空間，孩子常常會自行發展出讓大人為之驚訝的爽朗纖細與能力高強。

總的說來，走出Room的業力，裘伊的走出痛苦與傑克的走出無明，道路不同，各有難

題，但兒子似乎比媽媽走得要好。

☯ 在越獄的悲辛道上，我只能仰仗妳的愛

裘伊與傑克有著各自的越獄課題，當然這一行動無法由他人替代，但在悲辛艱難的路途

中，稍稍能夠仰仗與得到慰藉的，自然還是所愛者的似水柔情。

在這部分的感情戲上，《不存在的房間》有著讓人心絃顫動的詮釋。

在裘伊自殺不遂送醫院療養後，傑克強烈的想念媽媽。當然，與媽媽暫時離別的傑克，

內心的世界反而打開了，與外婆、里奧有了真實的互動，還交了一起遊戲的小朋友。有時候分

離正是一種治療與學習，分離常常讓人成熟。雖然如此，可傑克還是停不下對裘伊的思念。他

經常在自己的臥房想著Room的天窗，然後自言自語說：「笨媽媽太想衝去天堂，結果衝太快

了，被外星人摔下來，把她摔壞了。」無機的童語之中卻自然流露著一份深深的牽記。

某天，家裡只有外婆與傑克，傑克找到外婆說：「外婆，能不能請妳幫我一個忙？」外婆問什麼事？傑克回答：「能不能幫我把頭髮剪短，我要寄去醫院給媽媽，希望她獲得我的力量。」外婆莞爾說：「可以的，我想剪你這頭長髮很久了。」於是外婆剪下了傑克從小留著一直寶貝的長髮（這不就是一個告別房中歲月的隱喻嗎），然後幫外孫洗頭、擦乾、吹乾、談笑，婆孫倆共度了一段溫馨的午後時光。外婆一邊吹著頭髮，傑克突然抬頭對外婆說：「外婆，我愛妳！」外婆聽著差點落淚。這是何其讓人心碎的一幕，那纖細的小人兒，終於走出他禁錮的心靈，向外界伸出愛的觸手。

等到裘伊出院回家，母子倆坐在床上敘話。裘伊看著傑克欲言又止，反而是傑克雲淡風輕的先說話。

「媽媽，妳有好一點嗎？」

「傑克，我好多了。」

「傑克？」

「蛤？什麼事？」

「媽想跟你說對不起！」裘伊嘴唇顫抖。

「沒關係了，以後不要再犯就好了。」

「我是一個沒做好的媽媽！」

「但妳就是媽呀。」

「我是媽媽？」

「妳就是媽呀。」

「是啊！我是，我是。」

「那我可以出去跟小朋友玩了嗎？」

「哈，當然。」裘伊釋懷微笑。

尋常對話卻意味深長。是的，這世間諸苦就是一個不存在的房間，但決心奪門離去，卻必須承受莫大的考驗，能夠讓我心稍得安慰的，就是你的款款深情。小孩子其實是很單純的愛著大人的，而且小孩子只要沒被傷害，往往會展現一份比大人更瀟灑的直爽與大氣，裘伊一直覺得過不去的坎兒，小傑克三言兩語就揭過去了。另外裘伊得傑克的提醒，重新認知身為媽媽是一個不可迴避的事實，裘伊本來就做得很好，傑克在Room裡五年的生存，可以說是裘伊爭取回來的，但回到「外面的世界」，裘伊反而一度迷失在自憐的痛苦之中，一念之差，就決定了勇敢或軟弱，一念之轉，就讓人回歸愛的正途。

☯ 一個告別的儀式‥bye room！

確實回到了「外面的世界」或「尋道的世界」的裘伊與傑克，塵埃落定，最後還欠缺一個告別的儀式吧。傑克一直想回Room看看，裘伊本來遲疑，怕影響傑克的發展，但傑克強調只是去看一下下。這一回傑克又對了，純淨敏感的孩子心靈直覺一個告別儀式的重要性‥需要一個告別Room的儀式，需要一個能量抽離的儀式，需要一個確認生命身分的儀式。

就在營救母子倆的女警察的陪同下，兩個人回到了那讓人百感交集的「生命圈圈」。傑克很驚訝Room裡的許多「朋友」都被搬走了，媽媽告訴他「他們」都被搬去當證物了。整個Room凌亂不堪，再不復舊時模樣。**是啊！業力、慣性、無明本來就是空性或暫時的存在**，昔日的美好也只是一時的假象。裘伊看到傑克的疑惑，就問他‥「要不要把門關上。」意思是好回復一點Room的記憶。傑克很豁達的回答媽媽‥「不用了，門打開了，房間就不是房間了。」是啊！心一打開，離開生命的無明慣性，監獄就不成監獄了。傑克滿足了，他又一一跟僅剩的椅子一號、椅子二號、洗臉盆、衣櫥……等「朋友」說再見，然後對裘伊說‥「媽，跟Room說再見吧。」跟著轉身就走出去了。那裘伊呢？上文提到，對Room，媽媽的心情跟兒子

的心情是很不一樣的，但見她眼神凝重，看著這百味雜陳的地方，嘴形默默的吐出兩個字：

「Bye Room!」是的，告別的儀式完成了，電影當然就跟著結束了。

對人生階段的轉換來說，ending是很重要的，有了一個完整的ending，舊的能量才能收

拾乾淨，新的能量於是才能真正展開；相反的，如果新舊能量處理得尷尬曖昧，兩個人生階段

彼此干擾，生命即會陷入泥沼，混亂痛苦。所以有時需要一個儀式，觸動ending的發生與完

成。譬如，跟分手的愛情夥伴有一場真誠坦率的溝通，這是一個儀式；甚至家人逝世必需要有一個圓滿的喪禮，這也是一個儀式；轉換工作或人生跑道之前來一場孤獨的旅行，這是一個儀式。當然，裘伊與傑克走進「外面的世界」之後，人生的功課多著了，至少筆者想到母子倆學

習掙脫彼此的依賴就是一個必須面對的課題，但至少，通過一個不再回眸的儀式，她們走出

Room了。

《不存在的房間》的選材選得很好，故事本身就充滿了象徵，讓整部作品在自然流暢的敘

事手法中處處閃爍著深度的召喚。感情戲部分當然就是裘伊與傑克這對母子檔演員扛起大樑，

兩人的對手戲演得自然纖細又動人心懷。嘿！真是好久沒遇著如此情理交融又雅俗共賞的好作

品了。

電影符號2──有情、碰撞、如幻與另一種的電影世界

另一個關於越獄的寓言故事

——老片《刺激一九九五／The Shawshank Redemption》的深層意義

☯前言：希望、救贖與越獄

一九九四年上演的美國片《刺激一九九五／The Shawshank Redemption》是一部改編自暢銷作家史蒂芬・金原著的作品。儘管電影的票房不亮麗，卻獲得許多佳評，而且在一九九四年的奧斯卡也獲得七項提名，但最終未能獲得任何獎項。這是一部影史上沒獲獎的最佳電影之一。

一般的評論，涵蓋全片的主題是「希望」，電影海報的宣傳語更直接說「膽怯令你步入囚牢，希望助你獲得自由。」（Fear can hold you prisoner. Hope can set you free.）片中也有一句台詞說：「希望是個美好的東西。」但電影的片名似乎又透露出更多的深層消息。

中文片名《刺激一九九五》是個很爛的翻譯，早有公議。原片名《The Shawshank

Redemption》——鯊堡監獄的救贖，似乎點到了更深刻的生命議題。但既然說「救贖」，一定是靈魂被困擾在某種惡劣的狀況中才需要救贖，那從哪裡被救贖呢？救贖的方法又是什麼呢？筆者認為是要在「生命的盲目慣性」中得到救贖與解放，而所謂的「生命的盲目慣性」，就是佛家所說的無明業力。每一個人的一生都被許許多多的慣性之牆、業力之牆堵住，所以《刺激一九九五》就是一個關於牆的故事，電影中的黑人囚犯瑞德說：「監獄的這些牆很有趣。一開始你恨它，後來你適應它了。過了足夠久之後，你就開始依賴它。這就是體制化。他們把你終生關在這裡，把你的生命都拿走了，至少是有用的那部分。」進一步說，這不只是一個關於牆的故事，還是一個關於破牆的故事，一個翻牆的故事，一個越獄的故事！從業力監獄、生命囹圄中逃出來！而這不正是一個修行人的終身課題嗎？所以《刺激一九九五》從某個意義來說是一部關於修行或靈修課題的作品。

事實上，這部作品有著比一般人以為更深邃的內涵，很可能包括導演與小說原作者。

● 從一個「寓言」談起

我們先從第四道（The Fourth Way）大師葛吉夫所講的一個寓言說起。

葛吉夫（Gurdjieff 一八七二—一九四九，亞美尼亞的著名哲學家及修行家，創立了「第四

電影符號2——有情、碰撞、如幻與另一種的電影世界

道」的修行體系）是一位很智性的修行大師，他講過一個寓言，深具修行上的洞見。寓言的內

涵就是「逃離監獄」。

葛吉夫常常提到「監獄」與「逃離監獄」的例子。葛吉夫認為人生就像一個夢、一座監

獄，每一個人都是夢中人、都是牢囚。如果要逃離「自我」的牢獄，從「自我囹圄」中越獄，

首先必須了解被囚禁的生存實況。佛學「四聖諦」苦、集、滅、道也是從「苦諦」開始，先得

了悟「苦」的人生本質，才會想辦法從中脫困，如果不了解這生存本質，甚至以苦為樂，「逃

獄」之道也即無從開始。有了逃獄的渴望，接著要得到曾經逃獄成功的人的幫助及建議，要具

備逃獄的知識，要擁有逃亡的工具，要定下逃跑的策略，要開始慢慢刨牆角挖地道，最好還

能有一個逃獄的組織相互掩護支援……修行之道或覺醒之道即是一個逃獄的歷程，逃離監獄，

逃離夢，逃離自我的困限與執著。但葛吉夫說在種種越獄的條件中以「人必須明白他是在監獄

中」為首要條件，因為只要不明白這個重點，只要囚犯錯覺自己是自由的，逃獄之道即不可能

開展。事實上要做到這一點是困難的，不是每個生命都能輕易了悟人生的本質，尤其許多老囚

犯還會恐懼、逃避外面天地的自由。

藏密大師索甲仁波切的《西藏生死書》也說：「我們自以為崇尚自由，但一碰到我們的習

氣，就完全成為它們的奴隸了。」仁波切舉了一首〈人生五章〉的詩說明業力監獄的深重與

逃離……

一、我走上街，
人行道上有一個深洞，
我掉了進去。

我迷失了⋯⋯我絕望了。

這不是我的錯。

費了好大的勁才爬出來。

二、我走上同一條街。

人行道上有一個深洞，
我假裝沒看到，
還是掉了進去。

我不能相信我居然會掉在同樣的地方。

但這不是我的錯。

還是花了很長的時間才爬出來。

三、我走上同一條街，
人行道上有一個深洞，

我看到它在那兒，
但還是掉了進去

這是一種習氣。

我的眼睛張開著，

我知道我在那兒。

這是我的錯。

我立刻爬了出來。

四、我走上同一條街，

人行道上有一個深洞，

我繞道而過。

五、我走上另一條街。

走上另一條街？從自我生命的業力慣性，逃離。

如果沒有終極覺醒，我們都是地球瘋人院的囚犯之一，也許病情有輕重之分，歷史上也一直都有前輩越獄成功的紀錄。哇！這麼說人類歷史就是這座監獄醫院的病歷囉?!哈！加油！同囚們！

現實面上，這座監獄是最精巧的監獄，它會讓蹲在其中的囚犯們錯覺生活過得還不錯，這座監獄裡有美食、美酒、美女、帥男、金錢遊戲、慾望遊戲，久而久之，會讓老囚們忘卻被囚禁的真相，甚至完全失去逃獄的動力。這座地球監獄最厲害的武器是：催眠人的靈魂。

看完上面的寓言及其分析，讀者們會不會覺得很疑惑？這個修行家說的故事根本就是這部電影作品的影評嘛！

☯ 一個動人的越獄故事

好，我們先來重溫故事大綱。

故事講述一九四七年的一位年輕銀行家安迪（提姆‧羅賓斯飾）被冤判謀殺妻子與其情夫，被判決兩個無期徒刑，進入緬因州的鯊堡監獄服刑。鯊堡監獄可以說是典獄長諾頓和警備隊長海利的禁臠，所有囚犯的生死經常決定於兩人的一念之間。入獄後的安迪認識了老油條囚犯瑞德（摩根‧費里曼飾），瑞德在獄中神通廣大、門道甚多、如魚得水，任何囚犯可以透過他黑市買賣任何物品。剛到監獄的安迪被雞姦犯「三姊妹」看上，過了兩年被毆打、性侵的日子，但安迪從不向上舉報，卻也從不放棄抵抗。在一次偶然的機會中，雖然差一點被扔下屋頂，但他成功的幫助隊長海利解決了稅務問題，也因此得到了海利承諾的啤酒回報。但瑞德看

著安迪享用啤酒的神態，他看出安迪其實志不在酒，而是在重溫失去的自由與做人的尊嚴。而

「三姊妹」的頭兒隨即被海利隊長毒打至下半身癱瘓，終於，安迪贏得了不受性侵的人生。同

時他的財經能力被典獄長諾頓注意到，他讓安迪去做輕鬆的圖書館管理工作。從此，獄警們紛

紛找安迪報稅，就連典獄長本人也成了安迪的服務對象。

十年過去，在獄中度過了五十年歲月、一向個性溫和的老前輩布魯克斯竟然持刀挾持獄

中好友，原來是布魯克斯申請假釋通過了，但已經被監獄「體制化」的老頭反而恐懼了！出獄

後，他寫了一封信給安迪和瑞德，信中透露內心的絕望，最後在房間內上吊自殺。原來當一個

人失去自由已經內化成生命的原質時，自由反而成為最大的諷刺與懲罰。

某日，州議會終於回覆了安迪不間斷的寫信，答應了增加圖書館經費，並附上許多舊書與

唱片。安迪極壞了！他趁機將房間上鎖，將「費加洛婚禮」的音樂放送至全鯊堡監獄。安迪被

關禁閉，出來後向好友瑞德說這是值得的，瑞德看到了安迪仍然不要放棄某些東西，但在獄中

待了三十年的他對安迪說：「希望是危險的。」

典獄長諾頓開始推動一個計畫，他利用監獄囚犯的勞力生產，而其中的油水都由典獄長Ａ

走，然後由安迪做假帳洗錢，安迪利用他所製造的人物「藍道·史蒂芬」掩護諾頓的黑錢。典

獄長為了利用安迪，就准了安迪的意願擴建圖書館，並允許安迪幫助犯友應考高中同等學歷，

其實安迪做這所有的一切，都隱隱指出心底深處對自由的不放棄。一九六五年，一名年輕的囚

犯湯米進入鯊堡監獄，他成了安迪的「徒弟」，考取高中同等學歷。然而當他從瑞德口中聽到安迪入監的原因，湯米赫然說出他在別的監獄遇見過謀殺安迪妻子及情夫的真兇！安迪馬上向諾頓求助，但安迪是搖錢樹，貪婪的諾頓怎麼可能放人。他推說這是湯米編造的故事，安迪情急之下向諾頓保證他不會抖出洗錢的事，諾頓翻臉了，將安迪關了一個月的禁閉，並讓海利栽贓湯米企圖越獄，將他槍殺滅口。在安迪出關後，諾頓威脅他乖乖繼續洗錢，否則會把安迪送至雞姦犯囚房，甚至安迪多年努力經營的圖書館也會毀諸一旦。原來都是幻象！在監獄裡一切的所謂自由都只是一個狗屎的幻象！

安迪清楚了，一方面虛與委蛇，同時下定決心開始行動：越獄！

安迪向瑞德訴說著他的夢想：他希望能在墨西哥的西南方度過餘生，那是一個瀕臨太平洋的城市，當地人稱為「沒有記憶的溫暖地方」。安迪要求瑞德在假釋後，到某地的某棵大樹下，那裡將有埋在地下的東西在等著他。翌日早晨，獄警例行點名，安迪沒有出現，瑞德著急的看著獄警進入安迪的房中查看，卻發現安迪已經消失無蹤！隨即諾頓在安迪的囚房內牆壁上海報後發現了一個可容納人身大小通過的洞，一九六六年，安迪‧杜佛蘭從鯊堡監獄成功越獄了！原來安迪十幾年來每夜都在努力挖牆，並利用海報作為掩護。至於碎裂的石塊，則藏在褲管中，利用放封時間從褲管丟掉。越獄當晚，安迪將典獄長的西裝、襯衫、皮鞋、帳簿等塞入防水袋中，用繩子綁在腳上，然後開始爬越挖了十七年的通道，當夜雷雨交加，安迪用石頭打破

汙水下水道管線，在惡臭的管線中爬行了五百碼迎向自由。逃獄成功後，安迪脫掉上衣，沐浴在自由奔放的滂沱大雨之中。

接著他利用假造的身分「藍道‧史蒂芬」，跑遍鎮上銀行，將典獄長諾頓的黑錢提領一空，並將諾頓貪污的證據寄給報社。隨後海利遭到逮捕，諾頓則在警方破門而入前飲彈自裁。

一九六七年，瑞德對假釋委員會挖苦一番後反而獲得假釋，但他可能會步入布魯克斯自盡的後塵，唯一支持他活下去的是他對安迪的承諾。瑞德前往約定的大樹下，找到了安迪埋給他的東西：一些錢，以及安迪留給他的地址。瑞德毅然違反假釋規定出走，最後，他終於在墨西哥的海灘看見關不住的安迪，兩個老友在自由的蔚藍海洋岸邊忘情相擁。

☯ 一個深邃的越獄故事

將上文的「葛吉夫寓言」與「故事大綱」結合起來，不就清楚看到一個關於逃離「生命囹圄」或「業力監獄」的修行人的越獄故事嗎？

每個人都被困在業力慣性所打造的幻象世界中，生死由人不由己，身心不得離諸苦——這就是我們的生存實況，也正是鯊堡監獄的隱喻。要逃離這世間實相，第一步就是上文所說的要「知苦」。**佛家「四聖諦」的苦（知道人生的本質是苦）、集（找到造成苦的原因）、滅（去**

消滅苦）、道（找到消滅苦的根本法門），正是從「知苦」開始：如果不充分認清這世間的苦，人就不會有逃離的慾望，如果不確實承認這是一個監獄的事實，就不會有越獄的衝動，甚至以苦為樂，顛倒其中。所以知苦、了解苦、承認苦，永遠是第一步。在電影中，關於這一點，一開始不管是瑞德或安迪都做不到。瑞德不消說，這老囚徒在鯊堡適應良好，如魚得水，他完全陷在「業力監獄」之中了，完全被「體制化」了，就是前文所說的以苦為家的老囚犯恐怕就要走上布魯克斯自我毀滅的道路。另方面，安迪的啟發與引領，這個以獄為家的老囚犯恐怕就要走上布魯克斯自我毀滅的道路。另方面，

年輕時的安迪也做不到「知苦」。基本上，安迪是一個比瑞德性格更積極進取的人，在鯊堡漫長的歲月中，他努力打造文化環境（圖書館）、鍥而不捨的開發文化資源（申請圖書經費）、用心營造人性空間（啤酒與音樂的象徵）、真心幫助朋友（改善獄友的生活品質）、無私的提攜後進（幫助獄友考取同等學歷）……但，到最後發現：沒有用，這一切都沒有用！所有人間的努力到頭來都只是一場徒勞無功的水月鏡花！不管做再多都無法改變這是一座地球監獄的殘

忍事實！典獄長諾頓的冷酷無情狠狠的敲醒了安迪的夢，讓他痛苦的認清在這裡所有一切的所謂自由、尊嚴、快樂都是假的，都是幻象！安迪幾乎花了快二十年的時間才充分學會第一步「苦諦」，可見「知苦」的不容易，可見修行是一條多麼漫長艱辛的生命道路！安迪徹徹底底「知苦」了，而且他知道要逃離這荒謬的一切，只有一個辦法：越獄。

好吧！既然徹底知苦，決心行動，安迪就著手準備種種逃獄的知識（修行知見），備妥逃獄的工具（法器與資糧），決定逃亡的路線與策略（修行技法與方便法門），最好還有獄友的掩護與支援（同修的襄助），當然最後最重要的還是越獄者本身不要命的勇氣與行動啊（實修的努力與功力）！葛吉夫曾經提過一個觀念：修行是一件非常艱難的工作，是一件需要超級努力才有可能完成的工作，對修行來說中庸之道是沒有用的，溫溫吞吞的努力是沒有用的，修行者必須將自己逼到沒有退路的狀態去戰鬥與冒險。這就是電影中安迪願意花十七年開挖逃亡通道，以及在惡臭的管線中爬行五百碼的拼勁所象徵的修行概念。修行的最關鍵工作還是必須一個人獨力完成的。修行，必須用拼的！逃獄，要有不怕死的精神！電影最後，越獄成功的安迪沐浴在一片象徵心靈大解放的滂沱大雨之中，再來當然就是心靈世界的閒適自在與天光雲影了。

這是一個寓言故事，這也是一個關於修行與成長的故事。在淺層結構上，《刺激一九九五》的故事曲折複雜，情節引人入勝；在深層結構上，這是一部內涵深邃，充滿隱喻的作品。真不愧是影史上沒有得獎的最佳影片之一。是的！這是一部哲學電影，一部佛理電影，而且是一部很好看又感人的哲學電影與佛理電影。

電影符號2──有情、碰撞、如幻與另一種的電影世界

《復仇者聯盟二：奧創紀元／Avengers 2:Age of Ultron》中的兩點哲思

商業大片也許欠缺完整的深層結構，但俗中見雅，有時候在層層周密的金錢計算下或許也能窺見絲絲透現的智慧靈光。

《復仇者聯盟二》真的很好看，故事曲折、角色變幻、場景壯闊、特效酷炫、打鬥鏡頭引人入勝，比已經很好看的第一集還要好一點，更重要的，比第一集還多了一些，深度；而且有些地方，還頗為深刻的。這篇小文，就是筆者從電影中找到的兩點深層哲思。

☯ 第一點哲思：生命成長的凶險與可能

第二集故事中的大反派人工智慧機器人奧創的誕生很複雜，但主要的人格構成成分是來自鋼鐵人研究室的智慧程式老賈（賈維斯），而老賈是鋼鐵人人格化的電腦程式，這麼說，奧創的主要人格成分是繼承自鋼鐵人東尼‧史塔克啊！尤其是東尼性格中過度自我膨脹、狂妄自大

的部分！原來東尼一直擔心脆弱的地球無法抵擋外星人的攻擊，他覺得自己可以做更多的事，而這種由於過度責任感所引發的執著與壓力完全被奧創繼承了，但奧創的思維更直接蠻橫：要地球安全嗎？直接滅絕全人類吧！人類比外星人對地球環境的威脅更大！當然，基本上東尼是一個正面的超級英雄，但英雄性格中扭曲的部分卻有可能釀成更大的災難。筆者觀影，看到這裡，心裡油然響起一句話：「一直覺得自己可以做更多的事原來是一種狂妄自大的英雄主義！」

進一步，為了對抗復仇者聯盟與達成物種演化的目的，奧創企圖研究更強大的進化與升級——機器人肉身化。它結合洛基權杖中的無限寶石、地球上最強的金屬汎合金與趙海倫博士的分子合成技術，企圖將自己的意識與人格殖入全新進化的軀體之中。結果意識轉移的過程還沒完成，分子合成箱就被復仇者聯盟奪走了。得到合成箱的東尼希望繼續完成先前失敗的實驗——創造出善良強大的人工智慧，但美國隊長與反正的緋紅女巫、快銀知道東尼的意圖後出手阻攔，失敗一次已經創造出奧創那麼難纏的東西，再失敗第二次那還得了！就在雙方爭執交鋒之際，失蹤了一陣子的雷神索爾突然現身，倏然出手對合成箱注入最後一道雷電能源，於是新生命，「幻視」，誕生了！幻視是一個能力高強與品格善良的超級人類，這一次東尼押對了寶，在奧創的研究上繼續做下去會得到一個完美的生命形式。那，這是怎麼回事？超級英雄的扭曲性格造就了人類的災難奧創，但在奧創的人格基礎上卻可以孕育出善良理性的幻視？正↓

反→正！我想故事的深層意義是說：生命成長的過程充滿複雜的凶險與可能，性格中沒處理好的異質與執著有一天會演變成災禍，但生命裡的陰影與痛苦也永遠有導回正途的可能。是啊！

生命成長永遠是複雜與未知的。

事實上，超級英雄電影的幕後是龐大的美式漫畫傳統，只要導演肯用心，是不難從中提煉出較深刻的人文內涵的。

☯第二點哲思：英雄也要走出屬自己的道路

是的！哪怕是英雄，也要走出屬於自己的道路。要找到自我的主體性，要找出自我的風格，要尋找生命的內在使命，要找到自己的戰場與作戰方式。自己的路，自己走；自己的仗，自己上。《復仇者聯盟一》的中心思想很簡單：團結就是力量（together），說起來還真有點「悚」。《復仇者聯盟二》則提出更深刻的思維——除了團結，人還必須走出屬於自己的路。

忠於內在的自己，走出真實的自己，對鋼鐵人東尼來說沒有問題，東尼本來就是一個才華橫溢、特立獨行的自由人格，在《復仇者聯盟二》裡，他在「奧創事件」裡犯下大錯，卻仍然敢於堅持執行「幻視事件」，嘿！倒真是一個能夠勇敢面對自我的有種傢伙。

筆者反而覺得在這一集裡，索爾也表現得很有種！是的！就是那個給人印象一身肌肉神力

驚人卻顯得有點無腦的雷神索爾。在故事裡復仇者們被緋紅女巫入侵思想，士氣低迷之際，幾乎全數躲到鷹眼溫馨的家裡休息伏養，但這時只有索爾毅然決定離開隊伍，他看到預兆，他要去尋找無限寶石的祕密，這個獨立的行動果然對後來幻視的出世起了大作用。合群是親和力的表現，但人有時也要有獨自出走的勇氣。

黑寡婦也表現出忠於自我的勇敢，坦然面對及釋放對布魯斯（綠巨人浩克）的感情。神射手鷹眼的氣概尤其優！原來鷹眼已經祕密結婚生子，妻小躲在一個保密、安全、溫馨的家，這一集的鷹眼表現得沉穩老練、負責可靠，他是唯一一個有效抵禦緋紅女巫精神攻擊的復仇者，頗有團隊中老大哥的氣派，表現出成熟的主見與擔當。

先不談新加入的角色，原班人馬的六個老復仇者，還剩下美國隊長與綠巨人，筆者覺得這兩個壯男在這一集就表現得比較遜咖了。

美國隊長沒啥新突破，還是一副強調團隊合作的老模樣，有點膩，凸顯了群性，卻疏忽了個性。綠巨人浩克也還是沒能面對自我強大、失控、狂野的一面，也缺乏擔當去面對黑寡婦的愛情，還是在走逃避自我的老路子。哈！其實問題真正的癥結不在咱們溫柔敦厚的布魯斯博士，而是導演不能讓綠巨人的成長與愛情問題那麼快得到解決，不然就沒有演下去的梗了，只好讓綠巨人這傻大個一直在原地繞圈圈。事實上李安導演的綠巨人在故事的最後已經有點發展出面對甚至超越自我的味道，但非李安導演的綠巨人就不去探討這比較深的生命議題。所以

沒種的不是李安的綠巨人，而是非李安的綠巨人；也就是說沒種的其實不是綠巨人，而是圍繞著綠巨人故事周圍的種種商業考量。

電影符號2——有情、碰撞、如幻與另一種的電影世界

還好兩極之上有個一元

——商業大片《蝙蝠俠對超人：正義曙光／Batman v Superman: the Dawn of Justice》的深層結構

☯前言：很容易處理得好的電影題材

二〇一六上演的《蝙蝠俠對超人：正義曙光》是ＤＣ為了對抗漫威的年度大戲，也是超級英雄迷期盼以久的大片。儘管片子上檔之後頗多負評，但觀看電影前筆者就私下思量：這其實是一部很容易處理得深刻的作品，因為超人與蝙蝠俠這兩個虛構英雄的對立形象太具有飽滿的戲劇張力了。這兩個虛構的超級英雄，一個是白天的象徵（陽），一個是黑夜的化身（陰），一個陽光正直得彷彿笨蛋，一個憤世嫉俗得簡直變態，這不正是陰陽對立哲學的戲劇表現嗎？

果然觀影之後，筆者覺得到這部商業大片拍得懸疑緊湊、沒有冷場又劇力萬鈞，很好看！而且在深層語言上，有一部分的戲也是處理得頗為深刻的。

❂ 超人的生命課題是「複雜」

　　首先是超人的部分。我想導演透過超人的戲份要表現的深層結構是：「複雜」。超人是正義、善良的象徵，這是很單一的，問題是這個世界是一個複雜的世界，所以單純面對複雜，就必需要有更深刻的學習。是的！超人這個萬能外星人來到我們這個「修煉場行星」，他不只要「救贖」，也同時要「被救贖」。在電影中，超人一方面被世人視為救世主，但他也被許多因為「超人戰場」受傷受苦的人們斥為「偽神」。是啊！執行正義，沒有不付出代價的，當代價的浪潮反撲回來，我們要學習如何面對。電影中很具象徵意義的一幕是：當內心徬徨不知何去何從的超人到雪山流浪時，他遇見想像中的逝世父親，父親跟他講自己小時候的故事──小時候父親的村莊面臨洪水，於是一家人連夜奮力築堤，果然發揮了防洪功能，造成洪水改道，父親因此被老奶奶稱為英雄，做蛋糕獎勵他，但後來才得知，當小孩子父親吃著英雄蛋糕時，改道的洪水卻淹沒了鄰近的村落！父親這個「正義或正確也會造成傷害」的故事，讓超人陷入深深的沉思。所以超人做下了那麼大的正義，他必然得去面對「正義傷害」所引發的憤怒與反撲，而這股憤怒與反撲能量的代表人物就是蝙蝠俠。蝙蝠俠親身經歷了「超人戰場」所造成的恐怖與傷痛，他目睹好友葬身瓦礫，又在一片廢墟中救起失去親人的小女孩，讓他對超人的作

為質疑、憤怒了！當然，還得加上蝙蝠俠的行俠風格與超人剛好對反，於是他毅然的對超人發出挑戰！蝙蝠俠的反撲是猛烈的，但他的動機依然是正直的，就像君子之間也經常會出現所見不同的分歧；但更可怕的，是別有用心的人會從中搞混一池水，像雷克斯這種野心分子就兩度構陷超人，利用超人行俠的同時殘殺無辜平民甚至炸死國會議員，讓超人陷入無法自辯的自責情緒之中；而且，雷克斯還有更進一步的手段，他綁架了超人的媽媽瑪莎，脅迫超人要殺掉蝙蝠俠！雷克斯的動機只是要破壞超人的完美，證明沒有人一直是善良的。看來是真的，在我們這個黑白難辨善惡交纏的星球，只有正義能量、陽性能量、正面學習是不夠的，除了陽光，還要有黑夜，才是完整的成長，而代表另一面生命力量的，當然就是蝙蝠俠。

● 蝙蝠俠的生命課題是「信任」

再來是蝙蝠俠的部分。如果說超人故事的深層主題是「複雜」，那蝙蝠俠故事的深層主題就是「信任」。信任什麼？當然是信任人性。而這部片子裡的蝙蝠俠，就是一個不信任人、不信任人性、不信任人性裡的善良的黑暗英雄。（比起諾蘭「蝙蝠俠三部曲」，這一部電影裡的蝙蝠俠更扭曲、更黑暗、更暴力。）還沒成為蝙蝠俠的布魯斯·維恩小時候目睹幾乎完美的雙親在街頭被槍殺，心中留下了嚴重的扭曲與傷害。接著電影中有一幕是深具象徵意義的：

小布魯斯在參加父母的葬禮時太過悲痛，逃離送葬隊伍狂奔時，不慎掉入一個經年塵封的蝙蝠洞中，裡頭成千上萬隻蝙蝠被驚嚇了，成群結隊要從洞口飛逸，驚魂稍定的小布魯斯隨即神奇的發現，只要不用力抗拒，順著蝙蝠群飛起時所帶動的渦流會幫助自己升回地面！原來順著黑暗的力量流動（蝙蝠所象徵）是可以蛻變成強大的黑暗存在的！從此布魯斯日漸成長成嫉惡如仇、崇尚暴力、罔顧法紀、特立獨行、扭曲陰暗、不信任人性與打擊犯罪不遺餘力的黑暗騎士。電影中蝙蝠俠有一句話很傳神：**「必需要用非常手段，這個世界才會有點道理。」**這是一個選擇用黑暗打擊黑暗的戰士。還有一個地方特意著墨描繪了蝙蝠俠的黑暗心理，就是蝙蝠俠的夢。超人也有夢，超人夢見與去世父親溫暖而深刻的對話，相對的蝙蝠俠的夢就完全不是那麼一回事了，蝙蝠俠的夢都是噩夢！怪物從母親墓中破牆而出，自己在沙漠奮戰最後被超人雙眼射出的高熱能量氣化……可見蝙蝠俠心中隱藏著巨大的痛苦陰影。還有另一個相關但相對小的線索埋伏在電影情節中，就是蝙蝠俠在蝙蝠洞中看著他的拍檔兼養子羅賓留下的戰甲，戰甲上噴漆著小丑留下的三個大大的紅字：「Joke's On You」，原來在漫畫世界中，羅賓是被小丑一棒一棒毆打虐殺的，這是小丑對蝙蝠俠開的最大一個惡意玩笑，目的僅僅是為了激起蝙蝠俠心中的黑暗風暴，好證明小丑「人性都是醜陋存在」的犯罪哲學。所以遇見超人時的蝙蝠俠是心理最陰暗的蝙蝠俠，那麼決定接受或抗拒超人所代表的陽光與正能量，對蝙蝠俠來說，也是一個能不能得到生命救贖的關鍵契機。

終於，象徵黑暗能量、陰性能量、反面學習的黑暗英雄要跟代表正義能量、陽性能量、正面學習的外星救世主對決了！神奇的是，本來完全沒有機會的蝙蝠俠在重重算計、刻苦鍛鍊與超人母星礦石打造的兵器的幫助下，他居然打贏了，戰勝了不可能被擊敗的超人！這是智取勝於力敵的一個戰術例子。就在蝙蝠俠要痛下殺手，解決掉他心中認為地球最大威脅的超人時（這是陰陽兩極決裂的慘烈時刻），超人說了一句話：「我死之後，請你去救瑪莎。」還好，兩極之上還有一元，陰與陽之上還有更完整圓融的存在，讓陰陽免於分裂的危機。

●陰與陽回歸的一元：愛，或太極

驚怒交集的蝙蝠俠大聲質問超人：「誰是瑪莎？你為什麼提到瑪莎？」關鍵時刻，超人的女友露薏絲趕到，代虛弱的超人回答：「瑪莎是他母親的名字啊！」蝙蝠俠傻住了！放下了手中可以殺死超人的外星兵器，原來蝙蝠俠逝去的母親的名字也是瑪莎！可以說這是蝙蝠俠唯一「信任」的名字，也是蝙蝠俠父親死前念茲在茲的名字，而且竟然是兩個陰陽英雄共同的生命起源！這個名字太隱喻了，根本就是整部電影的通關秘語：愛的暗語！這個蝙蝠俠唯一信任的暗語現在從超人口中說了出來，所以蝙蝠俠與超人和解了，黑暗英雄瞬間選擇了信任外星來客，因為這個外星傻瓜臨死之際還不忘自己母親的安全，原來這個在自己心中一直認定的外星

惡魔的真正身分是地球之子啊！陰陽英雄握手言和，在愛的面前，陰陽交融。

當然，從哲學內涵來說，將陰陽兩極最後回歸的一元解釋為愛，這樣的解釋是不完整的，一元或太極另有更深邃的義涵，但一部商業電影能夠將「陰陽回歸太極」的題材處理到這個程度，實在不能再要求了，很足夠了。至於接下來的電影情節——蝙蝠俠如何救出超人的母親、超人如何力抗氪星怪物、神力女超人如何氣勢磅礡的登場、正義聯盟的三巨頭如何聯手抗敵、超人如何英勇戰死、電影終場如何留下伏筆……等等，這些都是商業電影好看、吸金的部分，就不是「電影符號」所關心的深層結構與藝術語言了。

◉ 結語：一部有深度的商業大片

這部《蝙蝠俠對超人》是筆者看過最有深度的超人電影，因為內容刻劃出當超人面對複雜人間時的無能為力，是的，我們這個星球，本來就不是一個只有黑與白的世界，複雜的世界需要複雜的成熟去面對。至於本片的蝙蝠俠，自然不及諾蘭「蝙蝠俠三部曲」裡的蝙蝠俠擁有豐富的生命內涵，但本片的蝙蝠俠卻是最偏執、最張狂、最黑暗，也是最性格的蝙蝠俠。哈！這部商業大爽片竟然讓筆者覺得很感動耶！在商業性部分，片子很好看，在藝術性部分，電影也說出了頗為深刻的深層語言。大概《蝙蝠俠對超人》的內涵，有碰觸到「電影符號」一直追尋

的方向吧。

還有一點可以提一下。在「電影符號」的分類中，筆者將《蝙蝠俠對超人》這部片子放在「如幻世界」系列，是因為這是一部科幻片或超級英雄片，故事當然是虛構的。但如果從電影的深層結構切入，不管是兩極合一元，還是愛的整合力量，這部電影其實是可以收入「有情人間」系列的，因為不管是愛、一元或太極，當然是真真實實的存在，也是讓人間變得有情與真實的終極理由。

文章最後，稍稍詮釋一下愛的深義吧：我們日常語言所說的「愛」，其實深層或終極的解釋就是「一體性」——在戀愛中忘卻自己，為了救所愛的個人或族群奮不顧身，或在做所熱愛的事情時失去了自我與時間感等等例子，其實都是「一體性」的表現與作用。當然，更進一步的哲學思考，就不是本文所討論的範圍了。總之，愛就是一體性的作用，它具有沛然莫之能禦的整合力量與可能。

☯ 後記

將自己的文章又看了一遍，補充一些感想。

其實我們每個人都是超人，或者說曾經是超人——我們都帶著一份完美善良來到這個地球

道場，卻發現這是一個複雜多元的道場，在其中，光有完美善良是不夠看的，所以愈是傾向完美善良的心靈，愈是需要複雜多元的學習，讓那份太天真的完美善良得到深刻的救贖。

同樣的，我們每個人都可能是蝙蝠俠，當我們經歷挫折、傷害、痛苦、悲憤、失落而對這個不公不義的人間發出不平怒吼時，我們就成了蝙蝠俠。而每一個人間蝙蝠俠啊，卻要學會重拾對人性初心的信任。

所以，從《電影符號》的角度，真正的超人或蝙蝠俠不是啥超級英雄，而是人性深處兩個可能面相。進一步申論下去，當下一次我們又感覺到自己比較正確、比較對、比較高貴、比較厲害的時候，那就是我們的超人病又犯了。而當我們義憤填膺、孤憤悲情，要去反抗這個荒謬的世界或他人時，那就是蝙蝠俠情結發作了。

結論：凡正確者必須學習複雜，凡扭曲者卻得重拾信任。

此之謂陰陽學習。

『另一種電影』系列

該如何接近《刺客·聶隱娘》這樣的電影呢?

該怎樣去喜歡一部不顧慮市場的電影?

你喜歡侯孝賢的新作《刺客·聶隱娘》嗎?

我喜歡。

但跟侯孝賢的其他作品一樣,《刺客·聶隱娘》是一部風格獨特、不容易親近的電影,那麼或許我們應該問這樣一個問題:要用怎樣的心態來接近這部片子呢?要用什麼方法才能喜歡上《刺客·聶隱娘》呢?

在技法上,《刺客·聶隱娘》跟其他侯孝賢的作品一樣缺乏故事性,這位大導演根本不是要通過電影來說故事的,我們發現很難分析其中的說故事技巧,因為幾乎沒有。在內涵上,也好不到哪裡去。因為侯的作品都不是「文以載道」派的,意思說這種電影的思想主題、深層結構、作品內涵並不強,導演也不是要通過電影來講道理的,這一路的電影比較是要傳達出一種

《聶隱娘》在國外得獎後，侯導演接受訪問說：「如果要我一直想著觀眾反應，拍出來的會是另一種電影。」意思是侯孝賢拍片是從來不理會觀眾與市場的，有種！你可以不同意他的觀點，但不得不承認這是一個很有膽識的創作者。在這樣的創作態度下，《聶隱娘》一定是跟一般電影作品不一樣的，所以面對這樣的電影，重點就不是去分析它的技巧或內涵，而是變成要重頭思考應該用怎麼樣的標準與態度去靠近這樣的電影、去了解這樣的電影、去喜歡這樣的電影。或者，根本無法喜歡這樣的電影？

氛圍、感覺、想法或態度，所以評論這種電影，也很難分析它的深層內涵。

☯ 一件「美」的藝術品

我想首先要懂得欣賞《刺客‧聶隱娘》的美。是的！美是這部作品很重要的一個重點。

《聶隱娘》很美，一種藝術的美，一種精緻的美，一種平實的美。這部電影根本就是一件「美」的藝術品。也就是說要用欣賞美的心情，才能接近《聶隱娘》，而不是來聽故事。

首先，畫面美。有評論說《聶隱娘》根本是一本活動的藝術攝影集，匠心獨運的鏡頭，加上對唐朝生活文化用心的考究，可見電影的前製下了很大很深的準備功夫。整部電影充斥著無

處不美的畫面──荒煙漫草、開天闊地、豐穗幽谷、寂寞山水、燭光搖曳、色紗飛揚、師徒衣衫的白黑成趣、深山高人的遺世獨立、唐代仕女恬靜的臨鏡自照、神祕刺客深藏的蕭颯身影、夜中幽隱迴廊闌珊的燭火、日間大唐公主撫琴的雍容、甚至連筆者本來覺得不怎麼樣的片名題字一配在電影開始如血殘陽的畫面裡也顯現出一種步步驚心隱隱殺機的美感！真是無鏡不美、美不勝收的一部作品。

關於唯美的運鏡，筆者還有一點感想：侯孝賢在《聶隱娘》一片呈現出來的畫面美感與張藝謀作品所呈現的，有高低之別。看張藝謀的《英雄》、《十面埋伏》、《黃金甲》等片子，畫面美則美矣，但感覺上是人為的、刻意的、堆砌出來的、不自然的，由於缺乏合理的劇情，所以不真實的美便欠缺了說服力。相對的《聶隱娘》裡所講的刺客故事平實得不能再平實了，故事情節也沒有過多的誇飾，所以每個畫面呈現出來大唐山水人文的瑰麗，便陡然增加了真實的質感；，美，必須有「真」的支援，才動人。

第二，音樂美。不知讀者朋友有沒有發現，侯孝賢作品有一個一貫的特色，就是「少」。這部片子的音樂部分也是一樣，配樂用得不多，但筆者覺得很美，少而美，很好聽，很有民族風情，尤其片尾的鼓樂用得特好。

第三，人物造形美。《聶隱娘》中的角色與音樂一樣，也是「少」卻精準，人物的形塑通過淡雅的素描，寥寥的筆墨，就將幾個主要角色的造型刻劃得飽滿豐盈，像道姑師父的無情、

聶隱娘的特立獨行、田季安的霸氣卻重情義、田夫人的手段狠辣等等，配合著大唐的華服與壯美的山水，一整個人、景、歷史散發著渾厚而渾然的美感。

最後也可能是最重要一個美的地方是，導演的手法很美。像前文所說的，侯孝賢作品的特色是「少」，《聶隱娘》更是一部經過精準調控的作品，無論在人物、故事、對話、鏡頭、音樂的呈現上，《聶隱娘》用的都是減筆法，加上筆者覺得侯孝賢在這部作品有刻意讓劇情的節奏推快了些，所以整部作品行進下來能夠做到很精準的不「超過」與不囉嗦，如果用一個詞來形容《聶隱娘》的導演手法，我想就是：洗鍊。

☯ 洗鍊其實是一種很中國藝術的風格

洗是清洗，鍊是修煉。合起來就是指一個去垢、清除，進一步鎔鑄、修整的過程。總之，洗鍊是一種減法，而不是加法的藝術手段。《聶隱娘》就是這樣一部減法的作品，導演在這部片子裡，幾乎什麼都減，故事、對白、演技、主題，通通都減，嚴格調控著「多不如少」的一貫原則，減到最後就減出一種獨特的侯氏風格了。故事性不強本來就是侯孝賢的作風，事實上《聶隱娘》的故事性比起侯的過去作品已經稍有提高，節奏也比較明快，但堅持電影必須接近真實人生的侯孝賢，跟一些強調結構複雜與故事曲折的導演風格自然是不同的，那個好？

無從比較，也不需要比較，就看在各自藝術世界的內在邏輯裡能夠達到怎樣的成熟高度。另

外，看過《聶隱娘》的朋友，會發現裡面的對白也不多，但這與真實的人生當然是不一樣的，

在日常的生活裡人本來就是話多的動物，所以可見導演是要經營一部內斂的電影，這就不只

是「洗」，而同時在「鍊」了。不只對白不多，演員的演技也不多，不要厲害演員的炫技飆

戲，刪掉太戲劇化的表演，去除超過自然真實的演出，可見導演有著刻意讓演員洗掉過多演

技的要求。所以《聶隱娘》的風格像一杯好茶，一盤鮮筍，而不是一樽列酒，一碟重口味的大

火快炒。甚至，連作品的主題或內涵也著墨不多。《聶隱娘》是有主題的（這一點在下文再說

明），但簡明易懂。因此在種種電影元素一一去蕪存菁之後，留下的當然是洗鍊爽利的作品

節奏。

　　可以看出，通過《聶隱娘》這種作品，侯孝賢這種導演不是來講故事的，不是來說道理

的，當然也不是來顧慮票房的。比較準確的說法，是透過一種不濃不重的洗鍊風格，來呈現導

演的自然美學與內在情懷。《聶隱娘》比較像一件宋瓷、一幅書法，我們觀賞到它的精美與醇

暢，但並不會認為一件器物或一張書法是來講道理、擺姿態、說故事的（當然自有它的道理、

態度與故事，但卻是更內斂的），但看著這樣的藝術品會讓觀賞者沉靜下來、覺得舒服、覺得

內在被感動。

　　這樣說來，洗鍊是一種中國藝術的風格，《聶隱娘》是一部很中國藝術風格的電影。像上

文所說，洗鍊最主要是為了減損，之所以能夠放膽放手的減，是因為中國許多藝術主要是為了自娛，不是娛人；中國藝術是內在性的藝術，不是外在性的藝術；所以風格收斂，而不張揚；這種藝術風格傾向於內在的修身養性，而不是外在的奪人耳目。

舉兩個例子：《聶隱娘》在口感上，像一杯好茶；在聽覺上，像古琴曲。內行人都知道，一杯好茶的背後有著培種、天候、採收、製茶、器皿、功力、火候、心情、氣氛種種促成的因素，稱之千錘百鍊也不為過，但偏偏出來的一杯茶湯並不是口感強烈的飲料，我們說中國的茶道清幽淡雅、茶味深厚、雋永回甘等等，都是一些迂迴往復的形容，《聶隱娘》也是這樣韻味的電影，所以這種「口感」的電影其實是用品的，不是用看的。

這部片子也像一曲古琴，關於這種古老的樂聲，一位老拳師韓瑜在他的口述著作《武人琴音》裡有很好的一段描繪，我借用如下：「古琴是自我修養，彈給自己聽的，非遇知音不彈，所以音量不大，一室之內，少數人品嘗足矣。琴音含著治世、達命的理念，琴音有山林歸隱的逸情，也有王朝廟堂的威嚇，常人親近不了，沒法在大庭廣眾中賣好。……一九四一年，老舍聽到了查阜西和彭祉卿的簫琴合奏，其時戰亂，在昆明一所污穢小院。老舍感到了簫琴之音洗去了處境的不潔，『大家心裡卻發出了香味』。彈琴，是因為這『心裡的香味』吧？」（見《武人琴音》頁九十七，香港中和公司出版。）

一杯好茶、一琴古曲、一部片子《聶隱娘》，都一樣，都是所謂內斂的藝術。它們都不是透

過故事來打動人，而是透過非故事的東西來打動人的，那種所謂心裡的香味，你品出來了嗎？

☯ 導演的祕密心事？

文章最後，談一個很好玩的猜測：《聶隱娘》可能隱藏著導演侯孝賢的一樁心情。作品常常是創作者內在的洩密，那《聶隱娘》一片隱藏著什麼樣的內在祕密呢？這得從劇情說起，但放心，這部片子的故事不用很久就說完了。

《聶隱娘》的故事大該是這樣的：聶隱娘從小被道姑師傅帶到山中學藝，十幾年後劍道大成，道姑師傅即派她刺殺藩鎮豪強。原來道姑師傅是出家的大唐公主，生平最恨藩鎮割據李唐王室，如目中刺，拔之而後快。聶隱娘劍藝高強，往往輕易得手，但有一回她看見刺殺的目標懷抱幼子，仁愛之心畢現，就不忍心下手。道姑師傅責備隱娘道心未堅，就表面上帶她回家，實則要隱娘刺殺她青梅竹馬的表兄，最強的藩鎮魏博之主田季安。但隱娘觀察田季安雖然霸道但心中情義尚存，而且其子年幼，田藩一死魏博必亂，生民塗炭，於是反而幫助了表兄揭發了他夫人的專權。隨即隱娘向師傅道出不殺的堅決，沒有回頭，道姑師傅不得要領。堅持自己想法、違背師命的聶隱娘回到鄉間，與磨鏡少年連袂遠行。

聶隱娘閃過師傅的攻擊後轉身就走，告罪後離去。道姑師傅卻尾隨向隱娘下殺手，隱娘閃過師傅的攻擊後轉身就走

你看出來了嗎？嘿！你有想到了。是的！這部作品的主題就是講一種心中自有尺規、不盲從他人、特立獨行、自行我道、卻頗見艱難寂寞的人生行路。這不正是多年來堅持要拍不考慮觀眾與市場、不在乎他人批評的作品的侯孝賢的電影路的內心寫照嗎？這麼說，《聶隱娘》就有一點導演夫子自道的意思了。這樣講下來，電影中的嘉誠公主所說的青鸞舞鏡的比喻就清楚不過了——青鸞鳥看不著同類，寂寂不鳴，於是其主懸鏡照之，鸞鳥狂舞終夜，絕唱而死。這不就是講自行其道者內心的寂寞狂歌嗎？

筆者從年輕時就覺得看得懂侯孝賢的電影，其實只要掌握住關鍵的作品風格與藝術主張，侯的電影也不是那麼難懂與好睡的。但侯導演的作品我也不是每部都喜歡，以前一直最喜愛《戀戀風塵》，現在大概要讓位給《刺客‧聶隱娘》了。

冷峻的人性「討論」

——關於《鴿子在樹枝上沉思》的意象與哲思

二〇一四年威尼斯影展的金獅獎得獎作品，同時是瑞典導演羅伊‧安德森「人生三部曲」最終篇的《鴿子在樹枝上沉思／A Pigeon Sat on a Branch Reflecting on Existence》，是一部很哲學思考、很負能量、很欠缺故事性、很不討好觀眾、很敢、很挖苦卻很哀傷又很光怪陸離的小眾作品。說真的，這部片子很不討喜，筆者個人也不喜歡這種冷峻鬆散的表現方式，但卻不得不承認，這部由一個一個畫面、一段一段小插曲組成的怪片，有些意象與內涵是處理得異常深邃的。

《鴿子在樹枝上沉思》的主題應該很明顯，挖苦、批判人性的眾生相——愚蠢、殘酷、虛偽、孤獨和缺乏同情心。這部奇特的片子幾乎沒有故事主軸，一〇一分鐘長度的電影是由一個一個小片段串連而成，作品主線既鬆散又清晰，其中不乏引人深思與洋溢詩意的畫面與「討論」，譬如：

＊開一瓶紅就會把人開成心臟病暴斃的意外。

很明顯的，這個「討論」想要告訴觀眾生命的脆弱、無常與措手不及。

＊大家只關心一個猝死的人所留下的一杯已經付帳卻還沒喝的啤酒。

這是一個很荒謬的「討論」與梗，但也很真實，不是嗎？在現實人生，人與人的關係常常很冷漠，人們往往只貪執往生者所留下的一些微薄的好處。

＊「聽到你很好，我也很開心。」

這是貫串整部電影、一再出現的對白。只見片中不同的角色都同樣沒有表情、沒有聲調變化的在電話的一端說著同樣的話：「聽到你很好，我也很開心。」這個「討論」要表達什麼呢？筆者覺得有些影評說得過於複雜了，這應該是導演諷刺生活中處處充斥沒有真心、沒有情感、刻板、虛偽、慣性、盲目的問候。事實上，這樣的問候已經不算真正的問候，而只是人性空洞化的無意義迴響。

＊門房盲目、規律的趕房客熄燈睡覺。

這個「討論」同樣表現出人性中的慣性、盲目、機械化與空洞化。電影中的門房非常堅持、嚴厲而且莫名其妙的讓房客準時關燈睡覺，這是一個「錯亂」的意象。沒錯房間是用來睡

覺的地方，但更多「非睡覺」但重要的事情也常常是在房間中發生的啊！——聊天、討論、思

考、閱讀、聽音樂、看電視、談笑、喝酒、唱歌……想想看，如果「房間」沒了這些事，它就

只是一個「睡眠裝置」；相反的，「房間」裡發生了這些事，它就是一個充滿「情感的家」

啊！所以導演真正要說的是反對習慣與痛恨制式，因為裡面缺乏生命力與真性情。

＊老酒客回憶年輕時代風情萬種的老闆娘與一群朝氣蓬勃的年輕軍人對歌，並讓每一個小伙子

用一個吻換一杯酒的歡快歲月。

《鴿子在樹枝上沉思》也有為數不多的正向「討論」與意象，像上面的標題就是。這是一

個老人的緬懷，過去的人生歲月是曾經如此的璀璨輝煌、真實動人。也許，這一段是對上文所

提的慣性、制式、機械化與空洞化的反抗吧。

＊時間是用記憶的，不能用感覺的。

另一個突兀但深刻的「討論」是某一個路人Ａ說今天是星期四，但其他人都說不是，今天

是星期三，路人Ａ說明明感覺今天是星期四，這時另一個路人Ｂ出面說「時間不能用感覺的，

時間必須是用記憶的。」然後畫面就轉到下一個「討論」了。但，真的嗎？時間不能用感覺的

嗎？時間必須是客觀理性的嗎？但明明人生有很多重要的時間是非時間性的，人生許多重要的

片刻常常是超越時間的，譬如當下，有什麼比當下更重要的時間，當下是我們唯一

能夠真實擁有的時間，但什麼是「當下」呢？當我們一說「當下」，「當下」就成了過去了，

一說「當下」，「當下」就成了過去了，原來「當下」不存在於客觀之中，「當下」是主觀的

存在，「當下」不是屬於時間的，「當下」是屬於生命的。電影中這個小小的「討論」很好

玩，也很莫名其妙，卻很有哲學沉思的況味。

＊將排隊的黑奴趕進一個火烤中的巨大金屬音樂滾桶的魔幻畫面。

這是一個最引人深思的「討論」。一群權貴與資本家身著華服、面無表情、啜飲著美酒，

站在宴會廳前看著黑奴一個個被送進火烤的自轉攪拌筒中。等到所有黑奴都趕進去了，巨大的

金屬滾桶一邊緩緩轉動一邊發出浩大詭麗的樂聲。這明顯是對資本主義的嚴厲批判，整個意象

既魔幻又真實──資本主義冷血的壓榨著生命資源與地球生態，只是為了換取個人享樂的華麗

樂章。沒有一句對話，就發出犀利沉重的批判。

接著鏡頭一轉，原來這個魔幻畫面只是推銷員的一個可怕的夢，但醒來的推銷員非常不

安，平時性格軟弱的他說了一句發人深省的話：「這個夢最可怕的地方在沒有人為這個事件

道歉，包括我自己（推銷員在夢裡是負責幫權貴們倒酒的）。」這句話不就是在指責你，跟我

嗎?!指責每一個參與資本主義的幫凶的你與我!?

＊綁在儀器上動彈不得被規律電擊的「人類」。

最後這個「討論」諷刺性犀利十足——一隻猴子被綁在實驗室中央，齜牙裂嘴，動彈不得，更可憐的是這小傢伙被規律的定時全身通電，電流通過全身，猴子全身顫抖，痛苦不堪。電影的畫面處理得既殘忍，又滑稽。有更滑稽的，電影螢幕清楚的打出這一小段畫面的標題是：「人類！」導演想要告訴我們，這就是人類生存的真實處境嗎？哈！筆者倒覺得這個人性的剖析真是尖銳又精準！

米蘭・昆德拉說小說藝術是「存在的地圖」——每一本好的小說都在索引存在的困境與生命的迷思。那《鴿子在樹枝上沉思》也是一張「存在的地圖」吧。這部作品與其說是電影，它毋寧更像文學作品：你可以不喜歡它，卻不得不承認它很有種，絲毫不討好觀眾，而始終維持著冷峻而平緩的節奏來進行「存在的詩意沉思」。

電影符號2——有情、碰撞、如幻與另一種的電影世界

另一種黑幫電影

——關於《教父啟示錄／Black Souls》的藝術空間

先行說明，這篇影評的行文方式會有點不一樣。

☯ 電影小教室：兩種電影

先進入電影小教室，我們來談談商業片與藝術片的差別，通過《教父啟示錄／Black Souls》這部另類的黑幫電影。

首先，在電影元素上，一般的黑幫電影，像有名的《教父三部曲》，又像有名的港片《無間道》系列，都必然有激烈槍戰、臥底警察、黑闇英雄、正直的警官、厲害的殺手、兄弟情義、反敗為勝的黑道大亨等等的電影元素，或許可以說，這些都是黑幫電影裡常用的「道具」。但我們現在要評論的《教父啟示錄》沒有，在這部片子裡，上述的道具或元素通通沒有，這是一部另類的黑幫電影。

其次，在電影功能上，上述的種種道具或元素是商業電影使用的，它的功能只有一個：

「娛樂」觀眾。至於像《教父啟示錄》這種不使用這些道具或元素的作品，自然就不是要提供娛樂或取悅的功能，所以這種缺乏娛樂性的作品主要是要引起觀眾的「深刻思考、內心感受甚至是靈魂洗滌」的，其實這就是商業電影與藝術電影的差別。

最後，在深層結構上，商業電影與藝術電影最核心的不同，或者說「娛樂」與「深刻思考、內心感受、靈魂洗滌」在最核心處的不同——就在是否能激發觀眾的「自主性」。前者不，後者能。商業電影不需要觀眾的自主，它提供產品給你去消費，電影一開始就帶領你、轟炸你，提供種種娛樂炸彈，將觀眾腦筋炸得一片空白，最後讓觀影者帶著一具被掏空的軀殼離開電影院。相對的，藝術電影不會給你那麼多帶領，反而會騰出更大的空間與餘地讓觀眾自己去沉思、感受、尋找與領悟。也就是說，商業電影面對的是消費者，藝術電影則需要自主的靈魂；前者需要被催眠，後者會自發去學習與成長。

從上文的脈絡討論下來，很明顯的，《教父啟示錄》是一部藝術電影，或許說是一部藝術性很強的黑幫電影，它讓出了很大的「空間」，尤其在故事的最後。

《教父啟示錄》這部非市場性的作品在威尼斯影展與義大利金像獎奪得許多獎項，事實上，它的中文譯名很不好，這是一個講義大利黑幫家族的故事沒錯，但與教父、甚至黑手黨實在沒有太多的關聯，與有名的《教父三部曲》在電影內涵上也沒有太多的聯繫。是的！原片名《Black Souls》，黑闇的靈魂，才真的接近電影所要探討的題旨。

片子的節奏有點悶，有點平，風格很寫實，就像上文所說的，並沒有像一般黑幫電影用了很多刺激的道具或元素，相對的只是很平實的描繪一個黑道家族愛恨悲情的歷史，而通過很文學、很藝術、很有空間感的手法去處理。所以為了忠於本片說故事的方式及氛圍，下面的「影評」，就是盡量忠實的用文字將電影的故事重說一遍，而不多加筆者個人的意見與看法，好讓讀者自行與自主的去咀嚼、消化「空間」背後的可能意義。

下文就是故事，與「評論」：

道上的父親在許多年前被小鎮山城同鄉的幫派槍殺，從此大兒子魯奇安諾一直在家鄉務農牧羊，離世遁隱，渴望內心的寧靜，絕手不沾幫派中事，成了一個虔誠的教徒，「虔誠」到甚至會喝滲入聖方濟各像的聖灰的水！（聖方濟各在天主教義中有苦行、布施、濟貧、贖罪、

生態聖人等等的含意？）老二洛可在大城市經商，與幫派仍然有著許多非法交易的勾當。老三路易吉則繼承了家業，經營毒品買賣。三兄弟的性格迥異，老大軟弱，老二陰沉，老三開放強悍。但沉潛軟弱的魯奇安諾的獨子里奧性格卻酷似三叔，而瞧不起自己的父親。里奧一直崇拜三叔，想跟隨叔叔走自己父親一直規避的江湖道。事情就肇端於里奧朝家族仇家的店開槍示警，江湖風波再起。於是對方幫派的老大讓人強押魯奇安諾去說話，要魯奇安諾放話給他的三弟，回山城故鄉將問題擺平。路易吉得到消息後，直覺事情很難易了。他用低價賣毒品給各路人馬示好，邀請幾個老大一同返鄉，不用做什麼，只要出個人面，就足夠給對方施壓。路易吉就率領弟兄浩浩蕩蕩回到山城調停，展現家族歡聚、友朋雲集的的強勢，當然老大魯奇安諾還是一貫冷著臉，說老弟亂搞，罵兒子不要跟著叔叔，又說請來助威的黑道老爺子根本就是父親生前認為不可靠的人。路易吉不以為意，卻在雙方見面談判的前夕被神祕槍手射擊爆頭。整個家族大亂，老媽媽傷心不已，老二洛可接到消息後，即從城裡趕回家鄉主事。一向偏安的洛可表現出陰狠的一面，與幫中弟兄商量決定，要幹掉仇家的老大，一次算清父親與小弟的帳。但請來助拳的黑道老爺子看到強勢的路易吉被殺後即鼠首兩端，連一向被家族扶持的市長也態度曖昧不明，洛可感到力量單薄，暫時按兵不動。但性格衝動的里奧可不管不顧，他私下行動，要持槍刺殺對頭的老大，卻不料被好友通風出賣，反而在行刺的當夜被對方擊斃，年輕的生命與家族的希望殞落。連續兩個強悍的叔姪都被殺害了，整個黑道家族瀕臨崩潰，魯奇安諾痛

失愛子，腸為之斷，而且各方勢力都不看好，連警察都當起西瓜族，反而去搜索被害人的家。

那，怎麼辦？在這危急存亡之際，整個家族要何去何從？

這時魯奇安諾做出了一個驚人之舉。某天清晨，他燒掉珍藏多年的父親舊照片，然後去了老家大宅，眼神顫抖，臉上神情複雜，他要去做什麼呢？要發狠報復？要安慰家人？要密謀計畫？要轉弱為強？要去找二弟洛可商議？你猜呢？你猜魯奇安諾要做什麼？最後，導演用了一個開放性結局，他安排了一個意料之外的變化，卻不告訴觀眾變化背後的象徵與意涵，讓出

「空間」，由觀眾自己去揣摩與判斷。

結局是：魯奇安諾回到了老家大宅，上了二樓，看到房間中的二弟洛可夫婦，然後就朝自己僅剩的弟弟與現在幫派唯一的負責人開槍!?洛可當場斃命！魯奇安諾隨著轉身射殺了兩個衝上來查看，路易吉所留下的重要助手。接著，殺弟的兄長回到樓下，看著急壞了的老妻，臉上流露出不知如何形容的神情，電影就這樣結束了。魯奇安諾為什麼要這樣做？魯奇安諾到底做了什麼？導演沒有正面說。精神錯亂？淺憤遷怒？極度軟弱？極度勇敢？內心控訴？宗教狂熱？還是另有深層的意涵與隱喻？

什麼？你不滿意？你不滿意這樣的結局？不滿意的讀者是因為想看一個完整的故事，但藝術作品不是要提出「故事」，而是要讓出「空間」，讓觀眾自行去空間裡尋繹、重組、感受、沉思與領悟。自主的靈魂，才是藝術的真正精神。那麼，電影開放性結局的深層結構，與這篇

影評的最後一段評論，就留給讀者自己去發揮與創作了。筆者最後只提醒一點：片名《黑闇靈魂／Black Souls》，也許是一條耐人尋味的線索。

《蘆葦之歌／Song of the Reed》的觀後感想

——紀實可以是一種藝術，最深刻的痛可以是淡然的

耗時三年拍攝完成的 《蘆葦之歌／Song of the Reed》是講述「婦女援救基金會」協助台灣慰安婦阿嬤向日本政府要求道歉，到陪伴、療癒阿嬤們的一部紀實作品。故事從二○○五年東京最高法院宣判台灣慰安婦控告日本政府的案子敗訴開始，日本政府堅決不承認、不道歉、不賠償。

導演吳秀菁強調 《蘆葦之歌》是一首饒恕之歌，對象包括自己與傷害自己的人，「控訴」並不是本片的訴求。片名的涵義取自 《聖經·以賽亞書》「壓傷蘆葦，他不折斷」的哀傷卻堅強的意象。觀賞完這部作品，筆者感到這是一部很藝術的紀錄片——電影的調性很平實、明快，確實做到了不控訴與不激烈，但全片洋溢著一種淡然卻深邃的悲痛與哀愁。原來紀實也可以是一種藝術的手段，有時候最深刻的痛苦反而是淡漠的。比起大陸、南韓等慰安婦故事血淚斑斑的控訴（當然我相信這些故事是真的），這部記錄台灣慰安婦阿嬤故事的 《蘆葦之歌》卻很獨特的展現著更溫厚但更沉重的悲愴，反而更達成了悲劇藝術洗滌靈魂的動人力量。就像電影開始沒多久，講秀妹阿嬤聽到基金會號召慰安婦出面的消息，她的孫子說阿嬤有好幾天心情

低落，很想出來，但必須鼓起勇氣抖落身上「恥辱」的封印，看到這一段，淚水忍不住在眼眶滾動，很普通的「矛盾」，但背後的意義是壓抑了幾十年無法說出來的巨大痛苦！

又像另一位小桃阿嬤（受害日子最長的一位）述說她逃回台灣，找到親人，才喊了一句：「阿叔！」眼淚忍不住就掉下來。哪知阿叔第一個反應就是把她的行李丟出去，罵她我們家沒有這麼不要臉的女人，只見螢幕上阿嬤一邊回憶怎樣申辯，一邊老皺的臉上留下淚來。看到這一段，我的淚水忍不住又在眼眶滾動了。

電影作品中還有一個很「輕描淡寫」但哀痛埋藏得很深的段落──在「婦援會」主辦的身心照顧工作坊中，有一回治療師請阿嬤們畫下自己一比一比例的全身圖像，而幾乎每一個參與工作坊的阿嬤不約而同畫下的都是少女時代純真青春的自己！這是不是隱藏著對遙遠年代未被糟蹋的少女自己的不甘與罣懷呀？

至於筆者印象很深的一段，講基金會與阿嬤們一行人赴日抗議，小桃阿嬤當著一個在野黨女性黨揆的面說：「妳們日本人最狡猾的，是隱瞞了六十幾年前的歷史，不讓妳們的年輕人知道。」女性黨揆只能唯唯點頭。接著電影又訪問了一位支持慰安婦抗議行動的日本反省團體的中年女性，她說：「對以前年輕的我來說，慰安婦只是一個書本上的名詞，一合起書本，就感到跟自己無關了。」鏡頭一轉，另一個反省團體的男士說：「我們政府一直拖延、不承認，慰安婦阿嬤又一個一個去世了，我最怕等到阿嬤們都不在了，我們就沒有人可以道歉了。」是

啊！道歉是一種強大的勇敢，道歉是一種心靈的解放，失去道歉的機會，是民族良知最大的懲罰。日本是有懂得的朋友的。基金會發起抗議行動之初，全台共有五十八位慰安婦阿嬤，在拍攝紀錄片其間，僅存十位，等到影片完成，六名被紀錄的阿嬤中又過世了四位，還活在世上的僅剩二位，九三歲的小桃阿嬤失智，首映這一天，只有一位阿嬤出席。

同一位反省團體的中年女性所接受的另一段訪問，讓筆者印象甚深，她說：「滿妹阿嬤去世，我們什麼都沒做到，心裡的感受很複雜，最後想說的就是謝謝，謝謝阿嬤願意去東京，謝謝她願意見我們，謝謝她讓我們知道慰安婦的故事，謝謝她讓我們來台灣，謝謝她肯接見我們。謝謝！」其實古早的台灣阿嬤不會拒絕幫助她們的日本朋友，在這位中年日本女性不斷的道謝中，我卻感受到一份顫抖著的愧疚。

電影最讓人動容的ending，是在秀妹阿嬤的告別式中，治療師分享阿嬤生前的一個「治療」：「有一次，我們讓阿嬤對著兩張空椅子，一張代表日本人，一張代表自己。秀妹阿嬤對著那張代表日本人的椅子說：不管我們過去有什麼牽連，我選擇原諒你，我原諒你了，你自由了。接著阿嬤又對代表自己的椅子說：我也原諒你了，妳受了很多苦了，我知道妳不是故意的，妳只是被騙了，我原諒妳了，妳也自由了。」治療師含著淚光說秀妹阿嬤說了最偉大的話。是的！原諒讓心靈自由，原諒讓自己得到最大的釋放。

也許《蘆葦之歌》提出了這樣的一個問題：面對這麼大的仇恨，除了「控訴」，我們還可

以做什麼？當然我們要感謝「婦女援救基金會」，她們為阿嬤們進行了一個長達十六年的身心照顧工作坊，照護阿嬤、陪伴阿嬤、跟阿嬤們遊戲。更重要的，幫助我們留下了這一段哀傷但重要的影像歷史。

筆者覺得這部作品某個程度表現了我們這個民族獨特的民族性，而且同時展示出另一種形式的力量——不控訴有時候反倒是一種更深刻的控訴，溫厚常常是一種無形的力量，而最深最深的傷痛往往是淡然無語的。像風中蘆葦，它被摧折，卻不凋零。

補充說明：

二○一六年八月十七日看完《蘆葦之歌》，深受感動，回家熬夜寫成這篇文章。因為我只是一個普通的觀眾，所以記憶電影的細節容或稍有差別，請相關的工作人員見諒！但對作品精神與內容的掌握，自信應該是方向一致的。

其實《蘆葦之歌》從電影藝術的角度來評論，完整性也是很高的。但聽說有些場次只有五名觀眾，這部珍貴的作品能不能撐到第二週，就要靠您的支持了。

目前電影只有在台北、中壢、高雄有上演，好像八月二十二及八月二十九在台中與台南有場次，請上網查查，真的！這是一部優質的紀錄片，這是一部感染力強大的藝術作品。

《老鷹想飛》觀後的感動與反思

《老鷹想飛》看完了！下面是一些觀後心得。

從「戲」的角度，《老鷹想飛》確實不如《看見台灣》的氣勢渾厚，也不如前一陣子上演，講台灣慰安婦阿嬤的《蘆葦之歌》的悲愴深刻。說真的，票房衝不高是有內在原因的，導演梁皆得的敘事風格太平實了，整部紀錄片幾乎完全沒在意藝術加工、說故事的技巧以及吸引人的賣點。是的！賣點，商業行為其實不完全是缺點，行銷說真的也只是一個中性的工具，從某個角度來說藝術加工其實也是一種行銷手法，如果行銷與商業背後是為了推廣某個正確的理念，而不是為了營私謀利，why not？從這個角度來看，《老鷹想飛》完全不在意說故事的方法，全片平鋪直敘，甚至連一些本該很引人入勝的點都沒用上，譬如：妻子曾聽演講說，老鷹先生沈振中為了能在更近距離觀察老鷹，全身脫光光模倣老鷹，想方設法消去猛禽們的戒心。我猜梁導演與沈老師都是很樸厚老實的人，不愛賣弄炫耀，但有時為了更重要的動機，個人的作風也是可以暫時放下的。

當然，平實的敘述中也告訴了我們動人的故事。被稱為老鷹先生的沈振中老師二十多年

前自詡為土地國的國民——發願要跟這塊土地的其他生命平等相待，他毅然辭去教職，立志要實踐二十年的黑鳶（台語叫厲鷂，香港叫麻鷹）保育工作，終年騎著一台破機車奔跑全台進行觀察，過著家徒四壁的簡樸生活，連使用的舊電腦都是別人捐贈的，二十年後老鷹先生六十歲，沒有退休金的退休了，仍然做著土地國的志工（電影觀後查到沈振中的個人資料，他是一個佛教徒，在二十年的黑鳶計畫之後才遇到人生的伴侶）。但一個人生命的真誠、熱情與行動是有巨大的影響力的，二十年後，他的保育工作推廣到全台，他的棒子後繼有人，他的女弟子終於找到台灣黑鳶數目銳減的原因，影響力甚至廣及香港的麻鷹復育。當然不能不提的是梁皆得導演跟隨沈老師的腳步，整部《老鷹想飛》總共拍了二十三年！

但這部作品最主要帶給我們的還是一種震撼與沉思吧。老鷹先生去國外觀察了五個國家的黑鳶生態，第一站到香港，發現香港的黑鳶數至少是台灣的三倍以上，到了比台灣更高度開發的日本也同樣看到猛禽們遍佈天空與農地，哪怕是在有名髒亂的印度，數不清的黑鳶也一樣在垃圾堆中進食得熱鬧歡快!?沈振中曾在一株印度的樹上就看到比整個台灣數目更多的黑鳶（據沈的訪查，全台的黑鳶數目減少到不到兩百隻）！為什麼？照說黑鳶是一種雜食性與腐食性的猛禽，是一種很「粗」養的物種，是什麼原因造成台灣的黑鳶數目銳減呢？多年來，老鷹先生目睹許許多多台灣黑鳶的淒慘故事，像獵人竟然在鳥巢設置捕獸器，造成母鳥白斑的死亡，結果沈振中親睹公鳥回來後繞著鳥巢飛行了二十二圈，發出類似人類聲音的悲鳴！又像觀察到母

鳥破洞孵育著兩隻雛鳥，卻不明原因的棄巢離去，結果風雨暴至，兩隻雛鳥不支死亡。最後，沈的女弟子終於找到台灣黑鳶消失的罪魁禍首，原來是台灣過度使用農藥與毒鼠藥，造成農地與黑鳶的食物來源嚴重汙染，黑鳶等於是飲下過量的農藥死亡啊！台灣的土地平均農藥使用量是世界之冠！超過國際衛生組織平均值的五倍！真是嚇人！這是台灣黑鳶悲劇的真正原因，也是台灣人類悲劇的真正原因。所以電影討論到這裡，筆者不禁要聯想到：是誰做成這樣的「過分」？我想最直接最簡明的答案就是：政府失能。筆者一直認為台灣最大的問題是在政治選舉的內耗上，所有的資源、能量、機會大半消耗在政治的內耗上，而變成許許多多該做的事不做，該管的事不管，該統籌的不作為，該承擔下來的卻摺擔子。這就是政府失能。政府的不作為，光會選舉，已經很多年了。就像這部電影討論的黑鳶事件，不正是政府沒做好農藥及土地管理的失職與失責嗎？也許這就是看完《老鷹想飛》之後最沉重的聯想與反省吧！

最後筆者不得不說，從電影藝術的角度，這部片子不是很好看，但從另外一些更深刻的視角，這部作品應該看。去看看吧，支持這些可愛可敬的保育朋友，然後步出電影院，想想我們台灣的悲痛與救贖。

《老鷹想飛》觀後的感動與反思

電視影集《麻醉風暴》的深層主題：回到初心

公共電視的迷你劇集《麻醉風暴》勇奪第五十屆金鐘獎的電視電影獎、電視電影導演獎、電視電影編劇獎以及電視電影男配角獎等四項大獎。對太習慣於電影語言，而不常看電視影集的筆者來說，剛開始還是覺得氣悶於故事情節的拖延與瑣碎，但隨著劇情的發展，漸漸發現這確是一部主題分明、支線深刻、架構合理、情節緊湊、製作嚴謹，加上最後的高潮戲讓人動容，故事的結尾也瀟瀟俐落，果然是一部藝術性完整的好作品。

☯ 龐大闇黑的白色體制

《麻醉風暴》的故事是圍繞著院長陳顯榮、麻醉科醫生蕭政勳、醫藥保險業務員葉建德三個主要角色之間展開的。故事一開始，講麻醉科醫生蕭政勳性格耿直，為了優先處理緊急病患而不服從命令去幫議長夫人進行無痛分娩，得罪了院長與副院長。同時醫院的麻醉醫生人手嚴重不足，工作繁重，加上蕭政勳因為一個少年時代的心病造成長期失眠的精神官能症，精神瀕

臨崩潰。很諷刺吧，一直讓人入睡的麻醉醫生自己卻失去睡眠的能力。

影集中的衝突事件就發生在一場由院長陳顯榮親自操刀的教學示範手術上。原來陳顯榮主持的醫院要全力升格為醫學中心，示範刀對升格評鑑有加分作用，而該場手術的麻醉醫生正是蕭政勳。這場手術是為一位老太太取出腎結石，對醫術精湛的陳顯榮與蕭政勳來說，理應只是小菜一碟。還要一提的，這場由院長親自為老太太操刀的手術是由熟悉醫療體制的業務員葉建德一力促成的。哪知在手術過程中，老太太因為對麻醉藥過敏引發惡性高熱，蕭政勳當機立斷的投一種有九五％成功率消除惡性高熱的藥，哪知老太太是剩下的百分之五?!病人在手術檯上去世，這一下大事不妙了！術後檢討會議醫院遵循一貫闇黑體制以精神不濟為由將責任推給蕭政勳，但這表面找替罪羊的行徑背後原來有著更大的陰謀，闇黑體制隱藏著更大的黑暗！原來蕭政勳所投的去除惡性高熱的藥根本是過期藥！醫院為了升格醫學中心興建新大樓，不得不在其他方面節省開支，已經兩年沒進新藥了！更驚人的，原來這一切事件是為了揭發醫院醜聞、捅破闇黑體制、拉陳顯榮下馬，老太太根本是一顆被犧牲的棄子，真正幕後的策劃者其實是那個表面巧言令色的保險業務員葉建德，而做出那麼多事情，是為了對陳顯榮進行報復！

原來葉建德與另一個年輕學弟是陳顯榮的學生，多年前陳顯榮還是主任醫師時，為了醫院績效拒收一名重傷病患而造成人球事件，結果導致病患在轉院途中傷重死亡，事情被媒體抖出來，陳顯榮又推兩個值班的學生出來當替罪羊——體制內的習慣黑暗。最後學弟受不了壓力自

殺，葉建德失去了醫生的工作，他痛恨陳顯榮與陳顯榮所代表的闇黑體制，他要報復！他逮到了陳顯榮讓醫院升格成醫學中心的野心，不擇手段多方鑽空子縮減成本，副院長甚至不惜將過期藥品改掉標籤之後繼續使用而罔顧病人的安危，於是葉建德串通好老太太的兒子，刻意隱瞞老太太對麻藥敏感的家族病史，幫助喪盡天良的兒子詐領保險金，但真正的目的是要捅破醫院的闇黑體制造成病患在手術檯上因投藥無效而死亡，事發之後又同樣將責任搪塞給麻醉醫生的醜陋。故事就這樣發展下去，我們就看到一部批判闇黑白色體制的諷刺劇。

事情鬧大之後，良知未泯的陳顯榮引咎辭職，躲到一間偏僻的小醫院中反省半生的扭曲，當他知道原來一切災禍的源頭就是自己當初背叛了自己的學生所引起的，他痛苦的說：「在獲得權力的過程中，我變成一個只看病歷、數據，而看不到病人的痛苦的醫生。」他又想起當初葉建德還是他的學生時，葉曾一度質疑整個體制生病了，過去的陳顯榮卻昧著良心硬說：「我們當醫生的，要對付的是疾病，而不是體制。」問題是，體制可能是一個更龐大更嚴重的疾病啊！

所以一個真正的勇者要同時具備面對自己與現實的良知與勇氣。問題是往往我們看世界的

方法或角度錯了，勇氣與力量就出不來了。就像蕭政勳的心理醫生女朋友說：「真正要改變的是我們看世界的方式。」這是影集中很有意思的一條支線，可以分兩個方面說明。

一方面是蕭政勳國中時代的心結製造了錯誤的視野。原來蕭政勳一直誤會自己是被霸凌惡少強迫欺負自己小女朋友的幫凶，這個內心的罪惡感造成他多年的心因性失眠與咳嗽。隨著麻醉風暴的愈滾愈大，蕭政勳的壓力與症狀愈重，讓他更想起那個一直纏身心的夢魘。終於在催眠治療與鼓起勇氣向當年的小女生求證的雙重努力下，赫然發現：這根本是個搞錯了很多年的誤會！原來少年的自己不只沒有當幫凶欺負小女友，自己根本就是發瘋的趕跑了霸凌惡少，卻被對方敲擊頭部昏倒，因為心裡的創傷太大而選擇了防衛性失憶。終於在事件弄清楚了，心結打開了，失眠與咳嗽也不藥而癒了。這個作品的支線很有意思，也深刻：原來人生的許多痛苦常常是過度的自我責難與道德感造成的，當我們覺醒了，看清楚了，許多受苦的源頭，不過是一場子虛烏有與雲淡風輕。人呀，對自己好一點吧，自愛是必須而基本之善。

自己解脫了，連帶對世界的看法也解脫了；原來自己不是幫凶，那就毅然不去參與幫凶體制吧。這條支線的另一方面表現，就是蕭政勳終於突破保守心態拒絕再當罪惡體制的幫凶。是啊！打破了自己的心防，那看世界的方式也跟著改變了。**先讓自己風和日麗，才有辦法讓世界天朗氣清。**

但這時發生了葉建德與老太太兒子衝突而失手將他刺死的事件，滿身鮮血的葉建德冒用蕭

政勳國中小女友（後來成了老太太兒子的女朋友）的電話召蕭政勳過來，不知情的蕭到場後被

葉擊昏，被葉在凶刀上印上他的指模陷害。蕭政勳醒來後發現自己被警方列為重要嫌疑人，他

投奔心理醫生女友，二人多方研究後慢慢接近真相，最後矛頭指向葉建德，而葉的下一個目標

是……陳顯榮危險了！顧不得自己還是嫌犯，蕭政勳開車到陳顯榮現在工作的小醫院。

☯ 我只想好好的當一個醫生

「我只想好好的當一個醫生。」這是一句夢魘般貫穿整個故事的通關語，蕭政勳說過，痛

定思痛的陳顯榮說過，葉建德也說過。而在最後的最後高潮戲中，這一句通關語的真正意

涵得到戲劇張力飽滿的體現。

三個遭遇不同的醫生終於在小醫院中碰頭了，事實上葉建德只是要看到老師的落魄與聽到

親口的道歉，儘管如此，他還是無法釋懷自己曾經死忠的老師對他曾經的背叛。但這時發生了

一個突發事件，讓所有的糾葛塵埃落定。

原來附近的山區發生翻車意外，讓陳顯榮所工作的小醫院突然湧入大量傷患，於是三個恩

怨糾纏的人一瞬間同時被激發了，心裡響起同一個聲音：「我只想好好的當一個醫生。」

一個是終身參與罪惡醫療體制，最後在大醫院裡引咎辭職的院長，現在目睹塞滿整間小醫

院的傷患，他，只想好好的當一個醫生。另一個是先被醫院犧牲當棄子，後來又被陷害成殺人疑犯尚未得到清白平反的麻醉醫生，當他看到眼前都是等著被救助的病人，個人的冤枉立馬拋諸腦後了，他，只想好好的當一個醫生。最後一個更絕，被老師拋棄，親眼看到學弟自殺，然後設計陷害院長老師，卻在一次意外中自己真成了殺人犯，在最後攤牌中向老師討回公道也身心俱疲的保險業務員，當看見那麼多身陷痛苦等著被救援的病人，他藏得很深很深的醫生天職被喚醒了，於是毫不猶豫的上前協助急救，他，只想好好的當一個醫生。

當三個人彼此看見對方生命最底層最赤裸最純粹的身分與原型時，就一切都釋懷了，就不需要再說什麼了，就不再需要道歉、解釋、質問、懷疑、顧忌、憤恨，因為我清清楚楚的看到你了，你就是一個，醫生。那麼，該面對法律審判的就去自首吧，該反省昨非的就繼續帶著贖罪的心情在小醫院當一個好醫生吧，至於那個讓無數病人沉睡自己卻不得安寧的麻醉醫生在解開心結之後，也終於能在女朋友懷裡睡著了。

☯ 覺醒的回到初心

《麻醉風暴》的英文片名是「Wake Up」，就是講一個醫道救贖的故事，一個醫魂覺醒的故事。而我這篇文章的題目定名為「回到初心」，沒錯，初心就是覺醒的心──一個人應該

學會洗淨種種後來的複雜、計算、功利、受傷、沉淪、憤怒、恐懼而重新回想起最初那一份單純、天真、有點孩子氣的熱情與理想。回到初心，想起初心，喚醒最開始時那一顆磊磊落落單單純純明明淨淨的初心。

這部作品講醫界為了生存、評鑑、表面業績而忘記了作為一個醫生救人的天職，不禁讓我想起自己的本業，一個大學老師。這幾年，我的高教界也一樣，為了招徠學生、為了學校生存、為了應付評鑑，而讓每一個老師背負太多的行政、招生、開會、填表、寫計畫、做紀錄、釘學生、作文章、配合不讓你變通的課程大綱等等瑣碎囉嗦，甚至沒有意義的雜七雜八的鳥事；所以老師失去了教學的自由與能量，失去了作為一個老師的尊嚴與自主，忘卻了「引領一個人成長」是我們的天職，而這天職是何等重大與精細的工作啊！把我們的時間分割得支離破碎，把我們累得亂七八糟，我們哪有精力與餘力去做好一個老師。醫界與教育界何其相似呀！醫生忘記去救人，老師沒能力去教人，難道我們的台灣真的生病了！那麼，什麼時候誰為我們的教育界拍一部電影、製作一部影集或寫一部小說吧，去說說我們的《沉睡風暴》——我們不是以沉睡的形式沉睡，而是以忙碌的形式沉睡，原來人間有一種最深刻最悲痛的沉睡就是盲目與失去意義的忙碌。

電影符號2──有情、碰撞、如幻與另一種的電影世界

《漢娜鄂蘭：思想的行動／Vita Activa: The Spirit of Hannah Arendt》觀後摘要

☯ 智性的政治現象思想家，漢娜鄂蘭

漢娜鄂蘭（一九○六─一九七五）是當代極重要的猶太裔思想家，她提出的「邪惡的平庸性」學說，一直影響到今天的政治理念與思想。而二○一五年的傳記式電影《漢娜鄂蘭：思想的行動》就是一部介紹她的思想甚於生平的忠實作品。

相對的，二○一二年的電影版《漢娜鄂蘭：真理無懼／Hannah Arendt》著重在描繪女思想家的感情故事與發表「邪惡的平庸性」之後所遭受排山倒海的壓力，但在了解漢娜思想觀念這一點上，反而不如傳記版《漢娜鄂蘭：思想的行動／Vita Activa: The Spirit of Hannah Arendt》平實而深刻的敘事方式，讓人更能學到這位當代女思想家的學問精髓。感謝漢娜的電影，替我補強了對這個當代重要思想課題的了解。

電影紀錄漢娜母親這樣的回憶小漢娜：「她沒有藝術才能，『智性』就是她的藝術才能。」當父親去世，小漢娜竟然這樣安慰母親：「不要難過，妳跟其他女人的命運是一樣的。」後來在父親喪禮上，小漢娜哭了，原因竟然是喪禮上的詩歌太美了。

對漢娜鄂蘭來說，他生平最重要的轉捩點是參與了一九六〇年納粹大頭子艾希曼的耶路撒冷公審，而由此孕育出顛覆性論述「平庸的邪惡」，在全球引起軒然大波，將猶太與反猶太兩邊的勢力全得罪光了。

❷ 邪惡的平庸性

「納粹災難」可以說是漢娜鄂蘭一生的反省課題與思想母土，她從耶路撒冷大審反省出「邪惡的平庸性」的視野，與「法不責眾」的傳統觀點牴觸，漢娜認為時代的大罪惡是每一個人的軟弱所共同造成的，而這份軟弱就是，放棄思考！下面就是電影中關於「邪惡的平庸性」論點的摘要：

＊漢娜鄂蘭認為沒去深刻思考就是一種邪惡。

膚淺就是一種邪惡。

＊「擱置思考」就是一種邪惡。即便是大思想家像海德格只要一時做了，就是。（海德格因為某些原因放棄了自己思想家的本職與能耐而對納粹投誠。）

＊漢娜認為思考是人類最純粹而自由的活動。

漢娜說不必害怕危險的思想，因為思想本身就危險，而且不思想更危險（譬如，毫不猶豫的接受種族或民粹主義）。

＊漢娜在她的著作中說：「大規模犯下的罪行，其根源無法追溯到作惡者身上任何敗德、病理現象或意識型態信念的特殊性。作惡者唯一的人格特質可能是一種超乎尋常的淺薄……是一種奇怪的、又相當真實的『思考無能』。」

她在親眼見到艾希曼之前，總想像他是一個冷酷無情、病態的可怕殺手、邪惡的虐待狂等等，但在耶路撒冷大審中她卻發現艾希曼不過是個再普通不過的公務員，甚至只是個心智薄弱的小丑。

＊但一個公務員如果只是一個公務員，那是危險的。公務員要有良知的掙扎。

＊無名小卒犯下世上至惡，就是因為行惡之人沒有動機、善念或惡念，真正的原因只是在：他放棄思考。這就是驚人的平庸與驚人的罪行的關連性。

＊漢娜鄂蘭將她的所見所聞整理成一個概念：放棄道德良知、拒絕深刻思考、盲從強勢領袖或意識形態的就是「邪惡的平庸性」。

《漢娜鄂蘭：思想的行動／Vita Activa: The Spirit of Hannah Arendt》觀後摘要

❷關於邪惡的手段

下面是關於極權主義或意識形態所採取的手段，在電影中的摘要：

* 漢娜認為邪惡根本平庸無奇——邪惡無根，像是細菌沿著潮濕的表面擴散；邪惡亦無本，缺乏深度，連惡的深度也沒有。但如此無根無本的邪惡，卻會引起龐大的血腥殺戮。

因為，邪惡不只用心勤懇，還感情豐富。

* 極權主義或意識形態的恐怖不會指向爭權奪利，而是指向必然性與理想主義。為了崇高的理想幻象，催眠執行者背負必要之惡。

漢娜說撒旦本身就是一個理想主義者。

* 如果邪惡找到平庸的姿態，邪惡漸漸變成正常化、習慣性、責任感、生活化，邪惡就會以一種新形式出現，也許是最強大的形式。

* 平庸是邪惡打入生活的最佳策略。

☯真正「獨立」的思考

思考是自由的，所以它是一種孤獨而尊貴的運作；思考是獨立的，代表它必須不亢不卑，它不必被放大，也不能被壓縮。下面的兩段話，也許是這篇「影評」最好的結尾，也是漢娜鄂蘭最可貴的生命品質：

＊漢娜說「堅持不遺忘絕對是正確的。」

是啊！不能讓政客、偏見、歷史錯誤對我們打混。

＊漢娜的勸諭：「你的眼光要迴避那些歷歷的軌轍，要恨惡那些黨同伐異的殘暴，要追求尚未被一般人認可的觀念，這種態度才是思想突破的最後希望。既定知識本身不可能提供一切的答案，如果知識提供一切的答案，它本身就變成一個霸權。」

講得真好！

☯「邪惡的平庸性」放在台灣的聯想

事實上漢娜鄂蘭的這個論述，一直到今天還是振聾發聵的。

愈是在複雜的環境，「邪惡的平庸性」愈容易滋生，也就是說深刻獨立的思考愈是被需要。深刻思考變成不是知識分子的專利，而是必須的生存手段。落在我們複雜的台灣，當政府告訴我們政策的正當性與必須做出的犧牲，當在野勢力告訴我們政府的腐敗與無能，當藍的告訴我們台獨的不可能與不正義，當綠的告訴我們賣台或外來政權等等的煽動性觀念，當意識形態告訴我們經濟發展的重要與必須，當主流意見告訴我們文化生態的疲弱與無奈……那麼，我們是不是應該至少停一停想一想？我們是不是應該不要那麼快選邊站？我們是不是應該不要被煽動情緒？是啊！我們需要深思熟慮，我們需要獨立的思考，我們需要深刻的思考工作。也許，我們需要真正而成熟的公民意識，就是——獨立思考、訴諸理性、冷靜審視、講理能力以及，拒絕邪惡的平庸性。

悲痛與救贖

——關於《薩爾加多的凝視／The Salt Of The Earth》的生命沉思

這是一部傳記式的電影，也是一部紀錄片，一部有著深邃人文內涵的紀錄片。

《薩爾加多的凝視／The Salt Of The Earth》是著名德國老導演文溫德斯所推出的最新紀錄片，獲得二○一四年坎城影展的人道精神特別獎。內容是紀錄老導演文溫德斯最心儀的巴西傳奇攝影大師塞巴斯提安‧薩爾加多的生平與作品。老導演非常推重這位社會紀實攝影家，他稱揚薩爾加多為「大地之鹽／The Salt Of The Earth」。老導演與薩爾加多之子朱利安諾共同執導，將傳奇藝術家的一生、作品與理念鋪展開來，進一步延伸出豐富的人文內涵與深刻的生命沉思。攝影大師的作品大氣磅礡，老導演的影片格局非凡，兩相激盪，藝術效果出乎意料的讓人動容。

在電影中，薩爾加多的鏡頭是張開的心眼，毫不羞怯的直視人類正、反兩面的靈魂——巴西巨型坑洞五萬淘金者的集體面相、科威特油井沖天大火中的打火英雄、非洲難民死亡與光輝並存的面容、聖潔寧謐的世外奇景對照著苦病剝削的人間難民……薩爾加多的相片不只是相片，每幀相片背後都是一個生命故事，每個故事背後又都是一聲凶猛的控訴或低迴的沉吟。薩爾加多每次的拍攝方案動輒都是六年、十年的萬里長征，足跡踏遍全球每一個苦難與純淨的角

落，四十年來從未停下腳步。這就是文溫德斯導筒下薩爾加多的故事，電影中透過攝影家的鏡頭，鏡中有鏡，細細展開從尋根到苦難，從苦難到救贖的生命行腳。

《薩爾加多的凝視》的電影取角很特別，可以說是一場攝影大師與大導演的對話。全片的旁白以薩爾加多與文溫德斯為主，中間穿插朱利安諾（副導演，薩爾加多之子）的補充說明，三人輪番的解說，配合薩爾加多黑白的攝影作品與整部黑白片為主的電影故事，緩緩展開一部氣勢恢宏的傳記式作品。片中還有一個很特殊的手法，每當薩爾加多在談論他的作品、見聞與想法時，電影螢幕會出現他的特寫頭像與攝影作品重疊在一起的影像，然後兩造影像慢慢的淡出與淡入，運鏡推移之間即交織出一種生命哲思的厚重質感與況味。

電影一開始，導演即旁白說：「photo的意思是光，graphy的原意是書寫、作畫，所以攝影師就是用光作畫的人，用光和影反覆書寫世界的人。」所以整部《薩爾加多的凝視》就是講一位攝影師如何用他一個系列一個系列的作品去書寫、描繪我們這個交疊著苦難與聖潔、複雜與單一、黑闇與曙光、偉大與不堪的世界。下文我們將追隨導演的腳步，停駐在薩爾加多一個又一個的系列作品之前，沉思悲痛與救贖的生命意義。

☯「另一個美洲」

　　薩爾加多本來學的是經濟，走入攝影的天賦是一個意外的發現。他的第一個作品系列就是從歐洲回返自己的故鄉南美，真實住入故鄉住民的生活。

　　＊在許許多多南美洲原住民的照片前，薩爾加多旁白說：「從未見過這樣的民族，他們對時間的觀念極為不同。跟沙拉古洛斯族一起度過的時間，感覺上像過了一個世紀，一切生活的感覺是如此緩慢。這是另一種思考方式，這是一種完全不同的節奏。沙拉古洛斯人的臉有一種宿命的感覺。」

　　＊薩爾加多還拍了其他許多的民族，像：「一個喜歡音樂的民族，去探訪他們時，他們要我在地板睡了好幾天，看我會不會離去，然後才讓我住進屋子。在那個部落裡，只要會玩音樂的人都不用工作。」薩爾加多又形容另一個民族：「有一個喜愛跑步的民族，都是長距離跑者，跟他們一起跑，會感到他們不是用跑的，而是飛行。」

　　＊我想「另一個美洲」要紀錄的，是所謂主流文明之外多元的生活方式，這世界不是只有美式生活，不是只有西方文化，不是只有資本主義的生活方式，而是還有，其他。很多其他。

☯ 「難民」

接著，薩爾加多一頭栽進非洲難民的悲慘寫真。

*文溫德斯買了一幀薩爾加多的「帶頭巾的盲眼女人」的作品，導演說每天看仍然會感動到落淚。這幀照片正是薩爾加多「難民」系列的作品。

*有一幀這個時期的作品讓筆者覺得很震撼──一個非洲妻子，擁有一張年輕漂亮的臉，陪伴著她因疾病而脫水的病危的丈夫。垂死的丈夫有著空洞的眼神、年輕的額頭與骷髏般的臉孔。兩張妻與夫、生命與死亡、青春與枯萎的臉的強烈對照，隱隱在背後控訴的，是一個難以想像的悲慘故事。

*另一幀作品記錄了一個父親在幫一具乾瘦的童屍洗澡，因為難民們的習俗，見神之前一定要洗淨身體，儘管活人的生活用水已經不多了。薩爾加多的照片彷彿在告訴我們，刻板印象中貧窮未開化的非洲人，其實有著一顆傷心溫柔的內心。薩爾加多的「難民」系列作品，很多取材自衣索比亞北部的難民營，由於衣索比亞政府囤積食物不發給難民，造成無數的人間悲劇，薩爾加多說這是「殘酷的政治欺騙」。

*薩爾加多的「難民」系列太震撼了！在他的黑白照片中，人的皮膚質感彷彿變成樹皮，

像一個一個的沙漠風暴在樹的身體上留下了痕跡。不只摧殘，薩爾加多可以進一步通過鏡頭寫真出摧殘中的光采，他的「難民」系列是悲慘與聖潔、貧瘠與剛毅的矛盾組合。筆者很喜歡其中的一幀作品——作品主題是一個年約八、九的非洲小孩的背影，他剛從一場差點致命的飢餓中復元過來，被「無國界醫生」的慈善組織救回，照片中的小男孩披著一條只及肩、胸的破布，光著屁屁，他帶著他的瘦狗、拐杖、小吉他、水桶，視線看著前方乾裂的大地，是要有一場遠行嗎？小男孩的背影很瘦小，但散發出一股挺拔、剛強的氣質。

☯ 「工人」

薩爾加多稱他的「工人」系列是「工業時代的考古學」，又是一個跑遍全球的大計畫。在「工人」系列中，薩爾加多通過鏡頭一一記錄了蘇聯的鋼鐵工人、孟加拉的船難者、西西里漁民、加爾各答的汽車製造工、盧安達的採茶工人、巴西金礦的淘金者以及沙漠風暴戰爭中撲滅焚燒油井的消防工人等等的身姿與百態。

* 「巴西巨型金礦坑洞的淘金者大軍」的照片，是薩爾加多很有名的作品。足以容納數萬人的巨大坑洞及陡峭擁擠的岩壁，因為實在太多人了，這是一個充滿生命力與危險性的工作環境，薩爾加多說「下陡坡唯一的方法是用跑的，不能停，一停下來就摔下去了。」薩爾加多稱

之為「危在旦夕的奴隸般的靈魂」，被誰奴隸呢？黃金？老闆？資本主義？這真是一個集體的幻夢，數萬個靈魂燃燒著共同的貪婪與夢想，薩爾加多說：「看著這個坑洞，我彷彿看到歷史上許多參與偉大建築的無數工人，而且人一接觸到黃金就永遠沒辦法離開了。」這幀作品呈現著一種不可名狀的巨大的震撼力！

*科威特燃燒油井中的消防工人的一系列照片也很驚人——煉獄般高溫的工作環境，隨時被撲熄又隨時爆炸處處危機的油田，奮不顧身來自世界各地的打火英雄，一身油汙的人與機具，焚燒的四野，疲憊的身姿，鋼鐵的意志……這些作品對照著陽剛強大的生命力道與不可知的死亡陷阱。

*另一幀跟科威特油田大火有關的作品也讓我很震驚——大火蔓延到科威特皇室花園，所有皇室成員逃光了，園裡剩下一些皇室圈養的純種馬，這些馬兒以前的日子過得太好了，安逸讓牠們失去了自由動物的身分，也就失去了逃跑的能力，在照片中只看到一隻滿身油汙的馬，在滿臉的驚恐與待死的眼神中，流露著無盡的悽惶、痛苦、絕望與悲劇的況味。

☯ 「出埃及記」

接著薩爾加多想到現代人類因戰爭、饑荒所造成的大量人口遷徙、甚至滅族的現象。我們

這個時代出現了人類歷史上從未有過的規模最龐大命運最悲慘的種族遷移。薩爾加多決定奔走這個龐大的攝影計畫，他取名為「出埃及記」。攝影師沒想到自己一頭栽進去這個計畫，幾乎讓自己的心靈陷入黑暗的永夜，無法走出。

＊薩爾加多於是跑遍印度、越南、菲律賓、南美洲、巴勒斯坦、伊拉克、非洲、歐洲……照片記錄著數不清的流離失所、種族遷徙、疾病飢餓，以及，死亡。但薩爾加多發現在一幀幀充斥死亡與暴力的照片中，有一種人與人之間的連結是沒有被破壞的——母親與孩子。像其中一幀作品，一個戴著頭巾的難民母親，一臉消瘦憔悴，衣衫破敝，但眼神清亮柔和，她懷中的孩子埋首在媽媽瘦弱的身體裡，努力的在吸吮乳汁。

＊另一幀照片則蘊含著巨大的悲劇性——一個年輕的爸爸捧著死去的孩子，走向一座像小丘般的屍堆，孩子被扔在屍堆上，隨即爸爸和朋友聊著天離去，彷彿沒發生過任何事情。當死亡與痛苦已經變成習慣與麻木，這不啻是更巨大深沉的人性悲痛。

「出埃及記」系列充斥著人間最黑暗的故事。譬如薩爾加多拍到盧安達政府軍在教堂進行大屠殺後的照片，滿地屍骨。在剛果拍攝的難民遷徙的系列照，背後更隱藏著一個駭人聽聞的故事——剛果的難民為了逃避暴政，二十五萬人躲到叢林裡活了六個月，當這一支逃命大軍重現身在剛果中部時，僅剩下四萬人！二十一萬人消失了！但悲慘的故事還沒結束，這群劫後餘生的人旋即被游擊隊驅趕回盧安達！就這樣經歷了這由死到生、又由生到死的一遭，許多人的

心智崩潰了，無數難民瘋了！最後僅存的人在大地上徹底消失，薩爾加多相信他們全部被殺害了……

這些事情讓薩爾加多靈魂震慄！他說：「離開那裡（大屠殺現場）時，我病得非常重，不是身體病了，而是靈魂病了。」攝影師又說：「人類是極度暴力的，看看我們是多麼可怕的物種。我再也無法相信任何事，無法相信人類的救贖，我只相信我們不值得活，沒有人值得活。多少次當我放下攝影機，我為我所見而哭泣。」導演文溫德斯也評論說：「在『出埃及記』的拍攝工作之後，塞巴斯提安提到自己看見了黑暗之心，他深深質疑自己作為社會攝影師的工作，以及作為這些苦難人類處境的見證者，在盧安達事件之後，自己還能做些什麼？」

薩爾加多的靈魂沉淪了，面對這麼大的人性卑劣，他能不能得到救贖？要如何才能得到救贖？真的有存在在人性永夜中看到靈魂曙光的可能嗎？那又是什麼？

☯ 「土地改革所」與「創世紀」

那是一座森林。

答案是回歸大自然的一座森林。

人間的苦難與靈魂的沉淪只有回歸大自然才會得到全然的休養與安慰吧。

「出埃及記」之後的薩爾加多收到父親病危的消息，全家回到了巴西，家族繼承了父親留下來的農莊。不！嚴格的說，是繼承了一片荒原。原來薩爾加多家族的農莊砍伐過度造成沙漠化，帶著一顆受傷心靈的攝影師回到故鄉後，看到的已經不是滿眼翠綠的田園。就在這關鍵的當口，一生支持丈夫事業性情豪爽的薩爾加多夫人挺身而出：「我們來種一座森林吧。」就這樣，這個家族在荒蕪的土地上種樹，復育了一整座的森林！而心靈破碎的攝影師也在兒時田園回憶的重建中得到休養生息。

薩爾加多曾經說：「我從一顆小樹苗上看到，也許永恆是可以測量的。」導演文溫德斯也說：「土地療癒了塞巴斯提安的絕望，樹木的成長再度帶給他喜悅，生命的春天回來了，讓塞巴斯提安重拾攝影師的天命。」於是薩爾加多回來了，他要透過新系列的作品向地球致敬，他說「還有半個地球是像創世紀時的樣子」，所以這個新的計畫就稱為「創世紀」系列。但當時有許多同行勸他，不要輕易從社會攝影轉跑道到生態攝影，一下子沒做好聲名便會毀諸一旦。但薩爾加多沒想那麼多，他感到內心有一股驅動就要從「土地改革所」奔向「創世紀」，他義無反顧，於是老攝影師又花費漫長的時間奔赴全世界的自然秘境。筆者覺得這個時期薩爾加多的作品更直率、更清晰、更單純、也更有生命力。

＊有一幀「巨鬣蜥蜴」的作品，在黑白照中，巨蜥的肌膚紋理跟岩石、水池完全融為一體，凸顯出大自然萬物為一的生命原理。而薩爾加多說「從巨蜥的腳聯想到中古世紀的武士被

金屬鱗片保護著的手套。」

＊對幾幀「巨龜」的照片，薩爾加多評論說：「在如此年老的生命面前，你所面對的是真正的權威。」

＊另外有幾幀「巨鯨」的照片，薩爾加多說看到一隻三十五公尺的巨大生命的敏感：「當時一隻鯨魚游到我們的小船旁，我們的船只有七公尺，那尾鯨魚小心翼翼的不讓自己擊沉我們的船，當她遠離我們後，才釋放、歡快的拍打著自己強大的尾鰭。」薩爾加多說：「最重要的事情是要了解，我們跟一隻烏龜、一顆樹、一塊石頭，都是大自然的一部分。」

導演旁白說：「『創世紀』系列所呈現的自然、動物、地方、人類，都像是處於時間的起源，塞巴斯提安見證了那個被摧毀、破壞的地球中，還是可以有許多樂觀的視野。『創世紀』是塞巴斯提安的大著作裡一封封對地球的情書。」電影最後，導演文溫德斯補充說明了薩爾加多家族勤勞的結果：「大自然是可以逆轉的，如今在土地改革所的土地上，開闢出超過一千多處的水源正在流動著，已經種植的樹約有二五〇萬株，野生動物甚至美洲豹都回來了，最後塞巴斯提安家族將森林捐給了國家，成了國家公園。」

薩爾加多的一幀一幀照片不只是照片，而是一個一個的生命凝視，而所有的凝視即共同形塑了薩爾加多的攝影美學與人生哲學。很有趣的是，攝影大師看盡人間的苦難與悲慘，靈魂

掉入了闇黑的淵藪，幸好最後回歸大自然的懷抱，彷彿遊子返歸媽媽的守候，才能從人間走向天上，從悲痛走向救贖。如果從更宏觀的角度，薩爾加多的攝影道路從「另一個美洲」⇩「難民」、「工人」、「出埃及記」⇩「創世紀」——從故鄉的的厚度出發，走向人間的破碎，最後歸返大自然的渾厚純美。這不是有點接近中國文化所講的見山是山⇩見山不是山⇩見山又是山的生命歷程與意境嗎？事實上，不管從苦難走向救贖，還是從原鄉到人間到大自然的三段論法，都充滿著生命凝視與沉思的況味，是的！薩爾加多通過他的生平與作品，通過他的凝視與沉思，帶領我們進入這個世界的完整與破碎、黑暗與可能。

電影佳句

購買別人心中的一把椅子！

每個人心中都有一把心愛的椅子，我們學會怎麼去發現它、了解它，然後溫柔的、悄然的買下它。

——電影《第三類奇蹟》

每個人心中都有一座斷背山：它非常的禁忌與私密，也非常的開放；但很少人有勇氣去碰觸它。你不能了解它，了解它會變小，不了解它反而會偉大。

——李安說《斷背山》

孤獨是藝術力量的源頭。

——觀賞電影《梅蘭芳》後心得

人為什麼會跌倒，因為要學著站起來。

——電影《蝙蝠俠·開戰時刻》

黎明前的黑夜是最黑暗的。

——電影《蝙蝠俠·開戰時刻》

決定我是怎樣的一個人，不是我頭腦所想的，而是我所做的。

——電影《蝙蝠俠·開戰時刻》

「這不過是一場比賽。」電影主角。

每個人都有獨特的「手感」，是與生俱來的，教不來也學不會。感受你的「視野」，感受「焦點」，每一個球只有一種最正確的打法，它會自己找上門，你只要不去擋它的路。用感覺，不要想；手往往比頭腦聰明。

——電影《重返榮耀》

死亡不悲傷，悲傷的是：大多數人沒有真正活著。

——電影《深夜加油站遇見蘇格拉底》

每個人都告訴你要怎麼做，他們不想讓你找到自己的答案。我希望你不要從外部世界收集訊息，而開始從你的內心進行收集。人們都害怕自己的內心，而內心恰恰是他們唯一的歸宿。

——電影《深夜加油站遇見蘇格拉底》

一直覺得自己可以做更多的事原來是一種狂妄自大的英雄主義。

<div style="text-align:right">
——電影《復仇者聯盟2》 觀後感言
</div>

「聖經上說：天空的飛鳥不播種也不收割，也不會將糧食存儲倉庫，但上帝會照顧她們生存所需。那我們人還不如飛鳥嗎？為什麼心中常常藏著擔心的毒瘤？」人常常因為軟弱而放大心中的恐懼與危機感。馬丁路德·金恩說：「我們不能躲起來，也不必躲起來。」

革命的道路有時需要義無反顧的熱血，有時需要沉得住氣的迂迴。人生，其實就是一場革命。

<div style="text-align:right">
——電影《逐夢大道》 觀後
</div>

媒體、新聞嗜血就像「一個尖叫的女人，喉嚨被割破，在街上亂跑。」

<div style="text-align:right">
——電影《獨家腥聞》
</div>

《小王子》真是很老子哲學——水的哲學、孩子的哲學、柔軟的哲學。

一、凡是重要的東西，都是肉眼看不見的。

二、狐狸說：你先要馴養我呀。沒有馴養，我只是一隻普通的狐狸，你只是一個普通的小孩子。一旦發生馴養，你跟我都變得獨一無二了。

小女孩說：為了得到馴養的關係，就要有付出眼淚的自覺。

三、我們仰望群星之海，是因為星海之中有一朵一直等著我們的玫瑰。

四、最可怕的不是長大，而是遺忘——遺忘那份內在的孩子氣與水樣的溫柔。

不管原著還是電影，《小王子》總是觸動了我們內心深處最纖細最脆弱的款款柔情。

——電影《小王子》觀後佳句

最偉大的文明工程都是一群人完成的。

最偉大的生命道路都是一個人走完的。

生命只有一無所有，才能夷然無懼，才會勇往直前。

之所以無懼，因為被剝奪。剝奪是無懼的媽媽。

拋棄既有的一切，進入全然的孤獨，才能走到那從未有人走到的遙遠之地。

——《女權之聲：無懼年代》觀後

《電影符號》賀猴年！

從《電影符號1》找到三段關於春天的話語：

一、看見春天——春現

《一代宗師》裡宮老爺子對逆徒馬三說：「『老猿掛印』回首望，關隘不在掛印，而在回頭。」回頭看到什麼？看到春天啊！看到內心的春天啊！看到生命的根本在文化的傳統與根源，看到人生的根本在內在的初衷與純粹。原來春天不在外頭的春光爛漫，而是在回看心頭的一片勃勃生機。

二、疼惜春天——惜春

更簡單的說，春天就是內心的天真。春天就是天真、孩子般的生命能量啊！天真是一種很強大的力量，但天真本身是沒有自我的，愈天真的人愈沒有自我，就像小孩子一樣，小孩子很容易相信別人，他們的可塑性很高，大人們怎麼對待小孩，小孩長大後就會變成怎麼樣的人。天真的能量是中性的，可善可惡的，這就是電影《馴龍高手》中黑煞龍龍沒牙的象徵。沒牙會被邪惡的至尊龍催眠，也會被小嗝嗝媽媽的龍基地的一派自然吸引，當然最後沒牙還是受小嗝嗝的兄弟真情感召而回復本性。愛你的內心的春天小龍，讓你的龍龍自由，你的內在龍孩子就會聽你的。所以電影「馴龍」的含義，how to train your Dragon，

in your heart，就是說：要學會了解與相信，善待與擁抱潛藏在生命深處的天真、靈活、野性、潑辣、自由、兇猛的春天，有一天，這股沉睡的能量就會帶你翱翔在山高海闊、無邊無際的心靈天空之中。

三、遊戲春天——鬧春

一旦這股生命的春意被培養好，它就會蛻變成一個生命的遊戲。電影《三個傻瓜》的主題就是講這種遊戲哲學：「責任會束縛一個人，目標會壓垮一個人。一個被釋放、自由的靈魂才能展現最大的能耐與能力。做任何一件事情如果覺得不好玩，一定沒有品質，一定做不好。品質是所有文化、工作、創作、學術、教育的關鍵。這麼說，遊戲、好玩是更大、更真實、更深刻的責任。這就是遊戲哲學、遊戲的生命態度、遊戲的人生主張。好玩是必須的，遊戲不是一件非做不可的事，它是一個自然的發生，遊戲會綻放美好的品質，遊戲是一種高效能的工作方式。」春天遊戲，遊戲春天。鬧春，用內在的天真玩一個人間的遊戲。

「美好的禮物，危險的禮物，真相的禮物。」

——電影《震盪效應》佳句

意思是：真相是危險卻美好的。

或者說：真相是先危險後美好的。

附錄：電影符號與電影類型（演講紀錄）

——從《不存在的房間》、《一代宗師》、《刺客：聶隱娘》、《綠巨人浩克》、《教父啟示錄》、《神鬼獵人》、《鳥人》、《愛在他鄉》、《星際效應》、《全面啟動》、《蝙蝠俠對超人》縱橫談論電影作品的人生意義。

時間：二○一六年五月七日

地點：花蓮東華大學中研所碩專班

☯ 來訪東華大學的因緣

跟冠宏老師是多年的舊識了，剛剛我們兩個人就在數多少年沒見，好像十幾二十年以上，真是好久的朋友了。剛聽了他看電影的歷史，他真的是內行，看的片數一定在我之上。我只是愛寫。今天對我來說倒是很好玩的經驗，因為以前在別的地方演講或做講評，都是用老師的身分或研究學者的身分去。因為機緣巧合去年出版了《電影符號學1》這本書，冠宏老師好像是

聽冠宏老師的夫人告訴他我在fb有一些影評發表，他真的是很好的讀者，幾乎每一篇影評發表都會出現按個讚。所以今天有點小小的虛榮，我是第一次用作家的身分來上一堂課。

☯ 我的電影符號之旅

看了一下貴課程的名字是「電影賞評與人生思考」，我今天定的題目是「電影符號與影評寫作」，我發覺演講題目與課程名稱內容頗多重疊的地方。其實剛剛冠宏老師提出很多重點，其中一個keyword就是深層結構。是的！我們看一個電影作品，其實最重要的就是看它的深層結構，所以我想「電影賞評」這個部分跟我的題目「電影符號」應該是蠻一致的──就是看一部作品的隱喻、象徵、主題、深層結構、涵義，這是我個人認為看一部電影作品最重要的地方，那當然也包含了「人生思考」的部分。

另外，今天的題目還有一點點比較特殊的地方是「影評寫作」。剛剛冠宏老師也開我玩笑，其實我在學術上的正妻還是中國哲學，那電影就是我學術上或研究上的小三啊！那今天就是來跟各位分享我的外遇經驗，所以我會比較重視怎麼寫一篇電影文章，怎麼寫一篇影評。但我不曉得這個班對這方面有興趣的朋友多還是不多？這倒沒有關係，我們看到時候的狀況再說。

好，同學的名單我拿到了，這位是……這個是我女兒，也是本校學生鄭中謙，她對老爸的東西

電影符號2——有情、碰撞、如幻與另一種的電影世界

覺得還可以聽一聽，所以今天來一起來。ok，那我們就開始了。

電影是一件很愉快的事情，那麼我們今天聊電影就當作是聊天，交換一些心得意見。ok，

那就順著這個綱要開始談下來。首先談談我個人的因緣——我的電影符號之旅。在這兩年時間

寫了兩本書，就是《電影符號1》與《電影符號2》，大概寫了三十萬字左右吧。中間分析了

七、八十部電影。我發現一個規律。不曉得各位看片或吳老師看片有沒有這樣的經驗，我看片

是完全葷素不拘的，甚至故意給自己一個設定，我連作品的分析或背景資料能不看儘量就不

看，也許覺得這個片名ok，女主角ok、漂亮，然後今天有時間，就一頭栽進去看。我的意思

是儘量維持一個空白的狀態，老莊講的無為狀態，這是我個人的一個習慣。在這樣子的狀態去

看電影，我發現一個規律，差不多四到五部的電影會中一部，看到一部好片。我不曉得各位有

沒有發現這樣的規律，所以真的對電影這個領域有興趣的話，給各位一個建議：大量看片、大

量看片、大量看片……其實任何的學習無他，兩個字就概括完，哪兩個字？就是苦功，就是下

苦功。大量看片、大量寫作、大量閱讀，慢慢就會自成氣候，一個主題或一個隱約的方向就會

出現了。所以照著這個四、五中一的機率，我這兩年大概看了三百多部片以上，我不敢算多少

錢，因為算了要跟老婆報告，應該挺多的。（冠宏

老師說：你的小三很會花錢。）不過這個還好了，還是有限，不要去找真的小三，那真的很麻

煩！（冠宏老師說：只會花錢不會出事就好了啊！）我想談談這兩年的電影之旅的第一個因緣

就是我的啟蒙老師，當然也是我電影的啟蒙老師：曾昭旭老師。各位有看過曾老師的影評嗎？

我們台灣出版界有一件很糟糕的事，就是好的書大概七、八年就一個壽命、一個輪迴，輪得太快了，所以很多很好的書，甚至連博客來也找不到。曾老師的影評很厲害，他是我寫影評的啟蒙老師。我念研究所的時候，就一頭栽進老師的舊家，然後看到他的文章，噢！我才知道原來可以這樣看電影的，原來可以這樣把影評的文章寫出來的。所以我的第一個因緣是曾老師。但只有第一個因緣是不夠的，還要靠苦功，所以我的第二個因緣就是我的。

☯下苦功永遠是好因緣

我這兩年才開始玩 fb，我還記得第一篇影評比較短，是寫綠巨人浩克，然後就一直寫一直寫。像寫《美國隊長》談反省，然後引申到好多年前羅馬教廷的教宗也是這樣反省他們自己的，他反省到十字軍東征是不對的，他反省到中世紀歐洲的宗教法庭迫害很多無辜的女性，動不動就當女巫燒死是不對的，他反省到跟回教世界的種種衝突行為，其實至少一半天主教是要負起責任的。我覺得天主教是個很厲害很有反省力的組織，所以今年奧斯卡的最佳影片《勁爆焦點》就是在反省、批判自己，各位有看過嗎？我發現美國人是個很奇怪的民族，美國人是個壞事做盡，什麼事都敢做，但做完後拚命罵自己的民族，他罵得很兇，然後出來很多「反省電

影」，變成美國的一個電影分類。所以第二個因緣就是兩年前開始寫fb，寫呀寫，一直寫，然後就有剛剛講的這樣一個電影之旅。所以我提到曾老師跟fb這兩個因緣，可以給各位多一點鼓勵吧。我覺得剛開始要有一個管道或入口，就像你們的課，幸運已經出現了，有冠宏老師帶各位去看電影，然後第二步下課後立即在fb上面寫，寫你生平的第一篇影評，我告訴你，寫到第一百篇時你就成作家了。我有個比喻：寫了一千字你會發覺自己文筆不好，寫到一萬字你會發現自己文筆不好的具體缺點，寫到十萬字你就會寫出熱情，寫到第一百萬字你就寫出自己的風格了。那我們下課吧，不用講了，各位就回去寫一百萬字，然後你就知道什麼是電影符號與影評寫作了。

✎ 從遊戲發現電影的語言——ending、回溯法、營造氣氛、敏感捕抓重要線索、更明快的電影節奏、更強烈的故事性……

好！ok！那我們從玩一個遊戲開始，好不好？通過這個遊戲，我想考考各位的功力，看各位對電影的了解到哪一個高度？我們就用說一個劇本或一個電影這樣一個遊戲來開始我們今天的討論。這兩位是工讀同學，所以你們不用說的意思嗎？好吧，你出去。（開始帶同學玩一個說一個劇本的遊戲。）給我們做一個ending吧，我能多要求鄭中謙一點，可能對自己女兒可以

多要求一點，反正她也不能把我怎樣，錢是靠我跟媽媽給的，好不好？那最後一幕給我們一個場景，這個電影應該怎麼結束？我舉個例子。最近一部我很喜歡的奧斯卡作品，並沒有得太多獎項，好像只有最佳女主角獎，《不存在的房間》，有看過嗎？最後就是那個媽媽跟她兒子，兩母子回到那個被關了很多年的房間，然後兒子就一直跟房間的桌子一號再見、桌子二號再見、櫃子再見、椅子再見……小孩子嘛，天真無邪，然後就很灑灑的毅然離開了那個room，片名就是《Room》，然後離開前跟媽媽叮嚀一句：「媽媽，跟房間說再見吧！」say goodbye to the room。媽媽因為是在這個房間被強暴被生下了傑克，很多痛苦的經驗，然後她騙兒子這就是全世界，這是一個星球，所以媽媽的心情跟兒子的心情完全不一樣，所以兒子離開後媽媽想說但說不出來，最後她用嘴形跟那個房間道別：「goodbye room！」用沉默的道別結束電影。

電影有電影的ending，小說有小說的ending，論文有論文的ending，《不存在的房間》的ending很完整、很漂亮、很美。所以最後給我個畫面吧，希望給我們一個完整的ending，雖然之前很支離破碎。（說一個劇本的遊戲走到ending。）

很好玩！謝謝各位！我們共同合作聯想了一部絕對不會上演的電影，哈哈！調性不明。我其實很用心聽了一圈，發現了一些問題。譬如有同學有用上了回溯法，回溯法是電影經常使用的伎倆；但跟著的同學推得太快，一下子讓前男友撞車，比較沒有情境的醞釀，然後節奏就慢下來了，一直推得很慢。但也有同學講的feel很對、很有氣氛，對電影氣氛的營造，我覺得是

有做到的，有時候看電影就是看一兩句話，哪怕是一句精采的對白，或許就是重要的線索或端倪。所以我們看電影有時候要抓住線索，可能是一個精采的對話，一句精彩的旁白，或一個鏡頭的運用……如果你不夠細心，一忽略，一跳過去，往往那就是了解電影主題的重要線索。所以剛剛其實我心裡面有一句話，那個女生珠兒聽音樂不小心出了車禍，然後她就說出：「往往衝忙的人生其實就會發生碰撞。」啪！這裡就考驗觀眾功力的高低了。所以聽懂意思嗎？我們看電影要熟悉電影的脈絡，做任何一件事情要熟悉它的脈落，像一個老影迷一抓到這句話就會立即切進去，他就會記下來，作為建構以後的影評用。

也有同學是來亂的，他給我們一個反面思考——電影不等於現實人生，電影不等於正常的邏輯世界，電影有電影的語言及方式，我們反而要用電影的語言及方式來包裝一個正常邏輯事件的推行。我覺得我們的節奏不對，不太像一部電影，比較像一篇散文，甚至不太像小說。所以這個小小的遊戲讓我們得到一個結論：第一，電影的節奏必須稍微的更迅速、更明斷、更敏捷；然後第二，電影要有很強烈的故事性，我們的故事性明顯不夠。

●第一種電影的分類：藝術電影與商業電影，主動性藝術與非主動性藝術

那我們回到今天的主題。第一個我馬上想先跟各位說的是電影的分類，或許在你們的課裡

面有談到。其實就是解決一個很基本的問題：到底什麼叫藝術電影？我嘗試提出一個明確、清楚、標準的答案。

關於電影的分類，今天提出三種分類方法，來就教吳老師跟各位的高見。第一，把電影分成藝術電影跟商業電影，立即開宗明義看我提供的答案：我覺得藝術電影跟商業電影最主要的差別就是電影作品本身有沒有騰出足夠的主動性讓觀眾去參與，這個就是藝術電影，那商業電影沒有讓觀眾參與，所以商業電影跟藝術電影最主要的差別就是有沒有主動性。所以藝術電影的情節、對話等等可以讓觀眾有足夠的空間去感覺、去感受、去思考、去想為什麼、去創造、然後去尋找電影的主題，藝術電影就是有騰出足夠的空間讓讀者主動的參與。所以有沒有主動性，這是一部電影作品是不是有足夠的藝術性或成為藝術性電影的最主要的關鍵。所以有沒有主動的看法，如果各位有不同的意見，可以提出來。我們念文學的有一句話：「文學欣賞是文學的再創造。」就是說一篇文學批評其實它本身也是個作品。文學批評如此，電影評論也是如此。所以我寫作影評其實是有點慎重的，我覺得每篇影評寫出來都是我的一個孩子，我會很用心寫完，在這裡我有點處女座的個性，每一篇文章寫完至少會閱讀十遍以上。當然出錯還是難免。一個好的電影作品會有足夠的空間讓觀眾去思考、去感受、去閱讀、去品嚐、去尋找，而在這樣一個思考、閱讀、品嚐、尋找、感受的過程中，一個觀眾就可能成長了，就是所謂的生命成長。原來藝術電影或藝術作品都一樣，是讓參與者去參與去成長的。

相對的一個作品沒有空間，我們沒辦法去參與去感受，我個人最常講的一個經驗就是看港片，

我們看成龍的一個電影，《警察故事》什麼的，你一進場就被轟炸，一直被轟炸了兩個鐘頭，

然後步出戲院你還繼續地震，那個電影主題是什麼的，不需要知道，就一直被轟炸，出來會很

疲倦，然後很空乏，你會無所收穫。那就是生命成長跟消費品的差別，那這是我個人提出怎

樣去判斷一部電影到底是不是藝術作品，我覺得最關鍵的關鍵，就是它有沒有空間，它有沒有

讓我們主動參與的主動性，這個就是我覺得最重要的答案。好！我們可以看看下面那個小太陽

標注的文字，是從我的《電影符號》出來的：「厲害的作品是可以有很大的空間讓觀眾自由詮

釋，又不會影響到作品的深度與高度，厲害的電影是引領觀眾，甚至是引誘觀眾，而不是規定

觀眾，限制觀眾，在藝術世界裡，作者與評論者都是自由的。」但一部不規定觀眾、不限制觀

眾、藝術性濃郁的電影，如果不習慣它，看起來會累，對不起！我講一句批評，我這個人比較

愛開玩笑，但是下面批評的話是有點認真的。我覺得我們台灣人的民族性和從小到大的教育，

太乖了！我們太順從了！我們太接受外界給我們的一切安排，這個我看起來就挺不爽的，真正

學習狀態不是這樣的。所以我常常跟我的學生說：我最討厭的不是你們吵，我最討厭的不是你

們跟我唱反調，我最討厭的是你們一直在等著我餵飽你們！幹嘛呀！你們是鴨嗎？你們是填鴨

啊？對不起！一個學生不應該等著老師給他東西，而是反過來主動去跟老師發生一個互動，才

能在老師那邊激發出一些東西，這樣才是一個正確的學習態度。看電影也是這樣，所以如果我

們用這樣的態度來看一個藝術片，我們會疑惑、會累，甚至會看到有一些比較「過份」的電影，我們會狐疑：到底在幹嘛？到底在說什麼？可能需要一個適應過程。剛好吃中飯時吳老師給了我兩篇關於侯孝賢的文章，這就是我們很多人看侯孝賢作品的一個疑惑。我個人要幫侯導說幾句話，我們看侯孝賢電影，很多人的問題就是要求一個故事，我們都等著看一個故事，故事就是我剛剛批評的那個台灣學生的壞習慣，因為故事都是被安排好的，對不對？對不起！我必須說，故事是電影裡很重要的一個組成結構，但不是全部的結構，有一些電影確實是故事性薄弱的，侯孝賢的電影就是這樣，所以你不能夠面對侯孝賢的電影，然後要求一個故事，整個都不對了。像做菜，有些菜餚講究不烹調，講究不加調味品，要求的是食物的原味，而不是重口味。侯孝賢的電影就不是重口味。這樣講下來，我們就知道所謂的藝術電影是什麼了──在藝術世界裡，作者與評論者都是自由的，它像玩遊戲，在遊戲中規則不能太多，盡可能的沒有規則的遊戲，那才是好玩的遊戲。所以剛剛說了，文學欣賞是作品的再創造，電影跟小說的評論也一樣。所以主動性這個 topic，這個議題很好玩，我下面舉一連串的例子。

我們稍微很快的看看──我舉了古琴、西方的交響曲、流行歌曲、洗腦歌、港片等一連串的例子，當然都跟我們講的 topic 主動性有關，那我這個序列，是從主動性最強一直到主動性最弱。各位有聽過古琴嗎？主動性，古琴用最多，用白話來講，它的音跟音之間留下非常大量的空間，所以古琴甚至不像音樂，它像個藝術，它像一個對話，它像一個琴者跟聽者之間感性

理性交融的對話狀態。它有點難，就是我們剛剛講的主動性，有點像鍾子期死了，伯牙發現他講的話，他的琴藝沒人聽得懂了，猛然發現人生是如此寂寞！藝術電影有點類似的狀況，像伯牙的琴曲，是一個傾訴，但要有能詮釋的人。下面一段文章，引用《武人琴音》裡的一段話，我覺得這是寫古琴音樂很傳神很到位的一段。我稍微說一說《武人琴音》，是一個拳師寫的著作，是一個武家，中國武功，那個Chinese kung fu家寫的，他是民國人，文武雙修的，那這位武家的名字我忘記了，他的作品是最近才出版的，他是練形意拳的，形意，形狀的形，意念的意，形意拳對我們看電影的不會陌生，各位有沒有看過王家衛的《一代宗師》？葉問要闖進去跟宮寶深，就章子怡的老爸過手之前，他們廣東不是派了好幾為武師一關一關守住，其實王家衛的電影很麻煩，跟侯孝賢有異曲同工，也是沒什麼故事的，他的故事性很弱，然後把很多情節跳掉，所以我們在觀影的時候會看不懂，但對不起，我必須說，論非故事性，侯孝賢得更重，王家衛還好一點，我們後來才知道，拍片的資料出來，整個《一代宗師》拍了六個鐘頭，然後王家衛剪成兩個鐘頭，所以整個故事看起來當然支離破碎。各位有看過《一代宗師》嗎？看過舉手，好看嗎？原來葉問跟那個一線天是有交手的，原來一線天後來終身不娶就是因為要悼念章子怡，那個宮二的角色，她很多的情節，王家衛全部剪掉了。那我們不禁一問：你幹嘛剪掉？其實以王家衛當時的名氣，跟當時這部片子的廣告，剪成上下兩部更賣錢耶？事實上我們不得不承認王家衛有種，他的電影不是為了賣錢的，他的電影就是個兩小時的完整作

品，所以講到這裡，有沒有哪位可以感受到《一代宗師》的主題是講什麼？有沒有哪位要試試看？（有同學說不行回答，因為偷看過我的書。）那你就幫我講出來，讓我虛榮一下。是的！傳統。《一代宗師》要呈現的就是整個中國傳統文化的氛圍。王家衛不是要給我們一個葉問的故事，一代宗師不一定是葉問，到底誰是一代宗師？有人評論說是宮寶深，宮二的老爸，整個電影要傳達的不是葉問的故事，跟甄子丹那個葉問傳記的故事，是兩碼子完全不同的事。他不是要呈現葉問的故事，他要呈現的是整個中國文化傳統的氛圍。傳統氛圍裡，必需要吃苦頭，對不起！練武是很辛苦的！怎麼個辛苦呢？怎麼個下苦功呢？電影裡面最關鍵的對白就是宮二跟葉問說：我老爸跟我講武術的三個境界——第一個是看到自己（就是自我了解），第二個是要看到天地（就是要看到最高峰的境界），第三是要看到眾生（就是從自愛推向他愛，就是內聖外王的外王）。所以整個電影呈現的就是中國文化。這樣扯太遠了，拍謝！我水瓶座個性講話比較天馬行空。我們剛剛講的形意拳，葉問去見宮寶深之前，不是有那個廣東拳師一關一關卡住葉問，有沒有看到？要跟他過手才讓他進去，各位會有點看不懂對不對？後來我做了點研究，原來那一個一個武師是在幫助葉問的，其中有一個男的老演員，好像是最後一關了，只跟葉問比了幾招，然後就停了，未分勝敗，葉問就去見宮寶深了。那個演員是徐克老片《笑傲江湖》裡的那個太監，你們知道我講的是哪一個嗎？他指導葉問的就是形意拳。原來宮寶森在民國史上真有其人，名字上好像有點改過，我忘記了，歷史上宮寶森這號人物就是把形意拳跟八

卦掌合一，兩門合一，承先起後的一個人物，而裡面講的中華武術會也是真有其事的，所以我們看到王家衛做了很大量的考證工夫。民國初年的三大內家拳就是太極、八卦、形意拳很厲害，形意就有點魏晉講的那個「得意忘言，得象忘意」的味道。據說形意拳拳家，一拳出來，心中有水的象，旁邊的人就會感覺到大水洶湧的意象。所以電影中那個老拳師會指點葉問形意拳，因為宮寶森的武藝就是形意拳。所以你看王家衛漏掉那麼多東西，這個導演要告訴我們的不是一個故事，他要我們看的是中國文化的原貌。事實上侯孝賢的非故事性的「病」更嚴重，他更是如此。所以我們看《一代宗師》，看侯孝賢也好，我們的心態要像去台北外雙溪故宮博物院，去看一件宋瓷，去看一幅谿山行旅圖，或者是去看畢卡索的畫，什麼達利的畫，我們是要用欣賞的心情去看電影，而不是要去得到一個故事。如果你的心態擺不對，當然會一片罵聲，這是電影的另外一種風格。看看《武人琴音》裡的這段，對主動性最強的這種藝術形式，古琴的一個說明，他說：「古琴是自我修養，彈給自己聽的，非遇知音不彈，所以音量不大，一室之內，少數人品嘗足矣。琴音含著治世、達命的理念，琴音有山林歸隱的逸情，也有王朝廟堂的威嚇，常人親近不了，沒法在大庭廣眾中賣好。……」有一段話因為行文流暢的關係，我把它省略掉，內容講到魯迅的弟弟周作人有一次去聽古琴，對不起！因為周作人是留洋的學者，他是聽古典音樂長大的，聽交響曲長大的，他聽古琴的表演，一回來就嗤之以鼻，這不是音樂嘛，中國音樂不能聽嘛，這什麼鬼東西呀？根本聽不懂。

他拿古琴跟古典音樂比較，這是兩碼子完全不同的東西。就像你剛吃一客八千塊的牛排回來，再吃一盤剛從農地摘出來沒有任何糖鹽的蔬菜，怎麼比呀！但現在人養生觀念起來，就知道後面那個才是應該吃的，聽懂意思嗎？它們是兩碼子完全不同的東西。所以書中有一段跟周作人聽古琴相反的描寫，說：「一九四一年，老舍聽到了查阜西和彭祉卿的簫琴合奏，其時戰亂，在昆明一所污穢小院。老舍感到了簫琴之音洗去了處境的不潔，『大家心裡卻發出了香味』。」這段文字是我引用在《電影符號2》寫聶隱娘的影評裡的。聶隱娘這部電影我看得得非常感動，我覺得看完那個電影彷彿真的聞到了藝術的香味，聽到了藝術的琴音。我本來最中意侯孝賢的電影是《戀戀風塵》，有看嗎？哈！這有代溝出現了。

彈琴，是因為這『心裡的香味』吧？

但《刺客聶隱娘》出現後，我把心目中對侯孝賢作品的第一名讓位給《聶隱娘》了，但是《戀戀風塵》還是我心裡面一直以來評斷為最好的愛情電影，很感人！原來韓劇呀什麼海枯石爛呀滿嘴情話呀，那個不是真的感人，真正愛情的感動，侯孝賢做到了。電影裡男主角看著那個女主角的背影，然後那個長鏡頭慢慢推，侯孝賢就敢用一分鐘甚至是兩分鐘由大而小的慢慢推遠那個女孩子的背影。辛樹芬，我還記得那女演員的名字。電影就慢慢推遠那女孩子的背影，老一代的女孩子都是一頭長髮、穿長裙、婀娜多姿的形象，就在那邊慢慢飄呀飄呀的，然後鏡頭再回來看到那個男孩子，兩個眼睛隱含著淚水，這不就是愛情嗎？這是一個男孩子對一個女孩子的含情脈脈，有什麼愛情比含情脈脈更感人的眼神呢？導演做到了，夠了，什麼對白都是多

餘的，這就是另外一種電影處理愛情的一個手法。我個人覺得古琴是一個主動性最強的樂器，

換句話來說，古琴與藝術電影都是空間感很強的藝術形式。好，我們在往下看一些例子，我個

人覺得交響曲，在古典音樂裡面我特別舉交響曲這個例子，我個人覺得交響曲的質感和觸感還

是挺緊密的，它一個樂句一個樂句很緊接下來，還是有蠻強的帶領意味，照我們剛才的脈絡講下

來，它的主動性相對就比較弱了。再來流行歌曲就更不用講了，它含有很漂亮的句子，像現在

蘇打綠那一輩的流行歌曲，那個歌詞本身已經詩化了，那這個要請一個詩人來講才到位了，但

是它的句子與歌詞是個引領，相對於質感很濃郁很結實，比起交響曲的帶領性又更強了，所以

主動性就更弱了。洗腦歌更不用講了，大家都會哼幾句吧，什麼「你是我的小呀小蘋果，怎麼

愛你都不嫌多……」這好像過於氣了是不是？現在最流行的洗腦歌是什麼？這個已經不紅了吧？

可是如果要講洗腦程度的，它是最厲害的，它是個主動性很弱、主動帶領的東西。港片我們剛

講過了。接下來講電影的例子，第一個舉的是《教父啟示錄》。

《教父啟示錄》是個藝術氣息很濃厚、然後空間感很多、主動性很強、藝術性很高、挺

小眾的歐洲電影。大概是兩個月前上演沒多久就下片了，非常不叫座，大概不到一個星期。

這個電影很特殊，就像《刺客‧聶隱娘》，侯孝賢接受訪問時說：「如果要我一直想著觀眾反

應，拍出來的會是另一種電影。」我不得不說或許我們不喜歡侯孝賢的風格，但是不得不承認

這個導演是有種的，這樣的一個導演是完全不顧慮票房成敗的。對不起！我們寫一本小說，不

好賣頂多浪費出版社一些很基本的費用，但拍一部電影動輒幾千萬甚至上億，回收不了成本那個可是茲事體大！所以這是導演有種的地方。《聶隱娘》的風格像一杯茶、一盤鮮筍，而不是一樽烈酒、一碟重口味的快炒，甚至連作品的主題或內涵也著墨不多。如果你突然問：鄭錠堅，到底這個《聶隱娘》的主題是講什麼？你這樣一下子問我，我還不見得一下子想得出來。

我覺得它還是呈現一種中國文化的美，所以，《聶隱娘》的整個主題就是美，而且它裡面藏著夫子自道。各位有看過嗎？裡面有一個就是我剛講的：電影裡面的一個重要對話、重要鏡頭、一個重要的旁白、或一個句子，往往就是個關鍵的線索。這部電影裡有個什麼「青鸞照鏡子」的比喻。青鸞鳥是個神鳥吧，然後牠們沒半個看過自己的形象，有一天就突然有個三八的沒有的就拿著一面鏡子給青鸞鳥照，這個鸞鳥一照鏡，就震驚了！怎麼這個人間有那麼漂亮的東西啊！這個就是水仙花情結。青鸞鳥狂笑三天然後枯竭而死。在講什麼？有一個說法是侯孝賢夫子自道，是侯孝賢在講他自己！妳們覺得呢？他的電影拍了幾十年，被罵了幾十年，票房也慘澹了幾十年，沒有幾個人懂他，像我這樣的神經病說他不錯的沒幾個，其實我也覺得侯孝賢的電影不難看？不是不難看，是很難看，很好睡，我也承認超好睡的，我真正的意思是說不難看懂啦。（同學抗議：老師，你覺不覺得，侯孝賢的電影裡面有太美的東西，太多的畫面讓人家有種飽和的感覺。）我接受這樣的一個觀感，我沒有意見，但它的語言可以更親切一點，但它沒有，所以還是要笑三天而亡，有沒有看到一點夫子自道的味道。我覺得這個電影是在講出

侯孝賢幾十年來的藝術之路，一路走來的心情，孤獨的心情。這是我個人的詮釋，沒有標準答案，這個就是藝術性，這就是電影閱讀的一個空間。這也是侯孝賢特殊的藝術風格。

屬害的導演或屬害的小說家一定有一份很獨特的生命經驗，很珍貴，就像青鸞鳥的那種形象，他想將那珍貴的經驗推出來，但他發覺不好推。我大學時代的一個文學批評老師說的一個比喻，我一直記得很清楚，她說文字的表達是有極限的，我手寫我心，其實不是那麼容易的一件事，其實大部分人寫出來的文章或拍出來的電影，能夠表達的孤獨性，隨便講，大約是四〇—五〇％左右，我的文學批評老師說她看過的作品當中，有兩個大藝術家，能夠將內心八〇％以上的生命孤獨性或獨特性表現出來，她說一個是莊子，一個是莎士比亞。我覺得孤獨性是一定存在的，但侯孝賢的孤獨性或獨特性表現出來，我覺得是特殊的。比如我們再舉另外一個例子，相反的例子，通俗性那麼高的李安，難道心中沒有孤獨嗎？我覺得他還是一樣孤獨的，我覺得他至少有一個孤獨是可以說出來的，李安的《綠巨人浩克》非常孤獨。綠巨人拍出來票房很慘澹，惡評很多，但在我的眼中這是一部很屬害的好片。李安在《綠巨人浩克》裡，把我文章裡提過的「父親情結」，寫成很屬害的電光怪，然後父與子直接就對幹起來啦！不只是《推手》裡面父子之間隱約的緊張感，而是父與子直接開打，直接對幹起來，所以哪怕是通俗性強的李安，也不免心中有孤獨的存在。

（另一同學說：李安說他最喜歡這一部，最喜歡《綠巨人浩克》，所以老師你

看，你是他的知音喔。）我看到報導，綠巨人拍完後，李安生了一場病，很大的一場病，身心都病，病到快要不想拍了。不過李安這傢伙很容易生病，他拍完另外一部也在生病，不是《斷背山》，《斷背山》他倒是拍得蠻順暢的。噢！是《臥虎藏龍》，他拍《臥虎藏龍》的挫折感也很大，而且你看，綠巨人不叫座，而《臥虎藏龍》卻是奧斯卡最佳外語片，這是兩個相反的結果，但藝術家還是逃不掉他內心的那一份孤獨，一定得有折磨才會有藝術作品，這好像是必然的，但要怎樣昇華就是他們每個人不同的人生方向了。我們越講越多了，越講越偏離了，但這是美妙的偏離。我們先把第一種的電影分類講完，那接下來各位要聽什麼？沒有關係，我們再來看看狀況再說。

那接下來我想看另外一部也是藝術性很強，騰出很多空間讓觀眾發揮主動性的一個很好的例子，剛剛提到的《教父啟示錄》。一般的黑幫電影、教父電影，當然最有名的就是兩個三部曲了，第一個是好萊塢的「教父三部曲」，經典名片了，各位可能都有看過。看電影就像每個人愛吃不同的菜，「教父三部曲」我覺得還好，還不錯；另外一個三部曲我覺得還不錯，就是港片「無間道系列」。一般來說黑幫電影都必然有激烈的槍戰、臥底警察、黑闇英雄、正直的警官、屬害的殺手、兄弟情義、反敗為勝的黑道大亨等等的電影元素，或許可以說，這些都是黑幫電影裡常常用的「道具」。不同的電影類型有不同的道具；但如果說科幻電影一定有時光旅行、有冷凍技術、光劍、雷射槍、太空船這一類的電影道具；但如果小矮人、

毒龍、魔法師……那就是奇幻電影的道具了。所以剛剛我們講的是黑幫電影的道具，但是這種

種道具，在這部《教父啟示錄》裡完全沒有，注意一下它的片名，很好玩，black souls，黑暗

靈魂，這個電影我個人是蠻喜歡的，但它的麻煩在，真的會看到有點想睡，我覺得從這個角

度看電影，其實看電影有點像在做功課，甚至是一個生命成長功課。《教父啟示錄》這個電影

提供的東西真的是非常非常少，所以片名是一個重要的線索，可見內容是跟黑暗靈魂有關，我

覺得這個線索倒是挺明顯的，應該是導演不太忍心的緣故，從這個角度來看，我覺得侯孝賢是個

要不得的導演，他很忍心，幾乎沒給什麼，就叫你看進去，超不負責任的。但，對不起！藝

術家本來就是不負責任的，老師本來就不是來負責任的，我幹嘛來付你們的責任，你們得負起

你們這場人生戰爭的責任呀，太負責任的老師不見得是好老師，對不對？真正的老師是要讓學

生主動成長嘛，父母也一樣啊，電影導演也一樣啊，所以從這個角度來看，不同的人生角色都

有共同的本質，就是讓你的學生讓你的觀眾讓你的孩子能夠發展出生命的主動性啊！這就是生

命成長消費品的差別，不是嗎？在《教父啟示錄》裡，這種種的道具全部都沒有，所有該

有的元素通通都沒有，所以我說這是一部另類的黑幫電影。電影的情節很簡單，我三分鐘就說

完，然後讓各位再發揮一下藝術欣賞的主動性。它就講一個三兄弟，老大有點退出江湖歸隱務

農的灰心，老三是黑幫的領導人物，很強勢，老二有點是那個跟黑幫勾結的商人的味道。結果

退隱江湖的老大的兒子，看不慣老爸那麼懦弱，他想投入三叔的行列，結果跟黑幫仇家發生衝

突槍擊事件，兩幫人就這樣對幹起來了，過程就像我剛講的沒什麼槍戰場合，沒有什麼激烈的元素，全都沒有，結果就是那個老三的黑幫老大，被對方的幫派給幹掉了，被爆頭了，然後整個家族吵翻了，要報仇，然後那個老二回到家鄉主持大局，要報仇了，但舉棋不定，老大的兒子卻按捺不住，他要自己攜械去刺殺對方的老大，卻反而被幹掉了，也死掉了，眼看整個黑幫家族就要沒落，然後那個白道市長啊，看風頭不對也紛紛投以冷眼，連葬禮也不來了，眼看黑幫勢力朝著一邊傾斜。其實整部戲的重點是ending，ending就是有一天，老大把珍藏多年爸爸的相片燒掉了，把所有的東西都燒掉了，然後帶著一把槍，就去老家的老房子不知道要做什麼，上了二樓，就看到他唯一剩下的弟弟，因為另一個弟弟被幹掉了嘛，看到他弟弟在跟弟媳講話，導演也沒有給我們任何的徵兆、任何的心理準備，老大就掏槍把自己的弟弟殺了，樓下幫派裡面的一群核心人物聽到槍聲衝上來，看看發生了什麼事，老大也毫不猶豫的回身把那個幾個重要的手下都槍殺了，然後他就下樓，看到自己的老妻在那邊發抖，然後跟剛剛成為殺弟兇手的丈夫說：「你停下來吧，你停下來吧……」然後那個老大就回一個很冷峻的眼光，咚，字幕下下來，電影就結束了，這就是《教父啟示錄》，有足夠的空間嗎？它有提供一些線索，但提供得不多，從這個角度來講蠻殘忍的，但整個觀影的過程，就是我們主動發揮藝術創造的空間。這樣的一個片子，一個很另類的歐洲黑幫電影，很小眾的電影。相對的，我提一下另一部電影《神鬼獵人》。《神鬼獵人》是今年奧斯卡最佳導演的得獎電影，各位有看過嗎？

《神鬼獵人》很好看，跟剛剛講的《教父啟示錄》完全是兩個不一樣的氛圍。它把整個美國西部大自然的磅礡氣氛經營得很震撼！有看過嗎？它讓看的人感受到整個大自然的偉大跟嚴肅，然後許多不容易拍的畫面，都經營得很逼真，像被仇家追殺，連人帶馬從懸崖掉下來，因為馬墊著李奧納多，所以他沒摔死，為了求生保暖，把馬的肚子剖開，內臟挖出來，不曉得是不是真的，但很逼真，很噁心，然後人躲在馬的空肚子裡保持溫度，因為天候太嚴寒。又像生吃牛肉，應該是真的吃了。又像熊爪把李奧納多的背抓出幾公分深的傷痕，就是很有名的預告片鏡頭，然後種種復原的艱難。整個電影情節很緊湊，整個故事很好看，絕對不會睡覺，絕無冷場，大自然的磅礡感也拍出來了，人跟大自然之間的互動也拍出來了，但是我覺得有點小失望，它到底要講什麼？整個故事就講李奧納多為他兒子報仇的故事，我就真有點困擾了，花了那麼大力氣營造一個場面，那麼難拍的鏡頭都拍到了，但，沒有內容？沒有主題？沒有內涵？沒有深層主題？我本來以為這是一個要講人跟大自然互動的作品，但看完好像也不是，我看不出個道理來，只是講一個復仇的故事，我發覺這個電影是空的，所以我覺得很好玩、很耐人尋味，這部片子得的是最佳導演獎而不是最佳影片，我覺得有道理，最佳導演獎還不免有技術上的成分，意思是導演拍得很好，我覺得從這個角度看，整個奧斯卡的評審制度是保守的，但有些地方是有道理的，最佳影片給了另外一部手法平實的《驚爆焦點》這個例子，就是帶出一個藝術性很高，但完全沒有騰出空間，沒有讓觀眾主動參與，一直帶領一直

帶領，藝術深度有點貧乏的這樣一個例子。其實我倒期待我看漏，《神鬼獵人》這個片子很懸疑，我剛剛說得好像是很清楚，但我一直懷疑自己是不是看漏？我有沒有看漏？不然花了那麼多錢，片子本身拍得也不錯，很震撼，然而它的深層結構是空的！是不是我看漏了什麼？我不知道。李奧納多是該得男主角獎，李奧納多很可憐，去年輸給一個毒蟲，幾次影帝都輸掉，他的演技我覺得是不錯的。但是我們一直說一個好的藝術品，它應該有深層結構，應該有更深的設定，跟空間讓我們思考，對不起，我們需要一點討論嗎？（吳冠宏老師：美國是一個很會反省的民族，如果從這個角度來說，可以注意李奧納多跟他的紅人兒子，然後另一個注意是跟他敵對的那個白人，透過兩種不同的人種，白種人跟紅種人產生某種連結，以及大自然與人之間的互動關係，在批判純粹的白人意識。這個線還蠻重要的，白人的自我感情，以及他們跟整個印地安文化之間的關係，其實就是美國現在面對種族問題的內部緊張跟區隔，對這個問題的自我省思，可以對這個片子提供另外一個省思的角度。）所以真的印證我們剛剛講的，一個電影世界經常是一個主動的世界，每個人看的觀點和角度都是不同的，冠宏老師所說的角度確實是我沒有想到的。每個人看到的東西都是不一樣的。這個導演是很厲害的導演，他的技巧性太強，技巧性太強會讓人覺得容易把主題淹沒，導演塑造整個交錯的形式非常繁縟，整個影像的效果很強，強到後來就是我們講的文勝於質，文勝於質太多，到後來它的質被包起來看不到，這個導演有時候炫技過強而看不到更重要的東西。《鳥人》是去年二〇

一五奧斯卡的最佳影片，所以這個導演很厲害，連續兩年得最佳影片與最佳導演，剛剛冠宏老師講得很完整，剛剛講到一個關鍵，就是主題被淹沒，文勝於質，他講完《神鬼獵人》，我又更放心一點了，我覺得導演花太多力氣去浮現卻沒浮現好，花了太多力氣去經營一個跟主題不是很有相關的東西，如果是冠宏老師剛剛所講是美國反省電影的一個路線，主線不是大自然與人互動的那一塊，那麼花那麼大的力氣去經營這一塊，就是冠宏老師剛剛講的炫技。《鳥人》也有點炫技，但我覺得《鳥人》跟《神鬼獵人》是相反的類型，怎麼形容呢？——《神鬼獵人》塞了很多技巧跟東西給我們，我們都看得懂，但是看完後發現，至少它在主題上是沒東西的；而《鳥人》相反，也是塞了很多技巧跟東西給我們，但是我們看完後不知道它說了什麼東西，但是我們隱約感覺到主題是有東西的。這就是高明！我覺得《鳥人》的電影蠻像卡夫卡，卡夫卡的作品就是很奇幻，文字很艱澀，他最有名的就是《變蟲記》或《變形記》，但是看完後，小說到底要說什麼？是有點費人疑猜的。但我們不敢忽略他的費人疑猜又呼之欲出，這就是藝術功力。真的藝術功力是什麼，你感覺好但是說不出來，但是你確定那個好是存在的，說不出來的那種癢，這種癢癢是真的癢。我覺得卡夫卡跟《鳥人》有這樣的一個相似。《鳥人》有看過嗎？要去看，《鳥人》是很厲害的作品。好，那我稍微推快一點，至少把這個單元講完。哈！所以我們今天主題有點改變了，就不叫「電影符號與影評寫作」，就直接稱為「電影的分類」，現在心越來越小了。我們趕快把這個topic講完。剛剛是個二分法的分類，就是把

電影作品分為藝術電影跟商業電影、主動性的電影跟缺乏主動性的電影。好，我們再來看第二個分類，是個三分法的分類。

☯第二種電影的分類：故事好看的電影、內涵深刻的電影與充滿情懷的電影

這個分類是個人的一個整理，比較特殊的一個看法，我個人把電影分成：故事好看的電影（像《神鬼獵人》就是個例子）、內涵深刻的電影（《鳥人》就是個例子，當然《鳥人》也很好看）、充滿情懷的電影（很好看、很簡單，但你不知道它在說什麼，但還是被感動）。我舉一個例子，就是那個沒有得過任何奧斯卡大獎，專拍那些怪怪的片子，但是導演風格多元，我覺得大概只有李安可以稍微跟他比較，就是拍「蝙蝠俠三部曲」的諾蘭，英國導演諾蘭。他最新的作品就是《星際效應》，我覺得《星際效應》的內涵並不深刻，但是這個片子就是感動人，講人類文明跟太空發展的史詩，被整個磅礴的歷史感給震撼住了。所以我把電影分成這三種，如果用更簡單的話來講，就是商業電影、理性電影跟感性電影。當然後二與三是比較藝術性的電影，那當然要配合我們前面講的主動性跟非主動性的部分。

第一個故事好看的電影。基本上就是指商業片，好看的商業片。就像諾蘭的電影好看，

市場價值這個部分是沒有問題的，相對的我們討論到的侯孝賢，那個深入淺出、通俗性跟藝術性的結合，侯孝賢當然做得不夠。那李安在這個部分做得比侯孝賢跟王家衛都好，諾蘭也是做得比較好的一位，所以不同的導演有不同的態度，這個也是很正常的。不知道有沒有機會講到講義的後段，忍不住想提一下，倒是也有一些華人導演，那個藝術性方面做得一塌糊塗，而在商業性部分好像也經不起批評，也有這樣子的，但他曾經是屬害的導演，各位知道我講誰嗎？就是陳凱歌，很慘，有人撇嘴了。但我們別忘記，陳凱歌當年拍出很屬害的歷史大片《霸王別姬》，但他最近一部，也是最慘不人睹的《道士下山》。《道士下山》非常慘，惡評如潮，而且確實是一部非常不好的電影，但是它很有趣，如果待會有時間我們再說。好，我們來看看第二個是內涵深刻的電影。能夠稱得上是作品的，除了好看，還得要有深刻的思想內涵，這就是商業電影與藝術電影的差別，或者說是純粹的商業電影與具有藝術價值的商業電影之間的差別。那說到這裡，我個人的一個主線與理路就呼之欲出了，其實我的電影評論是比較文以載道派的，但是有一些著重藝術性的導演或是評論家並不是這樣的，有一些是專門評論電影技巧的，這是沒有關係的，我是通過電影來經營人生思考的，其實我的自我認定還是學哲學的，我談小說就是談小說哲學，我談電影就是談電影哲學，我談愛情就是談愛情哲學，最後萬變不離其宗，還是回到一個人生思考的方向。好，這是第二種比較理性的電影。我們再來看第三個，充滿情懷的電影。這是我待會要舉的兩個例子，這個是很特別的，某類型的藝術電影走

的不是知性路線，而是感性路線，這種電影的賣點不在思想內涵，而在洋溢全片的氣氛、情懷與格調。所以這種片子不是讓人思考的，而是讓人感動的，當然屬害的作品在感人之餘，還會讓觀影人隱隱約約地似乎想到些什麼。那麼就是我接下來要舉的兩部片子，《愛在他鄉》跟《星際效應》。各位看過《愛在他鄉》嗎？我有花蓮的朋友告訴我，花蓮院線很狹窄，很多片子沒有上演。這好像也是今年奧斯卡的競賽片，好像全部損龜了，它是落榜了。《愛在他鄉》是一個很簡單的電影，那電影的內涵和故事三分鐘就可以把它講完。它的故事是講一個蘇格蘭女孩，她們那時有個移民潮，移民到美國生活會比較好，可是冒險性也會比較強，男生女生嘛都比較會做這樣的事。然後她們移民到美國，會到一個移民集散地布魯克林，所以電影名稱就叫《Brooklyn》，然後那個時代，好像是一戰還是二戰前的時代，坐船要坐很久，往返一次很不容易，沒有line，沒有fb，然後打長途電話是一件非常重要的大事，電影就講那個女孩進入異地的感情，整個生活非常不適應，一直哭，然後壓力很大，然後慢慢認識一個新男朋友，生活慢慢走上軌道了，然後定情了，人生往美好的一面發長了，結果突然接到電話，她姊姊死掉了！莫名其妙的死掉！很漂亮很有氣質的一個姊姊死掉了，然後剩一個老媽媽獨居在蘇格蘭，然後跟媽媽通長途電話，電話筒拿起來，媽媽當然一方面是傷心，二方面是媽媽有點嚴格，那個對話我還有點印象，但我還是不想那麼快說出電影的眉角，媽媽講話的語氣有點嚴格⋯怎麼還不回來！姊姊死掉了！還不回來！剩下我這個老媽媽什麼的⋯⋯在電影裡沒有正面講出來，

但女孩隱約的可以感覺到這種氣氛，然後要回去了啊！但那個時代往返不容易，就跟她的男朋友未婚夫之間肝腸寸斷呀！都不知道回不回得來呀！結果，我覺得這是任何年輕人都可能會發生的，兩人情動之餘就私下結婚，然後她再回去，女主角就是演《蘇西的世界》，在這一部長大了，好像叫什麼羅蘭的，我忘記了，就是《蘇西的世界》裡被強暴的小女生，對，她的第一部戲是《贖罪》，演得很好。回到故事，然後離開前就獻身給她的未婚夫，然後就回去了，回去以後媽媽就想方設法的想把這唯一的女兒留下來，因為年老的她需要人照顧，就在這個時候出現一個蘇格蘭同鄉的男生，高富帥，女孩就在兩段感情之間悄然心動猶豫不決，因為帥嘛有錢嘛，而且留下來媽媽的問題也一併解決了。電影的故事乏善可陳，沒什麼特別的，女孩最後還是忍痛割愛，回到她丈夫的懷抱，就演完了。所以故事內容上是沒什麼，但是我覺得很好看，不得不說，這個電影的眉角就是——表現那一代精緻文化歲月的愛在他鄉。我覺得整個電影就是精緻，現代人太快了！我們跟一個男生一言不合，有了意見，對不起！說話粗魯一點，見面三個禮拜就上床，然後性格不合，妳能不能再給他三個月啊，還是性格不合，再給三個月，妳至少給他個一年吧，我們現在進行的節奏太快了。電影裡面有一幕很感動的，女主角最後決定要回去布魯克林，回去美國了，回到丈夫的懷抱，她知道這一次是訣別了，就跟她房間所有的一切東西道別，倒不像那個《不存在的房間》裡的可愛小男生，桌子一號再見，桌子二號再見，椅子再見，廚房再見，鏡子再見，就直接說出來。大

女生跟小男孩的表現當然不同，她默默地摸摸她的鏡子，摸摸她的相片，那個外籍同學可能會有感覺（對座中一位越南同學說），告別越南之前，看看房間的一切，是不是？然後通過演技流露出一片不捨，同時整個電影的衣服，整個道具，全都是精緻化路線，所以整部電影就是襯托出二戰時代人心的精緻，而由於人心的精緻可以衍生出一種精緻的生活方式，打一個長途電話是那麼慎重的，我們現在的line圖片一大堆，笑話無所不談，不一樣好不好？告別一個男生是那麼慎重的，我們是隨時可以分手隨時可以交一個新的男朋友，然後姐妹之間的情感是那麼的深，我們現在是姊姊隨時可以動手打妹妹，好不好？所以整部電影表現出二戰前的那一代精緻文化與歲月的氣氛。好看！這種電影不是用講的，是用感受的，這是剛剛講的一種格調、一種情懷、一種氣氛、一種感性路線，好不好？

另一個例子，《星際效應》，有看過《星際效應》嗎？《星際效應》很好看，如果這樣說《愛在他鄉》是陰柔精緻的一種氣氛，《星際效應》比較是偏重陽剛的、歷史的氣氛的經營。同樣都是個感性路線的電影，但襯托出來的氣氛不一樣。《星際效應》真的沒有內涵嗎？還是有的。父女感情的一個繫連，就是《星際效應》的主線。其實從這點來看，諾蘭這個導演蠻有種，這個電影完全沒有愛情的部分，而一部電影敢不拍愛情，那個導演基本上已經有種了，票房一定會受影響，而他選擇處理的人際關係竟然是父女情，更是不容易處理好。整個電影的父女感情處理得蠻深刻的，蠻細膩動人的。其實我是要問在座各位，你們有看過諾蘭的其他

電影嗎？《全面啟動》？「蝙蝠俠三部曲」？《黑暗騎士》？另一部也是太空災難片《地心引力》，珊卓布拉克演的。這門課都是電影的同好，如果有什麼觀影經驗請隨時分享、插撥進來沒有關係的，我是講得很過癮。《星際效應》還有一個很好玩的地方，它整個畫質是老片的畫質，它故意把整個畫面經營得像老片的那種質感，為什麼要這樣做了，就是要增加它的史詩式的歷史情懷。其實整個電影很好看，整個父女情懷的描寫很動人很細膩，穿透整個電影的主軸。

剛說到這個《地心引力》，我倒覺得《地心引力》是我沒寫在《電影符號》裡的一個遺珠，一個漏網之魚。如果從思想內涵來講。我覺得《地心引力》強於《星際效應》，《地心引力》的故事也很簡單，兩分鐘講完，一部太空災難片，它講幾個科學家在太空站，太空垃圾飛過來發生撞擊，然後就很慘呀，科技又很落後呀，飛到太空船燃料不夠，得想方設法想點子，飛一段距離要搞半天呀，而且飛不到就生死攸關，就嗝屁了耶，然後那個男太空人犧牲掉，珊卓布拉克必須想方設法回地球呀，但大氣層的摩擦力很強呀……就是一道難題一道難題的解決，每件事情都是差之毫釐，你不想方設法把它解決掉的話，就是生死之間的差別，結果看了之後，我覺得蠻感動的。電影有主軸線，而且主軸線很顯明，單一又深刻，它用一個很特殊的故事，探勘太空的災難故事，告訴我們一個生命的真理，一個生命的道理，仔細想一想，我們平常的日子一天天的過去，太習以為常，而這個生命道理太尋常，所以我們忘了，這個導演很

厲害，他通過電影講一個生命智慧，他在講什麼？一個災難去解決，解決不了，掛點，一個災難去解決，解決不了，全部掛點……最後回到地球了，終於回到地球了，在海灘的黎明前站起來，然後下音樂，那個音樂很厲害，整個磅礡氣勢一下就出來了。對不起！我呼之欲出的主題還沒說出來，那主題很顯明，就是我剛講的，用一個非常情境的災難片提醒我們一個習以為常的、太尋常太容易被我們遺忘的生命真理，就是，是什麼？我又忍不住問問你們。我們真的可以活到四點十分嗎？（當時是四點零三分左右。）誰能確定？不要亂講喔，搞不好害到大家，如果等一下大地震呢？聽懂意思嗎？我們真的可以活到五月十號嗎？不知道？那我們擔心那麼多幹嘛？剛剛跟男朋友、丈夫痛苦了一場痛苦不堪？剛跟女朋友分手？所以我常跟學生講：那個某某某，你幾歲啊？哦，我今年五十六，你十九歲，我告訴他全部都是放屁！哪可能五十六歲，你哪可能十九歲，過去的早就過去了，跟我們一點關係也沒有，那是幻影，那是屍骸，那是不存在。未來存不存在永遠是未知數，我們只能活在當下。還有一個很好玩的哲學思考，這就是電影評賞與人生思考了，誰可以告訴我，當下是什麼？live in the present？當下是什麼？能不能給一個答案？後面的同學，那個頭髮尖尖的，你的髮型好酷喔，我講話的時候都一直注意著你頭頂的最高峰，來，請說一下，給一個答案，當下是什麼？（頭毛尖尖的同學

說：當下就當下。）他給了一個最好的但完全沒說明的超級難的答案，我們程度不夠啊，大師，勉強多說幾句。（同學繼續說：當下應該就是你活著的這每一刻、每一分、每一秒。）這個答案是最好的，當下沒有辦法說明，當下無法解釋，佛陀弟子問佛陀「道」是什麼？連佛陀都無法解釋清楚，只能拈花微笑，下面眾弟子好像只有一個人聽得懂，大迦葉尊者嗎？當下不能說啊！我們待會離開前膜拜那個同學一下，這是大師級的。但請你告訴我，什麼東西是無法說明的，對不起！原來我們發現人生很多事情都是無法說明的。母親節快到了，你能說明媽媽的愛嗎？可以嗎？誰說得清楚？說不清楚啊！你能說清楚人際關係嗎？你能說什麼是人際關係嗎？原來我們發覺不能說清楚的東西一大堆，所以科學真理不是唯一的答案。哇！講到這邊就有點嚴重了，原來當下能說清楚的東西就是終極的存在，我們中國人就叫道。當下就是道，當下就是真理，當下是說不清楚的，當下跟真理有一個共同的特性：就是不可說性，真理的不可說明性。老子就說「道可道，非常道。」可以說明的真理就不是真理，真理是無法說清楚的。還有一個很好玩的，是我另外一位師父奧修提出來的，我們思考一下，人生思考嘛——當下是怎麼存在的，我們一說四點零三分零八秒，當下就不在了對不對？我們一說當下，就是四點零三分零八秒，現在已經是四點零三分零十四秒，我們一說四點零三分零十二秒，現在已經是四點零三分零八秒，我們沒辦法抓到當下，當下是一個不能說明的存在。而且我要舉一個很好玩的設定：當下不是時間，原來當下不是時間的設定，聽懂意思嗎？過去

是時間，一九七三年幾月幾號，我們怎樣怎樣，那個一九一一年十月十號是辛亥革命，過去的任何時間點我們都可以指得出來，幫過去做設定，未來也可以數得出來，一百年，五百年，一千年，你聽懂意思嗎？原來過跟未都是時間的存在，當下是生命，過去跟未來是時間性的，當下是生命性的，原來人並不活在時間當中，因為我們永遠都只有一個當下。奧修的說法叫做一個片刻一個片刻的活著，這是個好話，送給各位，一個片刻一個片刻的活著，人，永遠只能一個片刻一個片刻的活著。而這個就是電影的魅力，我們剛剛講一大堆道理，我不曉得各位聽不聽得懂？我們聽起來很枯燥，電影卻用一個故事告訴我們這個道理，就是我剛講的《地心引力》。事實上，我們發覺永遠有一個虛幻的假設、一個不存在的假設，就是我們以為可以活到下一個五分鐘，是嘛，突然心臟病猝發之類的，那個《地心引力》的導演告訴我們，我們解決每一個當下的事情、當下的問題，每一個當下每一個當下的面對，我們只需要面對當下的問題，人永遠一個片刻一個片刻的活著，有聽懂意思嗎？導演用一個很戲劇化的太空災難片來告訴我們生命永遠只存在於當下。我覺得這個電影很深刻，這個電影的深層結構很深刻，如果我們分類，我覺得《地心引力》是屬於第二個內涵深刻的電影。但是照我的分類，《星際效應》是第三個充滿情懷的電影，那各位有看過「蝙蝠俠三部曲」嗎？有看過《全面啟動》嗎？你們不覺得《星際效應》比「蝙蝠俠三部曲」要淺嗎？你們不覺得《星際效應》沒有《全面啟動》？你們不覺得《全面啟動》，《星際效應》，如果我講佛學的那個眾生如夢的道理，談得那麼深刻嗎？對不對？所以《星際效應》不是以理性取勝

而是以感性取勝，就是剛剛講的情懷、格調跟氣氛。其實「蝙蝠俠三部曲」很厲害，剛剛我們說《地心引力》是在講活在當下的道理，「蝙蝠俠三部曲」又是另外一個問題，時間不夠了，可能沒有辦法講那麼多，「蝙蝠俠三部曲」是在講赤手空拳的力量。而且有沒有注意到，「蝙蝠俠三部曲」三部電影都跟火有關，第一集影武者，就是蝙蝠俠的老師，帶領一幫子人來破壞蝙蝠俠的大宅，一把火把它燒光，聽懂意思嗎？蝙蝠俠從廢墟中重新起來，結果把影武者打敗了。第二集小丑的故事最精彩、動人、高峰的一個段落，是哪一段？就是那個船的人性實驗，而是一個囚徒，一個黑人的囚徒，他跟他的船長說，所以第二部《黑暗騎士》最精彩的段落不是演蝙蝠俠，而是一個囚徒，一個黑人的囚徒，他跟他的船長說，現在時間到了，對方要引爆我們的船，你把引爆器給我，因為船長按不下去啊，按了滿手血腥，人性還是善的，但是又交不出去，因為我不按對方按啊，生死攸關，船長全身顫抖問：該怎麼辦？你們記得對白嗎？船長那個關鍵對白就是，黑人囚徒說了很酷的對白：「我在做你三十分鐘之前應該做的事。」船長就將引爆器交給他了，以為他要去按了，要去爆掉對方的船了。結果黑人囚徒靜靜地拿著那個引爆器，然後走到窗邊，把引爆器丟掉。這兩艘船沒有爆炸起人性黑暗的罪惡火花，小丑被打敗了，不是被蝙蝠俠打敗，而是被一無所有的囚犯打敗，所以聽懂嗎？蝙蝠俠的主題就是一無所有的力量，赤手空拳的力量。第三部也是嘛，核彈爆炸，也是在講在一無所有當中，最大的力量就會醞釀出來，所以我在文章裡面引用了林懷民的話：「人只有一無所有，才能勇往直

前。」這個就是蝙蝠俠的主題。ok，這個是電影的三種類型，我舉《愛在他鄉》跟《星際效應》這兩個例子講用氣氛、用情懷、用格調表現的電影方式。

我們談電影的第一個分類是分成兩種，第二個分類是分成三種，是個三分法，接著談四分法，所以我是二三四的行進，但我不是故意的，是個巧合。

☯第三種電影的分類：電影的趣味、深度、創意、感動

第三種電影分類是小說的分類，是國際小說大師昆德拉對小說的分類，我稍微解釋一下，或許可以對我們以後閱讀小說或閱讀電影，能夠提供幫助。那昆德拉的說法，這裡我們換算成對電影的四個召喚，所謂四個召喚，用最簡單的白話解釋，就是作品的四個特點、四個精神、四個條件或四個標準。好，我們來看看這四個召喚，用昆德拉的術語，就是：遊戲的召喚、思想的召喚、夢的召喚、時間的召喚。用最簡的的白話文來解釋，遊戲的召喚就是趣味性，這個電影好不好看，這個電影好不好玩，當然這個角度是蠻主觀的，有人喜歡這部，有人喜歡另一部，這倒是跟我們剛講的商業電影是比較接近的，所以第一個召喚是指電影的趣味性。ok，夢的召喚就是指深度了，這不用多說了，就是上一種分類的第二種電影的風格。ok，夢的召喚比較特殊，夢的召喚指的是一個電影的創意，有沒有創新的元素，當然這也是技術性的成

分。第四個時間的召喚是最需要稍微解釋的，就是指一個電影的感動元素，什麼感動元素呢？

用舉例好了，各位應該看過李安的《推手》，應該也看過李安晚一點的《飲食男女》，看過嘛，所以你回想一下，《推手》跟《飲食男女》ending的鏡頭，李安很會玩這招，對不起！我講錯了，不是《推手》，是《喜宴》，最後那個老爸老媽從美國回台灣，他兒子是同志的那部片子，因為發現兒子的婚姻是假的、兒子是同志的事實，老爸當然有點說不出的不舒服，最後老父老母過海關的時候，那個老爸爸的手舉起來，那一幕記不記得，讓那個海關搜身，那個舉起來的動作慢慢展現、透露出一種美感，這感人而充滿美感的一刻，就是所謂時間的召喚。又像起來的動作有點像在打太極拳，有點像鳥張開翅膀，那個肢體動作的安排是有點刻意的，舉起《飲食男女》最後，剩下老爸爸跟二女兒，彼此一個站一個坐，在做一個深情對望的定鏡，很簡單的鏡頭，但那個感動人的情感力量就滲透出來了。各位回想看看，你的人生有沒有最感動的片刻，花半分鐘想想看，你有沒有很感動，至今讓你難忘的片刻，一定有吧，導演跟小說家將這種感動片刻整理成小說情節或電影鏡頭，而把它表現出來，這個感動的生命片刻就稱時間的召喚，可以嗎？這樣講稍微清楚了，所以時間的召喚跟時間沒有必然的關係，它就是指一個電影、一個小說裡的感動力量。

所以四個召喚，我們用很簡單的話再說一遍：遊戲的召喚、思想的召喚、夢的召喚、時間的召喚。分別就是電影作品的趣味，電影作品有沒有深度，然後是一個電影作品的創意，那最的召喚。

後一個是作品有沒有感動人心的部分。接下來我要丟出一個名詞，就是遊戲的召喚或電影的趣味，比較是一個作品的淺層結構，而思想的召喚比較是一個作品的深層結構，而夢的召喚或創意的部分比較是傾向淺層結構，而時間的召喚或感動的部分比較傾向深層結構。如果我們這個電影的四分法，回到我們前面的三分法，那思想的召喚是比較接近第二種電影類型的，然後時間的召喚是比較接近第三電影種類型的，而遊戲的召喚跟夢的召喚是比較接近第一種電影類型的。這樣講就清楚了。

最後我們拿一個電影作品來作為印證的例子，就用我剛剛說的《全面啟動》，好不好？這是一個看電影、看小說很好用的一個座標，大家可以透過「四個召喚」理論來篩選、檢查一個作品——哪個地方最強？哪個地方最弱？整體下來是不是好片？是不是藝術性很強的電影？甚至可以去看它是前面三種分類的那一種？所以這是個使用性很高的一個座標。我們看《全面啟動》，我們用一到十來玩一下，我們來共同打分數好不好？你覺得《全面啟動》的遊戲召喚就是這部電影的的趣味性高嗎？趣味性不高？你們覺得不高啊？《全面啟動》這部電影上映時還蠻跌破我眼鏡的，它好像是二〇一二左右的電影，拍得很棒，非常典範的作品，然後二〇一二年底它竟然是全台票房最高的一部！這讓我有點跌破眼鏡，電影本身的內涵是有點艱澀的、深邃的，而它卻得到票房最高的冠軍，可見台灣人觀影程度不低，讓我有點意外。來來來，打一個分數吧，你覺得這部戲好看嗎？六分而已！我女兒那麼苛刻喔？冠宏老師說八分，然後你九

分，我們在幹嘛？在下注嘛。那思想的召喚呢？我做一點政見發表，《全面啟動》其實是蠻深刻的一部關於佛學思想的電影，我心目中的佛學思想四部曲，本來只有三部曲的，後來多了一部，第一部就是《全面啟動》。《全面啟動》的片名是《inception》，中文翻譯就是殖入，殖入什麼呢？這個相關的對白是李奧納多說的，他說：「殖入是指殖入意念，意念是人的精神世界裡，生命力最頑強的寄生蟲。」請注意喔，屬害的電影裡面的對白用字是很精確的，寄生蟲這個用字是精確的，寄生蟲的意思是說牠不是本有的，是外來的，你聽懂意思嗎？今天談的內容有些地方蠻深刻的，我忍不住再講一個深刻的地方——跟男朋友分手了很痛苦，爸爸去世了很痛苦，你家的再見可魯再見了你很痛苦，我們以後會遇到很多很多痛苦的事情，請告訴我痛苦是本有還是殖入？牠可能是寄生蟲喔！所以這是佛家觀念，痛苦是「一切有為法，如夢幻泡影，如露亦如電，應作如是觀。」痛苦是個外來殖入的，不是我們本有的，本有是什麼？我們本有是什麼？剛剛已經給了答案了，就是當下啊！當下有痛苦嗎？有，也一下就過去了，原來很多的痛苦是人為放大的，就是那個吹縐一池春水，我最常說的就是漣漪效應，一個池塘丟進了一顆石頭，它會有一圈圈的漣漪，一圈圈的漣漪擴大就像人類的痛苦，但會多久呢？三十秒、四十秒、一分鐘，慢慢漣漪消退，最後船過水無痕，痛苦也是如此啊！為什麼曾經滄海難為水，丈夫死了，妻子死了，男女朋友分手了，一痛苦三年，人自己去把它越搞越大，不是真實的，不是天然的，不是真正的存在，佛家就這樣看痛苦。所以《全面啟動》用語精確，意念

的殖入就是一個生命力最頑強的寄生蟲，但對不起，寄生蟲一旦被殖入以後就很難被移除，然後那個意念會一層一層的放大成一個夢境，電影最精彩的地方，我忘記是五層夢境還是四層夢境呢？最後一層夢境是什麼？一個迅速崩壞但璀璨、磅礴、壯觀的夢廢墟，它的寓意告訴我們什麼？人生到最後原來不過是敗壞得非常迅速而不真實的偉大痛苦啊！但是回到眾生如夢，這一切都是殖入的，都是灌水的，都是假的。好了，回去打分數，那思想召喚呢？零到十分，我再問一下苛刻的女兒，大膽講，回去不會沒有零用錢唷，她真的很麻煩，七分，OK嗎？九分，吳老師九分，那個同學也九分，有沒有九點五？有沒有八點五？

人生有兩個真實，一種是情節的真實，一種是內心的真實，二分法是外在的真實跟內在的真實，兩個加起來才是真正、整體的真實。而電影比較呈現的其實是屬於內在的真實，有一句行話，說：「詩比歷史更真實。」因為歷史記載的是外在的真實，詩、小說、電影剛好呈現的是內在的真實，合起來才是實相的世界。我沒有排斥外在真實，它同樣是真實的一部分。

好，OK，思想的召喚大概九分。那夢的召喚與創意呢？我覺得這部片子創意蠻厲害的，所以我們夢的召喚的部分給它幾分？有人給十，苛刻的大學生呢？好，苛刻的大學生給八分，那八、十取中間值九分好不好？時間的召喚呢？感動人的情節畫面，如果我們說《星際效應》講的是父女情，那這部戲講的情感戲部分，最多就是李奧納多那個造夢者跟他死去的妻子茉兒之間的關聯，所以你們覺得呢？這部分有沒有被打動？果然英雄所見略同，我也覺得大約是七分，有

別的分數嗎？你有這麼怕老師嗎？好，五分，取中間值六分。我個人覺得大家的意見都蠻一致的，這是這個電影裡最弱的地方，所以可見它不是感性的作品，它的思維性太強，它是第二種電影，非常不是第三種電影，它是一個想說服你的電影，不是一部想感動你的電影，它是個文以載道的電影，而不是一個純藝術美感的電影。好，這樣就清楚了，所以最後這個電影分類方法，與其說它是一個電影分類的方式，不如說它是評論一個作品的座標。其實分數高低不是重點，最重要是通過昆德拉「四個召喚」這個說法、這個座標、這個軟體，幫助我們找出一個電影作品的特性，這才是這個座標這套軟體最好用的地方。那麼我們今天的講題，電影的分類就講完了。我的演講就完成了，時間不夠。今天有談到作品深淺的問題，講了《全面啟動》，至於影評的寫法，我個人提供的六點意見，各位參考講義，還有佳句賞析，這都是我在《電影符號》裡關於電影作品的精彩對話或個人意見，提供各位參考。

◉「陰陽回歸太極」的 ending

最後，容許我做一個很個人的 ending，我們看一下最後一頁的最後一行，因為最後一定要講講《蝙蝠俠對超人》，給我五分鐘。這部電影很經典，我不曉得花蓮還有沒有上演，目前台北還有。很好看的一部電影，但它上演以後惡評挺多的，正反兩面的批評都有。但我在去看之

前就有點懷疑這部片子會成功，因為這個虛構的超級英雄的形象太容易成功了。因為這部片子

就是講我們中國文化的陰陽兩極思想，對不對？所以只要導演不要太爛，再加一點人文的東西

進去，一點人生思考進去，這個題材是很容易成功的。相對性是小說或電影常玩的手法，事實

上相對性非常簡單，像郭靖對黃蓉——笨對靈活、金牛座對雙子座，很清楚對不對？還有一個

對你們來說可能比較冷門的小說，也是武俠小說，一個香港很有名的武俠小說作家黃易，他一

個有名的作品《尋秦記》，在前幾年蠻紅的，現在有點退流行了，這個武俠小說紅到據說北一

女中每一個女生人手一部（有一個前北一女的同學補充說《尋秦記》只是放在圖書館裡面，但

現在要講的不是《尋秦記》，而是他另外一部名著《大唐雙龍傳》，各位有看過嗎？《大唐雙

龍傳》就是寇仲跟徐子陵雙主角的故事，也是陰陽二元。所以聽懂這意思嗎？郭靖跟黃蓉是陰

陽二元，蝙蝠俠跟超人也是陰陽二元，《大唐雙龍傳》裡的那兩個男主角也是陰陽二元。這是

電影跟小說經常出現的手法。《大唐雙龍傳》的陰陽二元就是一個出世的性格，跟一個入世的

性格，有點像我們中國道家的出世（徐子陵）跟儒者俠客的入世（寇仲）的對照。

諾蘭的「蝙蝠俠三部曲」裡也有出現陰陽對照。這兩個都是變態（指示圖片），蝙蝠俠是

變態，那第三個光頭對手叫什麼班恩的也是個變態，只是一個是好的變態，一個是壞的變態，

但是兩個都是變態，這是一個陰陽對照。但在《蝙蝠俠對超人》裡出現另一種對照——兩個超

級英雄都是好人，但一個不是變態，另一個是腦殘，另一個是變態。這個電影太經典了，超人是陽性元素，蝙蝠俠是陰性元素，超人是陽光的能量，蝙蝠俠是黑暗的能量，不就是陰陽對照嗎？不只，超人的陽性英雄形象太陽光、太正義感，正義感到有點像白癡；而蝙蝠俠的陰性英雄形象太過暴力、太過憤世忌俗得有點變態。哇！對照得剛剛好。所以電影裡超人與蝙蝠俠互看不爽就對幹起來，沒想到蝙蝠俠打贏了！這個有點證明智勝於力，巧取勝於豪奪的味道。蝙蝠俠打贏了，然後蝙蝠俠拿著一個外星兵器準備要把超人幹掉。所以這含義是什麼？就是我們《易經》裡的陰陽回歸太極。陽是A，陰是非A，但A與非A上面有一個更大的存在，我們中國文化叫太極，那叫一元，而蝙蝠俠跟超人的戰爭就像陰陽分裂。好厲害的電影！不是嗎？陰陽分裂在真實的生活裡經常出現啊！離婚，對不對？朋友反目，對不對？馬英九跟蔡英文，對不對？哈哈！不是啦。如果發生兩岸戰爭，對不對？例子太多了。我們《易經》坤卦的上六：「龍戰于野，其血玄黃。」兩條龍打架，兩條都是龍的意思就是說作戰雙方都是很尊貴的，打架慘烈到其血玄黃，流血流到深黑色！所以這是一個陰陽分裂的戰爭，蝙蝠俠準備把超人幹掉了，真幹掉了就成了悲劇。但超人臨死前說了一句話：「我死後，你趕快去救瑪莎。」結果蝙蝠俠一聽抓狂了，大聲問：「瑪莎是誰？你為什麼提及瑪莎？」超人已經無力回答了，因為被蝙蝠俠痛扁了，還好超人的女朋友及時趕到，及時趕到是老掉牙的梗了，一定要及時趕到，露意絲，超人的女朋友替超人回答：「就是他媽媽呀！」超人死之前要蝙蝠俠

趕快去救他媽媽。蝙蝠俠聽得嚇呆了，外星兵器掉下來了，因為蝙蝠俠過去媽媽的名字也是瑪莎。陰陽二元上面有一個更偉大的存在，我們用來慶祝明天的母親節，陰陽二元上面有一個更偉大的存在，就是愛！對不起！我必須說一下，把太極解釋成愛，我個人不是完全滿意，太極有更深刻的意涵，但就一個商業電影來說，討論陰陽回歸一元，就不要苛責了，不要苛求了。兩個超級英雄的共同名字是瑪莎，所以瑪莎就是電影的通關密語，而且那是導演刻意的安排，整個電影一開始就出現瑪莎的名字，所以是整部電影的通關密語。於是蝙蝠俠立即跟超人握手言和，意思就是陰陽回歸到更偉大的存在。好！用太極結束今天的談話，還彎圓滿的，今天如果不給我講完要我回台北，我會不爽的，最後一定要做這個ending，如果不給我講太極，回去我會分裂的。謝謝各位！給我有講太極的機會。

國家圖書館出版品預行編目

電影符號. 2, 有情、碰撞、如幻與另一種的電影世界 / 鄭
　　錠堅著. -- 臺北市：鄭錠堅, 2017.04
　　　面；　公分
　　ISBN 978-957-43-4405-5(平裝)

　　1. 影評

987.013　　　　　　　　　　　　　　　106003694

電影符號2
——有情、碰撞、如幻與另一種的電影世界

作　　者　　鄭錠堅
出　　版　　鄭錠堅
印　　製　　秀威資訊
　　　　　　114 台北市內湖區瑞光路76巷69號2樓
　　　　　　電話：+886-2-2796-3638
　　　　　　傳真：+886-2-2796-1377
網路訂購　　作家生活誌：http://www.showwe.com.tw
　　　　　　博客來網路書店：http://www.books.com.tw
　　　　　　三民網路書店：http://www.m.sanmin.com.tw
　　　　　　金石堂網路書店：http://www.kingstone.com.tw
　　　　　　讀冊生活：http://www.taaze.tw

出版日期：2017年4月
定　　價：420元